藝術鑑賞

Appreciation Of Arts

曾肅良 教授編著

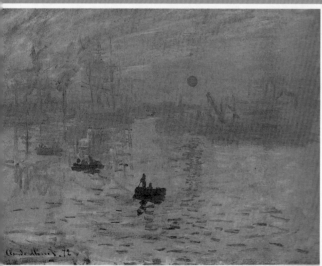

自序

　　藝術鑑賞在大學教育經過多年的實施，已經得到深廣的迴響，除了本科系的專業科目之外，可以培養學生藝術審美的欣賞能力，並獲取藝術的基本知識。

　　依據筆者的觀察，一般國內大學的通識中心的藝術鑑賞課程所使用的教科書總是侷限於書法、繪畫與雕塑等純粹藝術的介紹，對於工藝美術、建築、設計、電影等應用藝術的介紹往往不是付之闕如，就是資料過於簡陋。如今，面對現代社會多元多重的發展，藝術鑑賞的知識似乎需要有更多、更新的資料，以確實反映現代社會文藝發展的狀態。尤其近二十年來，中國大陸與世界各地考古學、發掘活動與藝術理論的新發展，帶動了對於工藝美術、建築藝術、電影、表演藝術等等學科有了更新穎的研究，因此，在教授「藝術鑑賞」的過程之中，筆者一直認為，在目前藝術鑑賞的教學裡，必須給予學生更為多元化的課程，以增廣其見識，提升審美的素質與能力。

　　筆者於2003年底完成了國立空中大學所委託的「藝術概論」一書之後，於2004年再次接受國立空中大學委託編寫「藝術鑑賞」教科書，對於本書的寫作，筆者除了書法與繪畫藝術等純粹藝術的探討之外，更加入了許多新的單元，以符合二十一世紀人類藝術活動的繁榮，並彰顯藝術在欣賞與探索的多元性，譬如工藝美術、文學、音樂、舞蹈、建築、電影等等，除了介紹中西方各種藝術的形式、風格、技法與美學思潮的基本知識之外，並儘量以現代的新面向來詮釋各種藝術與社會的互動關係。

　　感謝在寫作過程之中，給予筆者協助的台北大學民俗藝術研究所俞美霞教授，本書借重她的文學專業，跨刀幫忙寫作第五章「文學藝術鑑賞」，文章深入淺出，為本書增色不少。也感謝空中大學人文學系講師陳慶坤先生與台灣師範大學美術研究所中國藝術行政組博士研究生呂松穎與美術史組碩士研究生高睿哲同學的大力幫忙，協助筆者蒐集資料以進行寫作。

　　本書在2005年出版之後，一直頗獲好評，有鑑於此，三藝圖書公司薛總經理在2010年邀請本書《藝術鑑賞》在其出版社發行，以饗學子。筆者欣然悅之，但是深感學海無涯，而個人才疏學淺，能力窘促，雖然加以增修補充，極力嘗試將藝術理論與鑑賞的教學需求結合，總有力有未逮之處，為求本書能夠更臻於完美，尚請十方賢達、有識之士，多多給予批評指教是幸。

　　　　2011年11月暮秋時節　曾肅良　謹識於　林口　霧隱山房

目 次

摘要

　　本章主要引導學生對於藝術鑑賞定義的認識，並且對於藝術鑑賞的特性以及所需要的技巧與知識，提出新的認知。

　　藝術鑑賞的意義昔日大都停留在直覺性審美的觀念，本章提出所謂理性與感性並重的審美觀念，灌輸學生「審美活動是一種知性活動的主張」，引導學生對於藝術史、藝術社會學、心理學等對於藝術鑑賞有幫助的面向，都必須加以關心與涉獵，才能對藝術品有更為深入的認識與體會。

　　做為藝術的欣賞與理解，並進一步做出審美判斷的依據與能力，藝術鑑賞的價值在於個人審美的欣賞，具有淨化人心與提升人文素質的作用，更對於社會集體的生活做出深入的理解，更可以和諧整體社會，使得人心向善，社會走向進步與發展的趨向，營造出具備人文關懷與美的氣息的優雅而高尚的社會。

學習目標

一、引導學生對藝術鑑賞有新的認知。

二、引導學生認知藝術鑑賞的方法。

三、學生可以進一步瞭解藝術鑑賞對於個人與社會的價值。

第一章

藝術鑑賞的意義與價值

第一節、何謂藝術鑑賞？

　　藝術的鑑賞並非單純只是感性的、直覺的審美認知過程，而是一種理性與感性並重的活動，因此，藝術鑑賞的過程之中，理性的思維與感性的直覺相輔相成，缺一不可，一如義大利的美學家克羅齊所說：「掌握知識的方式有兩種，一種是邏輯的，一種是直覺的」。簡約地說，藝術鑑賞可以區別成「鑑」與「賞」兩個層面的意義。

　　「鑑」是一種理性的審美活動，它意謂著「鑑別」，是一種邏輯性的認知過程。「鑑」的意義在於藝術欣賞者對欣賞對象進行審美思維與判斷，思維其技巧與形式的運用與意義，判斷其在審美上的價值與意義，一般說來，「鑑」的活動，常常會對所欣賞對象進行局部或從某一個角度的分析與解讀，以幫助欣賞者深入掌握審美對象的整體意義。譬如欣賞《清明上河圖》，經過對於形式的分析，我們可以進一步知道其繪畫的形式應用長卷方式的用意，在於一方面作者意圖表現北宋汴京城內各種的繁榮市況，長卷可以將各種市肆、園林與建築盡情呈現，另一方面，作者以長卷方式以便引導欣賞者進入一種時間性的欣賞程序，從城內的繁華擁擠景象到城外的田園風光的開闊與疏朗，形成一種戲劇性的對比。從歷史、鑑別年代與真偽的角度觀察，我們知道現存北宋張擇端的《清明上河圖》，至少有七種版本，雖然都以張擇端的原作為模仿或是臨摹對象，但是卻各自存在著差異。

　　「賞」是一種感性的審美活動，它意謂著「欣賞」，藝術欣賞者對欣賞對象進行直覺方式的認知與掌握，欣賞者直接以心靈感應作品的美，而不經過邏輯性、意識性與分析性的思維，簡單的說，「賞」就是一種欣賞者直接對作品的感受。一般而言，欣賞者純粹而直接感知對象的美，在視覺藝術領域裡，欣賞者直接感知造型、形式、結構、色彩、動態等元素所呈現的整體美，而形成一種不可言喻的感覺。

　　一般而言，「賞」的活動，常常是對所欣賞對象進行整體的感性掌握，而非局部的理性分析，著重於內在心靈的直覺接受，而非對欣賞對象進行意識上的邏輯思維。欣賞者可以說，我喜歡莫札特的作品，因為它帶給我一種歡悅的感覺，而不必要去瞭解莫札特音樂之中的曲式、和聲、旋律的配置或是作曲的背景。對於視覺作品藝術，欣賞者可以說夏卡爾的作品帶給我夢境般超越人間的感覺，而不需要去知道其中所表達的意義，或是夏卡爾在形式與油畫技巧上的應用。

第二節、藝術鑑賞的意義

一、審美能力需要經過培養與訓練

　　很多人會認為審美是一種主觀的認識或是美感體驗的活動，純粹由個人主觀出發，是一種自然而然的能力，並不需要經過特別的啟發或是指導，但是在藝術鑑賞的能力上，我們必須承認審美能力有其優劣之分，學者們的研究發現，有部分的人的審美能力所涵蓋的範圍寬廣，而且品味卓絕，高人一等，其審美重點超越感官而提升到心靈的層次，對生命意義與人文導向的意涵往往也有深入的瞭解與體悟，有部分的人審美的範圍則相當窄小，它們只能對一些簡單的藝術作品產生感應，對於結構較為複雜的藝術作品則無法感知其美感，而且品味低俗，對於生命的思維侷限在於以個人享樂與感官刺激為主的狹隘範圍裡。

　　審美感情人人與生俱有，但程度高低不同，體會自然不同，對美之敏銳度（品味）與思維能力，必須經過一系列正確且長期的審美訓練將之開發出來。不可否認，審美的能力與品味，彰顯出一個人的內在修養與審美素質，每一個人的審美能力雖然與生俱來，但是在先天上卻有高下之分，必須經由後天的培養訓練，將其進一步提升與精緻化。

　　拉爾夫・史密斯 (Raiph. A. Smith) 在《藝術感覺與美育》一書中，闡述了其他學者像是奧斯本等人所主張「審美」是一種「技能的學說」，既然審美是一種技能，就必須經由合適的教育與訓練，將之啟發與提升。拉爾夫・史密斯認為：「鑑賞能力是一種經過培訓而得到的一種欣賞藝術作品和自然景物的能力」，是：「對一種複雜的視覺或是聽覺的結構以及它們深奧的意義在整體的掌握能

力」。不同於藝術創作與表演技能，這一種「審美鑑賞技能和能力，是一種認識性的能力」，是「一種通過訓練而得到的操作性能力」。與一般所謂的主觀習慣不同，這一種審美技能「是一種通過培養訓練所獲得的智能」。[1]

二、藝術審美教育的意義

德國哲學家席勒 (F. Schiller) 是倡導現代藝術教育的代表性學者之一，他認為現代生活導致了人性的分裂，使其向兩個極端發展：

第一：一部分人完全受制於感性衝動，以滿足感官與物質的慾望為主，使心性退回到野蠻時代的懵懂狀態。

第二：一部分人完全受制於形式衝動，以理性法則制約生命，過度的理性使得人與人之間的關係缺乏感性的潤滑，導致疏離感愈來愈嚴重，而淪入文明的冷酷狀態。

席勒主張審美是一種超越感性衝動與形式衝動的活動，同時又兼具兩者之特質，使人的生命存在型態實現成為感性與理性結合的統一體，所謂審美教育或是藝術教育，就在於通過審美活動培養人的審美興趣，提升其審美素質，進一步整合心靈之中感性與理性的部分，使其自然、統一而調和。

三、審美即是創造

審美是一種創造活動，是一個人面對生命現象的理性判斷與感性認知的整體過程。審美活動可以引導人的心靈到達一種調和狀態，可以激發一個人的正面性思考，導引其走向開創性的人生觀。

當一個人面對藝術作品之時，他所感覺到的不是僅有感覺器官所感知到的訊息而已，而是經過大腦極其複雜的活動以及深層潛在意識的互相作用之下所產生的美感認知。以視覺為例，「看見」對象，不僅僅是眼睛的作用，因為眼睛只是接受刺激訊息的一個器官，大腦才是處理與重新組織訊息成為一種整體印象的器官，事實上，我們只有在大腦之中才能見到所謂的「審美形象」，在視覺審美活動之中，大腦的運作起著主導的作用。

所謂藝術的誕生與美感與意義的再詮釋，在於藝術家的創作是「一度創作 (original creation)」。藝術家提供一個原型、媒介 (media)，或者「典型 (archetype)」。欣賞者的鑑賞是所謂「二度創作 (further creation)」。欣賞者在藝術家所提供的原型或者「典型 (archetype)」之上，擴展其個人獨特經驗與想像力。

[1] 拉爾夫・史密斯 (2000)，《藝術感覺與美育》，滕守堯譯，成都：四川人民出版社，頁161-6。

第三節、藝術鑑賞的價值

藝術鑑賞的價值表現在藝術與人生的面向上，藝術鑑賞的主要價值在於培養人對一切生命與自身存在現象的深度思維。藝術是高品質的象徵，藝術的成就是人類性靈與智慧的結晶 (crystal of spirituality and wisdom)，是人類最崇高、最深沈的一項成就。藝術暗示著人類對宇宙人生萬象最高級的體悟，對最幽微處最神秘的認知。藝術代表無法言喻的美感經驗，一種詩意的氣氛，一種朦朧的情調，一種超越塵囂、群眾、煩惱與凡俗的境界。美的創造與絕佳的審美能力，使人異於禽獸而不同於凡俗。

● 人類之所以異於禽獸，在於美的創造與絕佳的審美能力。

● 審美能力的高低，標誌著一個人的個性、思想與生活品質。

● 精神境界必須憑藉著哲學的素養、宗教的信仰與藝術的陶冶來提升。

藝術可以淨化心靈，排憂解悶，可以改變氣質，使人舉手投足之間，皆顯現其不凡的韻致。

藝術源於心靈深處的想像力，它不在於表現技巧的高妙，而在於表達一種「心理深度 (Mental depth)」。這種心理深度，在於藝術能呈現多種曖昧、引人尋思的情境。

希臘哲學家亞理斯多德認為藝術的價值在於滿足人類模仿的慾望和求知慾，在自然界之中，原本平淡無奇，甚至令人厭惡的事物，被藝術家以美的形式展現出來，給予平凡事物更為完美的形式，賦予它們特殊的價值，往往能夠引起欣賞者的愉悅感覺。德國哲學家叔本華說道：「藝術是人生的花朵」，德國哲學家黑格爾認為：「審美帶著令人解放的性質」。[2] 亞理斯多德也認為詩歌比歷史更富有哲學意味。

藝術與科學的差異，在於科學通過抽象認知縮減現實，藝術卻通過具體化的過程強化事實。在科學之中，現實被表現為明確抽象的概念和公式，在藝術之中，現實被表現為具體而有特殊意味的形象或者是意象。換言之，科學把物質世界概念化，而藝術把物質世界情感化、意象化了。科學的目的在於揭示現實的客觀規律，而藝術的表現目的在於呈顯世界對於人的意義，探討生存的意義，一方面，使人與現象世界合而為一，另一方面，使得物質世界透過人的思維與想像展現出一種特殊的意義。德國詩人諾瓦利斯 (Novalis) 就曾經主張：「詩是真正絕對的真實，…越有詩意，就越真實」。[3]

藝術欣賞所給予人的不僅是認知世界的機會，更給予我們重新體驗生命、認知生命的機會。德國哲學家海德格 (M. Heidegger) 就曾經說道：「藝術是存在的

[2] 黑格爾 (1987)，美學，朱光潛譯，《朱光潛全集》第13卷，合肥：安徽教育出版社，頁141。

[3] Novalis (1997)，*Philosophical Writings*, tr. & ed. By M. M. Stoljar, New York:State University of New York, p117.

真實發生」。此句話意味著，藝術表現出來的世界呈現出另一個世界，使得有限的器世界，被賦予無限的想像空間與意義，更使得人類存在的價值與意義，包括人與人、人與世界的微妙而千絲萬縷的聯繫，也因而被真實地拓展開來。

　　藝術把人帶到人生的最深邃之處，帶到人與宇宙合而為一的體驗之中，因此最高級的藝術往往是非功利性質、超越實用性質的表現。藝術對於人生有多面向的功能與意義，它可以是一種美化與裝飾，可以是一種階級的彰顯，可以是一種心理的撫慰與治療，也可以是一種人文教育，然而最為重要的是，藝術往往為我們展開一個個人與自我對話，個人與自然統一、和諧的真實世界。

學習評量：

1. 請試述藝術鑑賞的意義？
2. 請試述藝術鑑賞的特質？
3. 請試述藝術鑑賞的方法？

摘要

引導學生對於書法藝術的特質，不是單從中國書法的角度著手，而是從全人類的面向來看書寫藝術的發展。從書寫活動的本質出發，重新審視書法是從書寫藝術發展演變而來，書寫是人類文字的發展與思維、感情與知識的傳佈有密切的關係，從書寫的工具、觀念與材質而有了不同的書法藝術的概念。

除此之外，本章也引導學生對於書寫藝術產生多元的視角，像是裝飾與寫意等方式都是書法藝術表現的方式之一。

以中國書法藝術來看，書法不僅僅是　種藝術行為，同時它也與生活哲學息息相關，所謂「修身養性」的觀念一直在傳統書法美學裡佔有重要的位置，本節嘗試以物理學「場域」與「能量」的觀點來對中國書法做出新的詮釋。

為了學生對整體中國書法演變的理解，因此，對中國文字與書寫藝術的演變過程作了一系列簡明的分析。並舉出中國歷代名家與現代台灣、日本書法家的作品，以實物欣賞的方式，輔以藝術史的說明與風格分析，試圖加深學生對於歷代名作的印象。

學習目標

一、引導學生理解書法藝術的特質。

二、引導學生從新的面向理解書法藝術與物理學「場域」與「能量」的關係。

三、引導學生理解中國文字與書寫藝術的演變過程。

四、引導學生從文字說明與作品實例理解現代東方書法的發展。

第二章

書法藝術鑑賞

第一節、書法藝術的特質

　　書法適應用筆劃、結構、墨色等手段塑造藝術形象，表現審美情感的藝術形式。筆劃包括用筆的急緩、頓挫、轉折等方式的表現。結構在於字體的結體與整體章法的佈局，包括字的大小、寬方與扁圓、鬆緊的結構，也包含字與字之間、行與行之間的寬窄以及整體書法給人的節奏感與韻律感。墨色則在於用筆的乾、濕、濃、淡等的各種變化。

　　書法在魏晉南北朝以前不稱「書法」，而稱之為「書勢」。漢代書法家蔡邕就在其論書法的著作《九勢》中說道：「愚以為其間雜以筆法，此不能為勢」。又說：「夫書，啟於自然，自然既立，陰陽生焉，陰陽既生，形勢出矣」。這裡的「勢」，指的是一種因陰陽變化而自然生發的動態，書寫者從其中體悟出趨勢與秩序的法則，而將之具體以線條、筆墨的方式表現出來。進一步瞭解「書勢」的內涵，可以從技巧與心理兩個層面來解釋。

　　從技巧層面來看，書法是形象的視覺藝術，勢指的是一種線條的動態與秩序的排列關係的營造，描寫具體的以字形連貫而成的各種筆勢、字勢、走勢與體勢的變化。蔡邕說：「凡落筆結字，上皆覆下，下以承上，使其形勢遞相映帶，無使勢背」。這裡所說的「勢」，指的是在結字之時由具體筆劃位置、大小、形狀而決定的的「形勢」，欹側、險穩、疏密、曲直、聚散、開合等都是筆劃所呈現出來的結構，其中隱隱含著線條走動遊離的趨勢或是動態，書法家必須具備的能

力是使得書寫的作品整體看起來符合「勢」的走向，符合宇宙之間的動態的秩序與節奏的法則。

從心理層面來看，「勢」指的是書寫者的各種心理狀態，激昂、奮發、內斂、憂傷等等情感的流動，經過書寫者醞釀、沈澱之後所抒發出來的表現。蔡邕說：「勢來不可止，勢去不可遏」，這裡的「勢」，就是一種心靈的狀態，來去不可捉摸，只能把握瞬間機會，將之具體呈現。王羲之曾說：「夫欲書者，先於研墨，凝神靜思，預想字形大小、偃仰、平直、振動、令筋脈相連，意在筆前，然後作字」。其意指書寫之前先醞釀其「勢」，形成心象，再振筆直書。這是一種「蘊勢」的過程。

書法是視覺造形藝術，它具有不脫離文字造型的抽象形象、時序性的節奏表現、時序性的空間表現、具有文字內涵的視覺藝術表現等特質。

一、不脫離文字造型的抽象形象：

書法以漢字形體作為表現審美的媒介，它不像繪畫作品直接描繪具體的事物形象，而是以點與線的組合，表現一種「擬情狀物」的觀念，它仍然富有文字的意義，不能脫離文字的形體，有些現代書法家雖然強調純粹以線條點劃為媒介，不必顧慮太多文字造型上的侷限，但是書法藝術的表現仍然離不開文字的基本結構與意義，否則書法將失去其存在的意義，而與繪畫或是設計沒什麼兩樣。

二、時序性的節奏表現：

書法藝術在欣賞過程之中，具有突出的時間性格，更具有強烈的節奏性。書法最常常被拿來與音樂相提並論，認為書法的筆劃形式如同音樂的音符，書法在筆劃與行氣的曲直、剛柔、急緩、遲滯、寬鬆、緊張等等，就如同樂曲裡抑揚頓挫、高潮起伏的節奏，可以激發出欣賞者不同的情感反應。

三、時序性的空間表現：

書法的表現不僅是筆劃、線條的時間性表現而已，主要是由筆劃、點、線條所組成的文字結構。書法形象有「形」、「勢」兩種表現，「形」在於靜態的空間性展示，而「勢」在於動態的時間性表現。

書法之於文字形式，就如同舞蹈之於人體的四肢與軀體所表現出來的形式，兩者都訴諸於視覺性的動態造型與形式，皆屬於一種空間形式的藝術性表現。舞蹈以四肢、軀體的不同姿態、富有節奏性的運動，來構成表現情感的符號，而書法則以曲直、急緩、長短、粗細等筆劃所組織而成的造型，來構成富有生命力的審美形象。

四、具有文字內涵的視覺藝術：

書法離不開文字的書寫，而文字有形、音、義三個要素。文字的造型是書法表現的重點，而意義也是不可或缺的部分。文字意義會對書法的造型、筆劃、形式等表現，都會對視覺與心理上產生一定的影響（圖1）。

對於欣賞者而言，這是一種整體的審美效應。文字內容給予書法欣賞一些線索與情感方向，欣賞者可以借住文辭、字義去發揮自己的想像力，把握作品的審美內容。譬如說欣賞《蘭亭序》書法作品，讀了其內文，會幫助欣賞者體悟書法的俊逸瀟灑與平和舒暢的趣味，讀了《寒食詩帖》，會對蘇東坡的遭遇與沈鬱悲涼的心境結合在一起，才能進一步欣賞其書寫之中，所極力突顯的跌宕、率意與錯落的筆意。

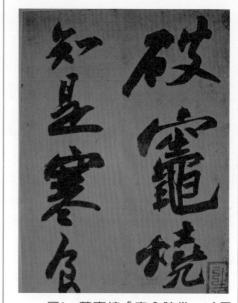

圖1：蘇東坡「寒食詩卷」（局部）宋代

第二節、文字的書寫、裝飾與書法藝術

事實上，我們常聽到欣賞書法的鑑賞者以清秀、俊朗、飄逸、雄健等等的形容詞，來表達他們對書法作品美的感受，對於熟悉中國文字的中國人而言，這些抽象的美的形容詞，已經令人困惑，更何況是不懂中國文字的外國人，加上許多書法家被附麗許多傳奇事跡，更為書法藝術增添了神秘感。書法是什麼？到底是什麼因素，使得人類所創造出來表情達意的文字元號，會有動人的美感？到底什麼樣的書法才稱得上是美？從巨觀的角度來思維，我們可不可能揭開書法的面紗，去為各種文字藝術的欣賞與瞭解尋求一些通則？

一、Handwriting, Calligraphy與書法

一般的觀念認為，書法藝術似乎就是專指中國文字的書寫藝術，但是宏觀地看，若以「應用書寫各種文字造型的變化做為媒介，來傳情達意，並引發欣賞者的審美感情」做為書法藝術的定義，書法藝術的形成在各民族的歷史遺跡和現今的書寫模式裡仍然可以見到，並不為一項中國所獨有的藝術，譬如古埃及文字、古代巴比倫的楔形文字、伊斯蘭文字、梵文、藏文、蒙古文字、日文等等，各個民族隨著文字造型、審美觀念、書寫工具和方式的不同，而有千變萬化的表現。

中國人將書寫文字的藝術稱之為書勢、書法、書藝，日本人稱之為書道，西方人便更以Handwriting和Calligraphy來區分其間的差異，根據英文辭典 (*Collins Cobuild English Dictionary*) 的解釋，Handwriting「是一個人用筆書寫的風格或

模式」一般稱為筆跡或筆法，[1]Calligraphy則解釋為「是用筆刷或特殊的筆所產生的優美的書寫藝術」，或是「是具有漂亮特色和藝術性的書寫筆法」。[2]從解釋上看，Handwriting意謂一般的文字書寫，而Calligraphy則專指富有審美意圖的書寫藝術。而不論書法、書道或是Calligraphy等等名稱，事實上，名異而實同，我們都可以視之為一種文字書寫的藝術的範疇，只是文字造型、表現工具與手法不同，促使它們形成各自相異的風格。

二、文字創始、美的設計與社會意識的發展

古往今來，世界上各個民族的文字的發明，主要是作為傳情達意的視覺符號，它往往應用點、線與結構的變化和組合來形成獨特的系統，由於人類天生的審美感情，使得各個民族在創造文字的過程之中，在有意識或無意識的作用之下，即帶有點、線、結構與空間的設計意味，因而所創造的文字在組合的視象上除了意義的指向之外，還具有某種特別的規律，這種特別的規律經過歷史與人為的淬煉，本身即帶有造型上的美感，隨著民族的文字元號與書寫工具、材料的演變，形成各自獨特的書寫情趣與美感。

從文字元號上看，文字的造型隨著社會的逐步開放與書寫速度的需求，而由工整嚴謹演變到流暢寫意的風格，由單一字型到多元字型，這似乎是人類文字演變的通則，像是中國的文字由陶文、甲骨文、鐘鼎文與篆字到隸書、行書與草書，伊斯蘭文字與拉丁文字從個別的單一字元到草寫字體的書寫，都可以證明這個趨勢。而我們也進一步發現文字的演變依循從嚴謹的結構到流暢的形式的法則，似乎這種拘謹到開放的演化模式，隱然和人類社會、意識型態與文明發展從保守到自由的傾向相關。譬如希臘和羅馬在理則學和律法的發展，使得文字的形式偏向單一嚴格的組合；埃及社會嚴格的階級制度和對數學的研究而對應以充滿數理與秩序趣味的象形文字；十五世紀以前的歐洲，英文的書寫主要掌握在神職人員手裡，十五世紀以後，隨著商業與大眾溝通的需要，社會甚至出現了教授書寫技術的學校和課程，使得英文草寫字體逐漸流行；[3]中國先秦時代的帝國專制社會，因而形成甲骨文、金文與篆書的嚴謹風格，而漢末六朝社會的清談與外來多元藝術格影響，映照出魏晉南北朝所崇尚飄逸流暢的行書與草書。

三、點、線、結構、空間與律動性

從書寫工具上看，中國的毛筆與紙，巴比倫人的尖硬木筆與泥板，伊斯蘭世界的蘆葦筆，和拉丁民族的羽毛筆與牛皮紙、羊皮紙等等不同的工具與材料，衍生出不同的書寫方式與趣味。但是總體而言，撇開工具與材料的制約，文字

[1] *Collins Cobuild English Dictionary*（1997），頁763。

[2] *Collins Cobuild English Dictionary*（1997），頁229。

[3] Whalley, J. R.（1969），*English Handwriting* 1540-1853, London: Her Majesty's Stationery Office，頁9。

在點、線、結構與空間的安排，才是形成書寫藝術的主要因素。

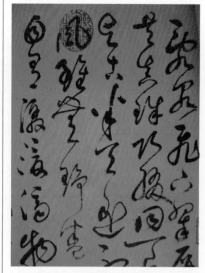

圖2：鮮于樞「書唐人水簾洞詩」（局部）元代

不論文字的造型是工整或是連筆的寫意，律動性是使文字美化的重要共同因素，此項原則貫穿整體文字書寫表現，而律動性的誕生，則需要透過書寫者對於點、線等要素適當的安排與變化。客觀地分析，一旦我們撇開文意的因素，這種對於點與線等要素適當的安排與變化，事實上就在於點、線、結構與空間的比例、平衡、律動、節奏、統一、漸層與對比等審美秩序的營造。而文意的潛移與發酵，也發揮其催使書寫者的「潛意識流」源源湧動的作用，使得書寫者依據當時的心靈狀態藉由身體的運作而反映當下的心情（圖2）。

文字書寫的律動性，即是一種音樂性表現，而所謂音樂性，即是強弱、大小、輕重、緩急等節奏的變化，文字的書寫愈能符合自然的節奏的動態，就愈益減少矛盾扞格的狀況，也就愈能引起欣賞者美感的共鳴。從心理學的角度來看，一個人的身心的和諧狀況愈佳，他的書寫就愈驅近自然的本質，符合自然的節奏，當然也就愈能展現律動的美感（圖3）。

四、書寫 (Handwriting) 與書法 (Calligraphy)

書寫 (Handwriting) 與書法 (Calligraphy) 的區分，常在於裝飾與應用的意圖與純粹表現的意圖之分。一般來說，西方文字書寫大多重於表意文字的美化，著重在裝飾的意圖，我們可以在其他民族的各種古代文物上見到文字裝飾的應用，其中就以伊斯蘭民族以文字書寫做為裝飾最具代表性，他們將各種文字裝飾應用在諸如瓷器、石雕、泥版、玻璃、金屬器、建築等藝術之中，而從實用的層次來看，中國的對聯的書寫，事實上也是一種文字的裝飾藝術。但是由於中國傳統審美觀念對於過度裝飾的工匠趣味的低貶，使得中國書法除了表意和裝飾之外，比較傾向於引出深層無意識的作用，所謂「書為心畫」和「書如其人」的觀念，正在於反映個人心靈狀態與人格特質。因此中國人很早便將書寫藝術提昇到藝術的高層次，更不斷追求一種心靈自由的表現，使得原因單純的寫字技術，成為純粹藝術的表現與欣賞，可以

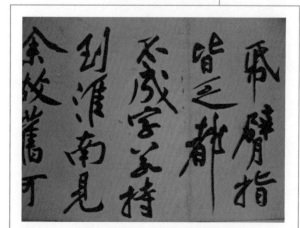

圖3：黃山谷「伏波神祠詩卷」（局部）宋代

想見，中國人很早就認識到書寫是一種透露內心深層意識的管道，這似乎是中國人高明之處，但是可惜的是，中國人善於書法的創作，雖然有零星的書法論點流傳下來，並未能加以整理演繹出一套完整而周密的理論。

二十世紀以來，西方世界逐步發展出所謂的筆跡學 (Graphology)，西方的學者開始重視並探討文字書寫在心理學和審美上的意義，它可以廣泛地實際應用在犯罪學、兒童教育與心理學的實踐上，做為一個人的個性與內在特質的判斷依據。

五、書寫與心理特質

根據西方學者的研究，「一個人的書寫方式，正如他揮手、微笑、走路和一些無意識的動作，可以告訴你，比他單獨使用語言告訴你更多的訊息……一個人書寫的方式，是一個人心靈運作的組合圖象，顯示出他的思維如何影響他的情緒，他的人生觀，和對待他人的方式，正如一位心理學教授所講的：「那是一幅凝凍的完整行為圖象」。[4]這似乎可以解釋中國書法的審美品評，常常以書寫者

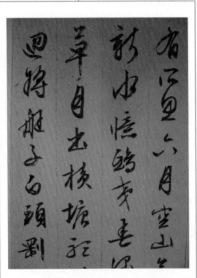

圖4：文徵明行書（局部）明代

的人格做為衡量的標準的深層用意，所謂「人品不高，書無可觀」因為一個人的人格的整合愈健全，代表其身心的諧和度愈高，所表現的書寫，也就愈具有特色，愈具備審美價值，中國五代的哲學家同時也是畫家的荊浩在其《筆法記》中說道：「王右丞筆墨宛麗，氣韻高清」。明白地主張：「筆法的表現，明白地顯示它是否來自粗俗或高貴的心靈」。[5]因此宋徽宗瘦金書的富含驕貴，與懷素的隱逸氣質，皆能各具特色，獨成一家。早在1622年巴羅格那大學 (Bologna University) 著名的教授Camillo Baldi就提出：「所有人寫字的特殊方式，和在私人信函中的個人化字形表現，明顯地是無法被其他人完全模仿」的主張。[6]中國人很早就認知到個人文字書寫這種不可模仿的特性，使得中國書法與人格的特質結合，而提昇到純粹藝術的境界，也使得中國書法的創作要較其他民族的書寫藝術更具人文價值（圖4）。

另一位西方學者羅斯瑪麗‧薩森 (Rosemary Sassoon) 也在其著作《書寫的藝術與科學 (*The Art and Science of Handsriting*)》中主張：「書寫方式是一個人當

[4] Olyanova, Nadya (1960), *The Psychology of Handwriting*, California: Sterling Publishing Co., Inc…，頁14-15。

[5] Olyanova, Nadya (1960), *The Psychology of Handwriting*, California: Sterling Publishing Co., Inc.，頁13。

[6] Olyanova, Nadya (1960), *The Psychology of Handwriting*, California: Sterling Publishing Co., Inc.，頁13。

下心理狀態的指標，它是一個人手寫動作可見的軌跡，是直接從身心所留下永恆紀錄的產物」。[7]這也似乎能解釋中國書法藝術要求書法家直接自由書寫，愈能放意的書寫，愈能表達出真正的內在心靈。因此王羲之書寫《蘭亭序》時的醉意與酣暢，雖然更正之處頗多，仍然是優於清醒之後重新寫就的作品。而蘇東坡書寫寒食詩卷時對際遇的感慨，其價值不僅在於外在點劃的美，也在於它們忠實地保留了作者當時的身心狀態，因此，千古以來，仍能鮮活地感動著現代的欣賞著。

六、文字意涵影響書寫心態與審美意趣

由於文字本身就具備意義，搭配外在點、線和造型的美感，自然會呈現出特別的意涵，而且由於文字意義的制約，外在的書寫也會表現出特殊的趣味。因而使得書寫藝術能夠因文字意義的表現，而與政治、繪畫、文學、宗教等結合，而表現出含載其特殊意義的書寫美感。譬如含有宗教意義的文字書寫，如日本的禪意書法，宗教性的裝飾趣味與符號的象徵意義遠重於表達文意，又如中國佛教經典所謂「寫經體」的書寫，西藏密宗與印度宗教的咒語文字的書寫，也經由欣賞者的心理作用，賦予它一種屬於宗教世界的神秘氣息（圖5）。

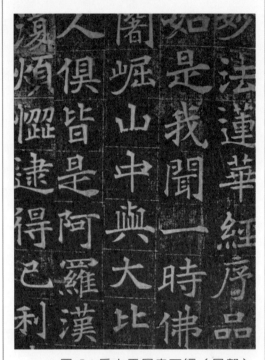

圖 5：房山雲居寺石經（局部）
隋唐

詩文的書寫並不只是中國的專利，伊斯蘭文字的書寫也常表達韻文與詩歌的意涵，同樣亦可在拉丁文字系統的書寫中見到此類的表現。但是，由於文字與文化的隔閡，要讓一位異文化人士完全瞭解中國書法藝術的內涵，這正如要一位中國書法家以毛筆表現英文詩歌一樣，是相當困難而難以完美瞭解的。尤如書法學者Chiang Yee所說：「一件藝術作品呈現出創作者的內心圖象，創作者的內心是在特定的文化傳統和觀念的框架被塑造，而這種特定的文化傳統和觀念，是處於特定的地理環境與氣候之下的創作者，從日常生活中所不斷演繹、累積出來的」。[8]這也可以解釋為什麼西方的博物館和收藏家寧可收藏中國繪畫作品，而幾乎很少大力收藏中國書法作品，即使有收藏，也頂多以其對他們自己民族的文字書寫藝術的認知，而將之視為一種文字裝飾的技術和藝術，道理即在於阻擋在兩者之間深厚的文化隔膜。

[7] Sassoon, Rosemary (1993)，*The Art and Science of Handwriting*，Oxford：Intellect Books，頁162。

[8] Chiang Yee9 (1973)，*Chinese Calligraphy-An Introduction to its Aesthetic and Technique*，Massachusetts：Harvard University Press，頁214。

七、東西方文字書寫藝術的互動

即使如此，筆者仍然覺得這種文化阻隔，正是推動各民族文化不斷演進的動力，而且也仍然無礙於美的欣賞，因為點、線、結構與空間的安排與書寫時的律動與節奏，是一種圖象語言，透過它的媒介，使人類仍然可以互相欣賞不同的文字書寫的創意與美感。再者，雖然中國的書法藝術屬於文字書寫藝術的一支，但是相較於其他民族的文字書寫藝術，仍然有很大的差異，中國毛筆、紙、墨與多種字體的設計，使得書寫技術的難度增加，點、劃、造型與否墨色的變化更多；而且早在千年以前，中國的書法藝術已經將文字的書寫與應用抽離出來，而將之提昇到非功利的純粹藝術的境界，誠是令人感到驕傲的成就。如今我們可以見到，西方世界的藝壇正受到中國書法觀念的影響，而極力將設計的意味減低，而以引出潛意識為目的的直接書寫方式與觀念，拓展到現代繪畫的表現；而中國則吸收了西方繪畫的抽象與造型概念，使得現代中國書法的表現走向圖象化，同時也更具設計與裝飾的趣味。

八、書法藝術的新面相與新思維

新的思索猶如開啟新的視窗，新的觀念常能引出新的創意，在開放自由的現代社會裡，書法的面相也由單一轉為多元。雖然現代書壇充滿了活力，但是顯然想要走出傳統的限制，亦非易事，以筆者的淺見，除了對書法創新的鼓勵之外，我們對書法理論的研究，仍需大力加強，檢視書法界過去對書法的研究，大多仍侷限在美學與藝術史的框架裡，似乎我們必須積極拓展思維的廣度和深度，運用現代新穎的研究方法，將書法的研究融入心理學、社會學、教育學等各種學術的領域，這不僅擴大我們對書法的視野，更可以探討將書法廣泛應用於活的各種可能性，或許新的觀念能夠引爆更多新的可能，或許新的思維能牽引出新的工具與材料，或許這都將有助於我們突破數千年來的傳統束縛，創造出新一代的書法藝術，這也正是筆者不揣淺陋，寫作此文的主要動機。

第三節、書法藝術與能量

一、前　言

中國書法的研究，千年來一直以外在與形式的表現作為研究主流。雖然有許多書畫家的文章提及書法與人格修養的關係，但是對於書法與生理、心理的微妙關係，卻很少深入探討。近年來西方的科學發展，對於高能物理學、特異功能以及超心理學的研究，有了相當的發展，不斷地證明中國古老的氣學觀念，是有其縝密的系統與學理。

中國文化之中所不斷提到的「氣」的觀念，影響層面包括哲學、醫學、藝術、哲學、武術、建築、宗教等等，中國文化可以說是從「氣」發展出來的龐大體系。近年來，西方對於電磁場、腦波、人體「氣場」等的研究，愈來愈能發現「氣」的存在與作用，「氣」雖然是無色無相的非物質存在，卻已經成為一種顯學，而中國書法與氣學的密切關係，也形成一個值得研究的課題。

本節企圖開闢另一個窗口，不以筆墨、形式、結構等外相來研究書法的演化，而以中西文化的不同角度來詮釋書寫藝術，從物理學所謂「電磁場」對應到中國所謂的「氣」的觀念作為主軸，針對「氣場」來探討中國書法的「源始狀態」與內在意涵，探討書寫藝術與「氣場」的密切聯繫，從氣的生發、流動與跡化現象，追根溯源地探索中國書法著重「養氣」與人格修為的原因，以及書法藝術之中「氣場」所給予書寫者的作用，進一步詮釋中國書法在形式、結構、書寫等表像背後的真正意義、價值與面相。

對於傳承數千年的中國書法藝術，自古以來形式變化萬千，由於歷代社會審美風尚與書法家個人過人的才情創造出多采多姿的書法演化史，也留下許多豐富的書法藝術論述，但是一直令筆者有興趣的不是在於書法外在形式與結構的變化，而是潛藏在傳統書藝形式與審美現象後面的相關問題，多年來，一直思維嘗試用更為客觀的理念來解讀書法藝術與生活甚至生命之尖端多元的聯繫。

事實上，我們常聽到欣賞書法的鑑賞者以清潤、秀拔、俊朗、飄逸、挺健等等的形容詞，來表達他們對書法作品美的感受，這些抽象的美的形容詞，往往令人困惑，加上許多書法家被附麗許多傳奇事跡，更為書法藝術增添了神秘感。書法是什麼？到底是什麼因素，使得人類所創造出來表情達意的文字元號，會有動人的美感？到底什麼樣的書法才稱得上是美？從巨觀的角度來思維，中國的書法藝術傳承數千年，根深蒂固於生活之中，書法與生活似乎已經結合成一體，書法藝術絕對不可能只是一門藝術而已，它一定與生活層面有著某種深刻的連結，我們可不可能揭開外相的面紗，去為書法與生活之間找到許多的聯繫，進而去嘗試解讀書法與人類生命的關連與意義。

借用西方現象學學者海德格 (Martin Heidegger) 的觀點：「作品的被創造的存在就是：真理在形象中被確立」。[9]海德格把藝術作品的本質看成是真理的發生，不僅在於有具體形式與物質的作品被創造出來，而且具有純粹本質的彰顯。所謂「美的誕生」是創造和被創作的統一，其中沒有純粹的主體體驗，也沒有純粹客觀的作品本體。海德格想要探討的藝術品真正本質是一種更為源始（源起生發）的狀態，保持著在這種源始狀態中去認識藝術，才能給藝術予以真正的生命。[10]而這種源始狀態是什麼呢？筆者以為就是穿透表象世界的各種形式與表

[9] 林中路 (1972)，頁33。
[10] 光明 (1994)，頁285。

現，從其發生與演化的種種現象，整體觀察其誕生的根源，以及其在生活之中的作用，尋找其真正的意涵。

經由上述的理念，筆者認為：「書法的意義並非只是在彰顯一位書寫者外在的形式、佈局、組織等技術上的能力表現，而有著更深層的意涵與功能，這些功能遠大於美的範疇，但是又與美息息相關，書法外在形式只是表面的現象，是書法的物質顯現，連結外相，也就是表象之後的廣大模糊地帶，也就是無形無相的精神實質的存在，才是書法所謂的『源始狀態』」。

所謂的「源始狀態」，在於通過書法的外相，瞭解它與內在所蘊藏的精神。書藝的過程，包括有相與無相，可見與不可見，都應該被視為有機的整體。書法的誕生應該被視為「創作」與「被創作」的組合，也就是說，書寫者本身是「創作者」，同時也是「被創作者」，是「主體」的呈現，也是「客體」的表現，同時，書藝所呈現「內神」與「外相」的聯繫，才是書法藝術的整體，也才能真正詮釋與瞭解書法的真正意涵。

二、書法的最高境界在於無機心、渾然忘我地書寫

書寫者是內神與外相之間的介質，他融於其間，又獨立運作於其間，並與內神與外相形成不可區分的一個整體，書寫者必須像是一位舞者渾然忘我地舞於天地之間，隨機緣而動，隨波動而動，隨無心之意而動（圖6）。

書寫的最高境界在於根本上是無心機的，無我的。亦即是說，真正的藝術是無宗旨的，無目的性的，書寫者愈是固執地要為了完美地書寫而書寫，就愈不能寫得好，往往顧此失彼，落入人工與自限的泥淖而不能自拔。以其所使用的是「機心」，而非「天心」，[11]所以純粹僅以技巧與形式取勝，若以神、妙、逸、能四品來區分，頂多只能是寫得四平八穩、面面俱到的能品。此種書寫純以人力為之，以「我」為主體書寫的結果，所展現的很可能是精熟的技巧與均衡平整的外相，由是顧此失彼，而缺乏了生命活潑的生機與韻味，探其源由，在於此種書寫失卻了與內神的聯繫，因此，斧鑿之痕處

圖6：懷素「自敘帖」（局部）唐代

[11] 「天心」，意謂自然而然、任運無為之心。

處，毫無一絲神韻可言。一如清代張庚在其《浦山論畫》中所云：「氣韻有發於墨者，有發於筆者。有發於意者，有發於無意者。發於無意者為上，發於意者次之，發於筆者又次之，發於墨者下矣。」。

事實上，過份執拗的意志，即所謂的「我執」[12]，而「我執」就是書寫者最大的障礙。愈是去掉我執，書寫者愈能掙脫現象界的束縛，愈能與內神合而為一，進而容許外界氣場進入，與書寫者身心合而為一體，這往往是古往今來的書寫者窮盡一生一世所要領悟的境界。而所謂「內神」，內在潛藏的精神部分，深入地說，也就是一種「心靈的明覺」，透過此一個人的心靈層次，可以與集體生命的精神層次相融合，即是道家所謂「與天地萬物合而為一」的境界，而依據禪宗的說法，是達到「遍佈於一切的覺知」的體悟，達於此一境界的心靈，書寫者以非被侷限在於物質的身軀，個人以非個人，書寫者的心境是無所不在的，可以進入生命的深處，與萬事萬物共鳴，他可以與花共感，挾雲而騰飛，甚至與風雨齊嘯，因為它並不執著於任何一個特定的事物。[13]心靈的開放，顯示書寫者進入「無我」的境界，進行「無為而為」的狀態。

以物理學的觀點來推論，宇宙是一個大能量場，而這種「無我」狀態，能夠使得書寫者成為空靈狀態（低階能量狀態），因此，空靈狀態會使書寫者成為絕佳的「導電體」，介於天地萬物之間，與天地萬物共感共振，讓龐大而無所不在的「能量」，源源不絕地通過自身，進而自然書寫，自然地「跡化（具象化）」。

三、書寫者是道體顯現的介質

好的書寫者，在於順應造化之機，來發揮他的技藝。他必須瞭解好的書寫狀態，所謂一氣呵成的順暢與美感，乃是由超凡的力量所賦予，而非僅憑人力，這種超凡的力量，可以用道家所謂的「道」來闡釋，他永遠無法體會環繞包圍他的周遭世界所傳達給他的奇妙振動，因為他自己本身也是隨之振動的一種振動，他的書寫將在渾然不知之中完成，因為他就在其中而自然而然地毫無覺知，就像是日本射藝大師要求其學生不斷地體會射箭的最高境界在於「無心」，訓練其生發出「無求之心」，在大師的心裡，射箭藝術的最高境界，事實上，只是一種人格的修養。他對其學生所說富含哲思的教誨：「是『它』完成射箭的動作」。深入地說，一位書寫者書寫之時，他只是介於「能」與「所」之間，介於超凡的力量的「道體」與物質化的「跡化」之間，他只能是保持空靈，讓「能量」暢行無阻的介體而已（圖表1）。書寫之時一氣呵成的動作，一如箭的射出，完全由自然

[12] 本是佛家語，意謂在人類內在的「第七意識（末那識）」固著於有一個「我」的存在。在此借用說明書寫者心中對於自我書寫好壞的在意，執意於創作出屬於自己的書風。

[13] 在詩人的作品裡此類例子相當多見，杜甫：「感時花濺淚，別時鳥驚心」，李白：「舉杯邀明月，對影成三人…永結無情遊，相期邈雲漢」。

生發，絕無扭泥、人工之造作，也絕對沒有一絲猶豫。

圖表1　書寫者與道體關係示意圖

進一步地說，自始自終，書寫者與「能」與「所」融合無間，是無法區別的一個整體。我們在《莊子》〈養生主〉篇裡「庖丁解牛」的故事，可能可以體會到莊子所意圖闡述藝術（技藝）最高境界，那份無我無為，無一絲機心存於胸中的道理。

「庖丁為文惠君解牛，手之所觸，肩之所倚，足之所履，膝之所踦，砉然嚮然，奏刀騞然，莫不中音。合於桑林之舞，乃中經首之會。文惠君曰：「譆，善哉！技蓋至此乎？」

庖丁釋刀對曰：「臣之所好者道也，進乎技矣。始臣之解牛之時，所見無非全牛者。三年之後，未嘗見全牛也。方今之時，臣以神遇而不以目視，官知止而神欲行。依乎天理，批大卻，導大窾，因其固然。技經肯綮之未嘗微礙，而況大軱乎！…。雖然，每至於族，吾見其難為，怵然為戒，視為止，行為遲。動刀甚微，謋然已解，牛不知其死也，如土委地。提刀而立，為之四顧，為之躊躇滿志，善刀而藏之。」

文惠君曰：「善哉！吾聞庖丁之言，得養生焉。」

庖丁解牛故事比喻出神入化的技藝在於效法自然，進入不以感官而以神遇的狀態。庖丁解牛不以「我執」的心態，將牛體當作一個對象，也不將「解牛」存於心中，他無視於牛的存在，亦即庖丁進入一種與對象，甚至與周遭一切事物合而為一體的境界，無我的庖丁，亦就是無任何對立存在的庖丁，可以不以「目視」，而以「神遇」，以任運自然的「神」來解牛。「神」即是存在於一切，遍佈於周遭的能量，肢體器官無任何意圖，完全地放鬆，庖丁只是安於心神，在於放任自然，鬆脫一切意圖，只是隨著整體波動而波動，渾然無覺，無為而為，因為無為而為，所以在結束之時，若無其事而且不露鋒芒地「善刀而藏之」，因此契合於道，使原本解牛的勞動工作，節奏分明，一氣呵成，而且充滿美感，一如「桑林之舞」了。

四、書寫藝術與「氣場」的關係

自從前蘇聯的科學家克裡安 (Kirlian) 利用他所研發的特殊相機，拍出人體的氣場之後，人們始相信，人體的周圍真圍繞著一團氣場。氣場分析儀 (Aura Spectro-Photo-Meter) 是二十世紀90年代的一項最新儀器，主要目的即在拍攝人體所固有的、卻難以肉眼目視的「氣場」 (Aura Field)，或稱「生物電磁場」 (Bio-Electro-Magnetic Field)，與中國的氣場，可以說是異名而具備同質性的存在。

這個人體的電磁場，與周遭世界是不斷地在互動，互為影響。人類與其他生命型態都一樣，常與空氣和地球的電場變化起交互作用。[14]西方科學家Harold Saxton Burr更稱這種創造力的能量為「電能的L場」。他並發現，生物軀體的任何一部份都帶電，他認為「生命體的架構模式，乃建築在電力學的層面」。[15]環繞在生物周圍的電場，不只會對自然環境造成影響，還需要與其作用的電場互相交流。[16]

以現代科學的研究來解釋，人是身、心、靈的組合，「身」是軀體，是物質的組成，「心」是意識的能力或是能量的展現，[17]是無形的電流與氣場的傳導，而「靈」則是能與另一個精神時空互通的無形質的存在。[18]所謂「氣」，是一種無形無相能量的流動、傳導或是運作，遍佈於自身，流動於宇宙。《莊子》〈知北遊〉裡說「通天下一氣耳」。[19]根據科學家的說法，中國所謂的「氣」，事實上就是電磁波所構成的場域。[20]更進一步地說，「沒有電，就沒有物體」的存在。「電是形成所有物質的力量，就像中國人所謂的氣一樣，電代表著形成所有事物，並維持著世界的相貌印度人稱之為『普拉那 (prana)』，意思是『生命的呼吸』」[21]。

人的生命居於世界，勢必無法脫離與整體世界的互動，[22]因為世界的存在是一個多向度而且多元的整體存在，在一個自體運作的系統裡，也會包含在另一個

[14] Serena Roney-Dougal (2000)，《科學與神秘的交叉點》 (*Where Science & Magic Meet*)，李亦非譯，臺北：人本自然文化事業有限公司，頁263-4。

[15] Serena Roney-Dougal (2000)，頁260。

[16] Serena Roney-Dougal (2000)，頁263。

[17] 人類心識的思維運作，顯示在腦波的測量即是一種電磁波動現象。

[18] 李嗣涔、鄭美玲 (2004)，頁127。

[19] The aura is an energy field that surrounds all living things. This is a unique field comprised of magnetic energy for each individual living thing. Human beings are very complex and have a complex state of emotions that is ever changing and the aura represents what is going on with each individual. g thing.

[20] Serena Roney-Dougal (2000)，頁262。

[21] Serena Roney-Dougal (2000)，頁259-60。

[22] 此地所謂的世界，指的是無重無盡的世界，道家所謂形而下的器界與形而上的「道」的世界，孔子作《易經》〈繫辭傳〉曾說：「形而上者謂之道，形而下者謂之器」。佛家則以「三千大千世界」、「恆河沙界」等來說明宇宙組成之重重無盡，而以「法界」統稱之。

自給自足的系統裡。同時也是一個人的存在是一個小宇宙（小我、小氣場、內環境），運轉於重重的大宇宙裡（大我、大氣場、外環境）（圖表2）。

圖表2　整體宇宙觀簡化示意圖

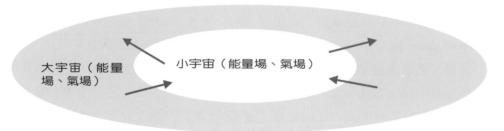

所有的生命現象是一種彼此依存的關係，一如佛家所主張的「緣起觀」，萬事萬物，此生彼生，此滅彼滅，如雲水一般地因緣而和合、因緣而生滅不已。在每一剎那，書寫者的身心（小宇宙）都會與周遭的「氣場」或是「磁場」（大宇宙），不斷地產生互動的作用，以書寫者而言，外界的力勢作用在於書寫者心識的波動，由心識發為意念，引導肢體掌控筆具，進行書寫。因為心識的波動不定，書寫的狀態也就無一相同，所表現的書法，自然無法全然一致，也絕不可重覆為之，中國哲學中所謂的「道體」是寂然不動的至精之本體，而人心是「情」與「識」之介質，感而通之而形成至變之「用」（書寫行為與作品）。西方學者羅斯瑪麗・薩森 (Rosemary Sassoon) 在其著作《書寫的藝術與科學 (The Art and Science of Handsriting)》中主張：「書寫方式是一個人當下心理狀態的指標，它是一個人手寫動作可見的軌跡，也是直接從身心所留下永恆紀錄的產物」。[23]由於書藝與身心狀態的聯繫，因此書寫之狀態也是不可捉摸，書藝一時可以出神入化，一時也可能窒礙造作，而此正是書藝之妙處，也正是書藝本質之所在。

根據醫學儀器的測試，當個人處於緊張的狀態，無法放鬆之時，儀器從皮膚上所測到的電阻愈高，緊繃的心識，不但會使肢體緊張而使身體處於僵化狀態，也使得神經傳導的阻力愈大。以物理學的觀點來看，可以將世界視為波動的狀態，如果我們將人體視之為一「導電場」，則其電阻愈大，傳導功能愈差，愈無法與外界（氣場或是磁場）互動，外界的氣場，或是磁場的能量愈是無法源源不絕地、暢通無阻地出入於軀體與軀體之外（圖表3）。[24]

而放鬆的身心可以使得個人身體生理的「內環境」穩定不紊亂，使人體運行正常，而形成一個絕佳的「導電場」，充滿宇宙之間的「氣」，自然能夠較無阻礙地流入身心，書寫者自然而然地與周遭的世界融成一氣，即所謂「心物合

[23] Sassoon, Rosemary (1993)，頁162。

[24] 現代物理學的觀念認為是波動的「電磁場」，中國傳統觀念則認為是「氣場」，所謂「氣機的流動」、「大化流行」，名異而實同。

一」、「天人合一」的狀態。最佳的書寫狀態應該是由「氣」所引導，而「氣」的產生在於書寫者進入「無為而為」的狀態所生發的現象。書寫者不自覺地書寫，毫無意向地書寫，直而書之，最體現自然天真的趣味，進入神品之列，清代張庚的《浦山論畫》所云：「何謂發於無意者，當其凝神注想，流盼運腕，初不意如是而忽然如是是也。…獨得於筆情墨趣之外，蓋天機之勃露也，然為靜者能先知之」。依據醫學實驗，腦波愈是平緩，形成所謂的 α 波，表示個人的心境愈是寧靜。寧靜的身心狀態，表示身心處於放鬆的狀態，氣機平和，氣流順暢，意謂書寫者所形成的「氣場」可以自在無礙地與周圍環繞的氣場連成一氣，隨之波動，與之共舞。[25]

圖表3　書寫與環繞氣場之關係

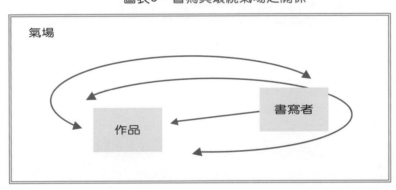

有學者認為，中國的書畫活動之中，事實上就是一種氣功的機理。氣功中有所謂「六合」，而書畫藝術之中也有所謂「心跡六合」。在書畫過程之中，書畫者由心萌意，以意導氣，以氣運手，以手使筆，運筆生跡，製作出氣韻生動的作品，而作品形象又能激發想像，召喚作者或是欣賞者回到一時之情境、氛圍或是感情。如此就形成了書畫藝術的「六合」循環（圖表4）。這是一系列緊勁連綿的過程，在此一循環之中，書畫者的「神」通過內氣的能量與資訊的轉換，形成書畫者心識之具象化，即所謂「跡化」，而書畫作品之「跡化」所展現的形式，形成記錄書畫者「內神」的信息符碼。[26]一位書畫家畢生的功夫就在於打通「心跡六合」，也可以說是打通書畫氣功之中所謂的「大周天」，如果「六合」不通暢，氣動不暢，心手不應，書畫之跡與心中意象貌走神離，不能融匯一氣，作品自然缺乏生動的韻味。

筆者認為，在此六個階段之第一個階段，就已經決定一位書寫者的境界高低，書寫者之心愈是空靈，愈能讓外界的「氣場」的能量通過，而使得心識與外

[25] 通過科學實驗證明，有所謂「人體場」的存在。經過氣功鍛鍊之人能夠對外釋放出某種能量物質（暫名為人體場）。這種能量可以作為資訊通過空間傳遞，並為人體所接收，也能對接收的人體或物質產生作用。參見道玄子編著（1986），頁79-80。

[26] 李璞瑤主編（1998），頁375-6。

界合流融匯，進入所謂的「心氣合流」的狀態，而形成貫穿此一過程的「神」，「神」是一種迷離、若即若離的狀態，再由心與意識導引，轉而成為「氣」，「氣」由意念導引，推動物質的動勢，也就是由此發展出一系列由心役物，再物攝為心神的完整循環。明代學者羅欽順曾道：「能通之妙，乃此心之神，而所通之理，是乃所謂道也」。[27]而在「心」的階段，書寫者的「心」必須進入空靈狀態，也就是「無我」之狀態，才能引動氣機，讓氣通行，進而馭氣，推動物質（肢體與毛筆），將心意轉化成為具象化的作品。

圖表4　書畫創作「心跡六合」氣功原理之過程

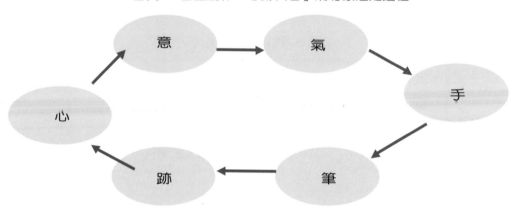

五、書寫藝術與人格的關係

中國傳統書畫藝術講究人品的修養，在於人品端正者，以於其愈能有「無我、「少欲知足」的涵養，不為世間名利誘惑，不馳逐於世間聲色，內神自然充盈，容易進入內在的寧靜狀態。愈有修養的人，愈曉得與四周世界和合的重要，愈不會去爭執，或是強求，追逐名聞利養，尊重自然，謙卑自處，此一修為，正是老子所謂「和光同塵」的境界，也正如古書所謂：「夫大人者，與天地合其德，與日月合其明，與四時合其序，與鬼神合其吉凶」。如此才能達到「金匱真言」中所謂「生氣通天」，尚言人「與天相通」的關係，雖然相通的層次有深淺，分別為「通靈」、「通天」、「通氣」的現象，所指的都是個人與宇宙交流而產生感應的現象。只可惜人類的文明愈茁壯，我們原來本來具備的能力，卻漸漸地失去。

有著上述修為的書寫者，必有著寧靜的內在，其意識容易專一，此類的書寫者，必然身心放鬆，身心放鬆者，則內外和諧，氣機容易被引發，形成氣機流暢的狀態。然而要達到此一狀態，其重點在於清心寡欲，排除雜念的修為，所謂「收視返聽，絕慮凝神，心正氣和，則契於妙。心神不正，字則欹斜。志氣不和，書必顛撲」。「心正」在於個人去除我執，而與周遭氣場和諧而致「氣

[27] 羅欽順，《困知記》，續卷下·6。

和」，書寫臻於妙境。「志氣不和」則在於個人意志，也就是「我」的意念太強，過於以人為之意念書寫。以個人為主體而強以書寫，心念與肢體自然皆落於緊張狀態，而與周圍氣場形成對立，書寫者不融於氣場，此所謂「不和」，氣機流動自是不順，書寫則成為扞格狀態，字體顛撲跌躓，則不足為奇。

在中國書畫美學特別強調人格的修養，因為在書寫過程之中，只有排除雜念，「清心寡欲，寓意念於筆端」，才能達到「精神內守，恬淡虛無」的境界。恬淡虛無，則鬆靜自然，氣血通暢，無有阻滯，自然達到黃帝內經所說：「恬淡虛無，真氣從之，…是以志閒而少欲，心安而不懼，形勞而不倦」。南朝劉勰在《文心雕龍》中也說道：「吐納文藝，務在節宣，清和其心，調暢其氣」。宋代學者朱熹更主張：「半日讀書。半日靜坐」。

王羲之「坦腹東床」的行徑表現了其對於名利視之如浮雲的態度，其內在修為如此豁達，行諸於外，無怪乎其行書自然流暢，豐神俊朗，觀其書跡，氣韻撲面而來，造就了他「千古書聖」之美譽。其成功之處，不僅在於苦心練技，更在於「無機心」的修養。

最高的藝術是「無機心」的展現，需要長時間的薰習與培養。無機心的素養即是「無我」的人格特質，「無我」在於無絲毫利己之心，在於無絲毫名利慾望，甚至死生置之度外，有著泰山崩於前而不驚，不動如山的氣度。但是「無機心」與「無我」之素養，並不是意謂著要書寫者一如槁木死灰，其書寫因心的空洞虛無，而顯得呆板滯拙，毫無創意，相反地，心的空無一物即是心的空靈，蘇東坡詩中曾雲「靜故了群動，空故納萬物」，因無而妙有，因空無而靈動，進而自在無礙。

我們可以藉由柏拉圖的美學觀來詮釋人格與創作的關係，柏拉圖認為「理念世界」（相當於中國哲學家稱之為道）是世界的主體，「物質世界（自然界）」是「理念世界」的投影，因此藝術作品是「理念世界」（道）的影子。進一步解釋書藝的形成，我們可以說，心識是道體的投影，身體是心識的影子，書寫者所創作的作品是影子的影子。在此一過程之中，書寫者所扮演的角色，在於介質罷了。但是每一個個體（介質）都有其特殊之本質，包括先天與後天的修養，此一本質積累於自身之修養，包括性情、審美傾向等特質，當道體通過，其特色會自然彰顯而成獨特現象，就像光線通過不同質地（包括稜角、切面、色彩等等特色）的物體一般，會造就各自不同的色彩與投影，加上後天個人不同的技巧路數，自然形成各自不同的書風，此即所謂「個人風格」。根據西方學者的研究，「一個人的書寫方式，正如他揮手、微笑、走路和一些無意識的動作，可以告訴你，比他單獨使用語言告訴你更多的訊息……一個人書寫的方式，是一個人心靈運作的組合圖象，顯示出他的思維如何影響他的情緒，他的人生觀，和對待他人

的方式，西方心理學家認為：「那是一幅凝凍的書寫者完整的行為圖象」。[28]我們更要進一步地說，那是一幅「個人整體生命，包涵身、心、靈的圖象的總體表現」。因此，中國古代書論認為「書法的表現，明白地顯示它是否來自粗俗或是高貴的心靈」，[29]宋徽宗瘦金書體的驕貴之氣，與懷素和尚的隱逸氣質，皆能各具特色，獨成一家，即是人格特質在於書風的彰顯。

　　一如上述，清明的「質地」是最基本的要素，「質地」作為「人格特質」的一部份，質地必須透明，愈是透明，代表愈無雜質，也就是沒有太多「我執」，「質地」愈好，也就是人格修養的境界愈高，有能力保持虛靜恬淡之境，就愈能使內在的氣場平和和諧，而與外界氣場無礙地交流。個人「質地的好壞」就像是玉質的通透與否，雜質的多寡等等，決定光的通過與投影狀態。所以虛靜恬淡的修為可以培養「質地（人格特質）」的好壞，而決定書寫境界的高低與風格的成形，兩者缺一不可，而虛靜恬淡的修為與人格息息相關，愈是能夠具備恬淡的修養，其心念端正，無忮無求，人品自然高尚，心念常處於空靈狀態，容許內外氣機流暢，出入自如，這似乎可以解釋中國書法的審美品評，常常以書寫者的人格做為衡量的標準的深層用意，所謂「人品不高，書無可觀」。在於書寫者的人格整合愈健全，代表其身心的和諧度愈高，也表示其身心與外在自然和諧，所表現的書寫，也就愈能求其自然均衡，愈能顯出特色，具備審美價值。

六、理在氣中，氣由靜生，靜在無我，無中有理

　　從本質上分析，中國書法是擁有多元面貌與功能的藝術。茲分述如下：

（一）、傳情達意的符號書寫。

（二）、含有美化與裝飾意圖的書寫。

（三）、調和身心靈的手段（讓氣場和諧運轉），也是與內在精神（小宇宙）與外界時空溝通的儀式（大宇宙）。

　　筆者淺見認為，達到第三項的境界，就是進入中國書藝的精髓，自然也包容了前面兩項的成就，這也是歷來許多哲學家與書畫家所體會的道理。

　　從道家以來的中國學者的論述，都主張生命之道在於自然放任、無為而為，是合乎天理的行為，至於書畫藝術，歷來書畫家也都主張創作者清靜自然，反璞歸真，才能靈思湧發，捕捉那份神妙超俗、無法測度的的美感。

　　依據宋明的哲學家的主張，可以應用來說明書藝與氣場的關係。他們的學說雖然各有論述，但是整體看來，都主張「太虛為體」、「理在氣中」，宋代朱熹認為：「及此氣之聚，則理亦在焉…只此氣凝聚處，理便在其中」。明代學者王廷相 (1472-1544) 主張：「氣也者，道之體也」，道體並非空無一物，而是藉由

[28] Olyanova, Nadya (1960)，頁14-5。

[29] Olyanova, Nadya (1960)，頁13。

「氣」的流行生化萬物，又說：「氣本一也，而一動一靜，一往一來，一闔一闢，一升一降，循環無已」。[30]理只是氣的自有條理的理，理就在氣之中，離氣便無道，也無理的存在」。[31]《易大傳》：「一陰一陽之謂道」又曰：「陰陽不測謂之神」，道為實體，為陰陽所交融，神為妙用，在於陰陽變動，氣機流行。理是秩序，是道體的本質，在於萬事萬象自有其理路可尋，故氣運於天地萬物其間，不論春秋四季，風露霜雨，雷閃電劈，乃至人世萬象，隱約都顯其秩序。明代學者王廷相所謂「氣載乎理，理出於氣…故有元氣，即有元道」。[32]就在於說明氣的運行與彰顯，自然有其道理，因為氣的產生源本於寂然不動的「道體」。

以書藝而言，書寫者培養去除我執的修養，身心自然成就寧靜與空靈的狀態，「氣由靜生」，以自然之氣動書寫，人為扭怩造作之情將降至最低，即是郭若虛所謂的「默契神會，不知然而然」的境界，那是一種只能感動而無法言釋的情狀，而其所形成的作品能在無違於理（秩序）之下自成一格，因為「理在氣中」，氣的運行冥冥之中自然會合乎理（道體）。這或許可以解釋許多神妙的藝術作品可以不按牌理出牌，突破因循之窠臼，有些甚至看起來奇形怪異，不合章法，卻往往又視之自然而令人拍案讚嘆的道理，南宋陸遊論詩說道：「誰能養氣塞天地，吐出自足成虹霓」。因此，氣的培養與運用，在中國藝術是最高的境界，其神妙常見於書畫家之筆記、哲學家之論述等，歷來的藝術家也以「養氣」為其重要的基本修養。而養氣之道，在於人格，而人格之培養在於勵行身心之儉樸生活，由少欲知足，逐漸去除自私自利的「我執」心態，培養大我的胸懷，擴大心的能量與廣度，使其心境常保空靈，自然能與萬事萬物感通，「內心寧靜之人可以達到神靈合一的境界」，[33]如此的身心靈狀態，能使書寫者易於進入「靜」的狀態，靜則生氣，氣動則靈，書於妙處，自能「無中生理」，自成一家，此即是所謂的書藝的「創新」。老子說道：「天下萬物生於有，有生於無」，[34]在於「無」具有任何發展演變的可能性，而「有」則已經定型，因此本著「無」的原則，書寫者可以適應任何的時間或是條件，進行任何「有」的變化，一切順乎自然，因任天工。[35]

數百年來，「西潮」已經使我們忘卻大半中國書法的廣大意涵，而流於書寫的技術，或是當眾揮毫的表演，事實上，中國書藝不在於形式美的追求而已，真正的書道，是自求內心的體道，而非馳求於外界形式、色彩的變化而已。西方的強勢文化，迫使我們捨本逐末地去追求形式結構的創新，而忽略了向「本來心性」溯源體

[30] 羅欽順，《困知記》，卷上，11。

[31] 劉又銘（2000），頁9。

[32] 王廷相，《王廷相集》，〈雅述上〉，頁835，841，848。〈太極辯〉，頁596。〈慎言1〉，頁753。

[33] 李嗣涔、鄭美玲（2004），頁42-3。

[34] 《老子》，第四十章。

[35] 張起鈞（1984），頁88-9。

悟的正道，古人精深之智慧與傳承，在現代被誤解至此，豈不令人汗顏。

從「質能互換」到「心物的互轉」，是現代物理學的發現，有關特異功能的研究報告不斷指出，人類的心識波動可以影響物質。[36]古代的智慧早已告訴我們，宇宙的能量充滿四周，「天下莫不沈浮，終身不顧，陰陽四時運行，各得其序。惛然若亡而存，油然不形而神，萬物畜而不知。此之謂本根，可以觀於天矣」。[37]

就書寫藝術的創作論之，若是個人心識歸於平靜，所彰顯是將隱藏無限宇宙能量的自現。[38]而心識的轉變，將帶動形式隨著心性的體悟與人格的變化而改變，創新自是水到渠成，何需汲汲營求，所謂「官知止而神欲行」[39]，因此，不難瞭解莊子所說：「是故至人無為，大聖不作，觀於天地之謂也」。[40]

現代書壇雖然充滿了活力，但是顯然對於外相（形式、佈局、色彩等等）的創新過於強調，卻不知書藝之創意源於內在心性之培養，因為「書如其人」，而書法界對於中國書法理論與其本質之研究的忽略，卻令人憂心，徒具以形式的演變為主體的研究，而忽略書藝與生活，甚至生命的關聯性，徒然為西方物質主義與形式主義所羈絆，而以西方美學詮釋中國精深的書道藝術。

筆者認為，身處現代西方強勢文化的時代，學者必須深入融會古人智慧，進而取其西方之強者，積極運用現代新穎的科學研究成果，以現代醫學、心理學、社會學、物理學等各種學術的領域，一方面見證古人之體悟，另一方面，則拓展現代書藝思維的廣度和深度。以現代最新的認知，中國書法不僅僅是點劃勾摹的寫字技術，它也是調和身心靈的儀式，更是和諧社會的工具，而以物理學最新的認知，書寫藝術所展現的是「氣」的演練，是「氣場」的運用，更與書寫者的心靈能量有關「氣」的圖像化。而物理學所謂「場」的理論，很可能是詮釋中國書畫藝術價值的另一科學發現。[41]透過此一新的詮釋，不僅擴大我們對書法本質的瞭解，探討書法廣泛應用於生活的可能性，更能夠引燃更多新的思維，建立中國書法藝術在現代社會嶄新的意義與價值。

[36] 根據Eddington、Schrodingger兩位物理學家所提出的假設：「如果宇宙完全由心所造，當內心正在組成宇宙時，我們的無意識就會顯露與個人心靈的聯繫；如此一來，我們的心靈便同時和宇宙擴張」。參見 Sassoon, Rosemary（1993），頁57-8。

[37] 陳鼓應（1984），頁615-18。Sassoon, Rosemary（1993），頁96-99。

[38] 根據瑞亞·懷特於1964年的報告，開啟潛意識能量的六個要點（為了讓譯文更容易瞭解與趨近事實，筆者稍作修飾）：一、完全相信的態度。二、鬆弛。三、專注。四、視覺想像的能力。五、內在的改變（內在氣質的改變）。六、禪動（自然無為而靈動，為之禪動）。

[39] 器官的作用都停止了，只是運用心神。見《莊子》〈養生主篇〉。

[40] 陳鼓應（1984），頁615-18。

[41] 參見曾肅良（2004），頁27-38。曾肅良（2002），頁54-70。

第四節、中國文字與書寫藝術的演變

書法是文字書寫的藝術表現，與文字的發明與發展有著密不可分的關係。大約在新石器時代的晚期，相傳伏羲氏畫八卦，作書契，代替結繩記事，而有了初步的圖像符號，目前最早的文字，是發現於史前新石器時代陶器文化的「陶文」，在考古出土的陶片或是陶器上，刻繪有簡單的文字元號，由於數量不多，尚無法全面解讀，還有待更多的實物資料出土。

甲骨文是商代 (1400 BC) 的文字。這些文字因為刻在獸骨或龜甲上，故名甲骨文。文字是以契刀刻劃的，故又名「契文」、「契刻」。文字內容除極少數屬於紀事外，大部分是屬於當時王公問卜的記載，故又稱「卜辭」或「貞卜文字」。此外，因甲骨文字出土的地方在河南省安陽縣，原來是殷代古都，所以又稱為「殷墟文字」。

甲骨文字的發現是在清末光緒二十五年以前。發現地點，在河南省安陽縣小屯村的洹河南岸田莊。村人於耕種時，在土層中掘出一些龜甲獸骨碎片，其中大部刻有深奧難辨的文字。當時，村人當作「龍骨」轉售藥店為藥材。一直到光緒二十五年（一八九九），經考古學家王懿榮發現，確定了它在研究歷史資料上具有珍貴的價值後，就開始被介紹到了學術界。經劉鶚、孫詒讓、羅振玉、王國維、葉玉森等學者的先後搜集考證，形成了「甲骨學」的研究（圖7）。

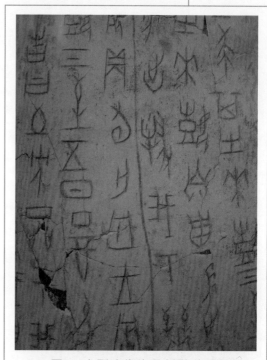

圖7：大型塗朱牛骨刻辭（局部），商代武丁時代（約公元前十三世紀），（傳）河南安陽出土

從殷墟所出土的甲骨文字裡面知道，盤庚遷殷都於河南安陽之後，已經由金石並用的時期進入精緻的青銅器文化，青銅器上所刻鑄的文字，稱之為「金文」或是「鐘鼎文」，是由甲骨文逐漸演化而成的文字系統，從甲骨文字的直線刻劃演變到圓轉的線條，而且還保留在甲骨文之中許多以象形為主的圖像文字，一般刻鑄於青銅禮器、酒器、樂器、兵器、計量器之上。

金石是金屬或石器之類，因其材質堅硬，可以保存較久，為了將史料或是文化傳之久遠，中國自古就有將文字鐫刻於金石之上的習慣，具有歌頌功德與子孫永寶的意義。《呂氏春秋‧求人》記載：「故功績銘於金石」。《史記‧秦始皇本紀》也記載：「群臣相與誦皇帝功德，刻於金石，以為表經」。

一般而言，金石指的是古銅器、石刻的總稱。金，指鐘鼎銅器之類；石，指

的是碑碣石刻之類。依據目前實物證據顯示，鐘鼎彝器文字始於殷商，石刻文字則誕生於秦代。兩漢金石並盛，皆有實物傳世，漢代以後金少石多；南北朝則造像興盛，以石刻文字為主；唐代碑碣文字更盛。至於輯歷代金石文字，編為目錄，則始於北宋歐陽修的《集古錄》；而摹其文字形狀集為圖譜，則始於呂大臨之《博古圖》。至明清金石考古之風大盛，顧炎武，葉奕苞等，各有著述，所謂「金石學」成為一門新興的學問。

在周代有許多金文與石鼓文字的發現，現存於臺北故宮博物院的「毛公鼎」，有497個文字，是目前文字最多的青銅器。東周時期的前期春秋時代的金文，承傳西周的金文，變化不大。後期的戰國時代，則因為諸侯割據的情勢，造成文字各自發展，形成具有地方特色、多元的、各自為主的文字系統，像是南方的吳越地區，就產生所謂「鳥書」的金文，文字造型極度的裝飾性與圖案化。

西周後期周宣王曾經命史官蒐集古文字，加以整理，制定出一套新的文字系統，因為負責的史官名籀，因此此一文字系統稱之為「籀文」，它被西方秦國吸收而且大力推行，因此，秦國統一六國之後，以秦國文字為基礎，推行「籀文」作為通行文字，因籀文筆劃繁複，書寫費時，秦始皇更命丞相李斯重新整理出一套系統，字形端正，採取筆畫均齊的美麗字體，稱之為「秦篆」或是「小篆」，為與「籀文」區別，在書法史上稱周代的「籀文」為「大篆」。

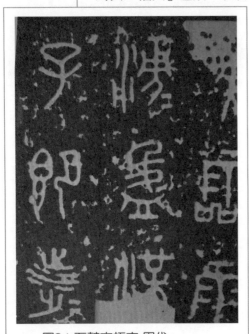

圖8：石鼓文拓本 周代

石鼓文是中國最古老的石刻文字，籀文書體的文字被刻在十個鼓狀的圓石，故稱之為「石鼓文」，學者一般認為是戰國時期的文物。石鼓上的文字呈現出複雜的均衡之美，它呈顯了篆書成熟的典型，更孕育了往後隸、楷、行、草書各種書體的發展契機（圖8）。

由小篆（秦篆）為基礎，產生了書寫更為迅捷的隸書與八分字體，所謂「隸書」，是由程邈整理大篆書體簡化而成，又稱之為「古隸」，以與其後的「八分」隸書做出區別。程邈曾經當過秦國縣獄吏，因為得罪了秦始皇被關進了監獄，坐了10年牢。在這10年裡，他收集整理了流傳在民間的各種字體，刪繁就簡，成就了「隸書」的書寫系統，它被隸卒應用於文書事務之上，故稱之為「隸書」。

秦國人王次仲在隸書的基礎上開創了另一套所謂「八分」的書體，八分的筆畫將古隸的筆畫變成有動態的波磔，極具波浪式的線條美感。而八分更被學者認為在後世進一步變革產生了「楷書」。因此，唐

代張懷瓘所寫的《書斷》記載：「上谷王次仲，秦時人」。相傳是楷書的創始人。西晉衞恆《四體書勢》則稱：「次仲始作楷法」。《書斷》又稱：「王次仲為八分之祖也」。

在漢代秦篆、古隸各種字體還在流行，書寫更為迅速的「八分」書體，逐漸成為通行的書寫文字，秦篆只是被用來使用在古銅器銘文與石刻碑碣的題額等處。在西漢末年，隨著社會的發展需要，又從「八分」的基礎上，產生寫起來更為速捷的「章草」書寫系統，章草省略「八分」的點劃，而比八分的方形結構更趨於圓形結構，也仍然殘存著隸書的波磔筆法，「章草」在西漢晚期以後，逐漸通行於廣大民間，尤其用於尺牘之類的文書寫作。

秦漢時代的書法遺跡，我們仍然可以在現存的石刻、碑碣、瓦當、青銅器、封泥、竹木簡牘、陶磚、印章等看到（圖9）。

圖9：銀雀山「孫子兵法」書簡，1972年山東省臨沂縣銀雀山一號漢墓出土

在魏晉南北朝時期，因北方大亂，許多門閥貴族南遷到江南地區，以江南富裕的物資和經濟力為背景，展開新穎而多采多姿的華麗文化，書法藝術於是在此一時期興盛起來，使得楷、行、草書等書寫字體到達了成熟而完整的境地。[42] 在貴族與文士的優雅生活之中，互相酬詩唱和，互相以尺牘書信往來，其中所以行、草書所書寫的內文與書體，成為一種完美的藝術形式，其中就以王氏家族的王羲之與王獻之父子最負盛名，當時書寫風氣與藝術品評的盛行，造就了許多著名的書法家，像是王僧虔、鄭道昭等，同時也開啟了書法藝術理論的研究。北方以北魏為主的地區則出現了雄強的書風，史稱「魏碑」（圖10）。

唐朝書法藝術的繁榮與帝王的提倡密切相關，唐代的帝王之中，就有多人雅好書藝，並寫得一手好字，像

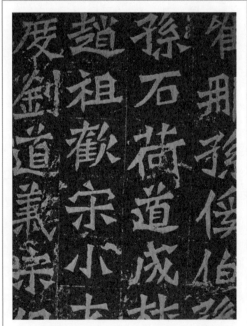

圖10：北魏「門二十品」（局部）

[42] 平山觀月（1982），《中國書法史》，閻蕭譯，臺北：黎明文化事業，頁139-140。

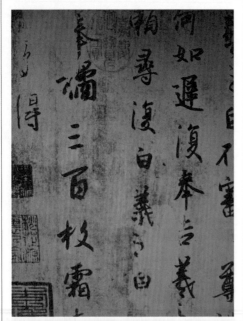

圖11：王羲之「奉橘帖」（局部）
東晉

是唐太宗、高宗、中宗、睿宗、武則天、玄宗等。尤其是唐太宗，他本身愛好王羲之的書法，光是蒐集王羲之的作品就有千餘件之多（圖11）。由於唐太宗本身也是一位書藝精湛的書法家，因此，在唐代錄用官吏的制度裡，一開始就加入了以書法科目錄用有才能的書法家，使得當時的官員之中，出現了在歷史上許多以善書聞名的書法家，像是歐陽詢、虞世南、褚遂良，除此之外，還有顏師古、孫過庭等人。

盛唐時期的書法出現了反抗傳統創造出具備新意的作品，李邕（又稱李北海），以行書著名，張旭以草書聞名，楷書則以顏真卿為代表，以篆書為主的書法家則是以李陽冰最有名氣。

晚唐時期，楷書方面，以柳公權繼承顏真卿的剛健正直的書風，在書法史上並稱顏柳，號稱「顏筋柳骨」。草書則是以懷素最具盛名，他繼承了張旭的狂草風格，以連綿不絕的遊絲書體表現瀟灑不拘的精神。

除此之外，由於佛教的傳入與興盛，自魏晉南北朝到唐代也盛行抄寫佛經以便於傳佈教義的風氣，由書藝精湛的僧侶抄寫佛經，所展現出來的書法成果，稱之為「寫經體」，此一種書法表現出無一絲煙火氣的空靈與靜定的趣味。

五代十國時期是中國歷史上的亂世，各地軍閥割據，形成各自的地方勢力，即使爭戰不止，文藝的發展仍然繼續不絕，書法家輩出，突破了唐朝以楷書為主的局面，而以行書為尚，其中最富盛名者當屬楊凝式。在君王之中，不乏善書者與支持書藝發展者，尤其是以南唐中主李璟和後主李煜，提倡書藝不遺餘力，中主李璟在保大七年 (949 AD) 命吏部尚書徐鉉將收藏的墨跡加以編纂，鐫刻於石版上印行「鼎元帖」刊行於世。後主則將唐朝賀知章臨摹的王羲之十七帖印行於世，稱之為「澄心堂帖」，對於書法藝術的推廣，起了巨大的功效。[43]他們本身就是一流的書法家，在其鼓勵與贊助之下，南唐研發生產了一流的紙和墨，使得書法的發展不僅在南唐時期相當興盛，更開啟了宋代書藝的黃金時代。

宋代以文治立國，在知識份子掌權之下，文藝風氣鼎盛，歷代帝王善書而提倡書藝者頗多，像是北宋的宋太宗、宋徽宗、南宋高宗等等，北宋的宋太宗命侍中王著摹刻宮中收藏的翰墨，刊行《淳化閣帖》十卷。南宋高宗是宋代皇帝之中書法造詣最高者之一，他因喜愛北宋書家米芾的書藝，而刊行專以米芾墨跡為主的「紹興國子監帖」。

整個宋代在文藝風氣鼎盛的氣氛中大為發展，書法家各自發展出獨特的風

[43] 平山觀月 (1982)，《中國書法史》，閻肅譯，臺北：黎明文化事業，頁271-2。

格，其中就以蘇東坡、黃庭堅、米芾、蔡襄四人的書法作品最受到讚賞，在書法史上稱之為「宋代四大書家」。

元代是蒙古人統治中原的時代，漢人的社會地位卑下，尤其文人受到極度地冷落，因此漢人藝術家在整個元代的文藝創造活力受到很大的打擊，在書法方面不像宋代文人放縱恣意瀟灑地創造出個人風格，而是主張復古為主，其中以官至翰林學士的趙孟頫為首，以遒勁優美為尚，追求晉唐以來的古代書風。雖然以復古為風潮，但是仍然出現具備強烈風格的書法家，除了趙孟頫之外，就以鮮于樞、虞集、楊維楨、張雨等人最具代表性。

明代是漢族社會復興的時期，朱元璋滅了元朝，建國之初，便以國粹主義作為主軸，進行中原傳統文化的復興，這個趨勢和元代的知識份子的想法是一致的。因此在明代初期，書法風格仍然帶有濃厚的復古主義，以優雅為風尚，但是卻失之於纖弱的弊病，著名的書法家為宋璲、沈度、沈粲、解縉等。明代中期的書法，從成化、弘治、正德時期，開始摸索出屬於自己時代的韻味，代表性的書法家有文徵明、祝允明、唐寅等人（圖4）。從嘉靖以後進入明代晚期，書壇的潮流轉向以革新為尚，許多書家紛紛發展出屬於自己的獨特風格，代表性的領導人物是官拜禮部尚書的董其昌，以董其昌在書畫理論與創作實踐的主張為中心，張瑞圖、倪元璐、王鐸、傅山等書法家，開創出不拘字形、自由奔放的書法風格。

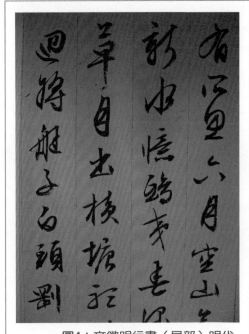

圖4：文徵明行書（局部）明代

清代是女真族以異族統治中原的時期，以懷柔政策為主，在文化政策上尊重並保護漢族文化，但是也不容許批評清朝的政治，嚴厲箝制文人的思想和言論，在幾次文字獄之後，知識份子的心力轉向考證學，由考證學之中的金石學，追溯到南北朝時期所留下來的碑版石刻，於是有學者提倡書法界應該從以前單獨注重帖學的弊病，重新注重北派的碑版書法，學者阮元是其中的代表性人物，他的論點在於南朝與北朝的書風是完全不同的系統，南朝的書法主要以法帖來傳佈，而北朝的書風則以碑刻為主，聲援阮元的書法理論家包世臣，進一步撰寫了《藝舟雙楫》來宣揚此種以碑學為重的觀點。碑學書法日益受到重視，出現了極具重要性的書法家，像是鄧石如以北碑為宗創作出雄渾的篆隸書體。承繼鄧石如的書法家為伊秉綬，擅長隸書，並將之運用於行草的書寫，形成風采獨具的書風。

在碑學興盛之時，帶動了改革的風氣，在清早期出現了一批以寫出獨特風格

為尚的書法家，其中以揚州八怪之中的金農與鄭板橋最為人所注目，金農開創出漆書風格的書法，而鄭板橋以楷書與隸書結合，寫出半隸半楷的書風。

清代晚期碑學的勢力愈來愈明顯，可以說是清代書法的黃金時期，許多書法家間學碑學與帖學，也有一些書家別闢蹊徑，試圖從金文、

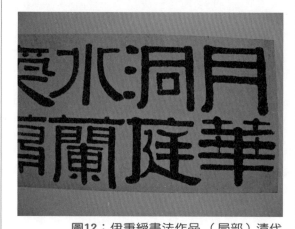

圖12：伊秉綬書法作品（局部）清代

石鼓文、古器物銘文、瓦當或是古印中學習，著名的書家有伊秉綬、何紹基、吳讓之、趙之謙、楊沂孫、吳大徵、吳昌碩等，像是伊秉綬就從北碑之中的摩崖與造像碑刻書法，建立了頗為清新的書風（圖12）。

第五節、現代東方書法藝術欣賞

一、台灣現代書藝的發展

台灣早期書家具有書法創新變革意識，其形成大致在1960-1970年代。前輩書家王壯為嘗試作「亂影書」，傅狷夫以書為畫，發展大草書，史紫忱的「彩色書法」，呂佛庭的「文字畫書法」，傅佑武類似圖案字的「造形篆書」，董陽孜大氣魄造形的「造境書法」等，他們的現代書法創新嘗試，當時都給人留下鮮明的印象。但在台灣因書壇保守的環境所限，當時並沒有受到應有的回應，而他們所散播的現代書藝種子，已埋入台灣現代書法藝術的土壤中，成為台灣現代書藝早期的啟迪者。

台灣標榜現代書法創作以「墨潮會」最為突出。墨潮會成立於1976年，是一個將傳統與現代相容並蓄的書法研究創作組織。1992年墨潮會確立以「現代書法」為藝術創作主軸之後，從1992年至今已經舉辦多次「墨潮會展」，另外會員也積極地在台灣與國際所舉辦的個展，並參與國內外的聯展。除了創作之外，現代書法的理論與批評也相當蓬勃地發展，由華梵大學美術系所舉辦的書法藝術研討會，自2004年開始，到2005年已經舉辦第二屆，專門以探討現代書法理論為宗旨。

2000年和2001年由行政院文化建設委員會和何創時書法藝術基金會主辦的二屆台灣書壇的「傳統與實驗」書法展，展出邀請及徵選涵蓋了老、中、青三代

共一百一十三位書家的傳統與實驗作品，其中不乏具知名度及影響力的書家在內；總體來說，作品有的仍嫌保守，但是仍有可觀、令人欣喜的作品，其優點是表現了台灣書法的多元化以及創新的可能性。尤其是以年輕一輩書家最敢嘗試新形式，經過多方實驗，勇於求新變異，挑戰傳統書法的格局與慣性認知，我們看到尋求新形式、新創意似乎已是目前書藝創新的新方向。

台灣現代書藝的發展，我們可以發現在整體觀照上具有深度感人的作品並不多見，其中也充斥著貧乏失血、膚淺不成熟的實驗性作品，雖然近二十年表現狀況不盡然理想，畢竟它不過只有短短十來年的發展空間，故而還有很長的路要走。但是實驗的精神與勇氣，卻是台灣書法現代化的希望與曙光（圖13）。

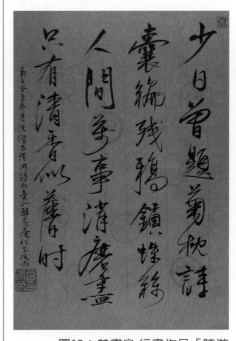

圖13：曾肅良 行書作品「陸游菊枕詩」，2003

二、大陸現代書藝的發展情形

中國大陸「現代書法」藝術新潮產生的主要動因之一乃是「文化大革命」（1966~1976）後中國大陸的改革開放、思想自由、文化復興。第二個動因則是中國書法自身發展的藝術規律和時代需求。有一批敏銳的藝術家提出「開拓一些新的觀念，新的技法」、「用當代人的觀念去寫當代人的書法」的主張。

80年代以來中國與日本頻繁的書法藝術交流，受到日本現代前衛派書法的強烈影響；西方現代藝術思潮被大量引進中國大陸，與書法現代化關係最緊密的似乎是西方抽象繪畫，尤其是「繪畫表現主義」等流派，都影響中國大陸現代書藝的發展。

（一）草創時期「現代書法」（1985年10月到1989年5月）

1985年10月15日，「現代書法首展」在北京中國美術館開幕，宣佈成立現代書畫學會。「書法當隨時代」、「藝術貴在創新」、「繁榮需要爭鳴」等為主要信念，激發了書法觀念和技法方面的嘗試、探索。

（二）現代轉型時期的「現代書法」（1989年6月到1992年5月）

1985年「現代書法首展」之後，各地陸續舉辦過「現代書法」群展，但整體來看，基本上雖然沒有超越85年首展的水準，但是此一時期，書家們對於新書法的觀念與技法有了一些新的探討。像是書法家王鑌南所提出的觀點：「現代書法就是非書法或者反書法或者破壞書法。我們倡導現代書法，不是倡導某一種固定模式，我們倡導主體的實驗，並在實驗中去創造人類情感的種種符號形式，現代

書法是一個在書法與非書法之間所做的一種努力，它與其說是重建書法，還不如說是超越書法，書法已不再是固有觀念中的書法，它是一種醒悟，行為和過程，以及生機勃勃的生命象徵，是現代人的價值在這藝術形式中的自由實現」。使「現代書法」藝術思潮走向了多元化探索、新流派紛起的嶄新局面。

（三）多元探索時期「現代書法」（1992年5月迄今）

現代轉型時期之後的中國大陸「現代書法」界已經廣泛接受「現代書法是一種現代藝術」的觀念，而且已經基本擺脫了草創時期對日本現代書法和西方現代藝術的盲目崇拜和依賴的情結，觀念上也開始跳出了「書法現代化」的單一邏輯，自覺地把「現代書法」作為一種「回歸人的本性」、「回歸漢唐氣魄和民族精神」的本土化現代藝術形式來實踐，使得中國大陸在「現代書法」探索的努力聚焦在一種多元化而又具備民族特色的格局中展開。

參考書目

- 老子，《道德經》，第四十章。
- 《金匱真言》。
- 羅欽順，《困知記》，卷上。
- 羅欽順，《困知記》，續卷下·6。
- 蔡邕，九勢。
- 王廷相，《王廷相集》，〈雅述上〉。〈太極辯〉。〈慎言1〉。
- 平山觀月 (1982)，《中國書法史》，閻肅譯，臺北：黎明文化事業。
- 劉又銘 (2000)，理在氣中：羅欽順、王廷相、顧炎武、戴震氣本論研究，北：五南出版社。
- 李嗣涔，鄭美玲 (2004)，《尋訪諸神的網站》，臺北：張老師文化出版社。
- 李璞珉主編 (1998)，《心理學與藝術》，北京：首都師範大學出版社。
- 道玄子編著 (1986)，《中國道家養氣全書》，臺北：中國瑜珈出版社。
- 林中路 (1972)，《美茵河畔法蘭克福》，Vittorio Klostermannn。
- 光明 (1994)，藝術就是真理的發生，見於高宣揚主編 (1994)，《現象學與海德格》，臺北：遠流出版社。
- 陳鼓應 (1984)，《莊子今註今譯》（上冊），臺北：商務出版社。
- 曾肅良 (2004)，《眺望文化群島——曾肅良文藝評論集》，臺北：典藏出版社。

- 曾肅良 (2002)，《當代藝術廣角鏡》，臺北：三藝圖書公司。

- 張起鈞 (1984)，《道家智慧與現代文明》，臺北：商務出版社。

- Serena Roney-Dougal (2000)，《科學與神秘的交叉點》 (*Where Science & Magic Meet*)，李亦非譯，臺北：人本自然文化事業有限公司，頁 263-4。

- *Collins Cobuild English Dictionary* (1997)，London: HarperCollins Publisher

- Sassoon, Rosemary (1993)，*The Art and Science of Handwriting*, Oxford: Intellect Books

- Olyanova, Nadya (1960)，*The Psychology of Handwriting*, California: Sterling Publishing Co., Inc.

- Steven, J. (1981)，*Sacred Calligraphy of the East*, London: Boulder and London

- Safadi, Y.H. (1978)，*Islamic Calligraphy*, London: Thames and Hudson

- Whalley, J. R. (1969)，*English Handwriting 1540-1853*, London: Her Majesty's Stationery Office

- Chiang Yee (1973)，*Chinese Calligraphy-Introduction to its Aesthetic and Technique*, Massachusetts: Harvard UniversityPress

學習評量：

1. 請試述書法藝術與心理的關係？

2. 請論說中國書法在唐代發展的情況？

3. 王羲之的書法體現了何種內在心理與人文精神？

4. 就你的理解，書法書寫與能量關係的連結，其重點在於書寫者哪一方面能力的展現？

5. 請針對書法與人格的密切關係，請說明你的看法？

摘要

　　本章首先針對中國繪畫在歷代的發展歷程與風格變化，以著名畫家與社會審美觀念的演變作為兩大主軸，引導學生對中國繪畫的特質有一深入的瞭解，文中列舉出每一時代的代表性畫家，並對其畫風與特色做出精簡的分析。

　　其次，本章針對西方從史前時代開始，繪畫在各個時代的發展歷程與風格變化，介紹各個流派、美學觀念與社會的演變等等，引導學生對西方繪畫的特質有一深入的瞭解，文中列舉出每一時代的代表性畫家，並對其畫風與特色做出深入淺出的分析。

學習目標

一、學生可以對中國繪畫的發展與特色有一基本的理解。

二、學生可以對西方繪畫的發展與特色有一基本的理解。

第三章

繪畫藝術鑑賞

第一節、中國繪畫鑑賞

　　中國繪畫源遠流長，傳承不斷，根據古籍記載，相傳中國繪畫的創始於黃帝時代，但是遠古無史籍記載，光靠傳聞臆測，難以徵信。二十世紀以來，由於豐富的考古發現，使得遠古時代的繪畫風格逐漸為人所認識。

　　近來發現的遠古繪畫，時間最早的是岩畫。岩畫，顧名思義，是指描繪在岩石上面的繪畫。岩畫發現的地點分佈極廣，有內蒙古的陰山、江蘇海州的將軍崖、甘肅的祁連山和黑山，以及青海、新疆、雲南、廣西等地。其製作的時間，大多數屬於新石器時代；製作方式則包括有以銳器刻繪、敲鑿，或是以紅色的顏料塗繪石面等等；常見的題材為人物、動物、日月星辰、武器、神靈、符號、人面手足等。

　　目前考古所發現的最早的一幅絹本繪畫，是戰國時代長沙楚墓所出土的一件帛畫，畫中一位細腰的女子，

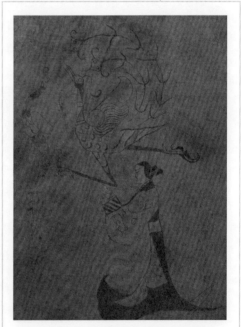

圖1：帛畫龍鳳仕女圖　戰國

側身而立，雙手合十敬禮，長裙曳地，似乎在祈禱，一隻鳳鳥飛舞於女子頭上，與左邊的夔龍正在空中搏鬥。畫中的線條相當靈巧，龍鳳相鬥的場面相當生動。說明了當時的畫家有了很好的繪畫技巧（圖1）。

漢代帝國國勢昌隆，在皇家宮廷裡已有正式的畫家在皇室的照顧之下從事繪畫工作，政府設有收藏法書名畫的機構，更利用大量的圖畫作為教化人民的工具。從漢代出土的作品中，1972年於湖南長沙郊外馬王堆軑侯夫人墓的帛畫，其製作年代約在西元前193至186年之間，帛畫本身是一件「T」字形的帛布，覆蓋在內棺之上。帛畫自上而下分成三部分，分別表示天上、人間與地下的景象，上段右上畫了太陽，內中有金烏、下有扶桑樹及九個小太陽，左上為下弦月，月上有蟾蜍、兔、下為嫦娥奔月，上部中央有個人頭蛇身圖象。中段是畫面最主要的部分，畫一老婦人，倚杖前行，前有二人跪迎，後有三女隨行，畫法極為流暢，堪稱漢代人物畫的佳作。下段描寫海洋及地下之景，有一巨人立於兩大魚身上，中下兩段旁又有穿璧之雙龍串連起來，其間點綴龜、蛇、人頭鳥、蝙蝠、怪獸。畫家把漢代「天、地、人」三界宇宙思想中實地表現出來，既有許多現實人物的生活情形，也有想像中的神話世界（圖2）。

圖2：（車大）侯妻墓帛畫　西漢

漢代的繪畫藝術在畫像石與畫像磚裡也可以窺見，漢代盛行厚葬風氣，漢代人使用磚、石雕像裝飾墳墓，風氣遍及全國，其中以山東、四川、河南發現最多。其中以山東武梁祠及孝堂祠石刻最為著名，人物造形相當具特色。而四川地區的畫像磚，以當時日常生活為題材，以簡勁的線條，生動地描繪出漢代的常民生活。

從漢代到魏晉南北朝的繪畫大多以人物畫為主，東漢末年佛教入中國，建寺造像，一時蔚成風氣，裝飾廟宇浮屠的佛教繪畫，瀰漫著整個時代。

畫家顧愷之是晉代名重一時的畫家，更有完整的畫論著作。現藏於大英博物館的《女史箴圖》，雖然很可能是後代人的摹

圖3：女史箴圖卷（局部）東晉顧愷之（唐摹本）

本，但是從其中能一窺魏晉時代的畫風。畫幅是絹本淡設色，人物的造形苗條勻稱，面容端莊，全幅最大的特色是衣紋縐褶的結構所呈現的線條，被形容為「春蠶吐絲」，有著一種纖細卻又連綿不斷的韻律感（圖3）。

　　魏晉南北朝時期，玄談風氣盛行，文人雅士隱居之風興盛，在愛好山水林園的風尚之中，自然山水成為畫家與文學家歌詠的對象，促成了山水繪畫從原本以人物畫為主的時尚之中，山石、樹木從搭配人物畫的角色脫穎而出，獨立成一門獨特的繪畫藝術。

　　南朝時的宗炳、王微兩位畫家，開中國山水寫生的先河：宗炳的《山水畫序》，是山水畫論的重要著作，文字雖少，卻說明了山水畫的價值與地位；同時代的王微，在其《敘畫》一文中，說明如何透過對自然的描寫，來表達畫家對自然的移情作用。

　　南齊謝赫在《古畫品錄》中對繪畫「六法」的繪畫論述，可以說是此時中國繪畫思想的寫照，其所提出來的「謝赫六法」，所謂「氣韻生動」、「骨法用筆」、「應物象形」、「隨類賦彩」、「經營位置」、「傳移摹寫」六個要點。迄今仍然是繪畫評論和創作的重要原則。

　　「氣韻生動」指的是畫中的形象應具有生動的精神。「骨法用筆」指的是講究線條的運用要傳達出對象的人格。「應物象形」意謂著畫家必須講究輪廓的正確。「隨類賦彩」則指出了色彩的運用要表現物象的本質。「經營位置」則強調構圖是決定畫作好壞的條件之一。「傳移摹寫」則強調了臨摹與寫實技術在繪畫藝術的重要性。

　　隋唐時代的中國繪畫不論在人物畫、山水畫和花鳥畫方面，都有著大幅的進展。展子虔是隋代的重要畫家，現存具有展子虔風格的《遊春圖》，透露出隋代畫家已具備相當程度的自然山水的描繪能力。

　　人物畫在唐代大放異彩，唐初的重要人物畫家，包括有閻立本、尉遲乙僧、吳道子等人。閻氏一家均擅長繪畫，又居高官，閻立本目前傳世的《歷代帝王圖卷》，線條的描繪均勻，是一種沒有起伏變化的鐵線描，設色以紅、黑為主，人物造形則忠實地表現出帝王的威嚴。來自西域的尉遲乙僧，是一個異國畫家，善畫佛像，根據文獻記載，他的畫法也是用筆緊勁如屈盤鐵絲，擅長圖繪具備立體感的「凹凸花」，可見這種具有立體感的畫法是來自外域。吳道子則是中唐以後的人物畫大師，吳氏長期以來被歷代畫家推為「畫聖」，更被民間畫人推為祖師，可見其地位之崇高。吳道子的妙處在於追求形象傳神的技法上能超越一般畫家細膩繁雜的表現法，而以強勁有力的線條、簡化的造型，表現出人物充滿生氣蓬勃的氣概，有「吳帶當風」之稱，與傳說中善畫梵像的北齊曹仲達其「曹衣出水」的風格，並稱「曹吳二體」；曹仲達的筆法稠疊而衣服緊窄，有如穿著一身羅綺從水中出來，滿身稠疊的衣紋貼在身上一樣，「吳帶當風」和「曹衣出水」兩種風格分別適合於表現梵像的靈動氣勢和莊重肅穆。除此之外，吳道子的人物畫往往只是筆墨線條的構成，而不加以色彩的敷設，這種畫法稱為「白描」，為

後來宋代的李公麟所繼承而發揚光大。

唐代另一種特出的人物畫風，是以仕女為對象的「仕女畫」。著名的畫家如周昉，其仕女造形以豐肌秀骨著稱，被認為是唐代仕女「穠麗豐肥」的典型。他所畫的是唐人最喜愛的豐滿婦女，搭配以華麗的服裝與裝扮，代表了當時貴族階級對於仕女的審美觀。

山水畫在唐代的發展，盛起於中唐時代，中唐的李思訓和吳道子則是該時期重要的山水畫家。追根溯源，山水畫原本是人物畫的背景裝飾而已，吳、李的出現，才大幅改變了山水為人物畫附庸的地位。

山水畫在唐代大為發展，成為獨立的畫科，中國畫史上就流傳一段這樣的故事。唐朝明皇天寶年間，唐玄宗有日想起了四川嘉陵江的山水，就命令吳道子前往寫生，吳回來時，皇帝問到他畫得怎樣，吳卻回答他沒有作任何稿本，所有的風景都記在心裏頭。皇帝即命他在大同殿壁上作畫，嘉陵江三百里的風光，吳道子一天就完成了。當時李思訓也以擅畫山水出名，玄宗也命他同在大同殿上另一壁面作畫，李思訓畫了幾個月才完成。唐玄宗給予他們作品的評語是「「吳道了一日而畢，李思訓累月方成，皆極其妙」。自此，可以得知「一日而畢」和「累月方成」，說明了中國山水畫中「寫意」和「工筆」兩種技法的特色。

一般而言，唐代繪畫筆調細膩，用色五彩繽紛，但是唐代詩人畫家王維在山水畫法上，卻不以工筆重彩設色法為主，而純以水墨的畫法取勝。根據著錄來看，王維的作品是以平遠的景色取勝，且能表現幽深的山谷、飛動的雲水，呈現縹渺朦朧的詩意。王維在中國藝術史上是一位全才的藝術家，除了繪畫，更是一流的詩人和音樂家。大家公認他是「詩中有畫，畫中有詩」的代表性畫家，對後代的影響至深。

除了王維之外，張璪、王洽也是以水墨為主的畫風。張璪除了山水畫的創作，更提出「外師造化，中得心源」的繪畫主張，這種觀念成為中國畫家迄今仍奉為圭臬。「外師造化」就是以大自然的各種實際現象為師法的根源，「中得心源」是畫家能將自己的人格思想透過繪畫表達出來，使作品成為作者人格的表現。

王洽則自創潑墨山水，據文獻記載，他常在酒醉後，以墨潑在紙上，腳擦手抹，或濃或淡，隨看墨色的變幻，畫出山水樹石的形態。

花鳥翎毛一類的繪畫在唐初尚未流行，初唐的宰相薛稷曾經以畫鶴享譽一時，以花鳥為主的畫家才逐漸出現。邊鸞是德宗時代的宮庭畫家，據說貞元年間新羅國送來了善舞的孔雀，德宗召他寫貌於玄武殿，邊鸞將羽毛的千變萬化表現得生動淋漓，此外，邊鸞也畫草木、蜂蝶、蟬雀，更精於運用色彩，可以說是替五代以後的花鳥畫發展奠下了基礎。

五代時，西蜀和南唐由於國勢較為穩定，因此形成了繪畫的發展中心。一直

到宋朝開國，先前活躍於蜀中及南唐的畫家，才又集中到宋代皇室的宮廷畫院之中，藝術活動不但不隨改朝換代而中斷，反而延續而發揚光大。此外，由於技法與觀念的進展已趨於完備，五代、北宋的大師們各以他們自身的風格特色立下典範，在山水畫的演進中產生極大的影響力。

以山水畫的發展為例，以中國北方陝西、山西一帶風景為題材的山水畫家，代表人物是五代的荊浩、關仝。其風格大致是以水墨山水為主，常作高聳陡峭的山峰，運用雄健勁挺的筆法，皴紋短促而有力。稍晚於他們的范寬可以說是此派的健將，現藏台北故宮博物院的《谿山行旅圖》（圖4），以強勁有力的筆法，描繪雄峙突兀的山峰，氣勢磅礡，畫中用來描寫黃土高原地質特色的雨點狀筆法，有「雨點皴」之稱。

另一位以北方黃河下游山東黃淮平原為創作背景的大師是李成，他用筆圓潤，墨色淡雅，使人產生一種幽靜的深遠感，「平遠寒林」是他被後人所追摹的題材。

把北方兩種畫風融會貫通的畫家，則屬郭熙，他師法李成，又受到范寬的影響，現藏於台北故宮博物院的《早春圖》（圖5），是其代表作之一，「捲雲皴」、「蟹爪枝」是其特徵，表達出大自然靈動的韻致。

圖4：谿山行旅圖 北宋范寬

代表南方山水畫風格的畫家，則是五代南唐的董源，董源描寫江南山水的筆法不像荊浩、關仝強勁，而是以平淡天真的風格描繪江南的土質山巒。

花鳥畫到了五代北宋初年，有所謂的「徐黃二體」這兩種風格。「徐」是指徐熙，其特色是描繪田野間、江湖上的花木、草蟲、禽魚、蔬果，畫法則以瀟灑的筆趣墨味為主，再略加色彩，以淡雅為尚，畫史稱之「徐家野逸」；「黃」則是指黃荃，其特色則是描繪珍禽異獸和奇花異石，善於表現富貴人家的絢麗風格，畫史稱之「黃家富貴」。

宋代的翰林圖畫院，由北宋末年的藝

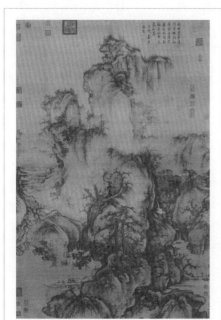

圖5：早春圖 北宋郭熙

術家皇帝─宋徽宗趙佶沿襲南唐、西蜀的宮廷畫院制度，而加以發展，因此使得整個宋代的畫院畫家因為受到帝王力量的支持與獎勵，以及良好教育制度的啟迪與教導，成就非凡，人才輩出。

「文人畫」是士大夫為追求個人性靈的抒放所表現的繪畫，自宋代以來，不追求形似，不追求繁麗的色彩的文人畫，逐漸躍居畫壇主流。宋代的蘇軾就曾提出他反對極端形似的看法：「論畫以形似，見與兒童鄰」。文人畫不以「像或不像」做為評斷繪畫好壞的標準，轉而追求內在精神在水墨之間的發揮。蘇軾和他的朋友如黃庭堅、李公麟、米芾等人，都是當時的文壇領袖，登高一呼，這種精神，在北宋雖然沒有得到廣泛的響應，卻對往後中國繪畫的發展發揮了極大的作用，文人畫成為雄距中國畫壇千年的主要流派。

李公麟堪稱北宋時代後期，創立新人物畫風的大師，他的人物畫，不敷色彩，僅以濃淡粗細不同的墨線表現，這種風格即是所謂的「白描」，表現出清淡而古雅的特色。李公麟同時也擅長畫馬，他著名的《五馬圖》正是典型的代表作品。

從北宋到南宋，繪畫的風格又開始轉變。李唐是北宋到南宋之際影響深遠的畫家，他曾經任職於北宋時代宋徽宗的宣和畫院，宋室南渡之後又進入宋高宗的紹興畫院。他的名作「萬壑松風圖」，畫面的結構仍然像北宋的山水畫呈現「大山大水」的結構，山勢頂天立地，氣魄非常雄偉。到了南宋中期，代表畫家馬遠和夏珪的作品則呈現與北宋相異的風格，畫面以對角線的構圖為主。馬遠的《雪灘雙鷺》和夏珪的《觀瀑圖》，畫的是一片淺灘，或者一座山的某個角落，這種構圖方式迥異於北宋「主山堂堂」的風格，因而有「馬一角」、「夏半邊」之稱。

減筆畫法則是宋代興起的另一種風格，代表人物如梁楷、牧谿。梁楷的代表作如《李白行吟圖》、《潑墨仙人》等，下筆速度快，造形簡約，畫家在數筆之間，便把詩人傲然獨立、脫俗不凡而瀟灑自然的個性，描寫得淋漓盡致。晚於梁楷的牧谿，也善於以單純的墨色作畫，他所畫著名的《六柿圖》，在單純的墨色變化中，簡單、古雅而又透露出具有深沈宗教意味的禪意。

宋亡元興之後，由於蒙古人不注重知識份子與畫家，文人紛紛隱居山林，不求仕途，畫院制度在元代解體之後，更使得中國的繪畫不再以宮廷畫院的職業畫家為主流，轉由在野的文人主導，繪畫技巧開始注重筆墨趣味，作畫態度轉而追求個人真摯性情的表達，這不僅使得畫面中的文學性提高，也使得詩詞落款在畫面上大幅度增加。

在元朝的山水畫家中，趙孟頫是一位重要的帶屬性人物，他首先提倡「以書入畫」和「復古」的觀念，是宋元兩代繪畫發展的橋樑人物。趙孟頫因宋朝宗室

的身份入仕元朝而廣受批評，但其繪畫成就卻不容抹煞。他多才多藝，不僅山水畫有所成就，人物畫、動物畫等均有造詣，而且精通書法、鑑賞、音樂等等。其代表作《鵲華秋色圖》，描寫山東濟南一帶鵲山和華不注山的風光，整幅作品的造型簡練樸拙，呈現出古雅恬適的意韻。

元代山水繪畫有所謂「元四大家」黃公望、王蒙、吳鎮、倪瓚為代表。黃公望乃四大家之首，《富春山居圖》（圖6）是他於七十九歲歸隱富春山後，所繪製富春江沿岸的山光水色。《富春山居圖》以淡墨打底，再以較乾的濃墨皴寫山色，全幅充滿了圓緩的律動感，黃公望用遒勁的披麻皴勾勒輪廓、山石，墨色的濃淡乾濕掌握得圓熟自然，整幅作品淡雅含蓄，生趣盎然。

圖6：富春山居圖卷（局部）元代黃公望

王蒙是趙孟頫的外甥，受其影響卻又能別出新意，《青卞隱居圖》中，王蒙透過高山的蜿蜒疊嶂來安排山石的布局，再以特殊的筆法呈現出騷動的氣勢，後代將其構圖方式視為山水畫「龍脈」之先聲。

吳鎮的山水作品溫潤古厚，常喜歡畫漁隱之類的題材以寄託心境，如《漁父圖》中以寬闊的江河將兩岸隔開，再畫一葉扁舟於江邊，上有文人釣叟憑江遠眺，彷彿點出元代文人隱士的寂寥心境，其書法造詣用於畫面題詩，更與他的作品相得益彰。

倪瓚出身富豪之家，入元之後散盡家財，一生孤高不仕，他的畫面構圖簡單。他常常採用「一河兩岸」的構圖方式，筆墨淡雅，且不喜畫人，擅長表達林木蕭疏、景物幽深的感覺。

劉貫道是元代重要的人物畫家，他曾任元朝御衣使局，擅長道釋人物，由於為元代皇帝畫像生動逼真，深獲賞識。其名作《元世祖出獵圖》，描繪元世祖忽必烈行獵的情景，畫面中忽必烈騎著大馬，披著白色毛裘，舉止雍容威嚴，畫家對於人物表情、動態、衣著，以及行獵所需的物件、獵狗、獵豹等動物，刻畫得生動自然。

元代花鳥畫繼承宋代，在技法上從工整富麗的設色，轉為瀟灑簡約的水墨寫生風格，代表畫家有錢選、陳琳、王冕等人。錢選各類繪畫題材皆有所涉獵，對於折枝花木特別鍾愛，其花鳥畫風格影響了元代花鳥畫從院體的華麗風格轉為清麗淡雅。

陳琳的父親曾任宋朝宮廷畫家，家學淵源，再加上曾受趙孟頫的指點畫藝，所以各種畫類皆有所表現，其名作《溪鳧圖》畫一野鴨棲於溪畔，毛色光潤，神態鮮活。

王冕則是元代著名的詩人及畫家，他最擅長畫梅花，《墨梅圖》中畫有一枝含苞待放的梅花橫斜於畫面中央，枝幹勁挺，墨梅清新不俗，洋溢生機，並在畫面上題詩說明他藉畫墨梅抒發理想的情懷。

明朝恢復了唐宋制度，宮廷裡設立畫院，只是規模和編制已不若宋代之正式組織，但也吸收了不少人才，可惜的是帝王常以個人好尚來左右畫風。宣德、成化、弘治諸帝王是宮廷繪畫最活躍的時代。像明宣宗本人就是一位很高明的畫家，尤其長於花卉翎毛，對繪畫的獎勵不遺餘力。

宮廷畫家中最早具有特色的，首推邊文進，他的作品帶有富麗溫馨的色調，在畫面結構組織上也是具有唐宋的傳統。弘治年間的呂紀，更是追求宋人的畫法，然而呂紀卻有他自己獨特清新的浪漫氣息，他的《秋渚水禽》作品，其翎毛質感的逼真，煙雲的烘染，在璀燦富麗中透露一股優雅。

圖7：廬山高圖軸　明代沈周

在明代畫院中以水墨奔放的手法表現禽鳥的畫家則是林良，他以水墨的淋漓表現老鷹、孔雀之類的禽鳥，相當富有動感。

元代興起的文人畫，到了元末明初，由於這批文人畫家參與政治上的活動，大都不得善終，像王蒙即是一個例子。人才的凋零，使另一派學習南宋馬遠、夏珪水墨蒼勁風格的畫家崛起，這一派通常稱為「浙派」，因為被視為浙派之祖的戴進來自浙江，他所繼承的即是馬夏風格。戴進表現在山水畫上，用的是很富有動勢的斧劈皴，明顯的分出強烈的水墨層次，雲霧繚繞在畫面上，這種氣氛尤其是喜歡表現大雨傾盆的景象，畫面往往具有宛若暴風雨一般強而有力的視覺效果，他也常用來描繪敘述性的故事，如歷史典故、寫實性的平民漁家生活等。戴進以後至弘治、正德年間是浙派活躍於畫壇的時代，在北京的宮廷中備受皇帝的禮遇，如吳偉甚至被封為「畫狀元」。

「吳派」則是明代另一個重要畫派，這一名詞是晚近才有的，但是明代的畫史上已有所謂「吳門」、「吳中」等詞，也隱含著與「吳派」相同的意義。「吳」狹義上，是指蘇州一區，廣義上，是指太湖邊緣的三角地帶。成化年間，蘇州畫家沈周的出現，重新奠定了文人畫的天下。

沈周出生於書香之家，才氣極高，再加上後天的努力，山水畫之外，人物、花卉、禽鳥等題材，皆有所表現。山水畫以董源、巨然為師，參以元四大家，早年的特徵是細緻雅淡，被稱為「細沈」，《廬山高圖》（圖7）即是他四十一歲時的代表作；五十歲以後，作品濃墨粗筆、線條剛強，有「粗沈」之稱。

文徵明師承淵源接近於其老師沈周，早年的風格清剛而削瘦，青綠山水和人物蘭草，則是學趙孟頫，設色和水墨山水則類似王蒙，晚年又以精力充沛的強勁筆調，畫出如「古木寒泉」之類的作品。

一般所稱的「明四大家」，是沈周、文徵明、唐寅和仇英四位畫家。其中，因唐寅與仇英也曾受教於周臣，所以兩人常常又被另列為「院派」。唐寅與文徵明同年而略長，早年的畫風與文徵明相近，但後來學習李唐與郭熙的風格，清挺雄健，超越沈周與文徵明，由於唐寅畫中常流露文學方面的修養，不同於一般的職業畫人，所以其風格毋寧說是和吳派相通的「文人畫」。

仇英以精準的筆法、艷雅的色彩為畫壇所重，他以一個不具文人身份的畫家，能贏得當時畫壇的尊重，實因其卓越出眾的畫藝，其代表作《漢宮春曉》，展現出他對仕女畫和界畫的卓越技能。

陳淳和徐渭則是晚明著名的寫意花卉畫家。陳淳的畫法，雖然也是寫意，但是情意上仍然有中規中矩，粗中帶細，到了徐渭，情意的奔放則宛如脫韁的野馬，筆墨痛快而瀟灑，往後的寫意花卉畫家們，常常視兩人為典範。

晚明的人物畫，則有陳洪綬獨樹一幟的風格，他的人物造形奇特，形象與神情則呈現一種高古、遠離塵世的畫風，作品似乎不帶一絲毫的的人間煙火氣息。此外如丁雲鵬、吳彬也是如此的風貌，由於他們將人物以變形、誇張的方式來表現，現代西方學者稱之為「變形主義」風格。

明朝末年，董其昌對山水畫的流派提出「南北分宗」的看法，這種看法影響了畫壇數百年之久。禪家南北二宗之說始於唐代，董其昌對畫派南北之分的觀念，取源於唐代禪宗的發展。根據董其昌的說法，南北宗的分別，是視工筆設色山水為「北宗」，指用青綠、金碧設色，並用鉤斫法的畫法；而視用渲染法，以墨色的運用為主的畫法為「南宗」。董其昌的學說，標榜南宗的畫法，而貶抑「北宗」，重視淡雅簡約、不尚華麗的文人畫，而貶低工筆設色的風格。董其昌的山水作品發展出一種不注重層次深度的抽象空間，他注重畫面本身的形式結構，這使得他的山水畫彷彿是一種近似抽象畫的山水畫，這種畫法影響了以後的山水畫風甚大。

清初畫壇持續元明以來文人畫的傳統，創作和技法的觀念深受晚明董其昌的啟發。董其昌的南北二宗說，極力闡揚南宗一系的文人畫風，同時又提倡要汲取學習傳統大師的創作經驗，這成為畫家追求的審美標準。風氣所及畫壇多以南宗

圖8：荷石水禽圖軸
明末清初 朱耷

為尚，形成取法傳統做為創作規範的仿古風格，代表畫家是王時敏、王鑑、王翬、王原祁、吳歷和惲壽平，四王、吳、惲六位畫家被稱為「清初六家」。

王時敏曾親承董其昌的教導，自是受到董氏的影響。王鑑雖未親炙，但他師法傳統的作風與王時敏如出一轍，畫風也頗為接近。

王原祁是王時敏裔孫，家學淵源，一脈相傳。王翬則被視為集南北兩派之大成，功力深厚，頗受康熙皇帝的賞識。吳歷亦是王時敏及門弟子，尚且具有西洋教會的背景。惲壽平則以寫生花卉名震當世，山水亦清妙超逸。這六人畫家的師承與觀念，形成清初重要的一大畫系，影響深遠。

與四王、吳、惲一系相反作風的是石谿、弘仁、八大山人、石濤、梅清、龔賢等人，他們被視為清代的遺民畫家。他們的繪畫思想強調抒發自已真摯的情感，石濤即認為前人的技法和經驗，只能作為自己變化創新的工具。這一批畫家的性情與筆墨各自不同：石谿的畫蒼勁樸實，卻又透露出一股強而有力的氣魄；弘仁是秀峭簡淡，畫面呈現的是高雅明淨；八大山人在花鳥蟲魚上都有卓越的表現，對於筆法墨色的詮釋出眾不凡（圖8）；石濤則是水墨淋漓，構圖變化多端；梅清和石濤很接近，但又多了些清雋高逸的趣味；龔賢的千巖萬壑以幽鬱沈厚的重墨染成，偶然流露出一絲白光，如虛如夢，彷彿幻境，卻充滿朦朧的詩意。

明末清初，中西方的接觸日趨頻繁，西洋畫法也漸漸透過傳教士進入中國。清朝初年的服務於宮廷的畫家郎世寧 (Giuseppe Castiglione) 等幾位西方傳教士畫家以及一些服務於欽天監的西洋人，都提供了許多西方畫法，開拓了中國畫家的眼界。郎世寧是義大利人，歷任康熙、雍正、乾隆三朝的畫師，他以西方的繪畫技巧，運用中國的繪畫材料，描寫中國的題材，不論是肖像、花鳥、動物無不逼真精美，在當時頗受皇帝重視，也影響了部分宮廷繪畫的風格（圖9）。清宮裡採用西洋畫法最著名的畫家是焦秉貞，他任職

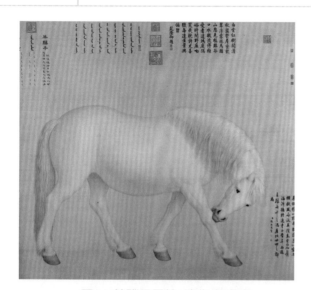

圖9：英驥子圖軸 清代 郎世寧

於欽天監，本身精於數學，且與西洋人有所來往，他的畫便採取了西洋畫的透視法。

　　乾隆年間，一群活躍於揚州的畫家，以自由而且獨特的筆墨技法，在花鳥畫和人物畫上大放異彩。揚州位於長江與大運河的交界，是重要的水陸貨運轉運站，一向為商賈聚集之地，清朝時來自各地的鹽商，藉著賣鹽致富，這些鹽商喜附風雅，不僅廣建園林，也好與文人與畫家交遊，它們買畫的行為促進了地方畫壇的興盛，乃逐漸形成所謂的「揚州畫派」，其中最具盛名的八位畫家是所謂的「揚州八怪」，美術史上所稱的八怪並不一致，包括有金農、鄭燮、李鱓、黃慎、李方膺、高鳳翰、華喦、羅聘、汪士慎、高翔等人，但大多會從中挑選八位做為揚州畫派的代表人物。

　　揚州八怪之所以被稱之為「怪」，是因為他們在作畫時不墨守成規，獨創新意，再加上特立獨行，孤傲清高，行為狂放，因而以「怪」稱之。例如金農獨創一種奇特的隸書體，自謂「漆書」，另有一番意趣；羅聘喜歡以鬼怪、鍾馗等題材作畫，畫有許多《鬼趣圖》；鄭燮又稱鄭板橋，有詩、書、畫三絕之稱，他的書法以隸、楷、行三體相參，別開生面，圓潤古秀，自號「六分半書」。大體而言，揚州畫派畫家大多具有鮮明獨特的個性或技法，並且注重題材與構圖的創新。

　　鴉片戰爭以後，全國的經濟中心轉移到上海，各地的畫家也都集中到這裡賣畫，此地區的畫家被視為「海上畫派」。任伯年是其中相當具影響力和重要性的畫家，他和吳昌碩等畫家互有影響，並且受到晚明陳洪綬風格的啟發，是一個相當具有才華畫家，且無一般職業畫家常有的匠氣。

　　清末民初的中國畫家中，黃賓虹是吳派山水畫家最後的絕響，他一方面是專業的文人畫家，另一方面又是教師、藝術史家和鑑賞家，他老年時的風格相當大膽，筆墨的積疊與塗抹，充滿層次與韻味。

　　齊白石則是風格大膽、筆法簡潔的畫家，他六十多歲時的山水畫相當具有創意，晚年對於花、鳥、螃蟹、蝦等題材有相當豐富的創作，他雖然以簡筆來表現物像，卻能維妙維肖地保留物像的內在生命力，並能巧妙地創作出饒富趣味、寓意深長的作品。

　　到了二十世紀，中國繪畫呈現多采多姿的繁榮景象，西方繪畫材料和觀念日漸普及，同時傳統的水墨繪畫也能推陳出新，在海內外，包括海峽兩岸等地名家輩出。

　　在大陸方面，像是徐悲鴻、傅抱石、林風眠、李可染、吳冠中等人，台灣地區水墨成就有所謂「渡海三家」的張大千、溥心畬、黃君璧，以及其後的江兆申、余承堯、陳其寬、劉國松、何懷碩等人，在油畫、水彩方面，則有李石樵、

圖10：蕭如松 20世紀,台灣畫家

圖11：洪瑞麟 水彩作品「礦工」，
1968

廖繼春、洪瑞麟、蕭如松、李澤藩、席德進（圖10，圖11）等畫家。海外方面，則有待在法國發展的常玉、潘玉良、趙無極等，在美國發展的夏陽等畫家。

　　徐悲鴻是其中頗能兼長中西畫法的畫家，同時也是重要的美術教育家，他的畫作充滿熱情，著名作品如《愚公移山》，運用西方人體解剖學以及中國水墨技巧，表達出人物群像的戲劇張力。他以水墨技法對馬的描繪，也同樣能表現出氣勢磅礴，形神俱足的生動面貌。

　　張大千則是自中國傳統中創新突破的大師，有「五百年來一大千」之稱。他對於傳統文人畫有著深厚的造詣，並曾到敦煌臨摹古畫，晚年山水畫開始大膽嘗試潑墨技法，在奔放的渲染中又能融入精謹的細節描繪。名作《長江萬里圖》（圖12）即以大片渲染營造出長江兩岸雄偉的山勢，再以細膩的筆法刻畫江旁民居景物，豪放中不失規矩與法度。

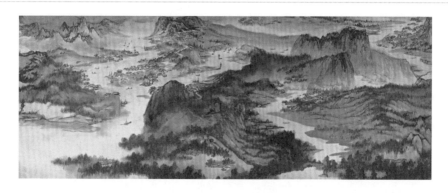

圖12：長江萬里圖（局部）1968年　張大千

李可染擅長表現風景勝地桂林的山光水色，無論是陰晴風雨，他運用豐富的水墨層次，表達出強烈的光影效果，而有「逆光山水」的獨特風貌，這種計白當黑的運用，不僅畫出了山石背光、水中倒影的效果，也把山巖冷鑿、水波蕩漾的質感表現出來，大自然的萬千變化盡收筆底。

趙無極則是對油畫有著東方詮釋的畫家，至今仍享譽國際畫壇。他曾求學於杭州藝專，後來遠赴巴黎，接觸新的潮流後，轉入抽象風格，畫面富有中國的內涵與意境，欣賞他的抽象畫，就如同欣賞一幅潑墨山水。

吳冠中也是同樣兼善中、西畫的畫家，並且引進西方抽象畫的觀念，賦予傳統中國水墨畫新的氣象。畫面常常透過簡潔的線條、濃淡深淺的點、以及渲染的塊面，創造出具有清新細膩風格的作品（圖13）。

劉國松則是台灣水墨革新的重要人物，近幾年來更是受到兩岸畫壇的矚目。他對於現代技法、題材有著高度的敏銳性，並且曾經廣泛嘗試過各類紙張

圖13：高昌遺址（一）1981年　吳冠中

用於作畫的不同效果，甚至有特殊的紙張以他的名字命名。他利用渲染、撕紙筋等手法，營造畫面山石、乃至星球表面的質感，相當具有現代感。

中國繪畫淵遠流長，有著高度的藝術成就和精深的美學思想，歷代名家輩出，自古迄今的繪畫作品交織出璀璨的文化光輝，尤其是現代繪畫，在中西文化撞擊之下，衝擊出璀璨的光芒，現代繪畫是另一個百花齊放的時代，值得我們進一步深入地認識、細細地欣賞與品味。

第二節、西方繪畫鑑賞

西方古文明的美術風貌可以從史前藝術開始談起。史前藝術所橫跨的時間非常漫長，從西元前三萬年前的洞穴壁畫，到西元前五千年的古埃及藝術，橫跨整個史前時代。最有名的史前洞穴壁畫，當屬一八七九年發現的西班牙阿爾塔米拉 (Altamira) 的洞穴壁畫，洞穴壁上畫了野牛、紅鹿、馬和野豬，十分生動自然，史前的創作者仔細地記錄下這些動物的生理特徵，所以描寫得栩栩如生

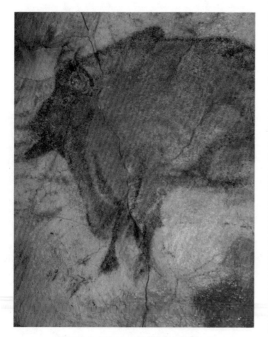

圖14：Altamira 洞穴壁畫

（圖14）。法國拉斯考 (Lascaux) 的洞穴壁畫，則是在一九四〇年被發現的，它包括一個主要洞穴和許多走廊，規模驚人，岩壁上畫了將近兩千隻的動物，大部分是牛、野牛、馬等，也有近似人類的圖像。

到了古埃及時代，則出現比史前人類更複雜的繪畫表現。不僅是宏偉的金字塔建築充滿了莊嚴雄渾的氣勢，埃及的壁畫也同樣充滿了神秘感。埃及美術的主題常圍繞在「生死」上，現藏英國大英博物館的《亞尼的死者之書》，即是其中最著名的作品之一。《亞尼的死者之書》說明了埃及的繪畫特色，畫中人物的軀體常常是正面的，可是頭部卻是側面的，四肢則都被完整地畫出。埃及人認為，一個將要重生的靈魂，五官四肢都要健全，所以埃及人的繪畫看起來比較平面化，比例精準且接近幾何圖形，為的就是要呈現他們永生觀念下所要求完整的生命形象。

古埃及的部分文明特色，在希臘文明中獲得延伸。如果說埃及是西方藝術的源頭，那麼希臘可以說是養育之母。許多希臘的陶瓶，繪有令人驚豔的繪畫作品。一件約西元前五百四十年前的希臘赤繪瓶，是以婚禮為表現主題，在磚紅底的瓶身上，畫有黑色的人物，瓶身佈滿人物、馬車、圖紋，井然有序，富麗非凡。這只古陶瓶距今已經兩千五百多年了，但卻具備濃厚的現代感。在古陶瓶的畫法上，希臘也超越了埃及的風格，有了更寬闊的表現、更進步的透視法，說明希臘美術的自信已然生成，不僅擺脫埃及，更向前跨了一大步。希臘文明透過繪畫，示範了高超的完美典範，理性、秩序而富有美感。

在西方美術發展史中，西元第五世紀到第十五世紀間的美術發展被稱為中世紀美術 (The Art of Middle Ages)。西元第五世紀時，羅馬帝國的勢力已漸漸衰微，自歐洲中、北方侵入羅馬的蠻族部落雖然結束了古代帝國的文明，卻全盤接受了羅馬的基督教，並且將其發揚光大，使得中世紀的美術發展，充滿了宗教美術的色彩。

中世紀的藝術家們，奉神的旨意和教會的權威領導來進行工作，其主要目的不是個人創造性的發揮，而是基督教教義的傳播，因此中世紀的藝術家常常只是無名的藝術工匠。而且由於其作品所要呈現的主要目地是為了基督教義的傳達，所以形象寫實或是具有創造性與否便非畫家關注的焦點。為了達到教化百姓的目

的，畫家常把內容化繁為簡，僅保留事物的基本樣貌，只要觀者能看得懂畫面中所講述的宗教故事即可，繪畫可說是一種圖解化的聖經。這使得中世紀的美術風格常呈現樣式化風格，古代希臘、羅馬時代的技法和審美觀，被較為僵化、生硬且說明性強烈的神秘色彩所取代。

馬賽克的興起是重要的代表性媒材。馬賽克，在羅馬時代主要用來裝飾地板，在中世紀則成為主流媒材，應用在無數的壁畫上。這除了因為馬賽克是那時最富色彩的美術材質（包含各種華美的磚片，如紅寶石色、藍玉色、紫色、金色與銀色等）之外，這些燦爛奪目的顏色也正完美地符合基督之愛、世界之光、以及光輝天使的形象，這增強了靈性光輝的表達和宗教情感的激發。

以現代美學觀念而言，繪畫的寫實與否絕非評判藝術好壞的單一標準，中世紀美術雖然被許多學者視為西方美術發展的停頓時期，卻仍有其不容抹滅的時代意義。

由於中世紀美術在審美觀念、創作精神乃至表現形式上，均與古典美術大相逕庭，因此，在中世紀以後，西元十五至十六世紀之間發生了一個全新的美術運動，這即是文藝復興時代，一個天才輩出而被視為西方美術史上不朽的偉大時代。

文藝復興 (Renaissance) 一詞源自拉丁文Renasci，意思是再生、復興。因此，文藝復興的本意係指希臘、羅馬時期古典價值觀的再生，亦即對中世紀美術樣式化表現的反動。經過漫長的中古時代，歐洲世界擺脫了教會的桎梏，以及封建勢力的支配，文藝復興時期的人們開始關切現世的生活，而且開始肯定人類本身所獨具的創造力和思想價值。「個人主義」和「人文主義」遂成為此時的重主流價值，前者是指人的自信、自我判斷和對所有權威質疑的態度；後者則指擺脫宗教觀點，對於人文關懷、理性思維與科學的重視與研究。

文藝復興時期的美術風格具備有理性、秩序、和諧的古典氣質及古典主義的特色。此時的藝術家一方面努力發掘流失於中世紀的卓越古典技法，另一方面則是探索並實驗新的創作方式和技巧。他們努力結合美術與科學新知，例如運用透視及比例的原理，準確地呈現畫面中事物的真實效果，或是研究人體解剖、深入觀察自然界現象等等。

許多文藝復興時代的畫家仍然保有著虔誠的宗教信仰，並且忠實地進行宗教性題材的創作，而創作出許多較中世紀動人的宗教作品，並且能站在現實世界的角度去體察宗教故事，賦予傳統的宗教「人性化」的感情。

藝術家的社會地位在文藝復興時期也有了大幅提昇。以往藝術家與工匠是被視為相同以勞力換取溫飽的技術工匠階級，兩者地位接近。但是隨著文藝復興時期藝術家創造性的備受重視，藝術收藏也逐漸成為上流社會的雅好，優秀的藝術

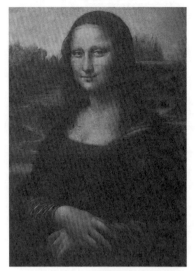

圖15:蒙娜麗莎的微笑
約1503-1505年
達文西

家不再需要卑躬屈膝地懇求贊助,而被視為充滿創造力的天才,成為各大城市、教會爭相禮聘的對象,得以和學者、詩人、貴族平起平坐,盡情展現自己的才華。

文藝復興時代最重要的三位美術巨匠,分別是達文西(Leonardo de Vinci)、米開朗基羅(Michelangelo)、和拉斐爾(Raphael)。

達文西是文藝復興三傑中,年紀最大的一位,更是位多才多藝的天才,他的興趣廣博,除了繪畫之外,舉凡雕刻、建築、軍事工程、音樂、科學、解剖學、植物學等,均有深入的研究。《最後的晚餐》是文藝復興時期相當具影響力的畫作之一,它生動刻畫出事件發生時眾人的心理狀態,並且結合了故事的戲劇性和幾何學的透視法,展現了平衡、穩定而又寫實的畫面效果,將這則宗教故事訴說得生動而深入。《蒙娜麗莎的微笑》則是達文西另一幅名作,達文西運用了「暈塗法」的技法,應用朦朧的輪廓和柔軟豐美的色彩,將肖像畫中最重要的嘴角與眼角之輪廓線刻意模糊,消融於柔和的陰影之中,讓畫中人物的表情神秘而鮮活。除此之外,《蒙娜麗莎的微笑》在背景的處理上刻意細膩雅致,也將女性的溫柔特質襯托得栩栩如生(圖15)。

米開朗基羅(Michelangelo)不僅是傑出的畫家,也是一位偉大的雕塑家,他是繼達文西之後,將文藝復興美術推上顛峰的第二位大師。米開朗基羅如同達文西一樣,具有旺盛的好奇心與智慧,但是他專注於人體的探討。他熟悉古希臘羅馬藝術家的技法,並且根據自己的解剖學知識和對人體的素描與研究,使得人體的力與美成為作品中相當突出的特質。位於梵諦岡西斯汀教堂(the Sistine Chapel)的頂棚壁畫,堪稱是米開朗基羅名垂青史的傑作。教皇朱利亞斯二世(Julias II)是米開朗基羅的賞識者與贊助人,他發起了要將羅馬重現古代榮耀與光輝的運動,並且要求米開朗基羅進行西斯汀教堂頂棚的裝飾工作。米開朗基羅在短短四年中,創作了數百個人物,留下了紀錄著自創世紀至基督誕生的基督教的歷史,這幅令人賞心悅目而又氣勢磅礡的偉大壁畫,激起了無數觀賞者的宗教熱情,也是象徵了文藝復興時代繪畫的高度成就(圖16)。

圖16:西斯汀教堂頂棚壁畫(最後的審判)
米開朗基羅

拉斐爾 (Raphael) 個性溫和、平易近人，在其短短三十七年的生命中，卻創作了大量令人激賞的作品。他設法將達文西的優雅及米開朗基羅的力量融合，創造出具有詩意、富戲劇性、和諧又兼具寫實風格的作品。拉斐爾擅長繪製聖母像，他畫中的聖母氣質優雅，充滿女性美，是美術史上各類聖母像的代表。《雅典學院》則是拉斐爾作品中，最能體現文藝復興時代精神的畫作。《雅典學院》的主題原就是古典時代的題材，著名希臘哲學家柏拉圖和亞里斯多德居於畫面中心，由其他哲人簇擁，正進行充滿智慧的論辯。拉斐爾將自己及達文西、米開朗基羅等當代畫家的容貌都繪寫於作品之中，這似乎暗示了藝術家們地位的提高，彷彿已然進入學者聚會的學術殿堂。

巴洛克 (Baroque) 一詞的原意是指「一顆體積雖大，但形狀歪曲的珍珠」，這原是對十七世紀繁複、華麗的藝術風格嘲諷之語，但是今天美術史上所提到的巴洛克藝術，則是指十七世紀時以羅馬為主要發源地的美術風格，其畫面表現充斥了旺盛的活力、戲劇性的光線、動勢和色彩，與文藝復興時代的莊重、穩定和優美的風格大異其趣，盛行的地區包括有義大利、西班牙、法國、法蘭德斯和荷蘭等地。

卡拉瓦喬 (Caravaggio) 是義大利最具代表性的巴洛克畫家，他認為現實世界中的真理才是最值得表現的題材，畫面中的真理即使醜陋鄙俗也無所謂。即使聖經之中的宗教題材，也被他以真實生活中的情境重新揣摩而描繪，在他筆下，基督與尋常百姓無異，聖徒則與一般市井小民無異。《聖馬太的召喚》是相當具有戲劇性的作品，大部分的畫面都隱藏在暗處，畫面主體呈現舞台效果的強烈光影，觀者似乎站在舞台對面的高處，畫面中基督以手指召喚聖馬太，聖馬太則吃驚地指著自己，畫面右上角射進室內的光線，則使得整幅作品充滿張力。

委拉斯蓋茲 (Velasquez) 是十七世紀西班牙最具代表性的畫家，他是西班牙王室的宮廷畫師，他以客觀寫實的手法表現對象，在其代表作《宮女》之中，描繪畫家站立在畫面左邊的畫架前面，正為國王夫婦進行肖像畫的繪製，國王夫婦雖未出現在畫面中，卻可在畫面後方牆壁上的鏡子裡看見了兩人的映像，這是非常有趣的一個安排，使觀賞者被置身於畫中人物與國王、王后的中間，無形中使得觀賞者參與並進入了畫面的空間。整幅作品呈現了安排巧妙卻又複雜的構圖，相當耐人尋味。

普桑 (Poussin) 是法國的代表畫家，他作畫的理想是揉合主題與輪廓、結合風景與人物，讓畫面呈現統一的明暗、色彩，進而營造莊嚴的氣氛。《臺階上的聖家族》畫面結構嚴謹，人物的輪廓清晰而真實，充分展現了畫家的最高理想，畫面中將瑣碎的細節簡化，使作品呈現肅穆的宗教情懷，其風格與同時代畫家的作品大相逕庭，卻具備獨特的個人色彩。

　　魯本斯 (Rubens) 是北歐地區巴洛克風格的代表畫家，其畫作設色華麗明亮，構圖宏偉，畫面往往有著強烈的動勢和戲劇性，洋溢著歡樂與力量。魯本斯作品的畫幅常常相當巨大。《瑪莉‧底‧梅第奇在馬賽登岸》是法國瑪莉皇后生平系列中的一幅，充分表現了巴洛克繪畫的華麗風格，畫面中央的年輕人戴著象徵法國的鋼盔，天使吹著號角，水精和海神亦共同迎接瑪莉皇后的到來，畫面充滿熱鬧喧騰的氣氛。

　　林布蘭特 (Rembrandt) 是荷蘭巴洛克時代最著名的畫家，他令現代人最感親切的是他留下了百餘幅的自畫像，從藝名鼎盛的年輕時代至窮困潦倒的晚年，都有深刻的紀錄，宛若以繪畫呈現出他感人的自傳。林布蘭特的畫面特色為光與影的強烈對比效果，其畫中常將背景作暗調子處理，再將主角上施予類似舞台的燈光效果，於是在畫面上形成戲劇般的張力。《夜巡》則是林布蘭特相當著名的代表作品，為了畫面安排的需要，林布蘭特並未將每一個人的臉孔清晰呈現，以致引發訂件者的不悅和抗議，但畫面中構圖的安排、色彩的處理及氣氛的營造，卻使得此幅作品舉世聞名。除了油畫之外，林布蘭特也是一個傑出的素描及版畫家，他一生獨特的境遇和個性，以及他留下的許多動人作品，伴隨他一起留名青史。

　　進入十八世紀後，法國國王路易十五推動了另一項藝術風格。路易十五推動的藝術風格稱為「洛可可」(Rococo)，原意是指「以貝殼及小石頭來進行裝飾」，意指那個時代所崇尚精巧而複雜的花卉、扇貝和漩渦圖樣。在十九世紀這個術語曾經被些微地貶抑，意指「沒有品味的華麗」，或是「過度裝飾的佈置」。但是洛可可的藝術風格的輕巧、精緻仍是讓人愉悅的，有時甚至會出現令人驚豔的深刻內涵。相較於巴洛克的華麗壯大，洛可可顯得輕快、優雅。這種風格差異，或許是因為巴洛克藝術是為了彰顯君王與教廷的權威，而洛可可則較關心現實生活的奢華與享樂。

　　華鐸 (Watteau) 是路易十五的御用畫家，他是洛可可風格最著名的畫家之一。也許是他本人深受肺病之苦，使得其作品具有如夢幻般，憂傷而不切實際的特質。代表作《發舟西西瑞島》，畫面色彩明亮清澈，表現貴族嬉戲偕遊的情況，畫中貴族男女衣著華麗，成雙成對，景色虛無飄渺，人群看似歡樂，卻似乎瀰漫著一股淡淡的憂鬱。

　　布雪 (Boucher) 和福拉哥納爾 (Fragonard) 則是法國洛可可畫家中著名的師生。布雪的代表作《龐巴度夫人像》中的女主角是法國國王路易十五最著名的情婦，也是布雪重要的贊助人，布雪曾為她畫了許多肖像畫，透過生動的筆觸及華麗的色彩，將龐巴度夫人的魅力展露無疑。福拉哥納爾則是布雪最著名的學生，繪畫主題常常是描寫歡樂愉悅的場面，筆觸流暢而自然，代表作《鞦韆》透過畫

面中正在盪鞦韆的少女及觀看的年輕男子，可窺見當時貴族嬉戲享樂的生活。

另一位洛可可畫家夏丹 (Chardin) 的繪畫風格，則與上述畫家不同。他常以靜物和日常生活場景作為題材，其風格溫和充滿詩意，並且能以率直的觀察力及層層厚塗的技法來繪製靜物畫和風俗畫，畫風樸實卻甜美（圖17）。代表作如《煙管與水壺》，描寫的內容雖然簡單，卻用厚實的色彩，將日常生活的用品表現得親切動人。

霍加斯 (Hogarth) 是洛可可風格的英國本土畫家，他早年即精研版畫，終生創作版畫不輟，並成功地建立了版畫的版權制度，使

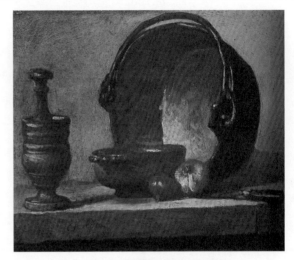

圖17：銅鍋 1732年 夏丹

版畫能漸漸成為藝術家收入的來源之一。霍加斯的作品常洋溢強烈的生命力，繪製了許多率真生動的肖像作品。使他畫名遠播的作品，則是一系列常帶諷刺意味的故事連環畫，例如《流行婚姻：婚後》便是對於世俗婚姻觀念的嘲諷之作。

新古典主義與浪漫主義，在藝術上被認為是相反的，甚至是敵對的。前者被認為是描繪生活的絕對事實，有如透過古希臘「純粹與簡單」的真理之境所看見的一樣。後者被相信是在法國大革命後的騷動中，透過那些普遍的雜亂與粗糙情緒的影像，來描繪人間的真實。

新古典主義在十八世紀中期誕生，它推翻了奢靡、瑣碎的洛可可風格，並且是藝術的古典傳統最後一次的「復興」。對它的支持者而言，新古典主義以完全嚴肅而且致力於道德的一種藝術，是對浮華的巴洛克、輕巧的洛可可美術的反動。這個運動極富教育性，因為它的愛好者相信精緻藝術能夠傳播知識，並負有啟蒙大眾的責任。十八世紀新古典主義的復興是受到考古學發現的刺激，龐貝城、古波斯、埃及等古老世界的重新發現，也喚醒了人們對古典文化與藝術的濃厚興趣。

大衛 (David) 是拿破崙政權的首席官方畫家，也是新古典主義的推動者與實踐者，更負責當時許多藝術政策的制訂，具有相當的影響力。他有名的早期新古典主義作品《赫拉提的誓約》，描繪赫拉提三兄弟將刀劍舉在空中，面對他們的父親，並且以他們的生命宣誓的嚴肅片刻，畫面充滿冷靜與勇氣的情景。他還曾繪製了一系列關於拿破崙光榮事蹟的畫作，《拿破崙加冕》是其中最著名的一幅，畫面構圖雄偉壯麗，展現了一代梟雄的氣魄，人物雖多，卻能兼顧每一個人特殊的面貌與表情。

安格爾 (Ingres) 是大衛的得意門生。他的油畫與素描，常以歷史與神話等題

材，展現他對線條和輪廓的迷戀。他的女性裸體畫則呈現出一種獨特的美感，例如「浴女」之中，光線的分佈靜謐而溫暖，輪廓線精緻而細膩，因為畫中女子背向觀眾，反而營造出一種神秘的氣氛，令人不禁想揣測女主角的容貌。安格爾的肖像畫功力更是突出，他非常重視素描的能力，而且擁有敏銳的色彩感，畫面的構圖能兼顧穩定和諧，忠實地將衣物的質感與人物氣質表達出來。

　　浪漫主義在本質上是文學與哲學的運動，它興盛於十八世紀晚期與十九世紀早期，並被視為是對新古典主義的反動。浪漫主義者不斷辯論如何藉由除去古老、腐敗的習俗來改進社會，它認為要提高情緒與直覺的地位，注重超過理性心靈的人類經驗，並且強調個體主觀的重要性。浪漫主義的藝術主張，認為新古典主義的嚴謹風格不足以反映當時變動不安的時代特色，也不滿意學院派的僵化表現。浪漫主義者強調藝術家有權力不接受規範的束縛，而且應當要自由地表現內心澎湃的感情。相較於新古典的冷靜與理性，浪漫主義的畫家喜愛表現激情與感性，取材也不限於古典題材，可以是耳聞目見的社會事件、心靈深處的情感、或是令人感動的自然景象。

　　傑利訶 (Gericault) 是法國浪漫主義繪畫的代表性畫家，然而卻因為騎馬的意外，而不幸英年早逝。他的代表作品《美杜莎之筏》，是取材自當時著名的社會事件，1816年一艘名為美杜莎 (Medusa) 的法國船隻遭遇海難，在海上漂流數天之後，僅剩兩人生還，在漂流期間，救生筏上甚至發生了殘殺相食的駭人聽聞事件，傑利訶的作品生動地記錄了這個人間悲劇。據說傑利訶在正式創作這幅作品前，還曾經專程前往一所瘋人院訪問，並親至陳屍處過夜，以體會人死之前的恐怖情緒和真實的死屍樣貌（圖18）。

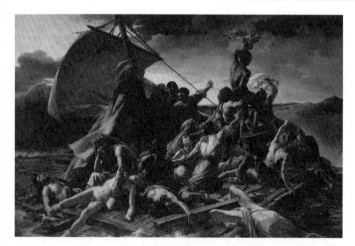

圖18：美杜莎之筏 1819年 傑利訶

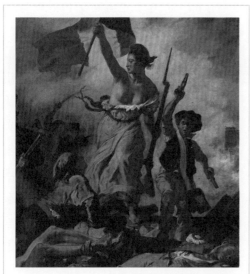

圖19：自由女神領導人民
（局部）德拉克洛瓦

德拉克洛瓦 (Delacroix) 也是浪漫主義的代表畫家。德拉克洛瓦是多愁善感而且富有想像力的畫家，他喜歡描寫具有異國與東方情調的題材，畫面色彩豐沛流暢，善用補色觀念，而且在畫面構圖上營造動勢。在當時的畫壇上，德拉克洛瓦和安格爾是兩個公認的勁敵，兩人的繪畫理念截然不同，各有其支持者。代表作如《自由女神領導人民》，以畫面中央的女子象徵自由的精神，一手拿槍，一手高舉旗幟，將畫家的愛國情操與民族主義的理念表露無遺，也畫出了法國大革命時代的精神（圖19）。

哥雅 (Goya) 是繼委拉斯蓋茲之後，西班牙傑出的繪畫巨匠。他曾任西班牙宮廷畫師，為西班牙皇室畫了許多肖像作品，但是其畫面中常常隱含對於皇室人物的微諷。其代表作《五月三日的屠殺》，是將馬德里市民抵抗拿破崙政權不成，慘遭殘酷槍決的寫實刻劃，這幅作品使得哥雅被譽為有社會良心的平民畫家。當他喪失聽力後，變得孤高而充滿幻覺，常借畫面來抒發他的感情，繪製了許多描寫人性中荒謬、陰暗面的作品，其中包括大量的蝕刻版畫。

工業革命之後，大量農民湧入城市成為工廠的勞工，其聚集居住的地方由於嘈雜不堪而成為都市中的貧民窟，並衍生許多社會問題，與上流社會的繁榮富庶形成強烈的對比。藝術家們由於對浪漫主義的反動，轉而擁護寫實主義。

寫實主義被認為應該是表現具體有形的東西，也就畫社會上真實可見的自然題材與畫面，所以農人與勞工階級的百姓便常成為他們描繪的對象，代表畫家有如庫爾培、杜米埃等人。

庫爾培 (Courbet) 出生於鄉村，對於社會主義有著相當程度的信仰與熱情。他認為畫家的首要任務是呈現日常生活，而不添加附會或做多餘的修飾，著名作品《採石工人》就是最好的例子（圖20）。杜米埃 (Daumier) 則是一位傑出的諷刺漫畫家，也是一位優秀的素描及石版畫家，其取材常涉及政治，代表作如《三等車廂》中，將低下階級的神情及暮氣沈沈的氣氛，以簡潔流暢的筆法描繪得深刻動人，坐滿車廂的群眾距離雖近，實際上卻極為疏離，杜米埃成功地在

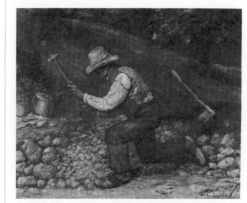

圖20：採石工人 1849年 庫爾培

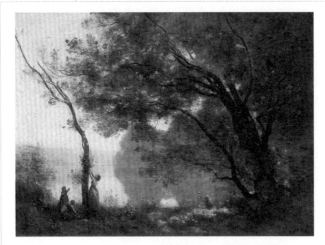

圖21：清潭追憶 1864年 柯洛

這幅作品中表達了他對貧窮百姓的憐憫與關心。

自然主義的盛行時間與寫實主義很接近，在1840到50年代，有一群理念相似的畫家聚集在法國北部的小村落巴比松 (Barbizon) 的楓丹白露 (Fontainbleau) 森林，以自然為師，進行與世無爭的創作，他們徜徉於自然風景中，致力追求自然山水與田園的清新美感，代表畫家有米勒、柯洛等人。

米勒 (Millet) 出身農民之家，喜歡以純樸自然的農民生活作為描繪題材。他常將主角安排在溫暖和煦的的光線中，彷彿籠罩在神的光芒，並且歌頌農民的樸實單純與辛勤工作的特質，代表作《晚鐘》，將農民在夕陽餘暉之中，虔誠祈禱的模樣描寫得真切感人。柯洛 (Corot) 則擅長風景的描寫，全心致力於田園風光的謳歌，其畫風亦如其人，一派恬靜，雖以油彩作畫，卻呈現如同水彩畫般的清新之感（圖21）。

「印象派」這個名詞，來自於十九世紀末巴黎的一群年輕畫家，聯合舉辦了一場沙龍落選展。它們的畫作不同於以往僵化的古典油畫，嘗試用快速活潑的筆觸，捕捉陽光下眼睛所看到景物的印象。當時許多人批評他們的的作品根本不是嚴謹的繪畫，只是粗略的「印象」罷了。這群畫

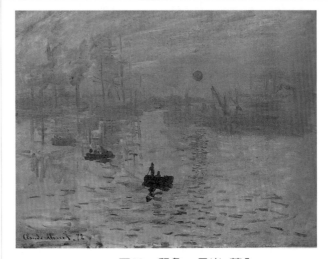

圖22：印象・日出 莫內

家中，以莫內 (Monet) 的《印象・日出》被公認為最能代表此畫派之精神，「印象」一詞就被援引作為畫派的名稱。

《印象・日出》沒有細緻的描繪，僅以短筆觸快速描繪海面波浪、遠方建築、和一輪朝陽（圖22）。莫內相當有名的實驗性作品是一系列的《麥草堆》連作。莫內發現，同一件物體，在不同的時段，會因為陽光的折射而有不同的變

化,而這是與在「室內製作」的古典繪畫大異其趣的。「走出室外」成了印象精神的最佳代言。此外,莫內著名作品還有《巴黎聖母院》、《倫敦國會大廈》、《白楊木》、《蓮花池》等,每組作品構圖相同,顏色、光影、明暗卻不同,傳達了莫內對不同光影的感受。橘園美術館的蓮花廳,是莫內晚年的傑作,每組長十幾公尺、高兩公尺。當時他已高齡八十,卻以驚人的耐力承擔了這件大工程,足以媲美米開朗基羅的西斯汀大教堂天花版壁畫。

另一個頗受爭議的印象派畫家馬奈 (Manet) ,其最著名的大幅畫作《草地上的午餐》。畫面描繪兩個衣冠整齊的紳士和一個全身赤裸的婦人在森林中野餐(圖23)。這樣的題材,在當時民風保守的社會,必然無法接受,引來許多批評。其實,古典作品中,裸體畫比比皆是。馬奈的裸女之所以引起軒然大波,因為其裸體不在於表現神話,且無明顯明暗,畫中女子赤條條地盯著觀眾,似乎在邀請觀眾進入她的世界,因此讓保守人士無法接受。其實,馬奈有意挑戰迂腐的保守觀念,且其乍看拙劣的繪畫技巧,其實是對三度空間立體的重新思

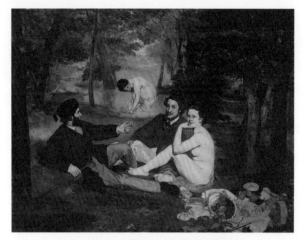

圖23:草地上的午餐 馬奈

考。馬奈試圖讓畫畫重新回到二度間的質感,希望尋求比三度空間更貼近繪畫本質的概念。馬奈的風格,其實與傳統印象派不盡相同,印象派講究色彩、光線的交融與體驗,這些在馬奈作品中都頗為薄弱。他只以自己的理念,從事對繪畫本質的追求與探討。

雷諾瓦 (Renoir) 則是印象派畫家之中,對於女性形象有著獨特描繪的畫家。他童年時就奠定了良好的繪畫技巧,他曾在陶瓷工廠擔任學徒,對他後來的繪畫題材有諸多啟發。其人物有如瓷器般的光潔肌膚,即來自這時期的訓練。雷諾瓦以描繪女人之美著稱。《風景中的裸女》,標誌著雷諾瓦中期以後的固定風格,少女的臉龐純粹、天真無邪,豐腴的臉頰、渾圓的鼻子、性感的嘴唇,他對於肌膚的描繪特別用心,圓潤的身軀,豐滿的胸部,正是雷諾瓦畫中女性的典型。《金髮浴女》及其後的美女圖,都不太像印象畫派,但針對他早期作品而言,我們還是將他歸類為印象畫家。最著名的是《煎餅磨坊》,充滿了許多印象派的要素,像是細碎的筆法、巴黎市民生活的描繪、光影的交織、色彩的配置等等。《船上的午餐》則充分說明雷諾瓦印象風格的成熟,這幅同樣描繪巴黎市民生活的作品,佈局嚴謹,比《煎餅磨坊》更圓熟。細節極其講究,用色也是最成熟的,不同款式的黃色帽子、婦人衣著、帆布、水草,構成一幅極為協調的畫面。

　　印象派大師中，影響後代最深遠的是有「現代繪畫之父」之稱的塞尚 (Cezzane)。有些人並不把塞尚歸入印象派，而另以「後印象派」相稱，雖然其與印象派一直有來往，也從印象派汲取不少靈感，但一開始，他走的路便和印象派不同。許多現代畫家，或多或少都受到塞尚繪畫的啟發。塞尚的畫作沒有細碎的短線條，也缺少變化豐富的明暗陰影，更沒有雷諾瓦般的瓷器肌膚。乍看之下，他的畫似乎不是那麼「好看」。《畫家的父親》、《多明尼克伯父的神父裝扮》、《黑人西比翁》等早期作品，充滿厚重的塊狀體積、強烈的結構佈局、厚圖的筆法、深沉的畫面都不是印象派的風格。《靜物畫》是塞尚最重要的主題之一。《蘋果與橙》，題材很簡單：桌子、白色的桌布、蘋果與橙、花色的小瓷壺、白色的瓷盤。簡單的題材，以各種不同的視角分布在畫面上。《蘋果與橙》的那張桌子，似乎不合透視，其實是畫家為了視覺的平衡，刻意製造的效果。這種手法發展出後來的立體主義，造成現代繪畫的一大突破。簡單來說，塞尚的繪畫，一方面表現二度平面，另一方面又表現立體雕刻的質感。他似乎在融合「古典」與「現代」的繪畫觀念，讓兩個不同的風格元素同時表現在一件作品上。

　　後印象派的代表大師，當屬梵谷與高更。梵谷 (Van Gogh) 是當前世界上最受人喜愛的畫家之一，他死後的舉世聞名與他生前的寂寥成為令人唏噓不已的對比。他曾立志作一個老師，也曾立志作一個牧師，但生活的不順遂以及後來的精神困擾，使他在創作的歷程上不斷地受到打擊。他的弟弟迪奧對他而言，不僅是親人，也是他的精神支柱，有了迪奧精神上和財務上的支持，才有梵谷的持續創作。梵谷是一個相當感性而且悲天憫人的畫家，他的作品如《食馬鈴薯的人》，便呈現出貧苦大眾的艱困生活，顯現出他對中下階層生活的同情與關懷。他從二十七歲開始創作，到1890年他去世的十年之間，一共創作了八百多幅以上的作品，而且大多被完整地保存下來。他的風格特色，是善用補色色系來表現物象，並且用強烈的筆觸表現出內在的情緒與感情。他一生著名的代表作不勝枚舉，他創作的一系列《向日葵》作品，以明朗、鮮麗的色彩和筆觸，表現得生機盎然。而他一系列的《自畫像》，更可以讓人感受到他昂揚的鬥志、堅毅的性格與歷經人世冷暖的喟嘆（圖24）。

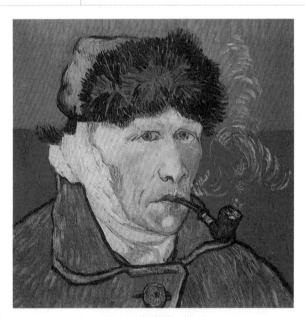

圖24：自畫像　梵谷

　　高更 (Gauguin) 早年曾做過股票經紀人，出入上流社會，經常有機會接觸美術作品，久而久之也愛上繪畫，並轉行成為職業畫家。他曾與梵谷共同追尋繪畫的理想，在兩人發生過一次激烈的衝突之後，他便輾轉到南太平洋的大溪地另尋自己的天地。對於飽受世俗文明之苦的高更來說，大溪地明朗的風光及質樸的土著生活，不啻為人間樂園，雖然他一度又返回文明世界，但最終仍選擇在大溪地終老一生。他的大溪地系列作品色彩單純明快，是相當吸引人的作品，有著濃厚的異國情調。

　　進入二十世紀之後，西方美術出現百家爭鳴的繁榮景象，流派之新、畫家之多可說前所未有。這一百多年來的美術發展，藝術史家稱之為「現代美術」。現代美術不斷地實驗新的視覺效果，從實驗中找尋新的方向，除了從古代大師汲取優點外，現代美術的觸角更接受了多元的啟迪，例如原始美術的啟發，音樂、文學、攝影與電影的啟發、心理學與哲學的思考的影響等等。

　　野獸派是二十世紀初期的著名畫派，「野獸派」一詞源於1905年的秋天。在巴黎獨立沙龍的繪畫展覽，藝文記者在展覽會場看到一件類似文藝復興時期多那太羅 (Donatello) 的雕塑作品，被四周張牙舞爪且色彩鮮豔的油畫所包圍，於是報導稱「多那太羅被野獸包圍了」，這句話間接地成為替野獸派命名的句子。

　　野獸派的畫家，認為印象派過度煽情，也不滿早期的寫實主義。他們受到非洲以及大洋洲的藝術所影響，尤其受到新印象派西涅克 (Paul Signac) 的理論激勵，試圖去分析色彩，同時他們也受到高更 (Gauguin) 大塊平塗的色彩影響。他們有一個共同的特色，就是使用鮮豔的原色及補色，用筆觸以及扭曲的形體來表達情緒，他們用簡化形體的方式描繪，但是並不刻意強調立體感，作品較為平面化。

　　馬諦斯 (Henri Matisse) 被公認為是野獸派的代表畫家，早期的作品受到那比派 (Nabis) 和波那爾 (Pierre Bonnard) 的影響，1907年以後，絕大部分的野獸派成員轉為其他形式的創作，只有馬諦斯一人持續野獸派的創作。1910年之後，馬諦斯的作品逐漸平面化，簡化的形體加上平塗的色彩，發展出個人的獨特風格。晚年的馬諦斯受到肌肉萎縮的影響，改以大幅的色紙剪紙創作，開啟創作生涯的第二春，例如他曾為一些教堂設計彩繪玻璃、壁畫等，為現代藝術帶來許多創新的表現手法（圖25）。

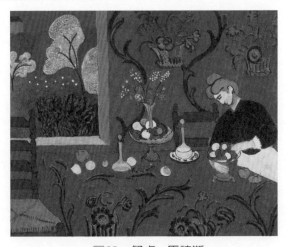

圖25：餐桌　馬諦斯

繼野獸派之後，在二十世紀初興起於法國本土的另一著名畫派是立體派。立體派崛起的原因很多，除了受到野獸派在繪畫上追求純粹造型與色彩的表現，以及非洲黑人雕刻藝術、面具、圖騰等影響之外，促成立體派誕生的最重要因素，歸因於「現代繪畫之父」塞尚 (Cezzane) 的主張：「自然界的事物都可用球體、圓錐體、圓柱體所表現出來」，無疑地，這給予了立體派畫家許多啟發。[1]

立體派畫家以此為出發點，將自然形象分解為幾何圖形，用單純的平面和立體組成實體，在瓦解物體的構成要素後，重新去組合畫面。[2]立體派的發展可以分為三個時期：第一期是受塞尚理論影響的「塞尚式的立體派」，屬於較具象的塊面分割；第二期是「分析式的立體派」，是屬於比較理性思維的，半抽象、半具象的塊面分割；第三期是「綜合式的立體派」更嚴格地去思考創作的觀點，綜合地運用各種不同材料並且加入拼貼 (Collage) 的手法，如將報紙、椅面、小提琴、細沙等實物黏貼的手法。

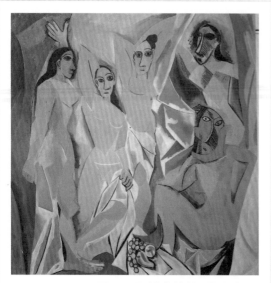

圖26：亞維農姑娘　畢卡索

畢卡索 (Picasso) 當屬立體派最著名的畫家，同時也是現代畫壇上一位具有閃耀光環的大師。他在1907完成的《亞維農姑娘》 (Demoiselles d'Avignon) 是立體派早期的代表作，內容是畫在法國南部的一群吉普賽女郎（圖26），畢卡索這幅作品在構圖上，與新古典主義畫家安格爾的作品《土耳其浴女》有若干相似之處，但卻加上了充滿野性的非洲面具的設計概念，以及塊面分割的手法，對於畫面形式有著一定程度的解構。1937年所繪製的《格爾尼卡》 (Guernica) 是畢卡索為巴黎國際藝術大展西班牙館所畫的一件作品，目的是為了抗議西班牙的獨裁者佛朗哥及他的部隊，在格爾尼卡村對無辜百姓的屠殺，作品中畢卡索利用立體派的形式作塊面分割，顯現出村落的居民和牲畜哀嚎嘶吼的慘烈情景，控訴獨裁者的罪行。

達達主義 (DaDa) 是在1916年瑞士蘇黎世所興起的一個繪畫、雕刻與文學上的前衛藝術運動。當時達達主義的藝術家們在聚會時，用翻字典的遊戲方式，找到了dada這個字，字典上的意思是「小木馬」或「癖好」。他們使用這個字，並不是真的要使人了解這字的涵意，只是為了好記而已。1918年達達主義有了第一次的宣言，其目的是在「反戰與反美學」。也就是反對戰爭所帶來的破壞，也

[1] 立體派的字首「Cube」，在法文中指的就是立方體。

[2] 立體派的特色是同時將物體的前後左右的狀態，表現在同一個畫面上，也就是將觀察一個物體之後的印象，像是拼圖一樣去重新的做排列與組合，造成空間自由地移動、連結。

反對傳統的美學觀念。達達主義最大的特徵，是採用拼貼 (Collage) 的技法、自動性書寫技法 (l'ecriture automatique) 以及現成物 (Ready Made) 的觀念，提供了另類、逆向的省思，並開創了全新的美學觀。

杜象 (Marcel Duchamp) 是達達主義的領導人物，也是最早利用現成物這種創作觀念的藝術家之一。他利用唾手可得的物體和廢棄物，重新改變原來的功能，做遊戲式的聯想與變化。杜象認為自己不屬於任何流派，雖然他也參與達達或超現實主義畫家們的活動，但從未標榜自己是其中的成員。1917年，在一個不需評審的獨立藝術家協會聯展中，杜象展出著名的《泉》這件作品，它是一個簽有假名「R. Mutt」的尿壺，最初被這個展覽拒絕，杜象重新簽名且提出異議，終於獲得展出。1919年杜象在達文西名作《蒙娜麗莎的微笑》的複製品上，加了一撮山羊鬍子，稱它為「綜合的現成品」L.H.O.O.Q. (Elle a chaude au cu)，在法語中的意思是「她的屁股在發燒」，有強烈的戲謔意味，企圖反諷在羅浮宮裡已被當作聖物崇拜的《蒙娜麗莎的微笑》作品（圖27）。

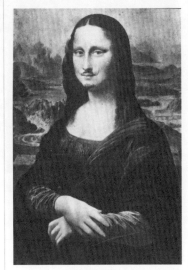

圖27：LHOOQ 杜象《蒙娜麗莎的微笑》複製品

超現實主義 (Surrealism) 則是對達達主義的虛無與破壞性特色的反動。[3]超現實主義受心理學家佛洛伊德 (Freud，1856-1939) 的影響甚深，他對人類潛意識的解析與見解，被許多畫家運用作做創作的依據及靈感。西班牙的另一位繪畫大師達利 (Dali) 即直接地表達他對佛洛伊德的服膺與崇拜。

達利才氣縱橫，年輕的時候他對印象派、立體派有廣泛認識，並與幾位超現實主義的電影導演、詩人時常往來，對於超現實主義運動有著積極地參與。他的代表作之一《聖安東尼的誘惑》，充滿炫目的視覺效果：空垠的曠野，挑起了無盡的幻想，帶領觀眾進入深層的想像，曠野上變形的馬、象車隊，長腳細如牽絲，載著性感嫵媚的女人，聖安東尼在畫面左下方，拿著十字架，在情慾與道德之間徘徊掙扎。《聖安東尼的誘惑》這幅作品試著激發人內心的潛意識，每個觀眾因為理解的角度不同，讓畫作充滿多種詮釋的可能，而不像古典畫作一般，有著固定的解讀方式。

包浩斯 (Bauhaus) 是德國建築家格羅庇斯 (Walter Gropius) 於1919年，在德國威瑪 (Weimer) 所創設的一所綜合造型、設計及建築學院的名稱。在十九世紀以前，工業技術與藝術的界線是壁壘分明的，包浩斯的教育方法，是以探討工業技術與藝術的結合為最主要的目標。

圖28： 紅色斑痕畫 康丁斯基

早期包浩斯的教師陣容，是以格羅庇斯為中心，著名的畫家克利 (Paul Klee)、康丁斯基 (Kandinsky) 等人均包括在內，他們同時也正是推動包浩斯現代藝術運動的主要成員（圖28）。他們所倡導的包浩斯的教育目的，就是從各種角度去研究建築、繪畫、工藝、商業藝術、攝影與印刷等藝術，並從事造形藝術和設計教育的改革。包浩斯對於二十世紀風格的貢獻，在於奠定了現代建築和設計的教育方式，各種不同性質工作室的建立讓包浩斯的學生能充分地在不同的領域中認識材料和創作發展。包浩斯的教育理念隨著德國納粹執政，格羅庇斯等教師移往美國，而在美國設計界產生相當巨大的影響力。

普普藝術 (Pop Art) 一詞原創於英國，是由藝術家阿洛威 (Lawrence Alloway) 所創，目的是形容50年代英國一個藝術小團體的創作理念，他們試圖讓藝術更接近普通人。普普藝術的作品建立在社會的認同上，從大眾文化、消費產品等現代社會事物來汲取創作靈感。美國的普普藝術則發展於60年代，被認為是對抽象表現主義的反動。普普藝術家重返回具象世界，題材取自城市生活，尤其是量產的、平凡的、通俗的產物，如連環漫畫、廣告與明星照片等等，都成為藝術家靈感與創作的來源。

1961年美國紐約藝壇出現了幾位普普藝術的代表畫家。魏賽爾曼 (Tom Wesslmann) 是利用拼貼和繪畫混合表達的手法，將浴室裸女出浴的風光，暴露在每個人的眼前，滿足一些人的偷窺慾，而且將馬桶、浴缸、置物櫃等美國式日常生活用品，呈現在觀眾眼前。李奇登斯坦 (Roy Lechtenstein)，他不完全採用手繪，許多是採用版畫及印刷的技法來創作的，藉由機械取代筆繪的功夫，採用大眾文化中的漫畫卡通形象而令人印象深刻。安迪沃荷 (Andy Warhol) 則是最具聲名的普普藝術家，他利用康寶牌濃湯罐頭、美元鈔票、可口可樂瓶子、肥皂箱、明星照片等事物作為表現主題，例如1962年一系列以瑪麗蓮夢露照片為主題的絹印作品，就是將明星複製品變成反映群眾偶像觀的作品。

歐普藝術 (Optical Art, OP Art) 是興起於60年代的另一個藝術流派。它是包含在機動藝術 (Kinetic Art) 中的一種視覺藝術，其代表藝術家與前述的包浩斯學院也有關係，命名的由來則是源自1965年感應眼 (The Responsive Eye) 團體在紐約現代美術館展出，而由當時的時代雜誌主編命名為「歐普藝術」。他們主要表現方式是在二度空間的平面上，以黑白對比或強烈色彩的幾何造型，刺激觀賞者的視覺，使之產生顫動、錯視或變形的幻覺。歐普藝術的目的不在於情感或思想的表達，而是單純地探討人類視覺效應的藝術。

約瑟夫亞伯斯 (Joseph Albers) 是奠定理念基礎的先鋒，他定義了早期歐普藝術的理念，他是包浩斯學院的畢業生及老師，擅長利用寒色系和暖色系的交錯，產生膨脹、收縮、及前後遠近的錯視之視覺效果。匈裔法籍的瓦沙雷利 (Victor Vasarely) 則被視為機動藝術與歐普藝術的創始人，他運用透視學原理，讓幾何圖形具立體感的變形放大或收縮。60年代在美國、法國、義大利及世界各地，都有由歐普藝術家所組成的創作團體，各種創作表現，如建築、室內設計、裝置藝術，甚至是90年代的服裝設計等都受到不同程度的影響。

二十世紀是美術多采多姿、大放異彩的時代，流派之多，觀念之複雜，令人眼花撩亂，不過，它的美術原則卻始終不變，即是在美的形式之中表達思想與感情，每位創作者透過多樣的媒材表達他對事物的看法。二十世紀的美術並非難以理解的，它或許紛亂，但它卻可以包容各種欣賞的角度，讓各種類型的藝術品帶給各種觀眾不同的啟發。

二十一世紀的美術新頁已然展開，藝術活動廣泛地存在我們生活周遭，深深地影響著我們的審美生活。讓我們用更開闊的眼光，去理解與欣賞這一幕幕正在開展，不斷展現絢爛繽紛色彩與形式的藝術新世界。

學習評量：

1. 請試述中國繪畫的特質？

2. 宋代的繪畫精神為何？宋徽宗在北宋畫壇起什麼重要的作用？

3. 西方古典主義繪畫的特色為何？

4. 何謂「新古典主義」？其誕生與發展的經過為何？

5. 印象派的畫風有何特色？所謂「後期印象派」有哪些著名畫家？

6. 何謂「歐普藝術」？請舉出兩位代表性的畫家？

摘要

　　本章從音樂的起源談起，讓學生對於音樂藝術的誕生與其對人類生活的重要性有一基本的認識。第二節針對音樂藝術的特質，講述構成音樂藝術的元素，並分析音樂藝術的特質。第三節則針對音樂的審美原理原則，做一簡單的講述，引導學生理解並確實實踐欣賞音樂藝術的過程。

　　第四節針對西方音樂的演變，做出一系列的介紹。第五節則針對中國音樂的演變，做出一系列的介紹。

學習目標

一、引導學生瞭解音樂的起源。

二、引導學生瞭解音樂的藝術特質。

三、引導學生瞭解音樂審美的原理原則。

四、引導學生瞭解西方音樂的演變。

五、引導學生瞭解中國音樂的發展。

第四章

音樂藝術鑑賞

第一節、音樂的起源

有關音樂的起源，學者有多種不同的說法，達爾文認為歌唱源於模仿動物的叫聲，也有人認為人們在工作之中發現了節奏，所以音樂起源於節奏，另外一種說法是音樂與語言都起源於藉由聲音傳達感情與溝通意念的需求。

最早期的音樂可能是由人們合唱之時所發現的一組音符演進過來，可能是簡易的四度或是五度音階所組成。人們用不同的音高唱音符之時，又發現五度到七度音階。早期的樂器通常由其他種類的器具發展而來，如樂弓源自於獵人的弓，盆鼓源於泥製的鍋具。由於節奏先被原始人類發覺與重視，所以，音樂學者認為，在樂器的演進歷程之中，是先有節奏樂器再有旋律樂器。

在一切藝術之中，音樂可以算是最原始的藝術形式之一。從人類學家的考證發現，沒有一個原始民族是會生活在一個沒有音樂的環境之中。進一步地說，在所有的原始民族生活之中，音樂是一種基本的文化，是一種基本的生活要素。音樂不僅是神秘儀式，也是氏族（部落）成員互相傳遞訊息、感情的方式。

所謂音樂可以維持一個氏族（部落）生活正常運作的神秘儀式，指的是音樂在原始部落之中的各種典禮、祭祀儀式中，往往扮演著極其重要的角色。音樂以其感人的特殊力量，以有組織的聲音形式，結合著詩歌和舞蹈，進行著祈禳、祭祀、交流等等儀式或活動。一般說來，原始音樂的基本特點在於：聲音單調、節奏性強、旋律性較弱，而且往往只有一個聲部。除此之外，以聲樂表現為主也是

一個特色，聲樂構成旋律，而樂器附屬於聲樂，一般音高並不準確，而且音域的變化極大，缺乏一定的規則。簡單地說，原始音樂常常以強烈的節奏來統一聲音，而在旋律與節奏上刻意模仿自然或是依循自然現象或是事物的表現。

除此之外，音樂與原始民族的勞動有著密切不可分的關係。俄國美學家普列漢諾夫在論述音樂的起源時曾說：「人的覺察節奏和欣賞節奏的能力，使原始社會的生產者在自己勞動的過程之中樂意服從一定的拍子，並且在生產性的身體運動上伴以均勻的唱的聲音和掛在身上的各種東西發出的有節奏的響聲。…在原始部落那裡，每種勞動有自己的歌曲，歌曲的拍子總是十分精確地適應於這種勞動所特有的生產動作的節奏」。[1]

正如一切原始形態的藝術活動都帶有自發性、創造性一樣，在所有藝術表現之中，音樂被歷來許多學者認為是從人類內心深處自然流動出來的情感的表現，所以音樂是最能夠激發人類感情的藝術，最能夠影響人類的情感和心靈。根據西方哲學家柏拉圖的觀點，認為音樂可以模仿各種類型的和品質的感情，並且相應地產生不同的節奏和旋律。他更認為音樂不僅影響人的情感，而且比別的事物更容易滲透到人的心靈深處，在那裡牢牢紮根。在中國最早的一本討論音樂的專書《樂記》就曾記載：「凡音之起，由人心生也。人心之動，物使之然也，感於物而動，故形於聲。聲相應，故生變，變成方，謂之音。比音而樂之，及干戚羽旄，謂之樂」。希臘哲學家柏拉圖則指出音樂起源於人類理智成熟以前的兒童期，他說：「沒有任何生物是生來就擁有這種理智或是所有理智的，理智要在它成熟時才表現出來，因此當一個生物還沒有達到一定的智力水準之時，它是相當瘋狂的。它會亂吼亂叫，一發現自己有腿，就會到處跑。讓我提醒你們，這就是音樂和體育的源泉」。[2]

第二節、音樂的藝術特質

一般的說法，認為旋律、節奏與和聲，是「音樂三要素」，但是事實上，音樂所包含的元素要遠大於此三項。

音樂是運用旋律、節奏、力度、速度、調式、調性、音色、和聲、曲式等元素，透過各種手段塑造獨特動人的藝術效果，來表達審美情感的藝術形式。音樂是一種非空間具備造形性的動態聽覺藝術，它具有時間性，聽覺性抽象式的情感內蘊等特性，而且與其他藝術形式的比較起來，音樂具備了精確的格律性組織與數學性的結構。

所謂「旋律」，又稱曲調，是建立在一定的調式和節拍之基礎上，依照一定

[1] 《普列漢諾夫美學論文集》（1993），北京：人民出版社，頁339-40。

[2] 柏拉圖（2003），《柏拉圖全集》，第三卷，王曉朝譯，北京：人民出版社，頁424。

的音高、時間和音量所構成具有一定邏輯關係而互相連續的單音進行，它是音樂組成不可缺少的要素，它橫向發展，可用於單聲部或是多聲部的結構之中，對一部樂曲的審美評價，往往都是對其旋律是否動聽開始。

所謂「節奏」，是樂音時值的有機序列，是時值的要素——節拍、重音、休止符等相互關係的組合。強弱、快慢、鬆緊是節奏的表現方式。節奏的作用在於將樂音組織成一個有機的整體，以忠實地傳達樂曲內在的意涵。節拍是節奏的組成元素之一，節拍相同的樂曲會因為不同的內容或是表達方式，而有不同的節奏。

所謂「力度」指的是樂曲演唱或是演奏之時音量的強弱程度。用文字或是符號來加註於樂譜之上，開始於十六世紀末，在D·馬佐基於1638年出版的《牧歌集》裡，他用f代表強度，p代表弱度，其後的作曲家又加上了漸強、漸弱的提示符號，自此以後，力度用語和符號逐漸擴大而豐富起來。作曲家們逐漸意識到作品如果不是由他們親自演奏，就有必要明確地標明意圖，像是快慢、力度強弱等等。近現代音樂中所使用的力度，不僅幅度比以往大得多，而且賦予力度更大的表現空間。

「速度」指的是音樂進行之時節拍的相對快慢程度，它一般標示在樂譜的左上方，給演奏者提示之用。速度用語或是節拍標記，是作曲家根據所要表現的內容而決定的，它又是演奏者表演音樂作品的主要依據之一，為了音樂效果的表現需要，演奏家也可以根據自己對作品的領悟，而對速度與節拍做特殊的表達。

「調式」是若干高低不同的樂音，圍繞著一個有穩定感的中心音，按一定的音程關係所組成的一個有機的聲音體系，稱之為「調式」。它是人類在長期實踐之中，透過揣摩、實驗等等，所創立的樂音組織形式，不同的地區或是民族所使用的調式通常不盡相同，一般說來可以大致分為三種類型：

第一、**大小調體系**：它是歐洲地區各個時期最常用的調式體系，廣泛應用於巴洛克時期、古典樂派和浪漫樂派的創作之中。

第二、**中古調式**：是十七世紀以前的歐洲音樂界所流行的調式，它源自於民間，為教堂音樂所採用，其後又廣泛應用於世俗音樂的創作之中。

第三、**五聲調式**：又可以分為兩大系統，一種是不帶半音的五聲調式，按照純五度關係所構成的音階，其調式音列的任何相鄰兩個音均無半音。中國的五聲調式有宮、商、角、徵、羽五種。日本的民謠調式與律調式也是不帶半音的五聲調式。另一種是帶有半音的五聲調式，五聲調式之中某些相鄰的兩音是半音，盛行於晚期古希臘和近代的日本音樂之中。

「調性」，指的是主音所在的音律，可用音名或是律名來指稱，它比調式更

為具體，指出調式的類別和調式主音的位置，譬如C大調所指的就是以C音為主音的大調形式。

在單音音樂時期，人類已經認識到調式之中只有一個音是相對穩定的，其餘的音都是不穩定的。作曲家們通常將穩定音用於曲調的結束，使曲調終結之時具有圓滿終止的感覺，這一穩定音稱之為「主音」，在古代的中國稱之為「調頭」，這個調式的中心音，也就是一系列音階在具體運用之時的中心，這種以單聲部形式所表現出來的調性，稱之為「旋律調性」。九世紀以後的歐洲地區，多聲部音樂開始發展，調性的表現形式也由單聲部發展到多聲部，調式的中心音進一步演變成一個穩定的中心和絃，稱為「主和絃」。十七世紀以後，和絃的使用變化多端，演變成以主和絃為中心的大小調體系，而形成以主和絃為主的調性，稱之為「和聲調性」。十九世紀中期以後，作曲家應用轉調的手法愈來愈頻繁，但是即使轉調頻繁，以主和絃為中心的「和聲調性」都能繼續保持，可見調域的擴大與調性的穩固並未出現衝突。

「音色」又稱之為「音質」，人們在欣賞大提琴低沉雄渾的音色或是女高音嘹亮高亢的嗓音之時，都會有不同的感受，不論人聲或是器樂的音色，都會帶給欣賞者不同而獨特的感情體驗。

由於發聲體振動的方式、頻率的差異，導致不同的樂器乃至同一種樂器的音色有所不同。一般稱有規律、週期性振動所產生的聲音為「樂音」。缺乏規則、非週期性振動所產生的聲音屬於「噪音」。

「樂音」具備四種性質，像是高低、長短、強弱、音色等的表現。音樂演奏之時，音色成為演奏者與欣賞者所關注的課題，一個演奏家必須注意音色的表現，對於弦樂器如何揉弦、運弓，對於管樂器，該如何控制氣流，鋼琴應該怎樣觸鍵，都是演奏家在平時練習之時，必須加以研究、揣摩的重點之一。

至於所謂的「配器學」，在於作曲家應用多種樂器或是人聲的技術與知識的一門學問，作曲家將各種樂器加以組成形成特殊的音色，使得交響樂團的演奏蘊含強大而豐富的表現能力，其所展現豐富的音響與音色效果，是單一音色樂器或是人聲所遠遠不及的。在歐洲數百年的演化過程之中，配器的手法也產生巨大的變化，昔日古典主義作曲家以弦樂器為主導的時期早已經過去。在十九世紀的進程之中，由於音樂內容與音色表現的需要，交響樂團的編制逐步地擴充，原本居於配角的管樂器，其被作曲家運用的機率逐漸提高，進而與弦樂器搭配，產生了極其複雜的音色組合。

二十世紀以來，一方面，由於更為明顯的節奏感表現需求，使得打擊樂器的運用，開始逐步增加。另一方面，由科技進步所帶來電子樂器的發明與發展，給予音樂界新的衝擊，並擴大了新的發展空間，各種電子樂器可以自由選擇各種泛

音，造成多種多樣、新奇而特殊的音色與音響效果。

「和聲」是按一定的音程關係疊置起來的三個以上的不同聲音，同時或先後發出的音響。「和聲學」是專門研究和聲配置的學問，它是一種專門的技術與知識，提供給作曲家配置聲音之用。不同的和聲表現方式，體現出不同時期、不同樂派乃至不同的作曲家的風格。

「曲式」是音樂作品的形式，是具備一定邏輯的樂音結構。依據樂曲的結構來分析，樂段是構成曲式的最小單位，是形成更龐大曲式的基礎，典型的樂段是由兩句或是四句構成的。一首音樂作品，可能以兩段音樂寫成，稱之為「兩段式音樂」，三段寫成，則稱之為「三段式音樂」。不論兩段或是三段，都可以應用重複的方式組合成更為複雜的多段式音樂。歷代作曲家們在「樂段」的基礎之上，發展出各種不同的曲式，所謂奏鳴曲、變奏曲、迴旋曲、交響曲等都有一定的樂曲格式。

音樂結構與形式具有一定的格律性，對文學而言，是指詩、賦、詞、曲等作品形式，在字數、句數、對偶、平仄、押韻等方面的格式和規則。而音樂的格律性則是透過音符、動機、樂節、樂句、樂段、和聲、對位和曲式來體現。

音樂形式又具備數學性，從西方巴洛克時期的一種簡單記譜方法，到十八世紀的數字低音記譜法，人類嘗試運用數理記載的方式，將有組織的聲音，依照有序的方式，將之記載流傳下來，音樂就與數學密不可分。希臘數學家畢達哥拉斯認為：「數是萬物的本源，和諧地存在於聲音的數的比例之中」，他認為整個宇宙就是一曲永恆和諧的天體音系。這種天體運行的音聲系統，對於我們人類的聽覺器官而言是一種絕對的靜寂，天體音樂早已經凝固在宇宙這座巨型建築裡。[3]第二次世界大戰以後，西方音樂的作曲家們，更將十二音列作曲法形成一種的觀念加以深入地、更為精細地運用，在荀白克、貝爾格等作曲家的音樂作品之中，除了將音符貫穿在作品裡，形成網絡狀的進程之外，還注重聲音在音樂組織之中的序列性，這種作曲概念主要在於將音樂作品視之為一個有機整體進行數學化的工程，這表示二十世紀中期以後的作曲家，必須研究並微觀地注重聲音與聲音之間、和絃與和絃之間的數學關係。

音樂是時間延續的藝術，沒有時間的呈現，音樂根本無法表達。我們可以這樣說，時間是音樂展現的手段，塑造音樂形象的基本材料──樂音本身就體現了時間的延續性，音樂的展現必須要經歷時間開展連續的過程，否則音樂的表現的完整性將受到破壞。與視覺藝術中的空間藝術形式，與繪畫藝術互相比較，表現繪畫藝術的線條、造型與色彩，不能隨著時間的流動而流動，具體地說，繪畫是一種靜態的藝術表現，而音樂是一種動態的藝術。

[3] 何乾三編（1983），《西方哲學家文學家音樂家論音樂》，北京：人民出版社，頁3。

第三節、音樂的審美

　　音樂的審美是以音樂的感知、情感體驗與審美評價為基本環節的活動。音樂的審美體驗，首先是對審美知覺對象，也就是音樂的自身的感知與理解。像是任何形式的藝術一樣，都會有各自不同的外貌與組織，音樂是以聲音為主要元素的形式與組織，譬如旋律的起伏、節奏的張弛、力度的強弱、音色的變化、曲式與和聲的組織等等，無法感知或是掌握音樂的基本知識與瞭解，像是樂器的音色、樂曲的和聲、形式與結構等等，就很難進一步獲得音樂審美的體驗與樂趣。

　　音樂的內涵的高低、好壞，並不是從其形式與結構的簡單與複雜度來決定，而是透過音樂而呈現出作曲家、演奏家或是指揮家的內在特質。好的作曲家所寫作的音樂，與其人格特質與人生經驗息息相關，而演奏家與指揮家經過長時間的體會、思考，能夠深刻領悟作曲家所要表達的意涵與情境，而將之融會，忠實地表達出來，然而雖然作品出自作曲家，但是每一位演奏家與指揮家，各自會對同一首作品有不同的體悟，加上本身獨特的個性與技法，造成了每一位演奏家或是指揮家不同的表現手法，而形成不同的詮釋風格。德國音樂學者漢斯立克 (E. Hanslick) 就說道：

　　「我們把作曲活動看做一種造型過程，做為造型過程，它完全是客觀性的。作曲家塑造一個獨立的美的事物。具有無限表現力和精神性的樂音材料，使樂音造型者的主觀特點能在塑造的方式之中表現出來」。[4]

　　作曲家所塑造的是一個完整的音樂組織體，一個由樂音所形成的有機「原型」，必須透過演奏家或是指揮家的體悟與技巧，將之具體表達出來，這就是所謂的「詮釋」。譬如以「中國的鋼琴詩人」聞名於世的鋼琴家傅聰，出身於書香世家，本身愛好中國詩詞，他所表現的鋼琴曲，都不可免地帶有東方的詩情，尤其擅長彈奏有「鋼琴詩人」之稱的波蘭音樂家蕭邦的樂曲，透過傅聰的演奏，蕭邦的樂曲被詮釋成蘊含朦朧詩意而帶有濃濃中國風韻的鋼琴曲。奧地利的指揮家卡拉揚 (Herbert von Karajan，1908-1989)，雖然沒有英俊、魁梧的外表，但是其雄強的個性，專注、簡單而凝練的指揮風格，卻充滿個人魅力，他所指揮演出的貝多芬的大型器樂曲，像是交響曲或是協奏曲，忠實地表現出貝多芬剛毅、孤僻而又溫柔多情的內在，得到世人的好評。

第四節、西方音樂的演變

　　西方音樂的發展源頭，在於古代希臘與羅馬時期，早期的音樂與詩歌有著密切的關係，所有的音樂都是聲樂，器樂只是應用於伴奏。當時的詩歌用來傳遞哲

[4] 愛德華・漢斯立克（1980），《論音樂的美》，楊業治譯，北京：人民音樂出版社，頁49-50。

學思想與教化群眾，而戲劇則運用了大量的音樂與舞蹈。雖然希臘羅馬時期的音樂並沒有被完整地保留下來，但是當時的音樂思想卻記錄在文獻之中，對後世音樂發展啟發頗大。畢達哥拉斯 (Pythagoras，約500 B.C.)，他認為音樂與數學有密不可分的關係，因而發展出和聲與對位的觀念，對往後的音樂發展多所啟發。另一思想主要是由柏拉圖 (Plato，約427-347 B.C.) 所提出的「天體音樂 (Music of Spheres)」的觀念，他認為音樂是宇宙之間天體轉動的聲音，宇宙本身就蘊藏無盡的音樂系統。

古羅馬時期的音樂，目前也只能從流傳下來的文獻以及雕塑、陶瓷等實物證據上看到，知道羅馬音樂承襲古希臘音樂的遺風，當時音樂在羅馬的戲劇、軍隊、宗教以及各種禮儀中，均佔有重要的地位。羅馬時代後期，著重於物質的享受，演奏音樂者大多是由奴隸擔任，因此，音樂風格與詩歌的關係逐漸疏遠。又因為基督教的興起，音樂以聖歌 (hymn) 為主。

中世紀以後，西方音樂有了長足的發展，主要可以大致分成七個時期，中世紀音樂 (The Medieval Era，1000-1049)，文藝復興時期 (The Renaissance，1049-1620)，巴洛克時期 (The Baroque Period，1620-1760)，洛可哥時期 (The Rococo Period，1720-1775) 古典音樂時期 (The Classical Era，1760-1830)，浪漫音樂時期 (The Romantic Period，1830-1900)，二十世紀音樂（所謂現代樂派時期）。

中世紀的音樂主要以宗教音樂 (sacred music) 為主，包括單聲聖歌 (plainchant)、葛雷格聖歌 (Gregorian Chant)、宗教彌撒 (Mass)、宗教戲劇、經文歌 (motet) 等，這些音樂是目前所知西方最早的記譜音樂。當時也有一些吟遊詩人到處演唱，但是屬於即興性質，因此大多數並未流傳下來，只有少數的世俗音樂 (secular music) 流傳至今。

早期中世紀的音樂以單音音樂 (monophonic music) 為主，大量運用於教堂音樂，後來因為戰爭與疾病流行的因素，教會的勢力動搖，世俗音樂 (secular music) 逐漸流行於民間，作曲家們在單音旋律上又加上另一旋律，使之成為複音音樂 (polyphonic music)，複音音樂啟發了後來的文藝復興時期和巴洛克時期的音樂創作。

經過長時間的黑暗時代 (Dark Ages)，歐洲終於進入一個全新的時代──文藝復興時期，文藝復興運動開始於義大利的佛羅倫斯 (Florence)，即是當時的翡冷翠 (firenze)，法文所謂Renaissance，指的即是「新生」的意思。音樂記譜法在這一時期已經發展成熟，作曲家除了創作精緻複雜的宗教音樂之外，也寫作其他類型的音樂像是牧歌 (madrigal)、舞曲 (suit) 等等。

巴洛克時期 (Baroque Period，1620-1760) 的「巴洛克」原來是裝飾繁複、精

緻、華麗的建築藝術的代名詞，這一時期的宗教音樂和世俗音樂的界線開始模糊，而我們所熟知的交響樂團的編制也開始逐步成形，樂曲的形式也迅速發展出多元的形式，像是協奏曲 (concerto)、奏鳴曲 (sonata)、聖樂 (sacred music)、以及歌劇 (opera) 等等。著名的作曲家有巴哈 (J. S. Bach)、維瓦第 (Vivaldi)、韓德爾 (Handel) 等等，這一時期的音樂，以複音音樂為主，不同聲部不同旋律同時交織進行，作曲家應用對位法作曲達到高峰，其中以巴哈的「賦格曲」最具代表性，樂曲旋律平和莊重，樂句連綿不斷，裝飾音應用廣泛，給人一種華麗而高貴的氣氛。

緊接著巴洛克時期，出現了洛可哥時期 (Rococo，1720-1775)，洛可哥是由巴洛克到古典主義的過渡時期，洛可哥音樂風格與其他風格一起流行，「洛可哥」出自法文的Rocaille，指的是有精緻細膩雕刻的石雕藝術。音樂特色是輕快、矯意、華麗，與巴洛克時期龐大和誇張的曲風形成一種有趣的對比。這一時期在管弦樂團的編制、樂器表達技巧與曲目都有很大的進展，著名的作曲家有柯普蘭 (Couperin)、泰裡曼 (Telemann)、史卡拉第 (Domenico Scarlatti) 等等。

古典音樂時期，歐洲由以往的以「神」為中心轉變成為以「人」為中心的社會，科學發展，思想家輩出，富有的貴族取代了教會的勢力而成為音樂藝術的主要支持者。

受到科學發展的影響，此一時期的作曲家追求客觀與理智，感情含蓄，形式清晰，結構精緻，注重對稱與秩序的感覺。樂曲旋律優美，以主音音樂為主，亦即一個主旋律搭配伴奏的配置。奏鳴曲與交響曲形式發展成熟，樂曲形式大增，像是歌劇、舞曲、協奏曲等等。由於貴族的大力支持，出現了不少一流的作曲家，以海頓 (Hydan)、莫札特 (Mozart)、貝多芬 (Bethoveen) 為代表，他們被稱做「古典音樂時期三大巨匠」。

浪漫樂派時期 (The Romantic Period，約1830-1900)，因為工業革命，物質文明的發展，使得社會封建制度的瓦解，平民階級開始抬頭，音樂家們也不再被宮庭、貴族所束縛，中產階級勢力的抬頭，逐步地導引了浪漫樂派的風潮，帶有濃厚社會革命的味道。

浪漫樂派是音樂史上一個非常燦爛、非常豐盛的時期。浪漫時期的作曲家在和聲和音色方面做出了突出的貢獻，許多舊樂器被加以改良，新樂器被創造出來，新的樂器配置被發現，因此「配器」藝術是此一時期許多作曲家專注的課題。在巴洛克、古典樂派時期以服務貴族為中心的音樂家為數仍然不多，但是在中產階級興起的浪漫樂派時期則出現了許多音樂家，浪漫時期也常被稱為是藝術歌曲和小型鋼琴曲的興盛時期，因為這兩種體裁的音樂給人一種親切之感。除此之外，各種音樂形式都大為發展，像是歌劇、舞劇、交響曲、交響詩、幻想曲、

協奏曲等等，著名的作曲家如舒伯特（被稱為藝術歌曲之王）、白遼士、孟德爾頌、舒曼、蕭邦、布拉姆斯、李斯特、比才、普契尼等等。

在浪漫主義後期，音樂中的民族主義成為一種重要的力量，處於這一思潮的作曲家們，稱之為「民族樂派」。在十九世紀，民間音樂受到愈來愈多人們的喜愛，許多作曲家在其作品之中吸收了異國情調的歌曲或是民謠，舉例來說，李斯特和蕭邦在他們的作品之中就使用了匈牙利和波蘭的曲調，史邁塔納 (Bedrich Smetana，1824-1884) 被視為捷克樂派的創始人，他與另一位捷克作曲家德弗夏克 (Antonia Dvorak，1841-1904) 致力於運用了新的作曲技巧與波西米亞的民間音樂結合。芬蘭的作曲家西貝流士 (Jean Sibelius，1865-1957)，對於芬蘭的民族文學有很深的造詣，特別是民族史詩《卡萊瓦拉 (Kalevala)》，他從中選擇歌詞創作歌曲，也從中汲取靈感創作交響詩，像是著名的《芬蘭頌 (Finlandia)》就是最具代表性的作品。除此之外，在俄國也出現民族樂派的作曲家，所謂的「俄國五人團」，成員包括巴拉基列夫、林姆斯基、穆索爾斯基、鮑羅定與庫宜，當時的另一位作曲家柴可夫斯基，其作品也具備濃厚的俄國民族風格。

浪漫時期的法國音樂界對於和聲配置方面的進展，有了新的突破，德布西 (Debussy，1862-1918) 更進一步發展出將簡易和絃放在特殊位置上的音樂，他經常使用全音音階，拓展調性的領域，創作出一系列稱之為「音畫」的作品，像是《海》、《牧神的午後》等等。這類作品和當時印象派繪畫應用色彩營造出朦朧的色調如出一轍，因而被稱之為「印象派音樂」。

新音樂的發展在於產生感動人們的新音效，二十世紀作曲家對於聲音的本質和組織產生濃厚的興趣。原有傳統的調性觀念逐步被新的和聲觀念所取代，產生一種新的聲音。作曲家為了尋求突破，有時將某一種樂器的音域發揮到極限，以產生新的效果。俄國音樂家史特拉汶斯基在「春之祭」將巴松管的高音域發揮到極致，產生令人毛骨悚然的效果。許多作曲家積極地應用新的樂器演奏方法與聲樂發聲法製造出新的音效。一部份作曲家也開始對噪音產生興趣，並開始擴充交響樂團之中敲擊樂器的部分。

科技的發展，也為作曲家開展了另一個新的聲音領域，許多電子音樂在二十世紀陸續出現，到了1950年代電子音樂逐漸受到重視。除此之外，還有一批作曲家提倡在十二音列的基礎之上，以數學的方式作曲，所做出來的曲子大多晦澀難解，這種潮流使得作曲活動變成是一種依賴電腦操作的技術。

二十世紀的現代音樂隨著科技、社會與文化的迅速變遷而變化多端，隨著對不和諧和聲產生興趣的作曲家愈來愈多，以不和協音程為基礎，進而產生前所未有的「和聲音響」，以及更複雜、更刺耳的聲音的組合。除此之外，調性與節奏的趨向複雜多變，在現代音樂之中，要找到始終如一而固定的節奏與調性，幾乎

是不可能，我們可以歸納二十世紀現代音樂的特性為下列三個特點：

一、和聲的不諧和性。

二、調中心的模糊性。

三、節奏上的複雜性。[5]

第五節、中國音樂的演變

中華民族樂器的發展與生產活動有著密切的關係。有些原始樂器就是從生產工具演化而成的。比如「磬」是石庖丁的演化，「塤」和「骨笛」最初可能是捕鳥時模仿鳥鳴用的工具；又如「銅鼓」和「銅鐘」，只有在青銅鑄造發展的情況下才可能出現等等。在中國古代樂器中最早出現的是土制和木制的鼓，商代出現了銅鼓，隨後出現了磬、鐘、編鐃等等。

最早的吹奏樂器有骨笛、塤、龥等。骨哨是原始社會的吹奏樂器。用禽獸肢骨製成。源於牛民的狩獵生活，利用骨哨發出的聲音誘捕鳥類，也可以吹奏簡單的曲調。塤是古代陶製吹奏樂器，故亦稱作陶塤，也有用石、骨或象牙製成的塤，稱為石塤或骨塤。根據考古出土的證據顯示，塤約出現於7000年前的新石器時代中期。塤的形狀如球或呈橢圓形，有音孔一至三、五個不等。五個音孔的塤，能吹出完整的七聲音階和部分半音階，所發出的聲音蒼涼悲淒，很有特色。

早期樂器的發展過程是由形式上的不定型到定型，種類由少到多，音律由不定型到固定音，由不相連屬的單音到有一定高低關係的音列。到了周代，隨著社會生活的複雜化，音樂趨向複雜，樂器也隨之而有所增加，琴、瑟等表現力比較豐富的樂器也出現，僅在《詩經》中就記載了29種樂器。

周代的樂器分類是以製造材料為根據，即所謂的「八音」。這「八音」如下：

（一）金：如鐘、鐃、鐃等。

（二）石：磬等。

（三）土：如塤、缶等。

（四）革：如鼓等。

（五）絲：如琴、瑟等。

（六）木：如敔。

（七）匏：如笙、竽等。

（八）竹：如管、龥、簫等。

戰國時期，比較重要的吹奏樂器有笛、排簫、笳等，彈撥樂器的箜篌、琵琶等。秦漢、南北朝以來，隨著各民族音樂文化的交流又有了琵琶、篳篥等樂器。

[5] 羅伯特‧希科克（1989），《音樂欣賞》，茅于潤譯，人民音樂出版社，頁374-5。

隋唐時期，出現了中國的拉弦樂器「奚琴」。奚琴可以說是胡琴的前身。到了宋代，作為拉弦樂器的胡琴就開始廣泛流行。

　　近年來在江蘇無錫的戰國時期越國貴族墓葬群的考古發掘活動，首次出土了古代樂器——缶，此一實物證據填補了中國音樂史的空白。

　　在1983年的廣州西漢南越王墓的考古發掘之中，也出土了不少精美的樂器。證明在漢代時期，音樂與舞蹈藝術在南越國已經有了非常輝煌的成就。從考古資料來看，南越國的樂器種類很多，由質地上分類，有金、石、土、革、絲、木、竹、匏無所不有，由器形上看，它們既有濃鬱的地方特色，又融會了漢、楚等民族的音樂文化，呈現出一種相容並蓄，廣博開放的顯著特色。

　　商代巫風盛行，出現了專司祭祀的巫（女巫）和覡（男巫），他們在進行祭祀之時舞蹈與歌唱，主要的作用在於祈福、驅魔與治病等宗教性目的。正如希臘哲學家亞裡斯多德所認為：「在古代咒語性音樂中，音樂是專用來驅趕附在病人身上的惡靈」。除了商代以祭祀為主的「巫舞」之外，在周代擴大為以提供舞樂給人欣賞的「優舞」。

　　漢代「樂府」是在秦代的基礎之上建立，它擔負了民間音樂的蒐集工作。漢代「樂府」規模達到1000多人，其中各類樂人分工精細，除了演奏者之外，還有樂器製造工匠。

　　秦漢時期所發展的音樂，主要在於以吹管樂器和打擊樂器為主，兼有歌唱的樂器合奏形式，稱之為「鼓吹」。漢代的北方地區也興起一種「相和歌」的歌曲形式，它不僅以「一人唱，三人和」的唱和方式為之，而且加入了樂器伴奏，它的發展在漢魏時期形成所謂「相和大曲」（大型歌舞套曲），並進一步演變成魏晉時期的「清商樂」。[6]「清商樂」是吸收當時民間音樂發展而成的俗樂之總稱。

　　從東漢到魏晉時期，古琴音樂大為發展，嵇康著有《琴賦》一書。以琴藝聞名的阮式家族，像是阮籍、阮咸等音樂家更將演奏技巧推到高峰的境界，伴隨興盛的是古琴曲的增加，像是「廣陵散」、「猗蘭操」、「酒狂」等等著名琴曲。「歌舞戲」興起於南北朝末年，是一種有故事情節、角色與化妝表演、載歌載舞，或同時兼有伴唱和管弦伴奏的戲曲雛形。

　　隋代創立了「教坊」機構，繼承了魏晉南北朝以來的音樂文化成果，建立起「七部樂」、「九部樂」的宮廷音樂體制，將音樂文化建立在多民族音樂的基礎之上。唐代承襲隋代制度而更加發展，西涼、龜茲、天竺、高麗、扶南、中亞以及國內各民族的音樂薈萃於都城長安，統治者對於宮廷燕樂（宴樂，指的是宴飲之樂）的提倡，形成了舉國上下喜愛音樂的風氣，宮廷燕樂與民間俗樂是唐代音

[6] 孫繼男・周柱銓（1998），《中國音樂通史簡編》，濟南：山東教育出版社，頁48。

樂兩大主流。民間俗樂的發展，主要在於「曲子」與「變文」的盛行，促進了歌唱藝術的發展與說唱形式的興起。「曲子」是民間樂工利用流傳下來的許多現成曲調，加以填詞傳唱，而形成新興的長短句歌曲。「變文」是一種散文，是唐代佛教寺院用於宗教教義宣傳的說唱形式，將深奧的佛理通俗化，以說唱方式傳佈於民間。

「曲子」是在民間音樂發展起來的一種藝術歌曲，音樂部分稱之為「曲子」，歌詞部分稱之為「曲子詞」簡稱「詞」，「曲子」萌芽於隋，歷經唐代與五代，而大盛於宋代。唱曲填詞不僅是民間樂工的專業活動，更成為廣大民眾的業餘嗜好。加上北宋皇帝，多以通曉音律，擅長「曲子」著稱，《宋史・樂志》記載：「太宗洞曉音律，前後親製大小曲及因舊曲創新聲者三百九十」。「仁宗洞曉音律，每禁中度曲以賜教坊」。由於皇帝的喜愛與提倡，一時蔚為風潮，達官顯貴乃至民間百姓都把作曲、填詞、唱曲當作一種雅興，北宋的重要官員像是晏殊、歐陽修、范仲淹、王安石、蘇東坡、周邦彥等人都是著名詞家，而宮廷的音樂機構「大晟府」與「教坊」，也均以創作曲子與演唱曲子為重要任務。

明清時期，傳統音樂之中的說唱、民歌、戲曲、歌舞音樂、器樂五大類均已經形成本身自有的體系。明清時期歌曲特別豐富，尤其是民歌，內容反映了當時民間社會生活。

在器樂方面，有古琴、琵琶、三弦等獨奏樂器的發展。除此之外，明清時期的民間鼓吹樂、絲竹樂等形式遍佈全國，重要樂種有「十番鑼鼓」、「十番鼓」、「潮州音樂」、「福建南音」、「西安鼓樂」、「智化寺音樂」、「山西八大套」、「遼南鼓吹」等。

「十番鑼鼓」簡稱「十番」或是「鑼鼓」，流行於江南長江下游地區，特別是在無錫、揚州、宜興一帶。所用樂器較多，依據演奏形式可以分為笛吹鑼鼓、笙吹鑼鼓、粗細絲竹鑼鼓和清鑼鼓等多種編制，其中管弦樂器稱為「絲竹」，演奏之時，管弦樂與打擊樂器交替重覆進行，形成音色變化，情緒熱烈的風格。

「十番鼓」也是流行於無錫、揚州一帶的另一種民間器樂。演奏樂手一般5-10人，鼓和笛是主要樂器。

「潮州音樂」主要流行於廣東潮州、汕頭地區，其曲調源於當地民歌小調，演奏風格纖細雅致，樸質清秀。

「福建南音」又稱「南曲」或是「南管」，流行於閩南泉州、晉江、廈門、龍溪、台灣和東南亞地區一帶，根據其所使用的樂器來看，其與唐宋音樂關係密切。

　　「西安鼓樂」是流行於陝西西安地區的民間音樂，演奏形式分為坐樂、行樂兩種，「坐樂」在室內演奏，它有嚴格而固定的曲式結構，演奏風格熱烈，曲調生動活潑。「行樂」在街上行進或在廟會等群眾集聚的地方演奏，節奏平穩、徐緩，風格典雅。

　　「智化寺音樂」是北京以明代正統年間修建的智化寺為中心的寺院僧人，歷代相傳下來的管樂形式，曲調來自於唐宋詞牌、元明南北曲和民間曲牌。

　　「山西八大套」俗稱「八大套」，流行於山西五台、定襄兩縣的民間器樂。清代中葉即在民間流傳，被五臺山青廟宗教音樂吸收，僧人們在在佛事中演奏，基本上保留了民間的演奏形式和內容，演奏風格簡樸清雅，快板部分情緒歡暢、氣氛熱烈。

　　「遼南鼓吹」是流行於遼寧省海城、牛莊、南台、鞍山和瀋陽等地區的民間鼓吹音樂，明清時期已經開始流傳。曲調源於元明以來的南北曲、民間器樂曲牌和民歌，演奏風格大多熱烈、聲音高亢，也有一部份是哀怨淒涼的器樂曲。

　　民國以來的音樂發展，勃興於五四運動時期，掀起了探求新思想、新科學、新文化的潮流，而有所謂「新音樂」的出現，不可否認，「新音樂」與西方音樂的影響密切相關。這一時期，出現了許多新音樂的社團與作曲家。不僅在傳統基礎上創新，也以歐洲方音樂創作式進行多方的嘗試，著名的作曲家有蕭友梅、趙元任、黃自、劉天華、賀綠汀、劉雪庵、聶耳、洗星海等人。

學習評量：

1. 請試述人類音樂藝術的源起？

2. 旋律、節奏與和聲，是「音樂三要素」，請試述其間各自之特質與重要性？

3. 何謂「交響曲」，請說明其誕生與發展的經過？

4. 何謂「曲子詞」，請說明其誕生與發展的經過？並試述它對往後中國音樂發展的影響？

摘要

本章引導學生對文學藝術有一基本的認識，從中國文學鑑賞的原理與原則開始，介紹文學作品的美學觀念與寫作形式的發展。

第二節以古代中國的重要文學作品為例子，引導學生進行欣賞，並進行分析與解說。

第三節則針對現代的中國文學發展做出介紹，並引領學生進行欣賞，並加以解說。第四節則針對臺灣的文學發展做出翔實的介紹，並引領學生對其中的重要作品進行鑑賞的活動。第五節則以西洋文學的發展為主軸，除了對其文學藝術的發展做精簡的介紹，並對其歷代著名的作品做出講解。

學習目標

一、引導學生瞭解中國文學鑑賞的原理與原則。

二、引導學生進行古代與現代中國文學的鑑賞。

三、引導學生進行臺灣文學的鑑賞。

五、引導學生進行西洋文學的鑑賞。

第五章

文學藝術鑑賞

第一節、中國文學鑑賞的原理與原則

一、「文學」的定義

何謂文學？文學的定義又什麼？自古以來，典籍文獻中並沒有明確的論述，即使偶爾論及，也是各說各話，內容並不統一。

先秦時期，論及孔門四科，其內容即是：德行、言語、政事、文學，說明「文學」是儒家思想教育的宗旨之一，而《論語・先進》也曾提及「文學，子游、子夏。」邢昺疏云「若文章博學，則有子游、子夏二人也。」這樣的闡述，都是以文章博學來詮釋文學的內涵，至於《荀子・王制》有言「積文學正身行」，《韓非子・五蠹》也稱「莫如修行義而習文學」，可見在先秦時期，文學和「修身」是有密切的關係，同時，古人對文學的觀念也十分紛歧，大抵一切和典章制度相關的事物都可稱之為文學。

及至西漢，《史記・平津侯主父列傳》有「建元元年，天子初即位，招賢良文學之士。是時弘年六十，徵以賢良為博士。」的記載，而《漢書・董仲舒傳》則稱秦世「重禁文學，不得挾書」。其中所謂的「文學」，也仍然是指明經之術的典籍；同時，在西漢時期，「文學」也是官名的職稱，掌管經籍之屬，《漢書・昭帝紀》即載「其令三輔太常舉賢良各二人，郡國文學高第各一人。」這樣的官銜和制度流傳不輟，直至《唐書・百官志》載及「文學三人，正六品下，分

知經籍，侍奉文章。」都仍然依循，只是，「文學」一詞的內涵，無論是指學識或官名，其意義都和經籍文字不可分離。

及至西風東漸，重感情與想像的藝術作品大受重視，舉凡詩歌、小說、戲劇等純文學性的作品大受歡迎，章炳麟（太炎）《文學總論》論及文學一詞，即言「文學者，以有文字著於竹帛，故謂之文；論其法式，謂之文學。」而周作人《中國近代文學史話》也說「文學是用美妙的形式，將作者獨特的思想和情感傳達出來，使看的人能因而得到愉快的一種東西。」

於是，文學在中國，由於西方文學、藝術理論的傳播與影響，終於擺脫了經籍文字的束縛，真正走向了情感與藝術追求的純美境界，文學作品便在「經世濟民」的政教作用之外，真正回歸至文學純正的藝術價值，並成為反映人生及社會現象的重要憑藉與精神依託。

二、文學的要素

任何藝術作品的結構都不外乎內涵與形式的組合，而內涵則又包括了．思想與情感這兩大項，這樣的架構普遍見於藝術表現中，當然，文學作品的完成自然也不例外。

劉勰《文心雕龍·附會》即稱「夫才量學文，宜正體製。必以情志為神明，事義為骨髓，辭采為肌膚，宮商為聲氣」。其中，所謂的「情志」即是指情感，所謂的「事義」就是指思想，所謂的「辭采」與「宮商」便是指聲律，也就是文章的形式。這是一切文章必備的要素，簡言之，也就是情、義、聲。

另外，白居易〈與元九書〉也說「聖人感人心而天下和平，感人心者莫先乎情，莫始乎言，莫切乎聲，莫深乎義。詩者，根情、苗言、華聲、實義」。這裡說得雖然是詩，然而，卻也正是所有文學作品的根源，說明唯有能感動人心的事物，才是文學作品最根本的要素，至於其構成則包含：情、義、言、聲，這些因素正是文學形成的重要特質，也是文學作品之所以動人，並不可或缺的必要條件。

三、文學的功能

文學的功能，無論是早期作為「明經之術」的內涵，科舉考試的項目，甚或只是作者個人情感的抒發，思想的傳達，以及風俗文物的紀實，然而，就個人或社會來說，文學都扮演著潛移默化，並積極入世的催化效果，其影響的層面既深且遠，令人不可任意輕忽，至於其功能，則可就知、情、意三個方面來談：

1、知識的汲取

文學作品的重要性，最基本的要素即是透過文字傳達作者的思想與情感。尤

其是知識上的激盪與共鳴，往往是文學作品傳之千古的重要憑藉。例如：孔子就幾度讚美詩經：「不學詩，無以言」、「詩可以興、可以觀、可以群、可以怨，邇之事父，遠之事君，多識於鳥獸草木之名。」正是多方面的說明學習《詩經》的功能與重要性；又如：蘇洵、蘇軾的〈六國論〉，闡述的雖然是六國興衰的原因，然而，辨明其中的思辯過程，以及藉古諷今的忠貞勸誡之情，才是全文的重心。

同時，文學作品又可以幫助我們了解各個時代的文學作品及其流變，深入各個作家的作品風格以及創作手法，使文學的發展更能與時推移，日新又新。

2、情感的涵融

文學作品最令人感動而又覺得韻味雋永的就是文字中的情感共鳴，這種情感的真摯、熱烈，往往有其「成人倫，助教化」的社會功能。例如：讀曹操的〈短歌行〉與王羲之的〈蘭亭集序〉會興起人生無常的感慨，而岳飛的〈滿江紅〉與文天祥的〈正氣歌〉則充滿忠直不屈的愛國情操，

3、意志的傳達

思想是文學作品中極為重要的一部份，所謂「詩言志」正是藉著前人的經驗與智慧，使後學者在閱讀之餘，因有所感而興起共鳴之心。因此，舉凡經籍中的意念、生活的經驗、智慧的累積，甚或前人因此而運用為典故、成語、故實等，都成為文學作品中極為重要的素材，並化為精湛或優美的文字流傳。

而這些無論是相關於意識、志向、格言、教訓等，都是思想與意志鍛鍊的絕佳典範，不僅因此可以導正觀念，並因此可以端正言行，興起志向。所謂「舜何人也？予何人也？有為者亦若是。」正是此意。

四、中國文學的形式與發展

章炳麟將中國文學分為「有韻文」與「無韻文」兩大類，這樣的分類雖然是從文字音韻的特色來劃分，卻也能非常傳神的掌握中國文學形式的脈絡與發展。

另外，根據近人的研究，又有將文學分為「硬文學」與「軟文學」兩種；前者偏於實用，後者偏於美觀，也是可以參考的方向。只是，無論是哪一國的文學，大抵都只能分為韻文和散文兩大形式，卻只有中國，在這兩大類之外，還有駢文不易歸類，因此，若要論中國文學形式的發展，則應分為韻文、散文、駢文三大類，才是較為客觀且公允的說法。

事實上，文體或分類只是文學的形式而已。但是，文學若沒有形式則又不足以成為優美的文學作品，因此，文學與形式的發展本來就是密不可分。而且，文學形式的完成，早在先秦時期的五經之中便已具體而微，至於後世分類細密，只是後之學者予以發揚光大而已。

五、中國文學的風貌

中國文學的體式已如前述，至於其風貌，則無論是詩或文，也都各具特色。

《文心雕龍・體性篇》稱文有八體「一曰典雅，二曰遠奧，三曰精約，四曰顯附，五曰繁縟，六曰壯麗，七曰新奇，八曰輕靡。」

而曾國藩在《古文辭類纂・序目》則說「凡文之體十三，而所以為文者八：曰神、理、氣、味、格、律、聲、色。神理氣味者，文之精也；格律聲色者，文之粗也。然苟舍其粗，則精者亦胡以寓焉。」都明確指出古文寫作的風貌與特色。

至於詩歌方面，唐司空圖《二十四詩品》則將詩理分為二十四品「曰雄渾、曰沖淡、曰纖穠、曰沉著、曰高古、曰典雅、曰洗鍊、曰勁健、曰綺麗、曰自然、曰含蓄、曰豪放、曰精神、曰縝密、曰疏野、曰清奇、曰委曲、曰實境、曰悲慨、曰形容、曰超詣、曰飄逸、曰曠達、曰流動。」

第二節、中國文學鑑賞

一、神話與傳說

神話是一個民族對遠古祖先起源所共同信仰的故實，其中，雖也有許多想像或虛擬的成分，然而，卻是這個民族全體子民精神的依託與信仰之憑藉。

中國古代的神話故事不勝枚舉，並大多見於《山海經》、《楚辭》、《淮南子》、《列子》、《太平御覽》等典籍，至於其內容，本節則略舉一二以茲說明，例如：

女媧補天－這是有關中國開天闢地時所流傳下來的傳說，見於《淮南子・覽冥訓》。傳說太古時期姜姓的酋長共工和姬姓的酋長顓頊大戰，一怒而把頭顱撞向不周山，竟然把支撐天空的柱子也撞斷了，於是，天崩地裂，洪水橫流，將人們都淹死了，只剩下伏羲、女媧二人，其後二人結為夫婦，這是中國人的始祖。

另外，《太平御覽》引《風俗通義》中所述，又有「天地開闢，未有人民，女媧摶黃土作人」的記載，因此，女媧不僅是開天闢地的始祖，也是中國生命女神的象徵，這樣的觀念流傳，直到現今，中國及台灣等地，仍有許多女媧宮、娲皇宮等祠祀的場所，這是後人祈求子嗣的生命女神象徵，是種族命脈延續的信仰憑藉。

至於上古時期的傳說，如：后羿射日、嫦娥奔月、大禹治水等故實，也都是流傳極為普遍，且情節動人的傳說。只是，這些動人的傳說，無論是射日也好，治水也罷，都是傳述著先民在遠古時期和宇宙洪荒相抗爭的艱辛過程，其目的無非是想要增進個人生存的空間，並有延續種族命脈的傳承作用，這樣的故事，古

老而又傳奇，也寓意著先民對生命的敬畏與珍惜，以致先民講述這些故事，並代代傳誦引以為常；至於嫦娥奔月的傳說，講的雖然是嫦娥偷吃靈藥而成仙的故事，然而，細究其旨，演繹的卻又是人們對「長生」思想的祈求與渴望，這種對生命延續的期待，也都符合「傳說」的宗旨與目的，並是人們生存最基本、也是最原始的初衷。

　　這許多優美動人的神話故事與傳說，千百年來流傳於民間，仍然盛行不輟，甚或演變成為民俗信仰與歲時節慶。即以牛郎、織女的故事為例，不僅留下七夕的傳說，更演化為七夕求子的習俗，這些膾炙人口的情節，寓含豐富的想像力、曲折而又淒美的結構，無論是音樂、舞蹈、戲曲、小說等，都可見其影響與蹤影，並成為文學作品中浪漫主義思潮的濫觴，歷代相傳，從李白的詩歌、吳承恩的《西遊記》、甚或是許仲琳的《封神演義》等作品，無不得其精華，或引以為典故，並從其中得到相當的養分，流傳於後世了。

二、先秦時期的文學發展

　　先秦時期的文學作品，以韻文與無韻文來劃分，韻文的部份可以《詩經》、《楚辭》為代表，而且，若又以地域言，《詩經》可以說是中國北方文學的代表，《楚辭》則是南方文學的翹楚；至於無韻文的部份，則是以散文，或稱為古文為典範。

　　《詩經》是中國現存最早的一部詩歌總集，其文字雖經孔子刪訂，卻仍收集了自西元前1120至西元前600年間，也就是西周至春秋時期的詩歌305篇，而其內容，則可以賦、比、興、風、雅、頌，所謂「詩之六義」來涵括；至於賦、比、興講得是詩的形式，而風（十五國風）、雅（大、小二雅）、頌（周、魯、商三頌）則是言及詩的體裁，所記錄的內容則不僅是廟堂、貴族文學，更難得的是各國民間采風的紀實，的確很能展現上古時期人們的生活與思想型態。

　　《詩經》的內容極為豐富而多樣，不僅有活潑熱烈的生活描述，也有許多對戰爭或政治諷喻的文字，甚至於對古代社會的制度、歷史源流，詩中也多所著墨，這種寫實而又形象鮮明的表現手法，再加上以四言為主，輔以長短不一的句型，以及反覆吟誦的重複段落，在賦、比、興交錯的形式運用下，情境古典而又不失其純真樸拙，具有相當成熟的藝術表現和文字技巧。

　　《楚辭》則是紀錄楚人思想、生活的文字，是南方文學的代表。而「楚辭」一詞，最早可見於《史記・張湯傳》「朱買臣以楚辭與莊助俱幸侍中，為太中大夫。」直到西漢末年，劉向將屈原、宋玉、景差、賈誼、淮南小山、東方朔、嚴忌、王褒以及他個人的作品，合輯為《楚辭》十六篇，只可惜地是，這本集子早已亡佚；到東漢順帝時，又有王逸將個人的〈九思〉以及班固的兩篇序，合併於

《楚辭》十六篇之中,並加以註解,名為《楚辭章句》,這是現存《楚辭》一書的由來。

《楚辭》是南方文學的代表,然而,其淵源卻與《詩經》有密切的關連,這是因為南方文學早在《詩經》中的〈周南〉、〈召南〉便已出現,所謂的〈周南〉是指周公採集有關南方的民歌,而〈召南〉則是召公所採集有關南方的民歌,因此,《詩經》中雖然並無有關〈楚風〉的篇目,但卻早已經保存有南方文學作品的內涵與紀錄。

《楚辭》一書是屈原在貶謫江南之餘,見當地百姓的祭祀樂章樸實真誠,唯文字俚俗而已,於是,予以潤飾而成!其文字風格,極富有地方性的習俗與特色,尤其是:文句中多用「兮」字作為句中語助詞,以致文氣舒緩綿長,有曲折婉轉的迭宕效果;再加上楚地神秘的宗教色彩,奇幻而又瑰麗的文字,充滿想像力與渲染的力量,極富浪漫主義精神;至於楚人的習俗,在《楚辭》及《國語‧楚語》的文字中,也常見「巫覡」(有如後起之道士或乩童)一詞出現,而「招魂」的儀式也是古代楚國特殊的喪葬過程,這些觀念和習俗都長久盛行於南方,成為生活中重要的信念與行為規範,這樣的習俗流傳,即使是現今的台灣仍普遍可見,都可見其影響。

至於先秦時期的散文或古文,則大致可分為「經史類」與「文集類」兩大部分。經史類的文字如:《尚書》、《左傳》、《國語》、《戰國策》等敘述性的典籍,至於文集類的文字則不僅體裁多樣,且諸子百家,內容多充滿哲理,詞藻又極為豐贍,具有高度的寫作技巧與藝術風格。其中,在各家大鳴大放的思想中,又以「語錄體」記述的《論語》、《孟子》最為代表,這是先秦聖哲與弟子、時人,或弟子與弟子之間的對話,並以語錄的方式留存;另外,又有以「寓言體」書寫完成的《莊子》一書,流暢的筆觸,詼諧而又寓含深義的寓言故事,很能表現莊子靈敏睿智的哲學思想與智慧,這本書的寫作方式可說是「寓言體」之祖,對後世的影響極為深遠,柳宗元的寓言小品即是受其影響,同時,由於《莊子》一書,文字跳脫雋朗,思想開闊闊達,汪洋宏恣的風格,後人列為「六大才子書」之首。

三、兩漢樂府詩－五言詩的興起

「樂府」原本是官名,是古代帝王掌理音樂的機構。西周時期即有採詩之官,到各地巡行、採集民歌,然後再由官府加以整理以便歌唱,《詩經》中的文字,大抵就是如此保存下來的;及至春秋、戰國時期,周天子式微,這種採集民歌的制度便中斷了!直到西漢武帝,才又重新設置樂府,以便掌理和音樂相關的事務。

至於樂府的內容，大多散見於正史樂志或歷代詩集中。而其中整理條列最為詳盡的，則是以宋郭茂倩的《樂府詩集》最為賅備，於內容則可分為十二類。計有：1.郊廟歌辭2.燕射歌辭3.鼓吹曲辭4.橫吹曲辭5.相和曲辭6.清商曲辭7.舞曲歌辭8.琴曲歌辭9.雜曲歌辭10.近代曲辭11.雜謠歌辭12.新樂府辭。其內容包羅萬象，雅俗兼備，極具時代特色與文學價值。

樂府詩的來源，除了採集各地的民歌如：〈江南可採蓮〉、〈孔雀東南飛〉等，又有來自於宮廷貴族的〈房中樂〉、〈郊祀歌〉等祭祀雅樂，對於當代的生活習俗與思想，都能真實的紀錄並反映，極具寫實的手法與精神，至於樂府詩的形式，則是打破《詩經》四言莊重的格式，並多以五言的形式表現，這是五言詩興起的關鍵，著名的「古詩十九首」便是其中重要的代表，不僅文字更為活潑，且平易親切，情感熱烈，樸實流暢的文筆很能展現漢代獨特的美學風格。

四、兩漢的散文及傳記文學

兩漢散文最主要的特色，便是議論性散文的大量興起。例如：賈誼的〈過秦論〉、晁錯的〈論貴粟疏〉、王充的《論衡》等，都是極為傑出的重要作品，這類文字的出現，固然是因為時勢所趨，有志之士對於社會的弊病痛予針砭，同時，在歷經了秦始皇焚書坑儒的浩劫之後，除了典籍、制度的重新樹立之外，許多價值觀如：長生、求仙、日利的思想，也普遍盛行，在這樣多元思想的社會中，各種現象自然紛乘，因此，議論性的文字崛起，則是社會重新思考的契機。

議論性的文字穩定了西漢社會的安定，然而，傳記文學的興起，則是開創了史書記載的體例，其影響並直至現代。司馬遷的《史記》則是記傳體之祖，《史記》這本書，上起黃帝，下至西漢武帝，總計二千六百餘年的史實，而其體例則包含〈本紀〉、〈世家〉、〈書〉、〈表〉、〈列傳〉，共一百三十卷。

《史記》雖是一部通史，在史學上具有崇高的聲響，並影響後世史書的寫作方式；然而，此書在文學上的地位卻也不可輕忽，古文大家韓愈即曾讚賞司馬遷的文字「雄深雅健」，而《史記》除了文筆生動、人物刻畫細膩、擅長渲染的手法之外，對於故事情節的巧妙安排，更是經常匠心獨運，出人意表之外，這許多特色，對後世強調人物刻畫的小說與戲劇，不僅提供了豐富的素材，並且也強化了人物的個性與角色扮演，例如：〈霸王別姬〉、〈趙氏孤兒〉等，這些歷史上的人物、故事，經由文字的傳頌與角色扮演，不僅大家耳熟能詳，同時，忠貞節義的事蹟，也對社會大眾起了良好的示範，這些都是從《史記》得到充足的養分而發展，其影響自然十分深遠。

五、漢魏辭賦

　　賦者，敷也；意味著鋪陳其事。這是介於詩和散文之間的文體，這樣的體例盛行於兩漢，並適合抒情寫景以及長篇鉅製的文字。

　　西漢初期的賦，是從《楚辭》的風格轉向賦體的重要關鍵，而其代表作品當首推賈誼的〈弔屈原賦〉和〈鵬鳥賦〉；及至漢武帝時期，國富民強，歌功頌德的文字不在少數，司馬相如的〈子虛賦〉尤為武帝所賞識，其後又有〈上林賦〉、〈大人賦〉、〈美人賦〉、〈長門賦〉等，許多風格華麗的作品，並大多是描寫宮闕、苑囿、神仙、封禪之事，其結構組織、內涵詞藻等各方面，都比《楚辭》的文字富麗且壯大許多，將兩漢辭賦的特色發揮地淋漓盡致，至於其後又有班固的〈兩都賦〉，也極為出色，以及枚乘、東方朔、揚雄、張衡、王逸、蔡邕等人的崛起，都是當時著名的辭賦大家。

　　建安時期王粲、曹植等人又重新開創新局，重要的作品如：王粲的〈登樓賦〉、曹植的〈洛神賦〉等，都是情意真切，詞句清麗的典雅作品。

　　建安時期的寫作觀念，對後世的影響很大，以至於賦的發展到了六朝時期，趨向文字雕琢、鋪陳華麗、講究聲韻、對偶工整的「駢賦」，例如：劉宋鮑照的〈蕪城賦〉、梁江淹的〈別賦〉、北周庾信的〈哀江南賦〉等，都是著名的代表作。

　　至於唐、宋時期，又有律賦與文賦的產生，律賦是為因應科舉考試而產生，強調對偶工整、音韻鏗鏘的文字。而文賦則是在古文運動的思潮下，逐漸以流暢樸實的散文取代駢文華麗工整的風格，其特色不僅是句型參差，且用韻也較為靈活，如：歐陽修的〈秋聲賦〉、蘇軾的〈赤壁賦〉，都是清雅典麗的傑出作品。

六、六朝文學－山林文學與志怪小說的興起

　　魏晉時期的駢文極為盛行，然而，在散文方面，卻也風起雲湧，各式紛乘，除了延續先秦時期「經史類」、「文集類」的文字，以及因循兩漢「議論性」的文字所衍生出的文學批評外，同時，山林文學與志怪小說的興起，在當時更是獨樹一幟，且影響後世深遠。

　　魏晉南北朝時期，重要的「經史類」著作有：范曄的《後漢書》、陳壽的《三國志》、裴松之的《三國志注》、酈道元的《水經注》等；而「文集類」的重要著作則有：北魏顏之推的《顏氏家訓》、楊衒之的《洛陽伽藍記》等，都記錄了當時生活中的許多重要思想與見聞，對於後代的「家訓」類與遊記類等文字，都有莫大的影響。

　　至於文學批評的興起，則應以曹丕的〈典論論文〉為首，其後又有陸機的〈文賦〉繼之，這是延續兩漢「議論性」文字的風格而衍生，再加上魏晉南北朝

時期，文學的各式體裁已日漸成熟，然而，對於文學高下品評的文字卻極為缺乏，因此，到了六朝時期，文學評論的文字便成為當時盛行的風氣，不僅可作為文學品評的準則，也是文學寫作的重要指標。其中，最具代表性的作品有：南朝劉勰的《文心雕龍》、鍾嶸的《詩品》等，卓越的見解，是文學批評的典範，並為中國文學中文章與詩歌的發展，樹立了精密的品評標準與理論依據。

另外，山林文學的興起，則是知識份子在混亂的時代，遠離仕宦，退居山林以明志的無奈行為，其代表人物為陶淵明，謙沖恬淡的個性，不肯為五斗米折腰，而其質性自然的特色，更是寄情於山林，發乎詩、文之間，並成為田園派詩人的始祖，他重要的代表作品如：〈五柳先生傳〉、〈桃花源記〉、〈歸去來辭〉、〈閒情賦〉等，都很能表現率真質樸的性情，而閒適的寫作風格，山水記實兼詠懷的文筆，也直接影響唐朝的田園派詩人如王維、孟浩然等。

至於志怪小說的興起，則是由於當時佛、道盛行，尤其是在紊亂的年代裡，為了宣揚宗教，警惕人心，不免附以鬼神靈異等事件，以便達到淨化社會風氣的效果，因此，六朝的志怪小說特別發達，同時，透過這些神怪的題材，民間許多對現實的不滿與怨懟，也在因果報應的信念下，因此而得到紓發，都造就了志怪小說興盛的特殊環境。其中，重要的作品如：東晉干寶的《搜神記》、王嘉的《拾遺記》等，都是具有代表性的傑出作品，這樣的創作觀念直接影響到唐朝傳奇的文字風格，並開清朝蒲松齡《聊齋誌異》文學基礎之先河。

七、唐代文學

唐代文學的主流當以「近體詩」最為發達，而其體例依字數、句數來分，則有五、七言以及律詩、絕句的分野。

唐代詩歌的發展，固然是因為承襲前朝文學的遺緒而來，然而，經過六朝時期對文字精密的鍛鍊，如：沈約的「四聲八病」之說，以及對詩辭歌賦等各種形式的演化，以致唐朝時期的詩歌更見勃發與精緻。至於唐詩的篇幅繁多，依年代並可分為初、盛、中、晚等四期，其代表詩人並列述如下：

初唐－自唐高祖武德元年至睿宗延和元年 (618-712)，這是唐詩蛻變並奠基的階段，代表人物有「初唐四傑」王勃、楊炯、盧照鄰、駱賓王等，其詩風仍未擺脫六朝文字華靡的風氣；直到陳子昂振臂疾呼，倡議恢復建安風骨，才終於建立唐代詩歌的特色與發展。

盛唐－自玄宗開元元年至代宗永泰二年 (713-765)，這個時期是唐朝勢力最為壯盛的時期，不僅文風大開，且詩人輩出，只是，在歷經安祿山長達八年的動亂之後，國勢中衰，而詩人們遭逢家國之變，在飽經顛沛之餘，感受更為深刻，因此，留下了許多著名的篇章，其中的代表人物有：邊塞派－以高適、岑參、王

昌齡、王之渙為代表；田園派－以王維、孟浩然為代表；社會寫實派－以李白、杜甫為代表。而詩人們各異的文字風格與特色，最能表現唐詩的氣象崢嶸與落拓不群。

中唐－自代宗大曆元年至文宗太和九年 (766-835)，唐朝的國勢日衰，再加上朋黨之爭，藩鎮割據，人民的生活疾苦，都充分表現在詩句中，這時期的代表人物有：擅長山水的韋應物、柳宗元、劉長卿等，精於社會寫實的元稹、白居易，及以用字奇倔、善押險韻的怪誕派人物韓愈、孟郊、賈島等，也都留下了許多動人心弦的不朽作品。

晚唐－自文宗開成元年至哀帝天祐四年 (836-906)，唐朝在歷經了黃巢之亂後，國勢衰微，而詩歌的文字也日趨纖靡，不再有盛唐時期的慷慨激昂，這時期的代表人物則以有「晚唐三大家」之稱的李商隱、溫庭筠、杜牧等人，表現較為傑出。

至於唐代的文學除了詩歌之外，另外，古文運動的興起，也扮演著舉足輕重的地位，其影響並直至清朝以降。

古文即是散文，即使是初唐時期，古文仍延續著自六朝以來華靡纖弱的文風，並崇尚辭藻堆砌的寫作形式，這種沒有真實情感和內容的文字，雖也有陳子昂等人大聲疾呼，其成效卻仍然有限，直到韓愈倡議以「復古」為革命，主張「文以載道」，強調文章應質樸自然，及經世致用的意義，才終於奠定古文運動的基礎，於是，許多知識份子也爭相支持，使唐代的文學有了新的面貌；這樣的風氣流傳，直到宋朝，在歐陽修的領導下依然如此，而後明代的茅坤，將唐宋以來重要的古文作品合輯為《唐宋八大家文鈔》，於是，所謂的「唐宋八大家」－韓愈、柳宗元、歐陽修、曾鞏、王安石、蘇洵、蘇軾、蘇轍等，便因此而產生。

古文運動的重要性不僅是在於文學的復古與革命，同時，強調文學「經世致用」的意義與價值，才是古文運動的最終目的，蘇軾即曾讚美韓愈「文起八代之衰，道濟天下之溺」。即可見古文運動的重要性，是以古文運動到了明朝又有歸有光繼承，而清代更有方苞、姚鼐等桐城派繼之，都可見其無遠弗屆之影響力。

八、傳奇小說的興起

唐代的傳奇，即是現今所謂的小說，其名稱之緣起則是因為唐代裴鉶作《傳奇》六卷，於是，後人便將小說的寫作形式稱之為「傳奇」，至於宋朝，則以諸宮調為傳奇，元人則以元雜劇為傳奇，至於明、清，則以戲曲為傳奇。《兩般秋雨菴隨筆》即載「小說起乎宋仁宗時，太平已久，國家閒暇，日進一奇怪事以之，名曰小說，而今之小說則紀載矣！傳奇者，裴鉶著小說，多奇異可以傳示，故號傳奇，而今之傳奇則曲本矣！」

事實上，小說的內容早在六朝時期便已興起，然而，真正在文壇上蔚為風氣，則是自唐朝開始；至於唐人的傳奇，大多已亡佚散失，只有宋代李昉等所輯的《太平廣記》，仍可見其端倪，而其內容則包含志怪、言情、史傳、俠義等故實，例如：沈既濟的《枕中記》、蔣防的《霍小玉傳》、白行簡的《李娃傳》、元稹的《會真記》、陳鴻的《長恨歌傳》、杜光庭的《虬髯客傳》、裴鉶的《聶隱娘傳》等，都是風格鮮明且膾炙人口的代表作品，並對明、清以降小說、戲曲的發展，影響極為深遠。

九、兩宋詞

唐詩、宋詞、元曲，是中國文學史上的奇葩，也是中國文學發展中最為絢爛、精采的一部份。

詞又稱為「詩餘」、「長短句」，這樣的文學體例是在近體詩的發展達於極至之餘所衍生，尤其是唐末五代，早已有「竹枝詞」的興起，這種承繼唐人詩風，卻又打破唐詩精整嚴密格律的寫作形式，保留了文字清新優美的特色，但在句數、字數上卻是長短不一，並可分為小令（58字以內，又稱「令」）、中調（59-90字，又稱「近」或「引」）、長調（90字以上，又稱「慢」）等形式，參差的文句，呈現錯落有緻的鏗鏘效果，使宋詞更見平易近人的親切感與流暢性。

兩宋詞的風格，就其內涵來看，大致可分為婉約與豪放兩派，而其代表人物，則羅列如下以為參考：

婉約派－其特色為詞句清新，意味雋永；代表詞人為：晏殊、歐陽修、張先、柳永、李清照等。

豪放派－其特色為意境豪邁，文氣闊達；代表詞人為：蘇軾、秦觀、周邦彥、辛棄疾、陸游、姜夔等。

十、元明戲曲

曲又稱為「詞餘」，這是因為曲是由詞所演化而來。至於二者不同之處，則是詞的字句雖有長短，卻仍有定制，不得錯亂，所謂「填詞」即是此意；然而，曲卻有「襯字」，句中字數並可任意增減，同時，為了使觀眾通曉易懂，往往用白描的手法來敘述。

曲可分為散曲與劇曲，散曲又可分為小令與散套，其形制較為短小，無情節，只唱而不演，內容多為抒情；劇曲則可分為南曲（傳奇）與北曲（雜劇），有科（動作）、白（二人對話曰賓，一人獨語曰白）、演唱，內容則以人物故事為情節。至於南曲和北曲的差別：則南曲以江南音韻為主，北曲以中原音韻為

主；南曲以簫笛為器樂，北曲則重絲弦器樂；南曲風格多文雅婉約，北曲則多俚俗雄強；南曲以高則誠的《琵琶記》為代表，北曲則以王實甫的《西廂記》最為傑出。

元代的雜劇極為發達，這固然是由於文學體例的遞嬗，同時，元代的經濟發達，交流頻繁，再加上元代是蒙古人統治，在廢除了科舉制度之餘，文人的才情與志向無所寄託，便一古腦兒地全心投入戲曲的研究和創作，使戲劇的發展達於空前，據元人鍾嗣成的《錄鬼簿》，以及明初朱權的《太和正音譜》所載，元代的雜劇作家有二百多人，現存的雜劇也有一百一十餘本，以元代短短的八十餘年來看，這樣的成果不可謂不豐碩。

至於元曲的重要人物則有「元曲四大家」或「六大家」之稱，其代表人物與作品則分別是：四大家－關、馬、鄭、白：關漢卿的《竇娥冤》、馬致遠的《漢宮秋》、鄭光祖的《倩女離魂》、白樸的《梧桐雨》，而六大家則是再加上王實甫的《西廂記》與喬吉的《揚州夢》，都是動人心弦的傑出劇作。

北曲（雜劇）的發展在元代極為興盛，至於南曲（傳奇）的奠定則是在元代中期以後，吸收了北曲的技巧與形式，譜新腔（如：弋陽腔、海鹽腔、崑山腔等），度新詞（如：梁辰魚的《浣紗記》），使南戲的發展與地位，遠遠凌駕北曲之上，並歷經元、明、清數百年而不輟。

傳奇現存六十餘種，其中的重要人物，元代則以高則誠的《琵琶記》為代表，明代則有荊、劉、拜、殺「四大傳奇」，二者又可合稱為「五大傳奇」，至於「四大傳奇」的內容則是：朱權（或稱柯丹丘）的《荊釵記》、劉知遠的《白兔記》、施惠的《拜月亭》、徐畛的《殺狗記》。另外，明代的湯顯祖也是劇作界的奇才，他的代表作為「玉茗堂四夢」，即《還魂記》（一名《牡丹亭》）、《紫釵記》、《南柯夢》、《邯鄲夢》等，尤其是《牡丹亭》一劇，最為曲折婉麗，精美動人，誠為不朽之鉅作。

十一、明清小說

中國古代的小說，在歷經六朝志怪、唐代傳奇，以及宋元話本長久的醞釀之後，終於明、清兩代，發展出長篇鉅製的章回小說，曲折動人的情節，刻畫鮮明的藝術風格與技巧，使章回小說頓時成為家喻戶曉、雅俗共賞的文學作品。

章回小說的體例，是中國文學中所特有的形式，不僅文字明快、結構緊密、而其人物眾多、情節細密，且分章分回的寫作形式，很能凝聚戲劇的張力與緊湊感，是以十分吸引人。至於章回小說的興起，則是在元末明初之際，而明代的代表人物與作品，則以羅貫中的《三國演義》、施耐庵的《水滸傳》、笑笑生的《金瓶梅》、吳承恩的《西遊記》最為著名，此四者並合稱為「四大奇書」。

至於清朝則又有吳敬梓的《儒林外史》、曹雪芹的《紅樓夢》等章回小說，都是藝術價值極高而又顛峰時期的作品，尤其是《紅樓夢》一書，全書共一百二十回，前八十回是曹雪芹所撰，後四十回則是由高鶚續成，內容則是描寫大觀園內賈府之興衰，以及寶玉、黛玉間的愛情故事，其中，錯綜的人際關係，鮮明的人物性格，以及對事物的細膩刻畫，將書中四百多位人物描寫的栩栩如生，曲折動人，誠為章回小說之巨擘，至於後人根據《紅樓夢》一書，又模擬或衍生出來的小說、戲劇、電影、圖畫、評論、研究等作品，更是不勝枚舉，而《紅樓夢》豐富的題材與卓絕的寫作技巧，也成為全世界「漢學」研究的重要標的，並冠以「紅學」之稱，這是唯一以單一著作做為研究對象的一門學問，都可見人們對《紅樓夢》一書的喜愛，以及其重要性與影響性。

現代文學的興起，應在1917-1937年，其意義與作用則有如唐宋時期的古文運動，這是一場文學的革命運動，而其主要領導人物則是以黃遵憲、梁啟超等為代表。

黃遵憲所倡導的文學觀念有「詩界革命」、「我手寫吾口」等議論，強調以通俗易懂的白話文字作為文學創作的憑藉，這樣的思想，在當時引起很大的回響。

至於梁啟超所創的「新文體」（或稱為「新民體」），則是提倡廢棄桐城派古文寫作的義法，並參酌俚語、韻語與外國語法，以平易暢達、條理明晰的文字來寫作；同時，梁任公又主張在創作時，筆鋒必須常帶感情，才能感動讀者。這樣的文學思想前進而又具時代感，因此，梁任公所鼓吹的「新文體」，可以說是開現代文學革命的先河。

新文學運動就在白話文的興起，以及許多有力人士的倡導之下，如火如荼地展開，並在新詩、散文、小說、戲劇等各方面都有傑出的成就。

第三節、臺灣文學鑑賞

台灣是位於東海大陸棚上的一個小島，自有生民以來，無論是在地理位置、生活習俗、語言文化、歷史淵源等各方面，都與中國大陸有密不可分的緊密關係，因此，台灣早期的文學發展自然受到中國大陸的影響，再加上台灣曾經接受日本統治，因此，殖民文化的影響也是不可忽略。

關於台灣的文獻記載，台灣開發的歷史最早可遠溯到三國時代，孫權遣將征服「夷洲」的史實。其後，歷代都曾派遣使者、武將慰撫或征討台灣，直到1297年，才將澎湖收歸中國版圖。至於明朝嘉靖、萬曆年間，則有許多移民定居台灣；1683年，台灣成為福建省的一部份，隸屬於滿清的統治之下；康熙年以後，大量的移民進入台灣定居，台灣的發展逐步興盛起來；1885年，台灣脫離福建省

而成為一個獨立的省份。

在滿清時期，真正台灣本土的文學作品並不多見，大多是宦遊的士人所作，例如：郁永河的《稗海紀遊》、江日昇的《台灣外紀》、姚瑩的《東溟文集》、陳肇興的《陶村詩稿》、黃敬的《觀潮齋詩》、鄭用錫的《北郭園全集》、林占梅的《琴餘草》等。直至清代同治與光緒時期，才有本土詩人陳維英、李夢洋、丘逢甲、施士浩等人的出現，文名遠播，甚至影響及於大陸內地。

1895年甲午戰爭以後，清廷將台灣割讓給日本，許多知識份子不是返回大陸不再回台，便是回台之後，從此過著不問世事的遺民生活，甚或許多作品沉溺於風花雪月，成為文人的遊戲之作。但也有部分文人則仍然堅持文學創作的精神，寫下許多感人的篇章，如許南英的《窺園留草》、胡南溟的《聖符數篇》、連雅堂的《台灣通史》、《寧南詩草》、洪棄生的《寄鶴齋詩話》、林痴仙的《無悶草堂詩存》等，都對傳統文學的提倡，有著一定的影響。

由於第一次世界大戰以後，「民族自決」的論調逐漸高漲，1921年以林獻堂為首的「台灣文化協會」成立，呼應大陸的「五四運動」以及朝鮮的「三一運動」，以改革舊語文以及採用口語化的白話文為主張，促使民眾開始透過易學易懂的白話文，接受新世界的思潮，喚醒民族文化意識，抵抗日本的殖民統治下的日文教育，進入「文化抗日」的新時代。

在台灣進入新文學運動的階段，以出生於新北市板橋的張我軍為首，他曾經到北平師範大學國文系深造，在五四運動的刺激之下，啟發了他開展台灣新文學的思維，他主張：「白話文學的建設，台灣語言的改造」獲得許多文人的響應，其中就以鄭坤五首先在1930年的《三六九小報》提倡「鄉土文學」，嘗試運用台灣話進行寫作。除此之外，尚有黃石輝、郭秋生與蔡培火等人，分別提倡台灣白話文運動，促使台灣文壇逐漸脫離傳統文學與日文教育的影響。

1935年楊逵在台中成立「台灣新文學社」，刊行中日文並行的《台灣新文學》，編輯委員包括賴和、楊守愚、吳新榮、葉榮鐘等人，一共發行了十五期，主要在於反映台灣窮苦大眾的現實生活為依歸，其中小說作品以賴和的〈鬥鬧熱〉，楊雲萍的〈光臨〉以及張我軍的〈買彩票〉最為著名。

賴和於1894年出生於彰化，原名賴河，十六歲進入台灣醫學校，畢業之後一面行醫濟世，一面勤於創作，同時參加反日民族運動，曾經先後於1923與1941年被日警逮捕坐牢兩次，終其一生運用白話文寫作，建立了台灣文學反帝制、反封建的寫實主義風格，並樂於獎掖文學後進，被尊稱為「台灣新文學之父」。

1937年台灣總督府明令禁用漢文，楊逵的《台灣新文學》刊物被迫終止，台灣新文學的命脈面臨斷絕的命運，雖然許多作家被迫沈沒，也有一些作家淪為日本殖民政府的工具，但是仍然有許多作家繼續為台灣新文學的生機繼續努力不

輟。當時的文學家吳濁流即在暗地裡寫下長篇小說《亞細亞的孤兒》，忠實地記錄了台灣悲慘的命運。

1949年以後，國民政府逐漸從大陸撤退到台灣，1950年代因為躲避共產黨統治而移民到台灣的移民，有許多是在大陸享有統治實權的菁英份子，基於三民主義的理論，很快地在台灣建立起新的統治模式。從文學的角度來看，新的外省移民帶來了大陸文學的影響，但是由於國民政府掌握了政治統治實權，因此1950年代初期到1960年代，外省文學家掌控了台灣文學的舞台。1950年官方主導的「中國文藝協會」成立，網羅了台灣文學界的作家以及文藝工作者，由法國留學歸國的張道藩擔任立法院院長，積極推動「反共抗俄」文學，使得1950年代的文學充滿政治的意味，來自大陸的文學家一方面依附政治，另一方面內心充滿了國仇家恨，因此他們所創作出來的文學，不是做為政治政策的附庸，做為宣傳之用，就是缺乏人道關懷的態度，字裡行間往往充滿了憤怒與仇恨。

在當時政治政策與箝制氣氛之下，許多作家來自軍中與黨政機關，像是王藍、尹雪曼、墨人、魏希文等人，王藍的小說《藍與黑》，是其中的代表性作品，這篇作品以藍色象徵善良與上進，以黑色象徵墮落與消極，描寫抗戰時期兩位女孩子的戀愛故事，贏得當時許多讀者的掌聲。

相對於大陸來台作家的活躍，許多台灣民間的文學作家在此種政治氣氛之中，只得躲入了象牙塔之中進行寫作。在批判與人道關懷的文學受到限制之下，許多作家保持沈默，有部分作家開始走向不抵觸政治與批判議題的文學道路，使得以男女私情為主題的鴛鴦蝴蝶派文學開始盛行起來。這股風氣在中下層民眾階層裡受到廣大的歡迎，此一熱潮一直持續到1980年代，其中以瓊瑤的言情小說最為著名，並陸續被拍製成電視影集以及電影，發揮了極大的影響力。

儘管如此，還是有許多傑出的文學家，譬如來自大陸的小說家陳紀瀅，他的小說《荻村傳》，描繪了1950年代農村的變遷。台灣本土小說家鍾理和的《笠山農場》，以其父親經營的農場為背景，描寫了日據時代客家農民的勞動、感情與生活。

事實上，大陸來台的作家引入了大陸文學的廣大影響，對於台灣整體文學創作的廣度與深度也起到一定的作用，豐富了台灣文學的內涵，也使得台灣文學的創作走入更為豐富的時代。

除了小說之外，1950年代以來，散文與詩歌也一併開始積極地發展，以散文而言，從1950年代以風花雪月與充滿懷鄉情懷為主題的散文之外，就以充滿戰鬥氣息的散文為主，其中僅有少數的作家展現出自然清新的人文風格，除了像是張秀亞、潘琦君、鍾梅音、林海音、、等女作家之外，梁實秋、林語堂、彭歌、王書川、何凡、柏楊等等，都是其中代表性的散文家。其中1949年來台的梁實秋，

他的散文集《雅舍小品》在1949年出版之後，得到廣大讀者的青睞。而林語堂以幽默與詼諧著稱一時的散文，也博取了當時文壇的關愛。

以詩歌而言，現代詩的風潮逐漸在1950年代興起，在1960年代盛行，而在1980年步入繁盛的時代。其中許多詩人隨軍隊來台或是服務於軍中與官方機構。著名者如超現實主義風格詩風的洛夫，充滿童趣想像詩風的楊喚，而周夢蝶的詩風充滿隱士的玄想風格。

在詩刊創辦方面，提供了許多詩人發表的園地，1953年紀弦創刊了《現代詩》，瘂弦、洛夫與張默創辦了《創世紀》詩刊，1954年覃子豪、鍾鼎文、余光中等人組織了「藍星詩社」，積極推動現代詩的創作。他們大多數受到西方的影響，推行詩歌的現代化，影響台灣詩壇數十年。台灣本土的詩人，則一直要等到1960年代，才有了共同耕耘的園地，展現出充滿台灣鄉土趣味的現代詩，這時期的詩人以葉笛、白萩、林亨泰等人最具代表性。

1970年代以後，台灣社會經濟逐漸發展，在反共文學與懷鄉文學的長期發展之下，台灣的文學在現代文學之中顯得薄弱而偏離世界的趨勢，許多年輕的本土的文學家加入了寫作的行列，開始思索文學的新出路，所謂「鄉土文學」的論戰在當時的文壇之中開始發酵。台灣本地作家所主張鄉土文學應該以台灣為中心的論點，引發了大陸來台作家的強烈抨擊，他們質疑鄉土文學將引領台灣文學走入地方性的狹隘格局，甚至批評鄉土文學是呼應中共統戰的傳聲筒。本土作家則主張，文學應該以本地的立場進行寫作，文學應該與現實生活連結，才能顯出文學植根於土壤的可貴。此一時期的台灣作家黃春明、陳映真、楊青矗、王拓等人積極發展現實主義小說的風格，忠實描寫台灣本地的社會現象，黃春明所描寫的妓女，王拓描寫的八斗子漁民的生活，楊青矗作品裡所表現的工人生活與王禎和對市井人物的描寫，都是現實主義觀點的具體實踐。

1980年代以後，由於台灣社會在政治、經濟與文化的發展，逐漸從封閉的狀態走入開放的陽光裡，鄉土文學論戰的硝煙已經消散，新一代的作家崛起於文壇。聯合文學於1984年創刊，是聯合報系所創辦的純文學雜誌，容納了海內外作家，迅速反映世界文學的潮流，並以開放的態度，容納各種新文學的創作。在此一風潮之下，名家輩出，尤其是在現代詩的領域裡，自1980年代到1990年代，原本比較冷門的現代詩壇，因為政治的逐步解放，社會文化與經濟的興盛，出現了許多令人欣喜的詩作，余光中、紀弦、瘂弦、羅門、鄭愁予以及新一代的年輕詩人，不斷地發展出新的詩風，其中以鄭愁予與周夢蝶的詩作，最為人所關注，鄭愁予的詩作充滿抒情的趣味，周夢蝶的詩作則蘊含深奧的哲思。

鄭愁予的詩風充滿傳統的意象，卻以現代的形式展現出新穎的趣味。這首詩

曾在1980年代造成風靡現象，詩中所蘊含浪漫豐美的抒情韻味，以及淡淡的悲劇色彩，再加上輕盈的節奏感與和諧的音韻，深受年輕一輩的讀者喜愛。描寫一個旅客騎馬經過某地，因其浪漫情懷，遂設想城中可能有閨中人在等待歸人的來到，等待的心情跌宕起伏，鄭愁予以精練簡短的字句，鋪陳出詩中人物深層心理的情感，從冰凍的寂靜，到盼望的喜悅，再由聽到馬蹄聲的驚喜，轉為發現錯誤後的失落，詩人以「美麗的錯誤」作為這一首詩戲劇化地結尾，頗有餘音繞樑之趣。

〈錯誤〉──鄭愁予

我打江南走過
那等在季節裡的容顏如蓮花般開落...

東風不來，三月的柳絮不飛
你的心如小小的寂寞的城
恰若青石的街道向晚

跫音不響，三月的春帷不揭
你底心是小小的窗扉緊掩

我達達的馬蹄是美麗的錯誤

我不是歸人，是個過客...

葉嘉瑩序周夢蝶詩集《還魂草》時說，他是「一個以哲思凝鑄悲苦的詩人」，在詩集《還魂草》之中，詩人周夢蝶揉合並運用佛學與道家的思想，藉助深奧的典故，鋪張出繁複綿密的玄秘意象，加上弔詭句法的大量使用，形成一種幽深玄雅的風格。是一個現代詩人透過內心的孤絕感，以暗示與象徵手法把個人思索的經驗加以普遍化的結晶。

〈菩提樹下〉──周夢蝶

誰是心裡藏著鏡子的人呢？

誰肯赤腳踏過他底一生呢？
所有的眼都給眼蒙住了
誰能於雪中取火，且鑄火為雪？
在菩提樹下。只有一個半個面孔的人
抬眼向天，以嘆息回答
那欲自高處沉沉俯向他的蔚藍。

是的，這兒已經有人坐過！
草色凝碧。縱使在冬季
縱使結趺者底跫音已遠逝
你依然有枕著萬籟
與風月底背面相對密談的欣喜

坐斷幾個春天？
又坐熟幾個夏日？
當你來時，雪是雪，你是你
一宿之後，雪既非雪，你亦非你
直到零下十年的今夜
當第一顆流星騞然重明

你乃驚見：
雪還是雪，你還是你
雖然結趺者底跫音已遠逝
唯草色凝碧

　　本詩暗用禪宗經典《指月錄》中所記載清原惟信禪師悟道之說，寫從「有我」到「無我」到「真我」的過程。詩人一開始便用「詰問法」，問誰是先知先覺，誰能見人之所未見，並能將雪與火這兩種截然不同的物質加以轉換呢？這首詩中的雪與火，代表了兩個極冷和極熱的煎熬過程，「誰能於雪中取火，且鑄火為雪？」表現佛家色和空截然相異的執著觀念的破除，色與空是有無的執著，雪與火則為冷熱感的極端，在雪與火之間往來取鑄的是一種生命歷練的過程，誰能在如此的過程之中悟道呢？而此一過程又需要多少的時間來成就？因此詩人感

嘆：「坐斷幾個春天？又坐熟幾個夏日？」，詩人面對蔚藍天空，也只能以嘆息「你乃驚見：雪還是雪，你還是你，雖然結趺者底跫音已遠逝」。

無可否認，1980年代以後，政治逐步的開放，1987年廢止了長達四十年的戒嚴時期，接著解除「報禁」，言論的自由，導致了各種媒體刊物的蓬勃發展與競爭的局面，許多標榜文學的刊物轉向多樣化，知識性、娛樂性、生活性等等通俗文學作品充斥文學刊物，嚴重壓縮了純文學的發展空間。

資本主義社會所帶來經濟的發展以及文化藝術活動的興盛，使得台灣與世界同步，進入後工業時代的消費社會與資訊社會，成為富裕而先進的國家。這種種環境與氛圍的改變，一方面，促使文學的發展走向更為多元的趨勢，另一方面，大眾文化逐漸佔據文學的市場，使得大眾通俗文學應運而生。

資訊社會的全球化趨勢，全球網路社群的連結，各種文學獎賽的增加，創作的自由與文學市場的變化萬千，在在使得台灣文壇不論在小說、散文、現代詩方面都呈現出迅速變動的格局，一代又一代新的作家的競爭，衍生出一股積極的生氣，展現出新的氣氛與新的格局，更在1990年代以後，隨著與中國大陸關係的日益密切，兩岸文化交流的密集與迅速，在中文語彙的增加與視野的開拓之下，台灣的文壇正積極地與中國大陸文學界互動，所謂的台灣文學正展現出更為多元與複雜的生態，許多新生代作家正在展開新一波的質變與新的氣象。

第四節、西洋文學鑑賞

透過文學作品，後人可以無論時、空的侷限，深入且快速地了解作者或者是一個地區、國家、民族的文化、生活、思想與情感。因此，閱讀西洋的文學作品，自然也可以開闊我們的思想，涵容個人的胸襟，並增廣個人的氣度。

一、神話與史詩

古代的西洋文學作品中，最重要的作品，自然是以希臘神話和荷馬史詩為主軸。希臘神話強調的是人類文明的起源，尤其是在原始社會，人與人、神、自然的對立，以致衍生出許多英雄和神祇的故事，無論是天神宙斯、太陽神阿波羅、月神阿特米斯以及象徵美與智慧的雅典娜女神等，都是宇宙間的主宰與統治者，這其間有嚴密的社會組織，錯綜的情感、思想，也有許多光怪陸離的現象與生活，這是一個神的世界，也同時反應了希臘人的生活層面、社會價值，精神上豐富的創造力與對美感、情感的追求。因此，古希臘的文學作品，無論是詩歌或戲劇，大都是從神話當中汲取題材而發揮，而後世西方的文學作品或藝術活動中，希臘神話故事也多成為創作重要的母題與素材。

至於荷馬史詩，這是以樸實、平易的文字，描述西元前十二世紀末，阿開亞

人與特洛伊人戰爭的故事，其中的英雄事蹟，長久在小亞細亞一帶，經由吟唱口誦而流傳下來，直至西元前八、九世紀，經由盲詩人荷馬的整理，才終於形成兩部風格統一的史詩《伊里亞特》和《奧德賽》，這樣氣勢磅礡的作品，反映的是英雄的驍勇善戰與機智才情，尤其是其中所描寫的戰爭場面，英雄特質，無不細膩深刻，動人心弦，極富寫實精神與浪漫主義色彩，的確是不可多得的優秀作品。

荷馬史詩強大的感染力與卓越的藝術成就，對西方的文學作品與思想起了相當大的影響。及至中世紀，宗教的盛行，促使《聖經》故事普遍流傳，而宗教劇中對上帝的歌頌，也在在反映了宗教意識的深入群眾，並無所不在。至於中世紀最偉大的文學作品，則可以但丁的《神曲》為代表，這部具有強烈基督教色彩，並以描寫「地獄」、「煉獄」、「天堂」三界為題材的長詩，是極具宗教特色與社會批判的重要作品。

二、強調人本主義的「文藝復興」

中世紀後期，封建逐漸解體，宗教改革以及強調以人為本位的思想崛起，再加上科學以及航海的新發現，促使「文藝復興」的思潮風起雲湧，這是中產階級對封建制度和宗教勢力所提出的強烈批判與覺醒，並期望透過古希臘文化中的現實生活文藝，將古典的文藝「復興」起來，這種強調人文色彩的觀念，以及對「人」的肯定，真正打破了神權的藩籬，並將西方的文學發展帶向另一個顛峰。

這其中，塞萬提斯的《唐吉珂德》是西班牙文藝復興時期現實主義表現最為傑出的小說家。這部作品的思想，基本上是反封建以及反貴族荒誕的騎士風格，而作者以突梯滑稽的誇張手法來表現唐吉珂德的理想與熱情，只是，現實中的矛盾與衝突卻始終打擊著唐吉珂德的執著，這樣悲劇性、諷刺性的角色，的確很能發人深省。

在歐洲文藝復興時期，藝術成就最高的作者則非莎士比亞莫屬。直至現今，雖歷經四百多年，關於莎士比亞作品的研究、翻譯、評論、分析、演出等，從未間斷過。莎士比亞的創作數量可觀，在世時，總計完成敘事長詩2部、十四行詩154首、戲劇307部，其中，又以戲劇的創作和影響最為深遠；莎士比亞的重要戲劇作品有：《羅密歐與茱麗葉》、《哈姆雷特》、《李爾王》等，都是膾炙人口，傳世不朽的經典劇作。

三、古典主義興起

至於十七世紀，由於資本主義逐漸興起，再加上中產階級意識抬頭，巴洛克風格與古典主義思潮盛行，表現在文學作品方面，則有英國彌爾頓的《失樂

園》、《復樂園》等，以《聖經》故事為題材的作品，又有法國莫里哀的喜劇《偽君子》等，這種結構嚴謹、層次分明，並強調向古代希臘、羅馬文化學習，以致謹守古典主義規則的寫作方式，這就是「古典主義」思潮的由來。

四、啟蒙運動的思想

十八世紀初期，法國文壇仍然瀰漫著古典主義的風格，然而，隨著封建經濟的衰敗，以及農民的興起，1789年的法國大革命，卻真正成為啟蒙運動的思想導火線，而中產階級則在資本主義的經濟基礎上，更對既有的制度與思想提出嚴厲的批判與推動。孟德斯鳩、伏爾泰對宗教意識提出相當的見解與批判，並對不同宗教所造成的誤解與隔閡有相當程度的省思。

至於德國重要的啟蒙運動劇作家萊辛，他的美學著作《拉奧孔—論詩與畫的界限》則是強調戲劇的教育意義，並以道德內涵作為戲劇感染人心的力量，這種強烈的人道主義思想，對德國的文學發展影響極大，並影響席勒和歌德作品寫作的方向。歌德著名的作品如：《少年維特的煩惱》及以史詩形式並耗費六十餘年所完成的畢生巨著《浮士德》，則是批判封建制度的腐朽與僵化，進而歸結出崇尚自由與實踐的革新精神與理想主義，其重要性與藝術上的豐富性，足可與荷馬史詩、但丁《神曲》相比擬。

五、浪漫主義

浪漫主義的開創者盧梭，他的成長過程與一生經歷也極為曲折坎坷，在他著名的代表作《懺悔錄》中，即真誠揭露個人對宗教信仰的轉換，以及生活中內心世界美醜、善惡起伏的心路歷程，這樣大膽且赤裸的描述，甚或對社會黑暗面以及貴族階級殘酷現實的無情批評，雖然震驚世俗，卻也開創出新的局面與風氣，對後世文學、藝術、歷史、哲學，甚或生活各個層面的影響都十分深遠；至於盧梭又有《愛彌兒》一書，則是闡述盧梭對「自然人」培養的教育理念，這種強調不受任何文明污染，並在自然環境下成長的「自然人」，則是深刻表現了盧梭崇尚自由與本質的思想，並真正揭舉浪漫主義的精神與特徵。

浪漫主義是對古典思潮的一種反動，這種強調個人情感抒發、創作自由以及注重想像、崇尚自然的寫作理念，在十八、十九世紀初期於歐洲各地逐漸展開，其中，又以英國的華滋華思最為代表，至於其後的雪萊和拜倫，他們強烈的政治抗爭以及對民主、自由的追求，表現於詩歌文字中，對群眾的影響十分深遠。

浪漫主義的思潮在革命激情與民主、自由主張的推動下，如火如荼地展開。尤其是浪漫主義思想的作品經常運用華麗的語彙，以及誇張渲染的手法，使文學的表現更具張力與表現力，這種充滿激昂憤慨的情緒性文字，十分吸引人，並能

令讀者產生振作亢奮的熱情效果，以致群眾的情緒一經鼓動，浪漫主義的思潮便一發不可收拾。至於當時重要的作家則有：德國的詩人海涅、法國的雨果等，他們的作品都是風格鮮明並反映時代特色的重要作品，而且終其一生，都可說是人道主義的積極擁護者，並對社會的弊病痛予針砭，的確能夠喚起讀者內心最為深沈的共鳴與省思。

俄國的普希金，則是從學生時代就開始從事詩的創作，其作品不僅內容豐富，且形式多樣，如：敘事詩、抒情詩、小說、戲劇等，其目的多是倡導自由、民主的思想，並對社會現實提出強而有力的批判，是浪漫主義與寫實主義兼具的一位作家，他的作品在當時的青年族群中廣泛流傳，對促進社會革命有很大的影響，高爾基即曾盛讚普希金是「俄國文學之祖」，可見其重要性。

美國的惠特曼，強調經驗主義與實證哲學的重要性，反對封建思想與奴隸制度，其代表作品《草葉集》，即是盛讚美國廣大勞動人民的淳美與崇高，而平實質樸的文字，再加上熱情洋溢的筆觸，樂觀而又自然的風格，代表了十九世紀後半期美國的建國精神與文化。

六、批判主義與現實主義

至於十九、二十世紀，批判主義與現實主義盛行，尤其是資本主義興起後，資產階級與勞動階級的對立日益加劇，現實的醜惡和紛爭也日趨頻繁，於是，對社會上各種光怪陸離的現象，提出嚴正的質疑、批判，並忠實客觀地呈現，也就成為當時文壇所盛行的風氣。至於其間重要的作家與作品則有：

法國的斯湯達爾，其代表作品為《紅與黑》，作者在小說中深刻描繪貴族們在復辟後的故態復萌，即使是經歷了大革命的洗禮，貴族們卻仍然囂張跋扈，不可一世，再加上當時政治意識、經濟觀念的嚴重扭曲，以致社會上到處充斥著緊張、矛盾的情緒和現象，這種透過細膩的心理描繪，而塑造出人物性格的深入手法，很能反映時代的風格與特色，也為批判主義小說奠定良好的基礎。

法國的巴爾札克，是批判主義文學的重要代表，他的作品極為豐富，對社會批判的層面也十分廣泛而又深入，因此，無論是《人間喜劇》或是《高老頭》，都犀利刻劃出沒落貴族與中產階級間的醜陋與貪婪，這種人性道德的淪喪，普遍見於巴爾札克作品中的各個人物典型，而生動的刻畫，繁複的結構，維妙維肖的人物性格，則是巴爾札克藝術成就的重要因素。

英國的狄更斯，則不僅熱愛創作，更曾經辦過報紙、組織劇團，並熱情的參予社會團體與慈善事業，他的作品以小說最為著名，例如：《大衛‧考伯菲爾》、《雙城記》等，都能深入且廣泛地揭露英國資產階級的腐敗，以及中下階層的苦難與貧窮，至於其文學創作的理念則是從人道主義出發，並對社會廣大遭

受迫害的民眾，寄予深切的同情。

法國的福樓拜爾，其早期作品受浪漫主義影響，重要作品《包法利夫人》、《情感教育》等，都是針對人性中深沉無盡的慾望，道德的墮落，進而探討社會的現實與晦暗，這樣的主題，很能引起讀者的共鳴與思考。

俄國的托爾斯泰，早期受到盧梭及伏爾泰啟蒙運動的影響，對奴隸制度、教育制度和許多社會不公平的現象極度不滿，因此，表現在文學作品中，便是批判強烈的政治意識或社會思想，例如：托爾斯泰重要的文學名著《戰爭與和平》，便是以戰爭為主軸，描述當時貴族生活的頹廢靡爛、自私自利，又藉著故事中的主人翁－安德烈與娜塔莎，進而探討名門望族在戰爭紊亂的年代，對自身前途的深沉思考，以及對社會廣大人民的重新關注，其架構之龐大，器度之恢宏，的確不愧為世界文學名著。

挪威的劇作家易卜生，是一位自學成功的作者，他的興趣極為廣泛，無論是希臘文、拉丁文，以致於古代希臘、羅馬文學，他都涉獵深入，同時，又因為生計關係而從事過許多工作，這些歷練都豐富了他創作的題材，總計他一生共創作了五十部劇本，並被讚譽為「現代戲劇之父」。

美國的馬克·吐溫，則是以幽默、嘲諷的批判手法，揭發美國虛偽的種族主義與民主思想，活潑、諷喻的文筆，獨具一格，他重要的作品有：《鍍金時代》、《湯姆·索亞歷險記》、《哈克貝利·費恩歷險記》等，都是極為成功的文學作品。

法國的莫泊桑，是著名的短篇小說作家，他的文章對社會風氣及道德的日益淪喪，提出深刻的反省和批判。

英國的王爾德，是唯美主義的代表作家，早期的作品有詩集和童話，至於晚期則轉向戲劇創作，重要的作品有：《少奶奶的扇子》、《無足輕重的女人》、《莎樂美》、《理想丈夫》等。

法國的波特萊爾，是開啟現代主義文學的先驅者，其最受矚目的作品即是《惡之華》，這部詩集是作者年輕時浪跡花都的真實感受，並以頹廢病態的眼光檢視巴黎的放蕩生活，其中，現代文明所顯示的醜陋與虛偽，現代人所常有的貧乏與虛無，都在《惡之華》的筆下真實呈現，也是波特萊爾對現代主義思想最具體的啟發與貢獻。

至於二十世紀，由於科技的日新月異，社會結構的變化也日益快速，尤其在經歷了二次世界大戰之後，各種思想與流派也紛乘並起，以致文學的發展也呈現多元並列的局面，並不像過去只是單一主義式的主流分布，於是精神分析以及存在主義等，便都成為現代文學理論發展的依據或基礎，而其中的代表作家與作品則有：

　　法國的羅曼・羅蘭，他的代表著作有《約翰・克利斯多夫》，這是一部藉音樂家克利斯多夫對現實不滿，以致衍生出反戰思想以及藉藝術淨化社會思想的長篇鉅作，這部小說曾獲1913年法蘭西學院文學獎，以及1915年諾貝爾文學獎。

　　英國的蕭伯納是傑出的現實主義劇作家，他擅長批判各種不同層面的人物與思想，並將之編入戲劇，例如：反戰、反軍國主義思想，以及藉文學作品揭發時政、醜聞，的確有針砭社會弊病的積極效果。他重要的作品如：《鰥夫的房產》、《華倫夫人的職業》、《傷心之家》、《日內瓦》等，幽默風趣的對白、銳利的眼光與見解，很能引發觀眾反省。

　　美國的海明威，曾親身經歷了兩次世界大戰，是著名的反戰份子，並極端厭惡帝國主義思想，他寫了許多以戰爭為題材的小說，例如：《戰地鐘聲》、《戰地春夢》等，另外，海明威晚年時期的作品《老人與海》，則是延續海明威一貫「不服輸」的性格，刻畫出做人的尊嚴與價值，特立獨行的風格，簡潔明快的文字，在文壇中獨樹一幟。

　　美國的艾略特，是重要的詩人、戲劇家和批評家，他重要的作品如：長詩《荒原》以及戲劇創作《大教堂兇殺案》、《雞尾酒會》等，都或多或少地強調以宗教作為人們精神中心的憑藉與依託，至於他的文學理論，則強調傳統的重要性，由於見解獨到，對西方文壇的影響很大。

　　愛爾蘭的喬伊斯，則是運用象徵主義手法和意識流的觀念來創作，他重要的作品從《都柏林人》、《青年藝術家的畫像》、《尤里西斯》、《流亡者》到《芬尼根守靈夜》等，可說是從現實主義、現代主義到後現代主義等，一系列作品完整的呈現，尤其是《尤里西斯》一書，更是奠定其文壇地位的重要作品。

　　美國的福克納，他的小說主題大多以美國南方社會為中心，並多以意識流和象徵的手法，描述大家族或沒落貴族的變遷與特徵，很能掌握美國南方社會的人文精神與特質，他重要的作品有：《喧囂與騷動》、《當我彌留之際》、《八月之光》、《村子》、《小鎮》、《大宅》等，成熟的藝術風格與文字特色，使福克納的作品廣受好評，並於1949年獲諾貝爾文學獎，1955、1963年獲普立茲獎。

　　法國的沙特，是存在主義的代表作家，他的哲學論著、小說、戲劇等作品，數量極為豐富，層面也極為廣泛，並以「存在先於本質」的思想予以貫串、演繹，是當代少見的創作者，他重要的作品如：論著《存在與虛無》、《唯物主義與革命》、《方法問題》等，小說《牆》、《噁心》等，戲劇《蒼蠅》、《死無葬身之地》、《骯髒的手》等，對社會各種光怪陸離的現象與荒誕思想，提出質疑和批判。

　　基本上，自十九、二十世紀以來，西方文學的發展多以社會的現實反映和批判精神為主軸。事實上，社會的進步，文明的發達，文學的影響的確功不可沒，

不僅從作品中提出思想的辨證與批判，更在文字中得到許多情緒的抒發與反省，這是社會進步的原動力，也是人類智慧的結晶、思慮的沉澱，而文明的菁華，就在這字裡行間，展現卓絕的藝術風格與源源不盡的思想典範。

學習評量：

1. 請說明文學的定義？

2. 文學的功能有哪些，請一一論述？

3. 神話與傳說與中國文學的關係為何，請論述之？

4. 何謂「山林文學」，請說明其緣起與特色，以及其對後世的影響？

5. 何謂「新詩」，請說明其源起與特色？並請試舉出兩首作品分析之？

6. 請舉出三位西方浪漫主義文學家，並針對他們作品風格與特色說出你的看法？

摘要

　　本章對於工藝美術作精簡的說明，但是因為工藝美術項目繁多，只能針對重要的項目進行講述，因此本章僅針對陶瓷、青銅、玉器等工藝進行介紹。

　　第一節針對陶瓷工藝的起源、發展、技術與形式的變化，做精簡扼要的說明。第二節則針對青銅工藝的起源、技術、形式與風格的變化，做精簡的說明。第三節則對中國的玉器工藝的起源、技術、形式、風格與功能，引導學生進行認知與欣賞。

學習目標

一、引導學生瞭解中國的陶瓷工藝誕生、形式、技術與風格的發展。

二、引導學生瞭解中國的青銅工藝，並進行欣賞的活動。

三、引導學生瞭解中國的玉器工藝，並進行欣賞的活動。

工藝藝術鑑賞

　　工藝美術是人類審美與藝術表現的一環，也是和社會生產有著直接聯繫的物質文化，它具有精神生產和物質生產的雙重屬性。一部工藝美術史，就是一部精神文化和物質文化發展的歷史。

　　工藝美術反映著時代的思想，又直接體現社會的生活方式。工藝美術隨著人類各個時期對於所使用器物在審美觀念、製作技術、材料應用與日常生活實用功能的轉變而演化，俄國美學家普列漢諾夫曾主張：「美起源於實用」。其中的意義在於人類最早的「審美意識」應該誕生於器物藝術，在早期人類曉得製作器物應用於日常生活之時，同時在器物上賦予具有秩序美的造型，其後更加上特殊而美麗的花紋裝飾，使得使用的器物，不但更合乎實用，更具有賞心悅目的審美價值，同時許多紋飾可能還帶有特殊的文化意涵，像是商代的饕餮紋，周代的竊曲紋，戰國的蟠螭紋，漢代的四神紋，六朝的蓮花紋，唐代的牡丹紋，宋代的嬰戲紋，元代的松竹梅紋飾與明代的穿花龍與海獸紋飾等等。

　　欣賞工藝美術與欣賞書畫藝術的不同之處，在於它不像是書畫藝術往往是超越實用功能性質之外的產物，欣賞者首先必須注意到工藝美術都有其實用的功能，像是新石器時代的彩陶是各種裝水、液體或是食物的陶質容器，商周時代的青銅器則是各種祭器、酒器、禮器、兵器與樂器等等的製作，傢俱的製作則是兼顧著生活起居、廳堂擺設與審美感受。其次，欣賞者必須注意到工藝美術的材料與製作的科學知識與技術，各種工藝美術品，都是應用特殊的材質與製作技術才得以完成，像是玻璃器具、陶瓷器、琺瑯器、金銀器、竹木雕刻與燈具製作等

等，它們與當時人類對於材料的知識與應用，以及所發展出來的科學知識與工藝技藝，有著密不可分的關係，另外，它更與當時的日常生活形態與象徵意義息息相關，欣賞工藝美術的同時，常常可以一窺當時人類的生活形態，包括習俗、風尚、審美觀念、社會階級、禮法制度等等。

由於中西工藝美術種類繁多，礙於篇幅限制，無法一一介紹，在下面的章節之中，只能挑選出重要者做較翔實的解說。

第一節、陶瓷工藝

我國的陶瓷發展是人類歷史上光輝燦爛的一頁，正因為中國的陶瓷在漢唐以來，舉世聞名，外銷各國，因此外人以「China」稱呼中國，China就是瓷器的意思，意味著中國是「瓷器之國」。

欣賞陶瓷工藝美術，必須要先對其材料與技術有一初步的瞭解。陶器與瓷器是有所不同的，其間差異如下：

1、製作陶器所使用的黏土與瓷器不同，製作陶器使用陶土，製作瓷器使用的是瓷土。

2、在燒製陶器之時，所使用的溫度大約在攝氏500度到600度左右，而瓷器的燒成溫度必須要提高到攝氏1250度以上。

3、在早期的陶瓷工藝上，陶器一般不施釉，而瓷器上釉。

4、陶器的胎土質地較為粗鬆，而瓷器緻密堅硬，玻化程度好，密度較高。

5、陶器敲擊起來聲音悶如木聲，瓷器聲音高亢而清脆。

6、因陶器胎土粗鬆，陶器容易滲水，而瓷器則因胎土質地細密，又加上施有釉層，因此不易滲水。

陶瓷工藝的發展，一般都是陶器先於瓷器的製作，主要原因在於提升火溫與窯爐控制的技術，瓷器的製作要比陶器複雜許多。

陶器的製作，標誌著人類用火與使用黏土製陶的技術，更代表著人類的生活形態，由舊石器時代的採集生活，進入到以漁獵再到農牧型態的定居生活，也進一步在新石器時代晚期建立了以氏族為主的部落社會。

中國陶器的起源很早，1962年在江西省萬年縣仙人洞出土了距今八千多年的新石器時代陶器，是目前中國陶器製作最早的實物證據。

新石器時代的陶器工藝，是原始手工藝的一項重要成就。品種有彩陶、灰陶、黑陶與幾何印紋陶等等。其中以彩陶的分佈寬廣，以造型多種多樣，紋飾優美聞名於世。

所謂「彩陶」，指的是在新石器時代繪有紋樣的泥質紅褐色或是棕黃色陶

器，紋樣多以紅色、褐色、黑色與白色繪寫，此一時期的文化總稱之為「彩陶文化」（圖1）。彩陶實際全名應該是彩繪陶器 (painted pottery)，是新石器時代時期的人類在發現某些泥土經過火燒之後，硬度產生變化，便開始用手和泥捏製，由於當時並未有轆轤的工具，因此彩陶一般都是以手工捏製而成，而以「泥條圈築」與「泥條盤築法」，製作造型，並且在陶坯尚未乾透之時，和泥水利用木片與鵝卵石把陶坯的表裡打磨光滑，然後劃上紋樣，再經過火燒而成為具有黑、紅或是與白、褐相間美麗圖案的陶器。由於當時所使用的彩繪顏料都是屬於礦物質，紅褐色是赤鐵礦石粉的運用，黑色是錳化物或是炭類的原料，白色則是白色的黏土礦，因此雖然經過數千年，彩陶的紋樣依然鮮豔動人。

圖1：彩陶漩渦紋瓶 馬家窯文化馬家窯類型

一、彩陶文化

彩陶文化最早是在河南澠池縣的仰韶村發現，因此「仰韶文化」成為彩陶文化的代表性名詞，其後在考古學家的努力之下，又陸續在大陸各地與台灣地區發現各種不同風格的新石器彩陶文化。

彩陶的分佈地區極廣，依據藝術史家的分類，在黃河中上游的河南、河北、山西、陝西、甘肅、青海等地，是所謂的「仰韶文化」地區。在黃河下游和淮河下游，有大汶口文化和青蓮崗文化。在長江中下游有河姆渡文化和屈家嶺文化。這些不同的文化與區域所生產的彩陶，各有各的工藝特色，形成了許多獨特的風格類型，其中就以黃河中上游地區的彩陶文化最為發達，藝術風格也最為突出。一般可以分為幾種重要的彩陶類型，像是半坡、廟底溝、馬家窯、半山、馬廠等彩陶文化（圖2）。

彩陶的紋飾，以彩繪、印紋、劃紋、堆飾等手法為主，彩繪是以礦物顏料在陶胎上加彩。印紋是以指甲、繩子、編織物等在未乾的陶坯上印製花紋，劃紋是用工具在陶坯上刻劃紋樣，而堆塑則以泥團塑飾成簡單的動物或是人頭，再安接在陶器上。

圖2：彩陶漩渦紋尖底瓶 馬家窯類型

在距今約6000-7000年前的半坡文化的彩陶裝飾以幾何線條的直線紋樣為主，造型也以簡單實用為主，似乎暗示半坡文化所具有的審美觀念傾向於簡單素雅與秩序的美感。而魚形與人面形紋樣是最具代表性的紋飾，魚紋可以分成單體魚紋或是複體魚紋兩大類。早期以單體魚紋為多，晚期則偏向以複體魚紋來表現，而且這種魚紋由早期的寫實的手法，逐漸轉變成變體魚紋，以魚體的分割和重新組合，使圖案抽象化、幾何化、樣式化。

人面魚紋是半坡的彩陶文化最具特色的紋飾，大多繪寫在盆的內壁，人面與魚紋繪寫在一起，似乎代表半坡文化與魚信仰或是魚圖騰的密切關係。在人面之中兩頰的魚紋似乎是一種魚形的黥面，而頭頂所戴的魚形帽狀裝飾者，似乎是一位巫師或是部落酋長，一方面，暗喻著此一部落與魚的關係，另一方面，顯示出半坡地區是一種以魚作為信仰、憧憬或者崇拜的文化。

在距今約5000-6000年前的廟底溝文化是在半坡文化的基礎上發展起來，它的分佈以陝西、關中一帶為中心，擴及山西南部、河南西部、甘肅的隴東、隴西以至青海的東部的彩陶裝飾以直線與曲線結合，構成曲邊三角形，多是以黑彩直接繪寫在赭紅色的陶胎上，很少用紅黑兩色一起裝飾，除了幾何式紋樣之外，見有鳥紋裝飾與蜥蜴紋等動物紋的裝飾圖案。

馬家窯文化距今約5000年前，根據出土地層分析，它是接續著廟底溝文化而來，其紋飾喜歡以同心圓為中心組成圖案，以旋轉律動的曲線形成動人的視覺效果。

1973年在青海大通縣孫家寨的馬家窯形墓葬之中，發現了一件舞蹈紋飾彩陶盆，繪有人與人，手拉著手舞蹈的情景，忠實地反映出新石器時代的人們已經具備舞蹈的藝術表現。馬家窯文化的彩陶紋樣的特色，可以分為三點：第一是紋飾豐滿而繁複。第二是紋樣大多繪寫在器物內部，也有內外都加上紋樣的表現手法。第三是其紋樣風格以點與螺旋紋形式的黑彩加以組合，形成具有旋動、流暢的整體感覺。

距今約4500年前的半山文化出現了許多腹部豐滿的大罐，其圖案組織的特色可以大致分為兩大類。第一類是漩渦紋，第二類是鋸齒紋。尤其是鋸齒紋常以紅黑兩色相間來搭配，產生一種富有節奏性的美感。

馬廠文化距今約4000年前，是由半山文化發展而來，主要發現在青海地區以及以西的河西走廊西端。其紋飾以「人形紋」，有些學者稱之為「蛙紋」最具特色。以圈形的紋飾相當流行，線條流暢規整。在器物之上的捏塑也很發達，許多發現的器物上有人物造形的堆飾。

馬廠彩陶盛行在陶器表面先上一層泥漿，即所謂「陶衣」，再以黑色彩料繪上紋飾。紋飾以簡鍊、剛健風格為主，鋸齒紋飾逐漸消失，而發展成圈形紋飾，

圈形之中再塗上交織的幾何紋飾，如方格紋、網紋、回紋等等。

整體觀察，彩陶的紋樣主要是以幾何紋的形式出現，其源流大致可以歸類於幾種原因。

第一、**編織物的模擬**：編織是早於陶器的一種生活用品，而且在製作陶器之時，往往都是在編織的席子上工作，因此，新石器時代陶器的底部發現表面有編織的遺痕，除此之外，由於編織紋具有規則而又富於變化的織紋組織啟發人們進行模擬，有意識地運用在陶器裝飾之中。

第二、**自然秩序與勞動的節奏感**：彩陶上紋樣具有規律的組織，在於史前人類對於自然秩序的感悟，而將其理解表現在紋飾上面。另外，也在於他們對於節奏感的體會，具有或是符合節奏感的勞動或者是事物，比較能夠增加力量，獲取效率與成功，因此將節奏與秩序的感覺表達在彩陶紋飾之上。

第三、**圖騰的符號表現**：史前人類逐漸發展出集體的部落生活，一方面，對於血緣的關係非常重視，另一方面，則因為自然崇拜的關係，會將自己的身世或是來源，依附在某一種強而有力或者具有特殊功能的動物之上，認為某種動物是其部落的祖先，求其庇蔭，也求取族群的集體共識與認同，而以之為共同的象徵物，使外在對象和內在感情得到統一，稱之為「圖騰物」，在彩陶紋飾上，就有許多圖騰物的表現。

第四、**自然物的抽象化**：史前人類對於山川草木的知識不足，與其生活息息相關的自然物，便成為其信仰或是膜拜的對象，從寫實到概括的抽象表現，史前人類用來表達他們的虔誠或者是觀察的結果。

在新石器時代的晚期，當中原地區與西北地區的彩陶工藝逐漸式微之後，在黃河下游和東部沿海地區，興起了以「黑陶」為主的文化，黑陶是一種黑色的陶器，最早發現於山東省力城龍山鎮，因此稱之為「龍山文化」。考古學家將龍山文化依據地區與器物風格的差異，分成四個類型，第一、早期龍山文化，第二、河南、陝西龍山文化，第三、典型龍山文化，第四、長江下游的「良渚文化」。黑陶文化具有黑、薄、光、紐四個特點，主要特色在於薄而光亮的黑陶製作，因此有「蛋殼陶」之稱，器物造型常有紐狀物，以方便穿繩或者是以手持之。

在新石器時代的晚期，在長江以南的廣大地區，也發展出一種以幾何紋飾為特色的「幾何印紋陶」，依據陶質區分為軟質幾何印紋陶與硬質幾何印紋陶兩類，常見的紋飾有回紋、方格紋、編織紋、繩紋等等，形成一種規律性的美感，一般分佈在江西、浙江、福建、廣東、台灣等地區，尤其以沿海地區最為盛行，一直流行到周代與漢代。

二、夏商周春秋時期的陶瓷

在我國考古學界和歷史界當前也有著不同的看法：一種意見認為豫西一帶的「龍山文化」中晚期[1]和「二里頭文化」早期[2]是屬於夏時期的，而二里頭文化晚期則是屬於商代早期；另一種意見則認為豫西一帶的龍山文化晚期，還是屬於夏王朝前的部落時代，二里頭文化的早期與晚期，才是屬於夏朝時期的。筆者傾向於前一種看法。

關於夏代陶製手工藝的發展情況，古代文獻中很少記載。在「墨子・耕柱篇」中曾有：「陶鑄於昆吾」的記述，意謂夏代的「昆吾族」，善於製造陶器和鑄造青銅器。從夏代二里頭文化早期出土的文物來看，當時在用普通黏土（也稱陶土）製作原料燒製灰黑陶器的數量最多，同時也使用雜質較少的黏土（也稱坩子土或瓷土）做原料，燒製胎質堅硬細膩的白瓷器。白陶器的創製和使用，是我國手工業的新發展。

在河南偃師二里頭商代早期遺址中，已發掘出有燒製陶器、鑄造青銅器和製作骨器各種手工藝作坊的遺址。證明商代早期的手工業，不僅已從農業中分化出來成為獨立的手工生產部門，而且各手工業又有了分工。

商代中期的白陶器，在我國南北方不少文化遺址中都有發現，其燒成溫度和質量都比商代早期有提高。而起源於我國江南地區和東南沿海一帶的印紋硬陶器，在製陶手工業和工藝技術不斷提高的基礎上，也有了很大的發展。江西清江吳城商代中期遺址出土的印紋硬陶器，不但數量和品種較前明顯增多，其燒成溫度和質量也較前有了很大的提高。

人們在長期的陶器製作中，開始逐步發現使用含鐵量更低、雜質更少的粘土（即瓷土）作為原料，並開始發展在陶器器表施釉的新技術，開創出中國最早的原始瓷器。

原始瓷器的出現，是我國陶瓷手工業發展史上的一次飛躍，它為我國瓷器的發展奠定了基礎，這種原始青瓷上面所施的釉色是青釉，因技術尚未成熟，所以青釉的色澤泛黃綠色，同時胎與釉之間的結合也不是很好。釉的發明與使用，是原始瓷器出現的必備條件。商、周原始瓷器的釉色呈黃綠色或青灰色。

原始瓷器和白陶器和印紋硬陶相比，它有著堅硬耐用的和器表有青釉不易污染而美觀等優點，所以原始瓷器的燒製工藝不斷得到改進與提高。

依據考古發現，在我國黃河中夏游和長江下游廣大地區內不少商大中期的遺址中，都曾出土有原始青釉瓷器。說明在有原始青釉瓷器創造出來以後，隨著燒製原始青釉瓷器工藝技術的相互交流的影響，在我國南北方不少地區，當時都已

[1] 龍山文化中晚期指的是豫西一帶林汝煤山遺址一期至二里頭文化早期的文化遺存而言。
[2] 二里頭文化早期包括原報告的一期與二期。

能夠燒製原始青釉瓷器了。這一時期硬紋陶器和原始瓷器的主要產地,仍然是在長江以南地區。其生產數量則逐漸增長。

商代後期燒製灰陶器、白陶器、印紋硬陶器和原始青釉瓷器的生產,都較商代中期又有了新的發展和提高。表現在灰陶器的燒製上,不僅生產人們日常生活中使用的器皿,而且也專門燒製為死者陪葬用的灰陶和明器;在白陶上的紋飾圖案更為精細而絢麗。

白陶器在河南豫西一帶的龍山文化晚期和二里頭文化早期遺址與埋葬中皆有發現,而商代後期是我國白陶器的高度發展時期,在河南、河北、山西和山東等地的商代後期遺址與墓葬,出現許多白陶器皿,其中以河南安陽殷墟出土的數量最多,製作也相當精緻。

這些陶器的胎質純淨潔白而細膩,器表又多雕刻有饕餮紋、夔紋、雲雷紋和曲折紋等精美圖案花紋裝飾。從有些白陶器的形制和器表的紋飾看,顯然是仿同期青銅禮器的一種極為珍貴的工藝美術品。可以說是我國白陶器燒製工藝技術發展到了頂峰的時期。到了西周,可能由於印紋硬陶器和原始瓷器的較多燒製與使用,白陶器已經很少發現或根本不見了。

西周時期的製陶工業有了新的發展,製陶作坊已經開始生產建築用材了。這是我國製陶工業史上的又一次新進展。進入春秋、戰國時代,各地諸侯割據,都市文明興起,營建宮室的需求大增,所需陶製的建築材料擴增,考古學家們陸續發現了大量這一時期的陶瓦、瓦當、陶磚、陶水管等。

三、秦漢時期的陶瓷工藝

秦漢時代陶瓷製作又有新的進展,在陶器方面,由於殉葬文化的盛行,以陶俑殉葬逐漸取代活人與動物殺殉的殘忍習俗,最著名的當是秦代兵馬俑。秦始皇帝陵位於西安市臨潼區東的驪山北麓。通過考古勘探,在陵園內外已發現各種陪葬坑、陪葬墓及修陵人員的墓葬500余座。陪葬坑中比較重要的有:兵馬俑坑、銅車馬坑、馬廄坑、珍禽異獸坑、石鎧甲坑、百戲俑坑、文吏俑坑、青銅水禽坑,以及各種附葬坑等。另外,在陵園內外還發現寢殿、便殿、園寺吏舍等大量的宮殿建築遺址。整個陵園猶如一座豐富的地下文物寶庫。它是中國歷代帝王陵中規模最大、埋藏物最多的一座陵園。

在1980年以後,歷經多年的考古發掘,發現大量的兵馬俑,據估約有八千個兵馬俑,身高約在180到190cm之間,每一個人俑的臉相都不同,應該是以真人為模特兒所塑造出來的軍陣,體現出秦代陶藝的寫實精神。陶俑身上原本彩繪華麗,但因年歲久遠而大多數脫落殆盡,兵卒與將軍俑都神情肅穆,隊伍工整,分

圖3：武士群俑　秦代兵馬俑

別分佈在三個兵馬俑坑道理（圖3）。

一號坑為東西向的長方形坑，長230米，寬62米，四周各有五個門道。坑東西兩端有長廊，南北兩側各有一邊廊，中間為九條東西向過洞，過洞之間以夯土牆間隔。一號坑以車兵為主體，車、步兵成矩形聯合編隊。軍陣主體面向東，在南、北、西邊廊中各有一排武士面向外，擔任護翼和後衛；東面三排武士為先鋒。九個過洞內排列著戰車與步兵的龐大主體軍陣，每個過洞內有四列武士，有的穿戰袍，有的著鎧甲，中間配有戰車，每輛戰車有御手一名，車士兩名。

二號兵馬俑坑於1994年3月1日開始正式發掘。二號俑坑上部覆蓋的表土已被清除，棚木遺跡已揭示出來。

三號坑面積520平方米，呈凹字形狀。出土戰車1乘，馬俑4件，武士俑68件。坑內陶俑以夾道式排列，它是秦軍陣的指揮中心。

漢代的兵馬俑的形制與規模要比秦代小很多，一般身高大約在30到50公分之間，而且臉相相同，表情一致，似乎是以同一個模子塑造出來。在製作上不如秦代的規模，但是在藝術表現上，卻以誇張、變形與多元表現為其特色。許多漢墓出土了陶製的建築物、水井、人物俑、動物俑等，造型多變，並且體現了漢代的生活景象（圖4）。在彩繪陶俑方面，漢代的人物俑，不像秦代那麼寫實，而以瘦長的身軀，寬大的袍袖，具備動感而誇張甚至變形扭曲的姿態為其特點。在漢景帝的陽陵發掘出一批裸體陶製男俑，引發學術界許多推論，有人認為男俑的殉葬代表著漢景帝的特殊癖好與要求，有人則認為是求男求子的一種儀式。在四川地區發現了東漢時代的說書人俑，身材比例誇張，表情滑稽，動作活潑而生動，是難得的陶塑傑作。

圖4：綠釉罐　漢朝

漢代因為陶瓷技術的提升，較之青銅器的製作，陶瓷可以大量生產，而民間陶瓷的用量也明顯增加，陶瓷工藝遂逐步取代了青銅器。漢代的陶瓷工藝，除了各種陶俑的製作之外，更在前代原始瓷器的基礎之上，發展出更為成熟的青釉瓷器。漢代綠釉陶器，是以銅作為發色劑，以紅陶土為胎，在氧化的窯爐環境之中

燒製而成，一般而言，漢代陶瓷器的造型以仿製青銅器為主。最遲在商代，就出現了表面施有青釉的原始瓷器。到了漢代，浙江一代的青瓷胎質堅緻，造型規整，胎體厚實，充分顯示製瓷技藝已趨成熟。因此，國內外陶瓷界一般都認為瓷器的發明時間是在我國的東漢時期。

四、魏晉南北朝時代的陶瓷工藝

魏晉南北朝是周邊異族與中原漢族文化交流的時期，陶瓷工藝的發展因而有了新的發展，其中就以鮮卑族所創立的北魏在藝術上的成就最高。北魏孝文帝力行漢化政策，在北方陶瓷工藝上，就以北魏陶俑最具特色，其陶俑造型誇張、變形，文官俑或是仕女俑則面帶微笑，身形清癯，美術史家稱之為「秀骨清像」。

在南方陶瓷工藝上，以青瓷最具特色，以浙江一帶為中心，發展出所謂的「越窯」（圖5）。魏晉南北朝時期是佛教興盛的時代，在青瓷裝飾上就以具有佛教意義的蓮花紋飾最為常見。

圖5：六朝 青瓷雞首壺

五、隋唐時代的陶瓷工藝

隋代的陶瓷工藝承襲魏晉南北朝之基礎繼續發展，遠在北朝時期，就已經開始試燒白色瓷器，隋代已經取得相當的成果。唐代繼續在北方發展，以河北地區的邢窯為中心燒造白瓷。南方則以越窯為中心，燒造所謂的青瓷，形成「南青北白」的局面。

「唐三彩」是一種由低溫鉛釉二次燒製而成的陶器，釉燒溫度大約維持在攝氏九百度左右，經由受熱的過程，釉藥內所含的鐵、銅、鈷、錳等呈色元素，會產生相互交融，形成燦爛的釉彩，其中又以黃、綠、白這三色為主的「流釉」形態，最令人讚賞嘆；除此之外，貼花、印花、絞胎等技巧也是「唐三彩」令人矚目的焦點（圖6）。

圖6：三彩女立俑 唐（局部）

「唐三彩」的名稱由來，是在一九一○年左右，由英國收藏家將收購而來的唐代三彩鉛釉陶器稱為「Tang-three-color」，日人直接將其譯為「唐三彩」而沿用至今。

圖7：三彩鎮墓獸 唐

盛唐墓葬中的「三彩器」，不論是在釉色表現、造型種類，或是燒製技巧上皆表現出匠心獨具、巧奪天工的成熟風格，從器具類、俑類、動物類、鎮墓獸到建築模型等皆一一被發掘，可知三彩器物在盛唐時期墓葬中十分流行，尤其是在河南與陝西等地區唐代京畿地區形成一種風潮（圖7）。

「唐三彩」的形成是奠基於「漢釉陶」[3]的基礎上，主要原因是「唐三彩」使用原料之中，有一種是同於「漢代釉陶」一樣，運用紅陶土來做胎體；而且「漢釉陶」和「唐三彩」兩者在釉藥中都含有二氧化硅與氧化鉛的成分；而在著色劑方面，漢時只有銅 (CuO) 和鐵 (Fe) 兩種，唐代則增加了鈷 (Co)，由上述的種種情況看來，「唐三彩」和「漢釉陶」在製作上的確有密不可分的關係。

大部分的學者將「唐三彩」視為殉葬之用的「明器（冥器）」，主要是根據三彩器的出土地點、尺寸大小、經低火度燒製出的三彩器胎體脆弱、不耐用等因素。不過日本學者楢崎彰一認為，在日本出土的「唐三彩」以都城、寺院為多，加上「奈良三彩」為模仿「唐三彩」所燒製，而且「奈良三彩」的器型大多以模仿朝鮮金屬器和日本傳統器型為主的情形，一般都運用在寺院生活裡，而非陪葬品，因而推斷部分唐三彩器具應是作為宗教「祭器」之用。

唐三彩的造型與裝飾，沿襲了北朝的貼花技法、金銀器裝飾方式，和北齊鉛釉加彩陶的技術，發展出色澤飽滿絢麗，手法純熟、多彩的低溫鉛釉陶，並直接影響後來的「宋代三彩」、「遼代三彩」與「明代素三彩」的風格。

六、宋代的陶瓷工藝

早期的瓷器表面施的都是鐵質釉，釉色以青色為主，因此，習慣上稱其為青瓷。漢代的青瓷經過一千多年的緩慢發展，到了宋代，出現了空前繁榮的局面。宋代大小窯場遍佈我國南北各地，製瓷技藝獲得很大突破，湧現出一大批著名瓷窯場。像是生產白瓷的定窯，出產青瓷的汝窯、官窯、哥窯、龍泉窯、耀州窯，生產窯變釉聞名的鈞窯，生產黑釉瓷聞名的建陽窯、吉州窯，以及生產彩繪瓷器著稱的磁州窯等，從而使我國的瓷器生產出現了第一個高峰。

宋瓷雖然以單色釉為主，但其釉質的滋潤，釉色的變化，確實令人驚嘆。後人評論宋瓷釉色之美，多少人傾其畢生精力，試圖再現當日的宋瓷風采，卻沒有

[3] 《中國陶瓷文化史》，李知宴著，P205-P207，文津出版社，1996年4月出版。

一個人能及其項背，宋瓷藝術成就之高於此可見一斑。

宋瓷的興旺並不是單靠數量眾多與市場貿易取勝，宋代瓷器品類之多，遠非其唐、五代瓷器所能比擬。此時，各種日用瓷器非常完備，連兒童的玩具，像是鳥食罐、蟋蟀罐等都有燒造。除了日常用品之外，宋瓷中也出現了大量的陳設用瓷，不但官窯進行燒造，有的民窯也有燒造。此外，用作陪葬「明器」的魂瓶之類也在宋代大為流行。

宋代的瓷器生產不但講究實用，也很注意瓷器的造型美感。在單色釉的條件下，將瓷器的造型加以變化，使其展現出釉色之美，並且使釉色顯現出深淺濃淡的變化，除此之外，便是在造型與裝飾上下功夫，例如在圓形的器型上增加曲折變化，在平坦的表面加添幾條凸起的稜線，增設形狀千變萬化的器耳、器環等等，使原來單一的釉色變得更加豐富,並且增加了造型美與立體感。

在紋飾方面，宋代的瓷器以單色瓷釉為主，因此裝飾方法仍以傳統的刻、劃、印、貼塑、鏤雕等技法為多，比較新穎的裝飾方法是「出筋」和「剔花」。「出筋」是用泥條堆塑出立體花紋，「剔花」則是將圖案以木刀刻製成立體淺浮雕。

宋代的單色釉與漢唐以來的簡單釉色並不相同，在窯工的巧妙安排下，單一色彩的釉面上往往會映現繽紛的色彩變化，主要的品種是以鈞窯為代表的窯變釉與以建陽窯為代表的結晶釉。這類裝飾著眼於釉色本身的變化，卻仍然屬於單色釉的範疇。

宋代的彩繪瓷器的手法是在唐代的基礎上發展起來的，可以分為釉下彩繪與釉上彩繪兩類，技藝上比起唐代更加成熟。

宋瓷造型優雅秀美，製作精細，其紋飾也很講究，反映出不同的審美時尚與風俗習慣。宋瓷之中經常使用多種花卉草葉等植物紋飾來裝飾瓷器，圖案內容以各種常見的四季花卉、飛鳥、游魚、龍鳳、走獸、海水雲紋、嬰戲、博古紋樣等等，可謂應有盡有。唐宋時代的人們愛花，因此，各式花卉紋樣最多，主要有蓮花、牡丹、菊花、梅花、海棠、萱草、芙蓉、芍藥、石榴等等，其中以蓮花和牡丹花最為常見。

宋代的主要窯場有磁州、耀州、鈞窯、建陽窯、景德鎮等等（圖8）。磁州窯系是華北的一大窯系，以河北瓷縣的觀台窯為中心窯場，故稱磁州窯。耀州窯以現今陝西省銅川市一帶為中心窯場，銅川在宋時為同官

圖8：耀州青瓷碗 宋代

縣，屬於耀州管轄，因此稱為耀州窯。青白瓷是宋代廣泛燒造的瓷釉品種，其品質以景德鎮的湖田窯為最佳，窯場遍佈江南各地。龍泉窯系窯場遍佈浙江，以燒造青瓷為主。宋代燒造黑釉瓷的窯場遍佈南北各地，大部分是兼燒黑釉瓷，以燒造黑釉瓷為主的窯場有福建建陽窯（俗稱建窯）和江西吉州窯兩處，以建陽窯最為著名。

在中國陶瓷史上有所謂宋代五大名窯，所指的就是「官」、「哥」、「汝」、「定」、「鈞」五大窯場，各有其特色。

圖9：汝窯水仙盆　北宋

汝窯乃宋代五大名窯之首，歷來藝術史家對其評價極高，過去對汝窯的認識主要是根據古代的文獻與傳世寶物。所謂汝窯，有專為皇室燒造的的官汝瓷器，又有民間一般燒造的民汝瓷器，其釉色十分講究，官汝釉以瑪瑙屑作為原料，民間當然不會使用如此昂貴的原料。官汝瓷器的胎泥精細，胎體細薄，也非一般民汝可比，官汝器以美麗的釉色、精湛的製瓷工藝和特殊的支燒方法而稱譽於世，後世仿窯汝瓷者為數眾多然而只能仿摹出汝瓷的外形，無一能得其真髓（圖9）。

宋代的官窯應有三處，第一處是北宋末年政和年間在京師設立的所謂「汴京官窯」，第二是南宋初年由修內司所建置的「內窯」，習慣上稱其為「修內司官窯」1996年以來在杭州老虎洞所發現的南宋官窯遺址，稱之為「老虎洞官窯」，學者們相信它就是文獻記載中的「修內司官窯」。第三是在郊壇所設立的新窯，通常稱之為「郊壇官窯」。郊壇官窯施用鐵質青釉，因此，釉色以青為主，其最佳釉色為粉青色，也有與汝釉非常相似的天青色，南宋官窯器以典雅端莊、不注重裝飾的造型和瑩潤如玉的美麗釉色取勝（圖10）。

定窯是宋代的五大名窯之一，其成名最早，燒造歷史最悠久，規模也是五大名窯中最大的一個。定窯窯址在今河北省曲陽縣，唐宋時該地屬定州，故名定窯，定窯以白瓷聞名，是北宋初中期燒造貢瓷的著名窯場。

定窯白瓷的胎泥淘煉得相當精細，在北方諸窯中無過之者。因此，胎色潔白細膩，胎質較堅緻，器壁厚薄適中，叩聲清越，說明瓷化效果良好。宋代五大名窯中，以定窯白瓷的胎

圖10：官窯長頸瓶　南宋

質為最佳，以手指輕叩，如擊金屬。北方諸多窯場幾乎都燒白瓷，就瓷質而言，都不如定窯（圖11）。

圖11：劃花水波紋海螺　北宋（定窯）

鈞窯也稱均窯，其主要窯場在河南禹縣鈞台窯，鈞窯的分佈很廣，包括河南、河北、山西等地的窯場，是華北的一個大窯系。鈞釉之所以成為鈞釉，並不是因為釉中含有鐵作為呈色元素，鐵只是其眾多呈色元素之一，在形成鈞釉特色時並不具主導作用，而是因為釉中含有呈色元素銅，含有產生乳光效應的元素磷以及其他元素錫、鈦等。鈞釉的窯變特徵與乳濁效應是由各種雜質元素綜合產生的，因此它不應該歸入鐵質青釉類，也許應歸入鈞釉類才對（圖12）。

宋代五大名窯中，人們一提起哥窯，就會想到它的「紫口鐵足」，或全器身佈滿粗細大小兩種紋片，或者說有「金絲鐵線」。哥窯也是不見於宋人記載的名窯。宋代的瓷窯雖多，但窯場不以地名命名者則是哥窯一家。傳世哥窯的胎體比汝窯和官窯都要厚實，釉色較雜，有粉青、月白、米黃、青灰、油灰、炒米紅等，以米黃為多見（圖13）。一般認為傳世哥窯的釉質渾厚失透，釉層並不像汝釉那樣瑩潤，看上去哥釉表面的釉質滋潤如酥，釉面並不平靜。相較之下，南宋官窯的釉面要平靜得多。哥窯的釉面通常是厚薄不勻的，表面多有縮釉斑和棕眼等特徵，釉泡多而均勻，隱現如珠，被稱為「聚沫攢珠」。

杭州鳳凰山老虎洞遺址初步分為三個時期：南宋時期、元代前期和元代後期。在元代後期的遺存之中有一類器物與傳世哥窯十分相似。經過上海硅酸鹽研究所進行科學研究，顯示其化學成份和顯微結構與傳世哥窯相似，關於陶瓷史上的未解謎團──傳世哥窯的產地問題的研究，因此獲得極大的進展。

圖12：鈞窯水仙盆　宋代

圖13：鼓釘洗　南宋（哥窯）

七、元代的陶瓷工藝

元代青花瓷器是元代景德鎮在製瓷技術上的一大突破，元代中期以後青花的創燒成功，進入成熟階段，瓷匠得以在潔白的胎土上，以濃麗鮮豔的鈷料繪製各種紋飾（圖14）。加上的瓷土二元配方法的發明，使得瓷胎燒造過程中不易變形，使得瓷匠具備燒製大型器的能力。這些都為人物故事青花瓷器的製作奠下良好基礎。

圖14：青花纏枝牡丹紋梅瓶 元

元代戲劇的鼎盛時期為十四世紀初到十四世紀中期，在民間極為流行，成為大眾娛樂休閒的主流，而青花瓷的發展，亦是到了元代中期之後，才逐漸出現精緻的大型器物，如梅瓶與蓋罐，且越到晚期器型越大，就技術層面而言，元代晚期的青花瓷器已完全具備了製作人物故事青花的技術。青花瓷器上繪製人物故事，將瓷器工藝與戲曲藝術兩者結合，開創了工藝美術與文學結合的新里程，蘊含深刻的文人精神。元代具有人物故事紋飾的青花瓷器便蘊含了此種特殊文化背景下的藝術情感，不僅散發出市民階層的生活樂趣，更透露出了文人的情思理想。

由目前出土的元代窖藏與紀年墓來看，梅瓶、玉壺春瓶與大罐陳設，多為儲藏器或祭祀器[4]。以此來推斷，元代人物故事青花器應也作為日常陳設儲藏之用，並也可能用以祭祀，相信以其繁複華麗的裝飾風格與高大體型，必定能引起祭祀者、信徒的注意。

學者們相信，元代青花瓷器所展現出來的精細的紋飾與高品質的燒造技術，應是為了某一富有的或上層的階級所製造，學者研究認為元代青花瓷器應該是為了迎合十四世紀的高級青花瓷器消費群，包括中國國內富裕的商人、與伊斯蘭系中近東諸國與印度的富裕階層。元青花在當時是權勢與財富的象徵，今日我們仍然可以在中東地區的博物館，像是土耳其的皇宮博物館就可以看到數量頗多的元代青花被細心地保存下來。

八、明代的陶瓷工藝

明代的瓷器生產進入多彩的時期，在前期仍然以青花與單色釉瓷器為主。洪武皇帝在為時期所發展的釉下紅彩瓷器，以銅元素作為發色劑，燒製出紅色

[4] 施靜菲，〈元代景德鎮青花瓷在國內市場中的角色和性質〉，國立台灣大學美術史研究集刊，8期，2000，3月。

紋樣的「釉裡紅」。單色釉瓷器則以永樂皇帝所喜好的白瓷最具代表性，而青花瓷器承襲元代景德鎮的技術，繼續發展出更為細緻的青花瓷器，尤其是在宣德皇帝在位的時期，由於其是一位具備高度藝術修養的帝王，在其監督之下，青花瓷器在宣德年間達到高峰（圖15），除此之外，各種單色釉瓷器像是藍色、紅色釉瓷器，都達到很高的成就。到了明代中期，以景德鎮為主要生產地的官窯廠，不斷開發出新的品類，像是弘治時期的「嬌黃」與綠彩瓷器，分別以嫩黃與綠彩的釉色著名，尤其是成化皇帝在位的時期，以彩繪和青花互相結合，結合了釉上彩與釉下青花的技術，形成所謂的「鬥彩」，最為人所稱道（圖16）。明代晚期的隆慶、嘉靖、萬曆時期更發展出多彩的「五彩」瓷器，以紅、黃、綠等顏色，形成多彩的紋飾表現。

圖15：宣德青花蓋罐　明代

圖16：成化鬥彩杯　明代

九、清代的陶瓷工藝

清代陶瓷在明代的基礎之上更進一步地發展，尤其是在康熙、雍正與乾隆時代，號稱「清三代」，此一時期所製作的瓷器風格多樣，不論青花、彩瓷或是各種單色瓷器，都展現出細膩工整，精彩絕倫的神采。

琺瑯彩瓷器更是清代最具代表性的成就，琺瑯瓷的發展與琺瑯器物風格密切相關，琺瑯料是從外國進口的彩料，在明代景泰年間，就已經開始大量製作銅胎琺瑯器，一般稱之為「景泰藍」。在清初宮內就已經設有「內務府」，後來又設「琺瑯作」製品專供宮廷使用。

明代景泰年間掐絲琺瑯器的盛行，對瓷器手工藝帶來一定程度的啟發與影響；琺瑯瓷和彩瓷的中、低溫「釉」的性質類同，啟發了成化彩瓷及多彩濃艷的彩瓷的生產（圖17）；而瓷器的填彩工藝（如成化鬥彩瓷）與法華器，也是由掐絲琺瑯得到啟示。由於銅料來源不易，銅胎琺瑯器製作又耗工費時，逐漸導致銅胎琺瑯器被瓷胎琺瑯器所取代。

圖17：乾隆粉彩藍地方壺　清代

十、光彩奪目的台灣交趾陶藝術

　　大體而言，在風格上，西方大多以壯美精細取勝，東方以靈秀莊嚴見長，中國的雕塑家比較不重形似，而喜歡以抽象概念來表達內心的想法，西方則大多精雕細琢，崇尚寫實與理想化的表現，由於地域、民族、材料上的不同，東西方各自在雕塑的國度裡發展出完整的系統。

　　不可否認，在林林總總的材料之中，西方雕塑在石雕上的發展較之中國要豐富許多，但是在陶瓷雕塑方面，中國的發展不僅歷史悠久，而且歷代創作的成果顯然也要比西方豐碩。

　　綿延五千年以上的歷史，中國陶瓷雕塑的發展，歷代都有不同的風格，而他異於其他藝術品的最大特色就在於陶瓷雕塑常是由一群群默默無聞的工匠們，一手一泥的捏塑出來，不像是其他藝術作品，主要在迎合於當代政權、貴族或士大夫階級的政治意圖或高尚品味，淵源於民間的陶塑，不僅活生生地反映出老百姓的信仰、風俗和好尚，同時也因為地域與材料性質的差異，而有多樣的風貌。

　　譬如福建地區的德化窯，在明清兩代達到史無前例的高峰，由於土質細膩潔白，陶工們利用質地的美感，而使得釉色晶瑩透明，作品多以人物塑像為主，配合民間的信仰，尤其是以佛像、菩薩最為多見，看起來如脂似玉，別有一番高雅的趣味。

　　廣東地區則以清代佛山的石灣陶塑最為著名，石灣窯自宋代開始發展，而大盛於明清時代，所謂的石灣陶器，因胎土呈暗灰色，無法像德化窯因胎土白而創作出光亮雪白的美感，故當地陶匠們發展出另一種系統，以釉色渾厚而光潤來表現，十足具有河南鈞窯系統的韻味。色彩以藍色、玫瑰紫、墨彩、翠色釉為主，時人稱之為「泥鈞」和「廣鈞」，作品除了花具和文房用具之外，就以生產一系列名士塑像最為有名。到了清代題材更加廣泛，舉凡民間故事，戲曲人物都有成組的作品出現，著名的像是三國演義、水滸傳、封神榜等題材，都在其表現的範圍之內，作品變化多樣、色彩豐富成為石灣窯最為人稱道的特色。

　　台灣交趾燒和廣東的石灣陶塑與福建的德化窯瓷塑是有著深厚淵源的，自從台灣在明末鄭成功從荷蘭人手中收復之後，大陸沿海各省開始大量移民到台灣，因而將廣東的陶塑技術也帶來台灣，而形成著名的「台灣交趾燒」。交趾陶燒製的方法，是在明末清初傳入臺灣是頗可採信的，當時鄭成功軍中，揣測不乏製作交趾燒的人才，鄭氏來臺的粵人中，將其家鄉燒陶技藝在臺灣施展開來，是極其自然的事（圖18）。

圖18：台灣　交趾陶

清代移民生活稍具安定，各地營建事業轉趨興旺，由於人才缺乏，從家鄉聘請良工前來從事營造事業者，亦應是順理成章的事，在這些渡海來臺灣從事營建的工匠之中，很可能便有會燒製交趾陶裝飾物件的人才，他們分工修建祠堂、廟宇或同鄉會館，其中有泥水匠、磚瓦工、或施裝飾花樣的陶工，都是極其平常的。所以在清季二百餘年中大陸專業人才來往臺灣與大陸之間，可說隨需要而與日俱增。而追溯交趾陶燒製的始源，則為嘉義的陶藝家葉王先生。

根據連雅堂在他所著的《雅言》一書中曾說：「葉王的所製的許多佛像，在交趾也有這種作法，所以葉王的製品就叫嘉義交趾或俗稱交趾燒。」實際上交趾是中國廣東民窯系統所燒造的一種用於建築或寺廟裝飾的低溫釉色陶，而在中國南方日用器皿也有用這種方法燒製，它流傳分佈的範圍極廣，自大陸五嶺以南直到越南凡有粵民移居的地方，民間都有交趾燒這種低溫陶的製作發現，而臺灣交趾陶亦是經粵籍移民傳入臺灣的，至葉王集其大成，又將其改良而成更具地方特色的一種陶製品。交趾燒在臺灣的發揚光大，葉王是其主要的關鍵人物。

葉王本名麟趾，他的父親葉清嶽便是位水泥匠，也有人在後世傳世的交趾陶作品中，發現有葉清嶽留有名字款的作品，所以也懷疑葉清嶽本身，便懂得製作交趾陶。葉家移入臺灣的記載，各書說法不一，很可能是在清嘉慶年間 (1796－1820) 前後移入臺灣的，葉家最初住在嘉義民雄，後來遷居臺南麻豆，葉麟趾是他的第二個兒子，可能生於道光二年 (1822？) 中國的歷史上，一向卑視匠人行業，很少記載民間藝人的事蹟，所以有關葉麟趾的生卒年月，仍存疑問。我們綜合各家說法，僅能說大約是在那個時代。現在雖然有人給葉王作了年譜，但其可信度究竟如何，很難令人瞭解。依據學者的考證，葉王自幼家貧如洗，小時候也沒有讀什麼書，但是頗具藝術天賦。少年時曾被僱，替人放牛，牧牛時喜歡以泥土捏玩偶嬉戲，後來跟隨一個廣東陶塑師傅做寺廟上的陶塑，因為所製陶偶敷色妍麗，精巧動人，不久之後便聲譽鵲起。當時台灣南部許多寺廟的陶塑，不論山水或人物，大多出自他的手筆，如今我們仍可在台南學甲的慈濟宮、佳里震興宮、金唐殿等地欣賞到他晚期的作品。

由於他的手藝好，一般人都尊稱他為「葉王」或「王師」，葉王與王師，都是稱讚他在交趾燒的製作方面已經達到了巔峰，足以為人表率，因此談到交趾燒，在有清一代，莫不推許他的成就。民國十九年 (1930) 日本人曾在臺南舉行「臺灣文化三百年紀念會」，並展覽臺灣文物，當時曾經邀請日本學者尾崎秀真講述臺灣文化發展史，在其「清朝時代之臺灣文化」講題中，曾讚揚說：「臺灣在以往三百年間，只產生製陶名匠一人」（即指葉王）。[5] 在日據時代，葉王

[5] 當時擔任臺灣史料編纂員，對於臺灣人的風俗習慣或文化特徵研究甚深，且因熱愛臺灣而收集了高山族的生活工藝品、臺灣民間藝術品及文獻資料，亦是一位水墨畫家兼詩人。以上資料參考施翠峰：〈第一篇 重新認識臺灣交趾陶〉，《以手築夢－臺灣交趾陶藝術》，國立歷史博物館，2000年12月，第21－22頁。

的交趾陶，也曾被送往日本國內，參加萬國博覽會，獲得大獎，經評為「臺灣絕技」，因而交趾燒始受到社會廣泛的注意。

「交趾燒」集捏塑、彩繪、窯燒高難度技巧於一身，經二次燒成的多彩低溫鉛釉陶器；早期作為廟宇建築裝飾，題材內容多運用忠孝節義、附庸風雅與祈願之類的仙佛、人物，以及祥瑞、諧音或象徵寓意的蟲魚走獸、花鳥博古器物等裝飾，除了美觀，亦蘊含祥瑞、鎮煞、教化的意義與功能。

交趾陶是用於建築或寺廟裝飾的低溫釉色陶，它的外表，不僅造型精美，裝飾巧妙，而其釉色奇幻，質地樸素，符合中國人的審美觀念。在燒成的成品當中，不論是人物、飛禽、走獸、仙佛、花卉、瓶盤、壺具以及其他的裝飾物件，都予人在視覺上產生華麗端莊的感受。

由於葉王收徒授藝，而使得陶塑技藝脈脈相承，開花結果，經過多年來的演變，如今這項原本源於廣東交趾的陶塑技藝，早已經融入台灣本土的文化之中，而成為一項具有特色與風格的民俗技藝了。

雖然台灣交趾燒和廣東石灣陶有著相當密切的關係，但是在材料和技法上，也有著相當大的差異，主要在於石灣陶是以「仿鈞釉」做為設色基礎，台灣的交趾燒則以「琉璃」做為裝飾的主要手法。在外觀上要較石灣窯作品色彩豐富而且變化多端，在光澤的感受上也較之清亮許多，另外，在製作的風格上往往刻畫入微，手法相當細膩。

就技術而言，交趾陶和唐代三彩陶，都是屬於中國陶瓷史上低溫色釉的系統，是一種低溫鉛釉的軟質陶器。其燒製的過程，是先以黏土塑造出各種形象，經過攝氏八百度左右的素燒之後，再於素胚上彩繪，再送入窯爐之中以低溫烘燒而成。交趾陶在台灣受到了人文及材料的影響，製作時採用來自福建金門的白土與烏土，由於土質的細膩潔白，更使得色釉更加透明、清亮與豔麗。

當初的交趾陶主要應用於寺廟殿宇牆壁上的裝飾，題材大多取自民間傳說、戲曲故事、忠孝節義的歷史典故等等，近年來由於政府當局對於保護文物遺產不遺餘力，加上傳承技藝的流傳各地，許多的年輕一代的交趾陶藝家，正多方嘗試以新的觀念和手法來表現新一代的交趾陶塑，企圖能跳出寺廟裝飾的格局，而走入家庭、走入生活，成為適合家庭擺設和裝飾的生活藝術品，在風格和內容上也有了多元化的表現，此種蓬勃的現象，對於台灣本土民間陶塑的發展無可疑問的，是具有正面意義的，而且在傳承中國陶塑的發展史上，「台灣交趾陶」也必將成為光彩奪目的重要流派。

第二節、青銅工藝

天然的銅顏色泛紅，稱作「紅銅」。青銅是指銅加上錫的合金，因顏色灰青，故稱之為「青銅」。學者一般認為，在人們使用青銅製作器物之前，應該有一段銅石並用的時期，而青銅器的誕生，與史前人類逐步提高其製陶的技藝有關，因為製作青銅器，必須經過煉礦、製範、熔鑄等過程，必須有能力提煉銅料，製造耐高溫的陶模（陶範），更必須有能力將火溫提高到數百度甚至一千度以上的高溫，才能將銅礦熔解，再將融熔的熱銅漿倒進陶模（陶範）裡翻鑄青銅器。《荀子‧疆國篇》記載：「刑範正，金錫美，工冶巧，火齊得」，說明了製作青銅器的幾個重要條件（圖19）。

圖19：銅斝，商代酒器

製範的方法基本可以分成「陶範法」與「蠟模法」兩種。「陶範法」是根據所要製作的器型，用陶土形塑出造型，稱為陶模，再用朱筆在其上勾勒出花紋，然後用木刀等工具刻製，再將陶模用火燒製使其變得堅硬，再用一層層泥片附在此一陶模外面，使成器型並且印出花紋，這就是「外範」。在外範的中心還需要製作一個內範，內範與外範的空隙距離就是器壁的厚度，再灌注銅漿之前，將內外範之間用許多支釘或子母榫相扣使之固定，並用繩索和厚泥在外範加固，以進行灌注銅漿，待銅漿冷卻，將內外範剝離，再將銅器粗糙的表面經過打磨、拋光等手續，一件青銅器就製作完成了（圖20）。「蠟模法」的應用在商代以後，其方法可以製作出更為精細的花紋裝飾與雕件，先以蠟作為材料製作銅器的原型，在蠟模上面刻製花紋，因為蠟模性軟，可以讓雕刻工匠雕出非常精細的紋飾，再敷上泥片製作外模與內模，將內外模固定之後，就可以灌漿鑄造銅器（圖21）。

圖20：班簋 西周早期

圖21：曾侯尊盤 戰國早期

　　青銅時代是接續著陶器時代而發展的工藝美術，依據考古發現，目前中國最早的青銅製作是出現在河南西部、黃河中游南岸與山西汾河下游等地的「二里頭文化」，曾經發現製銅作坊，也出土了多件精美的青銅器，證明在新石器時代晚期，中國已經進入青銅時代。1976年在河南安陽小屯村殷商時期「婦好墓」的發掘，發現468件青銅器，紋飾精美，造型多樣，充分反映出商代青銅工藝的水平。

　　青銅工藝美術在商周到達高峰，其製作的形制巨大，紋飾多變而豐富，整體給人一種沈雄凝練的莊重感覺，大陸學者李澤厚就曾經以「獰厲之美」來形容青銅器藝術，因為青銅器忠實地反映出商周時代奴隸社會的嚴謹、殘酷與權勢的文化內涵，以及對於自然崇拜所顯示出來的敬天尚鬼神的巫術趣味。

　　青銅器的造型，大體上可以分成烹飪器、食器、酒器、水器、雜器、兵器、樂器、工具與貨幣等八大種類。

　　烹飪器包括鼎、鬲、甗等，在商代，鼎的使用有著嚴格的規律，天子用九鼎，卿用七鼎，大夫用五鼎，士用一或三鼎，一般平民則禁止使用。

　　食器以簋最為多見，是一種盛裝黍稷等食物的食盒。

　　酒器，因商人喜歡飲酒而以與酒有關的器型最多，常見的有爵、斝、角、觚、觶、壺、卣、罍、觥（兕觥）、盉、尊、彝等。

　　水器有鑑與盤等，以容水與盛冰之用。

　　兵器有戈、矛、斧、刀等。

　　樂器有鐘、鈴、鐸、鐃等。

　　工具類有鏟子、叉具等一般生活用具。

　　青銅器豐富的紋飾是最美的一部份，紋樣的構成原則以正面與對稱的方式，紋飾大多以「對稱」方式表現出一種莊重穩定的平衡感，而獸面紋樣則喜歡以正面為之，刻鑄出獸類的眼睛、鼻子、嘴巴等特徵，有學者認為這種正面法則，正表達出一種「威猛、勇敢」的象徵（圖22）。

圖22：銅人頭，商代蜀國，祭器，1986年四川省廣漢縣三星堆出土

　　整體觀察商周青銅器的紋飾，以動物紋與幾何紋為主。動物紋可以分成兩大類，第一類為變形奇特的幻想式動物，如饕餮紋、夔龍紋、龍鳳紋等。對於饕餮紋，所表線的饕餮是一種貪食的動物，有首無身，貪得無厭，許多學者對其意義做過解釋，有人認為饕餮紋飾有「通天地、通生死」的意義，有人認為是「辟邪驅鬼」，有人認為「戒之在貪」，有人認為象徵「威猛」或是「權勢」的象徵。

　　第二類是自然界的動物，像是犀牛、熊、鹿、羊、牛、豬、馬等等。鳥蟲類有鳥、鴞、蟬、龜、蛇、蛙、魚等等。

商周時代的青銅器幾何紋，以回紋較為多見，這種回紋是從彩陶上的漩渦紋飾發展出來的圖案，青銅器上的回紋大多是方形結構的連續。除此之外，還有方格紋、連珠紋以及具有立體突出效果的乳丁紋、弦紋等等。

青銅工藝除了平面的紋樣之外，還出現不少的雕塑裝飾，譬如蓋的紐製作成鳥的造形，鼎的足做成夔鳳造形，甚至將整體器物鑄造成鳥獸的造型，像是鴞尊、牛尊、雙羊尊等，豐富了青銅藝術的天地（圖23）。

圖23：錯銀牛燈 東漢

第三節、玉器工藝

自古以來，中國人對玉一向情有獨鍾，總把美好的人事與玉聯想在一起。中國的先民把潤澤堅韌的礦物一律稱為「玉」。在東漢許慎的《說文解字》之中說道：「玉，石之美者」，表示古代時期對於「玉」的概念，在於凡是具有美麗質地或是紋裡的石材，像是水晶、瑪瑙、琥珀、青金石、蛇紋石、綠松石等等，都可以被歸類在玉石系統裡，到了清代還只是以軟玉與硬玉的二分法來區分。

一直到1824年，奧國礦物學家摩氏 (Frederich Mohs) 創立一種硬度表，作為評判礦物硬度的標準。摩氏硬度表 (Mohs hardness scale) 礦物表面因為外力所加的摩擦而產生的抵抗力大小，稱為該礦物的硬度。礦物硬度的強弱，可藉由互相摩擦來決定。最軟者為滑石，最硬者為金剛石，共有十種礦物，定為十度：第一度的滑石 (Talc)，第二度的石膏 (Gypsum)，第三度的方解石 (Calcite)，第四度的螢石 (Fluorite)，第五度的磷灰石 (Apatite)，第六度的正長石 (Orthoclase)，第七度的石英 (Quartz)，第八度的黃玉 (Topaz)，第九度的剛玉 (Corundum)，第十度的金剛石 (Diamond)。一般而言，中國玉石在摩氏硬度的分類上，大約在三、四度到五、六度之間。1863年法國礦物學家道摩爾 (Alexis Damour) 確定把中國玉石依據礦物學分成兩大類，一類是輝玉 (Jadiet)，一般稱之為翡翠，一類是角閃玉 (Nephrite)。

古代中國所使用的玉器材質多元，以陝西、河南等地出產的礦石較多，玉色以黃綠、墨綠、青玉為多，清代乾隆皇帝把新疆納入版圖之後，新疆的和闐白玉才大量流入中土。

玉器工藝在中國文化上的意義，可以分為下列幾點：

1、階級象徵，古人配玉者一般皆為皇帝、貴族與士大夫階層，「玉」字與「王」字在古代通用，可見玉器在階級上的意義，玉器是尊貴卑賤的階

級區分，禮器中的「六瑞」是六種器物，由政府頒發給國家的高官，做為爵位的憑證，叫做「瑞」。「六瑞」出自《周禮》：「以玉作六瑞，以等邦國，王持鎮圭，公持桓圭，侯持信圭，伯持躬圭，子持穀璧，男持蒲璧」，王及公、侯、伯、子、男共是六等爵位，以「六瑞」分別其等級。

2、符節器，權力、官位職別的象徵物，也是軍令或是皇帝命令的象徵物。像是以玉器製作的「虎符」或是玉印，擁有「虎符」者，就擁有調動軍隊的權力。

3、玉器是德行高潔的象徵，所謂「君子比德於玉」，「君子溫其如玉」等，都以玉形容人品之高尚，佩帶玉器，表彰潔身自愛，清高自持之意。

4、玉器是一種祭器，所謂「六器」出自《周禮‧春官‧大宗伯》：「以玉作六器，以禮天地四方，以蒼璧禮天，以黃琮禮地，以青圭禮東方，以赤璋禮南方，以白琥禮西方」，顯示古人以各種形制與顏色不同的玉器祭拜天地四方。

5、玉器被認為是長生不老的象徵，認為以玉器可以使身體永存不朽，因此古人生者服食玉屑養生，而在陪葬文化裡，大多以玉器陪葬，《葛洪‧抱朴子》記載：「金玉在九竅，則死人為之不朽」，葬玉是古代專門為保存屍體而製造的斂葬玉器。其主要形制有：玉玲、玉塞、玉握、玉瞑目、玉衣等。借助玉之靈性以防身體腐壞，這種觀念早在新石器時期就已經存在。這種對玉的迷信，在漢代演變到了迷信的階段，因此，保護死者不朽的喪葬用玉器明顯增多，像是玉衣、玉九竅塞、玉玲、握玉等，都是漢代王公貴族特有的葬具，死者口中含玉蟬，眼睛、鼻孔、耳朵、肛門等部位，都以玉器填之或遮住，最著名的例子是考古出土發現，漢代高級貴族在死後身著以千片的玉片所編綴的「金縷玉衣」正體現了這種觀念。

6、辟邪用器，玉器被古人認為是用吸收日月精華的玉石所製成，所以具有不可思議的力量可以轉化命運，攘辟邪靈或是不祥的事物，古人習慣將玉器雕成各種吉祥象徵的造型，像是螭龍、獾（雕成兩隻面對面的獾，有「相見歡」之含意）、馬與猴（寓有「馬上封侯」之意涵）、童子持蓮（寓有「連生貴子」之意）、剛卯（守護神）等佩件或是飾物，戴在身上，以收到辟邪防災之效果。

　　玉器的製作相當耗工費時，往往一件玉器需要花費數月甚至是一年以上的時間來製作，玉工們以水帶動解玉砂（石英砂、金剛砂等硬度較高的砂粒）之下，

運用鉈具、鑽具或是弦具逐步切割、鑽孔與雕琢出想要的造型與紋樣，在《詩經》之中有：「如切如磋，如琢如磨」的字句，來形容雕琢玉器程序的艱辛。

歷代玉器的風格各不相同，新石器時代的玉器一般以素面為主，造型較為碩大，紋飾比較少見（圖24），商周以來，紋飾逐漸增加，以雲紋、穀紋、雷紋等是其時代特色。春秋戰國時代，是玉器製作的繁榮時期，玉器製作雕琢精細，紋樣華美。

漢朝是玉器文化另一輝煌時代，由於佩玉已經形成一種風尚，在裝飾玉與佩玉方面，奇巧玲瓏的造型與紋樣不斷地被設計出來，極盡華麗工巧之能事。喪葬玉也隨著漢代的厚葬風俗而盛極一時（圖25）。

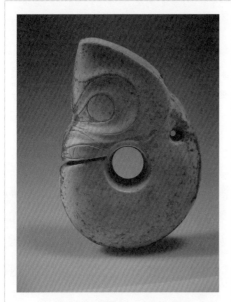

圖24：玉獸玦 紅山文化（史前）

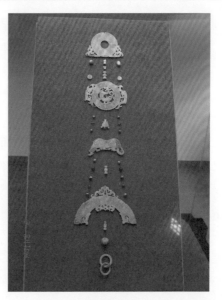

圖25：南越王墓主組玉佩 西漢

隋唐時代以後的玉器，小件佩飾玉逐漸增加，在唐宋時代特別以動物造型的玉件為多（圖26）。元朝與明代玉器製作技術更為提升，玉器的應用更為普遍，透雕、鏤雕與立體雕的玉器風格，顯示出玉工們的別出心裁。明代更出現了以玉雕著名的雕玉家，明代陸子剛所製作的玉牌（俗稱「子剛牌」），因雕工精緻，風格典雅，而成為一代雕玉名家。

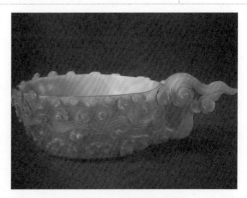

圖26：玉雲形杯 唐

圖27：乾隆時代「大禹治水」白玉雕（局部） 清代

清代的玉器雕刻在乾隆皇帝的時期達到高峰，因為新疆的大件和闐白玉被運往中原，在北京與蘇州等地巧工能匠的雕治之下，許多巨型、種達數百公斤的擺飾玉件被創造出來（圖27）。除此之外，玉匠們發揮想像力，應用玉石皮殼的各種色澤，雕成各式各樣的巧雕，像是收藏於台北故宮博物院的翠玉白菜，是一件聞名遐邇的巧雕作品。玉工運用巧思，利用翠玉的白色質地與綠色質地加以雕琢，形成一件栩栩如生的作品。

在亞洲玉器文化發展史上，台灣的玉器文化以卑南史前遺址最具代表性，卑南遺址的發掘開始於1980年，考古學家發現一片片排列密集的石板棺群，以及棺內隨葬的大量玉石與陶器。在出土的大多數陪葬品之中，除了各種陶器與石器之外，就以玉器最為常見。玉器在陪葬品之中最多，而且造型多樣，製作精良，顯示卑南文化的水平之高。

卑南文化的玉器的式樣繁多，種類包括耳飾、胸飾、頭飾、臂腕裝飾、工具、武器等等，而以陪葬死者的玉裝飾品最多。玉器陪葬品的數量反映了階級、財富與權勢。卑南遺址的用玉文化，是台灣新石器時代玉器文化的典型之一，與中國大陸的良渚文化、紅山文化等史前玉器文化相互輝映。卑南文化的玉器材質大多屬於黃綠色的台灣玉或是蛇紋石系統的礦石，歸屬於閃玉質地，產地在花蓮一帶。

摘要

　　本章針對舞蹈藝術做出翔實的說明，首先針對舞蹈藝術的半生與其原始意義，做出簡明的講解。

　　第二節講述舞蹈藝術特性與基本表現手法，引導學生對舞蹈藝術與身體語言的關係，對於其以身體肢體作為表現媒介的基本技巧，有一基本的認識。

　　第三節與第四節則是針對中國古典舞蹈與西方的古典舞蹈與芭蕾舞的發展與基本概念，做一精簡的講述，引導學生對它們發展的歷史與基本技法有所認識。

　　第五節則針對現代舞的發展、觀念與技法的演進，做出講解，引導學生對於二十世紀以來舞蹈藝術的發展，有一初步的認知。

學習目標

一、引導學生理解舞蹈藝術的發生以及其原始意義。

二、引導學生理解舞蹈藝術特性與基本表現手法。

三、引導學生認識中國與西方古典舞蹈的發展。

四、引導學生理解西方現代舞的發展與其特殊風格。

第七章

舞蹈藝術鑑賞

第一節、舞蹈的原始意義

　　在所有藝術形式中，沒有哪一種能夠像舞蹈一樣與人最基本的存在——身體直接相關。你可以不發聲、不說話，但是，你不能沒有身體的活動而存在。因為舞蹈是直接以身體為材料的藝術形式。

　　德國學者格羅塞在說明澳洲土著的原始舞蹈時說，在多種多樣的原始舞蹈中，只有少數舞蹈包含宗教的儀式，而大多數舞蹈的目的只在於熱烈情緒的動作的審美表現和審美刺激（圖1）。無論是操練式的舞蹈，還是模仿式的舞蹈，都包含著激烈的情緒表現和刺激。原始舞蹈的特點是強

圖1：青海地區發現的舞蹈紋彩陶盆　史前新石器時代

烈的情緒總是在強烈的節奏中表現出來，舞蹈對於原始人類是一種節奏的強烈感受與實踐。西方學者斯賓賽 (Spencer) 認為每一個比較強烈的感性的興奮，都由身體的節奏動作表現出來；革尼 (Curney) 則補充說，每一個富有感情的動作本身就是符合節奏的。格羅塞根據這兩位學者的觀點說道：「這樣看來，舞蹈動作的節奏似乎僅是往來動作的自然形式，由於感情興奮的壓迫而尖銳地和強力地發出

來的」。格羅塞的論述向我們指出了舞蹈起源的兩個重要因素：

一、本能性的情緒衝動。

二、有節奏的身體運動。

運用現代的舞蹈術語來說，舞蹈的原始意義就是情緒激動引起了肌肉的張力，它通過有節奏的肢體運動而釋放出來。但是，因為生活在一個以「互滲律」支配的神秘世界中，原始居民不可能如我們一樣用單純的自然因果原因理解他們的情緒，並在身體的運動中釋放它們。實際上，原始居民總是要將他們的情緒激動和相應的舞蹈表現納入人──神交感的宗教──巫術儀式中。

以現代的觀念，我們可以依據舞蹈的目的將它區分為自娛、娛人和娛神三大類。但是，在原始舞蹈體系中，這種區分是沒有意義的，因為他們既不可能將人─神真正區別開來，也不存在現代人的自我表現與自由表現的情況。事實上正好相反，原始舞蹈的功能正在於保持和強化一種統一全氏族居民的神秘的整體感。這種整體感的神秘性在於它不僅具有社會的含義，而且具有宗教的涵義：它是人與神靈、天地的統一。原始舞蹈不僅以嚴格規定的節奏達到建立統一感的目的，而且還以廣泛的模仿（模擬）創造和強化統一的景象與氣氛。

在許多原始的舞蹈中，動物的形象和姿勢，是主要的模仿和表現的對象。甚至許多動物的形象與動作還被直接用於舞蹈的元素或道具。在歐洲史前舞蹈之中，猴子、獅子、豬、狼、牛、鳥、山羊和蛇等動物，廣泛地出現在歐洲的史前舞蹈之中，人扮成動物形狀，或者是攜帶動物而舞。

原始舞蹈本是一種人獸共舞、天人共樂的世界。它的力量之大，甚至會在特定時期爆發瘟疫式的「舞蹈魔症（dancemania）」。美國舞蹈史家羅勒爾（L.B.Lawler）則指出：「舞蹈魔症可以由瘟疫、飢荒、戰爭，即任何一種災難性的劇變引發，只要生活的壓力和緊張超過了人的承受力。這種歇斯底里的、強迫性的舞蹈迷狂會瀰漫整個社會，而且通常只有經歷了它的恐怖的全部過程、奪去無數犧牲者的生命它才會停息」。因此，我們可以將舞蹈魔症的爆發視作對過強生活壓力所爆發的身體形式的反抗。它具有一種社會化的激情發洩和淨化作用，是一種社會性的「集體身心醫療」。

隨著古希臘文明的萌發，這種突發式的舞蹈魔症在邁錫尼時代後期經歷了慶典化、儀式化的轉變。它最後演變成了崇拜酒神狄奧尼索斯的歌舞慶典──一個人人沉醉迷狂的歌舞狂歡節日。在考古發現的古希臘畫瓶上的舞蹈圖畫上，我們勾畫了一幅熱烈、燦爛而迷狂的酒神節歌舞景象。

德國哲學家尼采認為酒神歌舞的力量是通過酒與歌舞的沉醉將個體帶回到萬物一體的原始統一之中，個體因為沉醉的自我放棄而感受到回到母體式的慰藉和幸福。

第二節、舞蹈藝術特性與基本表現手法

一、舞蹈的藝術特性

（一）肢體的節奏與韻律

肢體動作進行有節奏、有韻律的變化，可以說是舞蹈的基本特徵。舞蹈作品中人物情感、思想、性格的表現，情節的發展、氛圍的渲染、意境的塑造等等，都是通過人體動作來表現。舞蹈作品是在舞蹈動作這一基本元素的重複、發展、變化和有目的的組合運動過程之中去發展而完成的。

不論任何形式的舞蹈，其動作都是有節奏與韻律的，我們可以說：「沒有節奏，就沒有舞蹈」。舞蹈的動作不是一般自然狀態下的茫然無秩序的動作，而是合乎舞蹈藝術規律的人體運動，是一種具有節奏性的動態形象。節奏與韻律性使得舞蹈動作有別於日常生活動作，也有別於戲劇動作。

一般說來，舞蹈的節奏表現為舞蹈的動作力度的強弱、速度的快慢和強度的大小。快速的旋轉，可以表現人物的激動情感；舒緩的節奏，可以表現出一種優雅的意味；輕巧的跳躍可以表現出人物的喜悅；大幅度的肢體動作則可以表現人物奔放、粗獷與豪放不羈的性格。

舞蹈動作包括「表情性動作」、「說明性動作」和「裝飾性動作」等。「表情性動作」是表現人物的情感、思想和性格特徵的動作。它在構成舞蹈形象的過程中是最重要的基本因素，也稱為主題動作。為了表現出人物極為豐富的內在精神，表情性動作在舞蹈作品中反覆出現、發展、變化，以反應豐富多彩的現實人生，揭開隱藏於人類心理的活動。

「說明性動作」有模擬性和象徵性的特點，展現某種具體的動作，例如以舞蹈模擬孔雀迎著朝陽、漫遊草地、展示著自己艷麗羽毛或是隨風起舞等等的動作。

「裝飾性動作」也稱作連續性動作或過渡性動作，舞蹈的情意表達，除了依靠表現性和說明性的動作之外，還需要進行動作與動作之間的連結與組合，才能表現得具備整體性與連貫性。

（二）時空、動靜結合的造型性

舞蹈和音樂、文學等非造型性藝術比較，舞蹈屬於空間造型性藝術。但是它不像是雕塑與繪畫屬於靜態造型的藝術形式，而是一種動態的造型藝術。我們可以這麼說，舞蹈是「活的雕塑」、「動的繪畫」。舞蹈型態是流動狀態下的視覺

圖2：陶質彩繪拂袖舞女俑
西漢

直觀形象，而不像繪畫、雕塑是一種靜止狀態下的視覺直觀形象（圖2）。

舞蹈的動作大多都是把自然生活之中常見的動作加以提煉、加工、美化而成。它具有豐富的節奏性與動作的規律性，同時舞蹈動作具有流動的造型性，這種造型性包括人體的動作與姿態、舞蹈整體結構的安排等等。

由於人們審美的觀念不同，加上興趣與愛好的差異，對人體動作型態造型美的標準、要求與觀點也不盡相同。芭蕾舞要求動作一定要「外開」和「繃直」，才符合其審美的規範。而中國的古典舞蹈動作講究「圓潤」、「曲線」、「造型」與「運動」。整體來說，舞蹈動作、姿態的造型美的形式是多種多樣的，只要能夠達到創造美感、傳遞情感與述說故事的目的，都算是能夠符合造型美的原則。

舞蹈的結構安排也是舞蹈造型性的一個主要部分。它是構成舞蹈作品的重要因素。不管是獨舞、群舞或是舞劇，舞者都要在舞台上按一定的方向和路線進行運動，根據編舞者或是作品的要求，產生各種類型的舞台空間動線和畫面造型的變化。

（三）直接、強烈與整體的抒情性

舞蹈以人體肢體為媒介，用濃縮而精練的動作所進行的情感表現。舞蹈以身體動作過程來表達情感，一方面源自於日常生活中的情感動作、體貌姿態與肢體語言的表現；另一方面，也來自於對身體力量和精神特質的概括與提煉。這兩者從不同方面都規範了舞蹈動作所具有的概括與寬廣的表現性質。

舞蹈的特長在抒情表現，如悲、喜、愛、恨等；而不是模仿的再現。現象界裡複雜的人物、情節與繁瑣的場景，單用人體形式來模擬，本身就難以準確地面面俱到。在舞蹈之中，不論模仿性或是敘述性的表演，以各種生活動作、場面、事件的展露，都是服從於抒情表現這個主要因素。舞蹈所表現的直接、強烈而概括的抒情性特徵，充分體現了舞蹈的特質，也是舞蹈藝術獨特的魅力所在。

（四）融會音樂、美術元素的綜合性

舞蹈是以人體的動作為主要表現手段的藝術，但它離不開音樂、美術元素的襯托，這些元素都是舞蹈藝術重要的構成成分。因此，綜合性又是舞蹈藝術的一

大特徵。它把文學、戲劇、音樂、美術等藝術都融合在舞蹈藝術之中，增強而且豐富了舞蹈藝術的表現能力。

在舞蹈藝術中，舞蹈和音樂具有最親密的關係，音樂是舞蹈的聲音，舞蹈則是音樂的形體。舞蹈離不開音樂，音樂是舞蹈的靈魂。音樂在描繪人物的思想情感和性格特徵上，與舞蹈一起完成塑造藝術形象的任務，對舞蹈所處的客觀環境、氣氛進行渲染與烘托。

舞蹈做為一種綜合性的藝術，還有一個重要的元素——舞台設計、道具設計與服裝設計等等，包括燈光、佈景、道具、服飾等對於展現舞蹈作品的時代、環境、氣氛或是表現人物的思想感情和舞蹈情節的發展，都起著極其重要的作用。

二、舞蹈的基本表現手法

（一）動作、姿勢與表情

舞蹈是通過身體的動作、姿勢和表情來展示心靈、表達情感的一種肢體語言，是一種人體動作藝術。舞蹈在表現人物形象的思想感情時，不僅憑藉面部表情，更重要的是通過人體各部位協調一致的具有節奏性的動作與姿勢來表現。

從手、臂的動作、姿勢來看，雙手或雙臂的交叉是典型的封閉的手勢；單舉手、雙舉手、塔尖式的舉手、V字型舉手、雙手叉腰以及擺動手等，則給觀者一種具有自信、驕傲、喜悅或是興奮等的情感暗示；而握拳、屈肘、劍指、甩手、按掌等，則激發出一種憤怒、恐懼或是狂放等的感覺。

從腳、腿的動作與姿勢來看，一般而言，兩腿直立顯示了自尊與尊敬；叉開而立，顯示出陽剛之氣，也有挑戰與進攻的意味；以膝蓋為中心的彎曲則往往會讓觀眾感受到放鬆、虔誠、順從、依賴、柔弱等等的感覺；而腿的交叉動作，則給人有隱密、封閉、羞澀、緊張等等感覺的暗示；以腳輕快的踢踏與拍打則可以表現出喜悅的感情，用力踢踏與拍打則蘊含憤怒的感情。

從軀幹的姿勢來看，開展的挺拔與直立的姿勢給人具有自信、坦誠、高傲與無畏的感覺；閉鎖彎曲的姿勢則是痛苦、戒慎與落寞的表現；軀幹肢體的起伏可以意味著興奮或是憤怒等高漲的情緒；肢體的扭動可以是誇張的羞澀和亢奮等情感的展現。

從頭部姿勢和動作來看，中立靜止的頭勢給人平和與安祥的感覺，頭部的轉動搖晃則象徵焦慮或是奔放；前伸有積極性與進取性，後仰則有排斥感或是消極感；頭部上揚是自尊自信或是不甘屈服的表現，頭部下垂則顯得有馴服、畏懼或是沉思；偏歪則是思索或是女性嬌態的展現。

面部表情更直接地展露了舞者多樣的情感與心理狀態。眼睛是靈魂的窗口眼睛直視是對生存空間的搜尋、顧忌和捍衛心理的呈現，目光迴避是消極退卻或不

屑一顧的暗示；凝視表示關注，甚至是表達愛慕的感情；瞪眼是對身外之事物感興趣和自信自喜的表現，也表示極大的吃驚或憤怒；平視是相互平等、尊重的視角，上視、仰視則是祈望、敬畏或是高貴與自負的表現；下視有愛護、寬容、羞澀、謙遜的心理。嘴是眼睛之外最引人注目的身體語言，張嘴、閉嘴、撇嘴、咬嘴唇等，可以展現出興奮、沉寂、輕蔑、痛楚等等的情感變化。眉毛的凝蹙與挑起，鼻翼的放鬆與掀動，都可以傳達出多樣的心理感受。

（二）節奏

舞蹈節奏指在動作、姿勢、造型上力度的強弱、速度的快慢、時間的長短和幅度的大小等方面所具有規律性的變化。它是表現特定情感的重要手段，是形成不同舞蹈風格特點的重要因素。

在舞蹈結構安排之中，不同的動線有特定的情感意味，由於節奏的變化，它們具有了新的表現力。當力度減小、速度減緩，舞者雖然呈現擴張式的斜線運動，卻可以顯得平和、安靜。柔和的弧線、圓形移動線，也可以用快速和有力的動作產生激烈、動盪與迴旋的動感與感情。

一切舞蹈節奏，都是為表現特定情感狀態而設計的。它把各種舞蹈動作，依照舞蹈作品的感情主題，合乎規律地組織起來，使舞蹈具有了豐富的表現力和強烈的感染力。

（三）舞蹈結構（構成與構圖）

舞蹈結構（構成與構圖）是舞蹈表演在一定空間與時間內，對線、形等各個方面關係的合理佈局，其中包括舞蹈隊形變化、舞蹈靜態造型所構成的畫面組織等。舞蹈構成從表現舞蹈作品的內容和塑造的形象出發，選取適當的表現形式，安排和舞蹈動作相結合的空間動線，形成不斷移動的舞蹈畫面。

舞蹈的空間運動線，可分為斜線（對角線）、豎線（縱線）、橫線（平行線）、圓線（弧線）、曲折線（迂迴線）五種。

1、**斜線**：呈現有力勢的推進，並有延續和縱深感，可以適合表現開放性、奔騰性的情感意蘊。

2、**豎線**：直接向前的豎線動線，具有強力的動勢，使觀眾產生直接逼來的緊迫感和壓力感，多用於那些正面前進的舞蹈。

3、**橫線**：一般表現舒緩、穩定、和諧與平靜的情緒。

4、**圓線**：一般給人以親和、流暢、勻稱和綿延不斷的感覺。

5、**曲折線**：一般給人活潑、跳躍、搖盪和游離不穩的感覺。

舞蹈結構在獨舞、雙人舞、三人舞、群舞和舞劇中尚且具有不同的特點。獨

舞的構圖，是一個人在舞台上地位的移動變化中，所做出的動作和姿態而形成的畫面；一般獨舞都是以光的移動形成線的變化，這種構圖往往也能給觀眾留下難以磨滅的印象。

雙人舞構圖，是兩個人在舞台上的動作構圖，是兩個點在舞台空間的移動線；而點、線的距離和遠近，以及變化的方位和角度，表現著人物之間情感的親密、疏遠、熱情、冷淡等關係。

三人舞構圖，是三個點在舞台上的移動，既可以形成一條線，又可以組成等邊或不等邊的各種三角形，而且在造型上容易給人以立體感覺，再加上它在表現內容上有更大的能力，故而它有比較大的創作空間可以發揮。

群舞的構圖，是多個點形成不同線條畫面的變化，充分利用舞台的時間與空間的發展，運用形式美的各種原則和方法進行舞蹈的構圖。舞劇中舞蹈構圖，基本與獨舞、雙人舞、三人舞與群舞的構圖一致，但是卻具有戲劇的效果，它要描繪人物的性格與劇情的矛盾與衝突，對於表現人物的內在情感與思想具有強大的表現力。

總體來說，舞蹈構圖應遵循的原則是要依照和適應舞蹈作品內容的要求；從表現人物的情感和思想出發；襯托和展現舞蹈作品所規定的環境；符合藝術形式美的規律和法則。

（四）服飾與道具

舞蹈離不開服飾，服飾的功能在於能夠形象地說明角色的年齡、職業、性格、時代、民族與地域等等特徵，同時又能突顯不同舞蹈作品的藝術個性，增強人物形象的藝術感染力。

舞蹈服飾以不同的形式和色調去渲染角色的意境和情緒，能夠烘托出不同舞蹈的多樣感情。舞蹈服裝的設計上運用裝飾風格，在表現方法上具有虛擬、誇張、概括的特色，在服裝的裝飾與用色上也應用多樣變化的設計，盡力與舞蹈主題協調，進而提高其展演的效果與審美的價值。

舞蹈道具多種多樣，它與舞蹈表演的關係十分密切，如表現舞蹈環境、渲染氣氛等等。舞蹈道具也可以為舞蹈增添了視覺形式上的美感，提高了舞蹈表演的審美價值和藝術感染力。

第三節、中國舞蹈藝術的發展

遼寧西部地區牛河梁所出土的5000年前紅山文化遺址，有祭壇、積石冢群，構成了女神廟的基本結構。其中一枚保存完整的女神像，說明在那時已經有了真正意義上的祭祀活動。由此可以想見當時為祭祀女神大概已經有比較成形的祭祀

性儀式。舞蹈，或許是其中主要的表達手段。

　　江蘇吳縣江凌山良渚文化墓葬的一枚透雕冠狀舞蹈紋玉飾，整體造型均衡對稱，結構完整，中央處為獸面紋，兩側有對稱性的舞人形象，頭戴冠，兩人側面對峙，十分傳神。玉飾上刻有多條流動的陰刻纖細線紋，動感十足，配合舞人頭像，似乎是翩翩起舞的流韻。原始舞蹈在氏族社會中已有很大的發展，圖騰信仰的產生，促使原始舞蹈成為以原始宗教活動為重要內容的一種儀式化人類行為，並受到當時社會的高度重視。

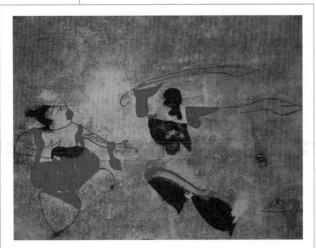

圖3：內蒙古和林格爾　東漢墓樂舞百戲圖

　　內蒙古陰山山脈西段的狼山地區，在綿延數百里的範圍內，有大量岩畫，幾乎可以說是一座巨大的畫廊。陰山岩畫早在5世紀時就已經見於文字記載，被稱做「畫石山」、「石跡阜」，畫中內容豐富，形象多樣，有些被舞蹈史學家們認定為「舞者」（圖3）。

　　傳說中的五帝時期，大約是從公元前2500多年到公元前2140年，由於年代太久遠了，我們現在已經無法看到那時的舞蹈，甚至連有關的出土文物都很少看到。

　　關於先祖的神話傳說，反映了人們對於先祖的崇拜心理。其中有許多關於舞蹈的紀錄，可以看作是整個華夏文明之原始舞蹈在典籍中的紀錄。其中著名的有關於伏羲氏的《扶來》、讚頌神農氏的《扶犁》、黃帝時的《雲門大卷》以及防風氏之舞、葛天氏之舞等。

　　夏代的樂舞形象出土很少，到了商代，由於甲骨文的紀錄，我們已經能夠清晰地辨認出「舞」字。在夏、商的樂舞中，有一些被人們明確地記錄下來。例如《夏龠》，是傳說中歌頌夏禹的紀功性樂舞，又稱為《大夏》。《夏龠》的名稱源自表演時的道具，舞時手裡拿著「龠」，一種樣子像簫的古代樂器，其具體演奏方法和動作表演形式今天已經無可考訂，但是《夏龠》由此得名。

　　《防風氏「三人樂舞」》，是古時稱作越即現在的浙江一帶，一直到近代還流傳一種祭祀防風氏的古老儀式。據梁人任昉在《述異記》中說：「昔禹會塗山，執玉帛者萬國。防風氏後至，禹誅之。其長三丈，其頭骨專車。今南中民有姓防風氏，即其後也，皆長大。越俗祭防風神，奏防風古樂，截竹長三尺，吹之如嗥，三人披髮而舞」。這段話記述了禹在塗山（今安徽蚌埠市西，一說是在今浙江會稽山）召集各部落首領開會，商討和共工氏作戰之事，防風氏因為遲到而

被禹誅殺在塗山腳下。防風氏也許是該部族重視的人，所以其後人在每年的祭祀中，要演奏防風氏的音樂，且有三個人披散著頭髮跳舞。

《九韶》原來傳說是舜帝的紀功樂舞，但又有傳說這個樂舞是夏啟創造的。夏啟在禹之後繼位，他的時代被認為是奴隸制度的開始，《九韶》標誌著隨著奴隸制度的行程，專門供人娛樂欣賞的舞蹈也出現了。其歷史的原因，是由於當原始人的宗教思想開始萌芽的時候，舞蹈這種神秘的鼓舞力量便和原始宗教結合起來，成為娛神的、溝通神與人的重要手段。娛神的舞蹈也是一種表演性舞蹈，但它的對象主要是神而不是人。在娛神舞蹈形成的時候，已經出現了以溝通神人為專職的巫，他們由於宗教職務的需要，便對原始舞蹈進行了整理加工。《九韶》大概就在這樣的發展過程中，到夏啟的時代已經是相當完善的一個舞蹈了。

《女樂》在夏代嚴格來說不是一種舞種，「女樂」之詞在夏代還未出現，這一稱謂最早見於《左傳•襄公十一年》中，「鄭人賄晉侯……女樂二八」，說的就是春秋時期鄭國有人向晉侯奉獻了「女樂」十六人。《管子•輕重甲》也有記載：「昔者桀之時，女樂三萬人，晨譟於端門，樂聞於三衢。」從這條記載中可以看出夏桀時女樂的陣容已經相當龐大。

《奇偉之戲》據說是夏桀喜好的另一種表演。「奇偉」之戲與那些身材特殊的侏儒有關，雜技史學家認為，這裡可能也包含某種早期雜技的因素。由於夏代樂舞中有了很多的娛樂成分，夏桀以及他周圍的首領們以奇形怪狀的演員甚至怪裡怪氣的動作來求取刺激，甚至在其中加入某些戲謔和色情的成分，當是可能的。

《濩》是商代著名的樂舞，後人在《韓詩外傳》中追述它的表演風格時說：「湯作《濩》，聞其宮聲使人溫良而寬大，聞其商聲使人方廉而好義，聞其角聲使人惻隱而愛仁，聞其徵聲使人樂養而好施，聞其羽聲使人恭敬而好禮。」

關於《占卜之舞》，在甲骨文中，記錄求雨的活動非常多，這是商人盛行巫術的結果。商代舉行祭祀活動時，多用面具，以至在各種青銅器面具中都留下了造型奇異、紋路獰厲的印記。如四川廣漢三星堆祭祀坑中出土的面具。甲骨文中，記錄了很多商代的占卜活動，其中有一些很明確地與舞蹈有關。除去《濩》之外，還有《隸舞》、《奏舞》、《羽舞》、《雩舞》、《龍舞》。

《北里之舞》是殷商末代的著名樂舞。紂王自恃過人的本領，終日沈溺於酒色中。所謂「北里之舞」就是紂王時代的產物。《史記•殷本紀》中這樣記載道：「帝紂資辨捷疾，聞見甚敏；材力過人，手格猛獸……愛妲己，妲己之言是從。於是使師涓作新淫聲，北里之舞，靡靡之樂。」為了能夠滿足自己和他所寵愛的妲己的慾望，紂王建造了「鹿臺」，益收狗馬奇物，充仞宮室。更加令人震驚的是紂王開創了荒淫樂舞的前兆。從史記中的記載看，這「北里之舞」也許並

不是一個確定的舞種，而是一種淫蕩樂舞的總稱。

　　據說周公依據周國原來的制度，參照殷禮，制禮作樂，透過這一重大舉措，對上古氏族祭祀樂舞進行了一次大規模的整理。所謂「制禮」，即制訂各種典章制度，幾乎涉及了敬奉神靈、政治、經濟、軍事、刑法、人們的言談舉止等社會生活的所有方面。所謂「作樂」，主要就是指每逢禮儀，就要用「樂」來配合，西周人所說的「樂」，即音樂和舞蹈，特指配合著不同的禮儀而採用的不同音樂和舞蹈動作。

　　周代的祭祀樂舞《六代舞》，又稱《六樂》、《六舞》或《六大舞》，是周代統治者用於祭祀的六個樂舞。傳說是周文王的弟弟周公旦率領文臣樂工在前朝樂舞基礎上修訂編成。據《周禮•春官•大司樂》記載，《六代舞》即黃帝的《雲門》、堯帝的《咸池》（亦稱「大咸」、「大章」）、舜帝的《大韶》（亦稱「大磬」）、禹帝的《大夏》和商湯的《大濩》與周武王的《大武》。據說以文德得天下的帝王就用「文舞」祭祀；以武功得天下者享受「武舞」。因此，前四個屬「文舞」，後兩個屬「武舞」。

　　儺祭是中國最古老的驅鬼活動之一。早在殷商時代，占卜之辭中就有記載，這是一種用人或物作為犧牲，在疑惑有鬼祟的地方作法，以驅疫鬼。《呂氏春秋•季冬紀》有言「命有司大儺」，高誘註釋說：「大儺，逐盡陰氣為陽導也，今人臘歲前一日擊鼓驅疫，謂之驅除是也。」周代以後，類似活動盛行起來，據說那時人們為了驅鬼而發出聲音類似「儺儺……」的呼喊，所以後人稱這類驅鬼儀式作「儺」，此類活動有時也叫「難」。周代之時，全國上下一起舉行的儀式被稱作「大儺」，一般都在歲終舉行，目的是驅除疫魔惡鬼，祈禱來年平安，在鄉村間由普通民眾舉行的儺儀，被稱作「鄉人儺」。

　　漢代樂舞博採眾長，技藝向高難度發展。例如《盤鼓舞》，既有「羅衣從風，長袖交橫」飄逸曼妙的舞姿，又有「浮騰累跪、跗蹋摩跌」高超複雜的技巧，使中華樂舞強調特技表現的特色初步形成。融合眾技促進了人體文化的綜合發展，歌舞戲的出現是漢代俗樂舞發展的一個重要成果。從歷史角度看漢代樂舞，最值得提出的大概就是漢代角抵、百戲的興盛了（圖4）。

圖4：說唱俑　東漢

魏晉時代，在聲色迷離的宮廷樂舞之外，各地域的民間樂舞活動也十分活躍。南北朝各代統治者似乎都對「胡伎」、「胡舞」很感興趣，有的甚至成了一種嗜好。舞史學者們一般認為，張騫通西域，即漢武帝時期，是中原地區和外域進行樂舞文化交流的起始時期（圖5）。

唐代樂舞的蓬勃發展，被稱為舞史高峰，其標誌之一是樂舞風格的形成。「健舞」是指那些舞蹈動作風格健朗、豪爽的樂舞。

《劍器》是唐代著名的「健舞」之一，由民間武術逐漸發展而成。杜甫一首《觀公孫大娘弟子舞劍器行》，生動寫出了著名舞伎公孫大娘表演的情景：「昔有佳人公孫氏，一舞劍器動四方。觀者如山色沮喪，天地為之久低昂。燿如羿射九日落，矯如群帝驂龍翔。來如雷霆收震怒，罷如江海凝清光。」

圖5：敦煌莫高窟249窟　飛天　西魏

《胡旋舞》也是「健舞」的名舞之一，由中亞傳入。從開元初起，就不斷有胡旋女進獻朝廷，這也帶動了《胡旋舞》的風行。《胡旋舞》旋轉迅急，舞動靈活，剛柔並濟。其新穎獨特自然風靡朝野，其可考的舞容便出自文人雅士之詩，說明此舞的魅力。白居易作《胡旋女》詩曰：「胡旋女，胡旋女，心應弦，手應鼓。弦鼓一聲雙袖舉，回雪飄颻轉蓬舞。左旋右轉不知疲，千匝萬周無已時。人間物類無可比，奔車輪緩旋風遲。」

宋代城市文娛生活之時興，是宋代民俗舞蹈生存的社會心理基礎，亦是其實際表演之依托。開封、臨安兩地，不僅商業繁榮，交通暢達，更是歌樓酒肆，鱗次櫛比。如果說宋代瓦舍伎藝中的民俗舞蹈是一種伴隨著都市固定場所表演而興盛起來的「定點」藝術的話，那麼，活躍於宋代都市街巷和鄉村通途兩種表演環境裡的「舞隊」，則是一種「流動」的藝術。史料中所記載的宋代舞隊表演，是人們年節時的重要文娛活動，受到人們的喜愛、歡迎。舞隊多在每年正月間表演。表演場所，一為鄉村阡陌，一為市鎮通衢。

蒙古族是一個能歌善舞的民族，入主中原後，蒙古族統治者既重視本民族文化習俗，同時又注重吸收漢民族文化精髓。元代宮廷樂舞呈現蒙漢交融的風采，元代宮廷樂舞，總稱樂隊（即隊舞）。它包括《樂音王隊》、《壽星隊》、《禮樂隊》、《說法隊》四個隊，分別用於元旦、天壽節、朝會等場合。

隨著明代漢族政權的建立，原有的民族歧視被解除了，漢族民間舞蹈重獲生

機，出現蓬勃發展之勢。當然，這蓬勃生機的「根」，還是逐漸滋生起來的新的社會政治經濟。城市繁興，人口流動，城市資本主義經濟因素萌芽並呈加速度前進的態勢。在這樣的社會背景下，市井廟會，勾欄瓦舍為民間舞蹈提供了廣闊的表演場所。各種民間舞蹈競相表演，「地鬥獅子」、「鼓吹彈唱」、「大頭和尚」等，人們簇擁觀看張岱（《陶庵夢憶》）。民間舞蹈又同時與其他表演形式，如戲曲、鼓吹等，一同演出。可見，當時民間舞蹈活動是綜合性的表演娛樂活動，包括了張燈結彩、秧歌鼓樂、戲曲角色裝扮、繡球走馬等。甚至還有在高大的巨木上設機關置火藥放花草龍蛇之燈的煙花場面，自明清以後，中國的舞蹈，開展成多元的發展，並與各種藝術包括說唱、音樂、戲劇等藝術結合在一起。

第四節、古典舞蹈與芭蕾舞

　　以和諧性和秩序感為中心的舞蹈，是廣義上的古典舞蹈的基礎。我們看到西方從原始舞蹈向古典舞蹈的轉換，使舞蹈內部的要素發生了許多變化。在原始舞蹈中，節奏是第一位的，甚至是唯一被關注的；相對而言，舞蹈運動勾畫出的線條和經由這些線條交織而成的構圖則被忽略。

　　西方的古典舞蹈以和諧性和秩序感為中心，所以節奏是一個不可缺少的要素，但是卻特別注重舞蹈運動的線條和構圖。古典舞蹈相對於原始舞蹈，還有一個更重要的差異，在於身體在舞蹈意義的變化。在原始舞蹈中，身體是舞蹈的主體，通過有節奏的運動，它直接構成了舞蹈。但是，在西方古典舞蹈中，身體成為一個構成舞蹈的元素，它在運動中的可塑性恰好為舞蹈線條和構圖提供了媒介。二十世紀的美國美學家朗格（S.Langer）曾說：「沒有形式就沒有審美對象。沒有一個舞蹈能夠被稱為藝術品，除非它有仔細的計劃而且能夠被重複」。朗格強調形式對舞蹈的本質意義，與她將舞蹈視為「活躍的力的幻象」（「動態的幻象」）一致，其實質是將舞蹈作為一種抽象地表現人類情感的藝術形式（符號）。相應地，她認為身體在舞蹈中的意義只是創造「力的幻象」的素材，並且它應當在這個「幻象」中盡可能地隱藏。她說：

　　「演員所作的一切都是為了創造出一個能夠使我們真實地看到的東西，而我們實際看到的卻是一種虛的實體。雖然它包含著一切物理實象─地點、重力、人體、肌肉力、肌肉控制以及若干輔助設施（如燈光、聲響、道具等），但是在舞蹈中，這一切全都消失了。一種舞蹈越是完美，我們能從中看到的這些現實物就越少，我們從一個完美的舞蹈中看到、聽到或感覺到的應該是一些虛的實體，是使舞蹈活躍起來的力，是從形象的中心向四周發射的力量，或是從四周向這個中心集聚的力量，是這些力量的相互衝突和解決，是這些力量的起落和節奏變化，

所有這一切都是組成創造形象的要素，它們本身不是天然的物質，而是由藝術家人為創造出來的」。

朗格指出了古典舞蹈與原始舞蹈中的關鍵區別：即是古典舞蹈已經具有形式（形象）與材料（媒介）的區別。具體來說，舞蹈的基本特性決定了創造舞蹈的身體與舞蹈的形式的區別。演員和觀眾都應該以這個區別當成走進舞蹈世界的入口。但是，因為原始世界是一個實體與幻象不分的「人神交感」的世界，所以這種身體與形式的區別在原始舞蹈中並不存在。相反地，身體在原始舞蹈中始終是主體，它既是材料又是形式。身體與形式的區分是古典舞蹈的原則，是文明意識的產物。正是以身體和形式的區分為基礎，古典舞蹈的嚴格、明確的形式原則才能確立起來，並且得到實現。因為一旦將身體在舞蹈活動中材料化與符號化，那麼對身體的舞蹈訓練不僅是可能的，而且是必要的。相對地，舞蹈的表演和觀看、演員和觀眾的區分，逐漸形成舞蹈創作走向專業化的必經過程。因此，舞蹈隨著文明的進展而成為一種獨立的藝術形式，開啟了後來芭蕾舞式的古典舞蹈高峰的出現。

芭蕾舞是法國巴洛克時代宮廷文化的產物。1581年10月15日，義大利血統的法國皇太后卡特琳 (Catherine) 為路易斯皇后 (QueenLouise) 的妹妹瑪格利特 (Marguerite) 舉辦了一場聲勢浩大的婚禮。在婚禮上，為了炫燿她祖國輝煌的歌舞文化，皇太后安排上演了一齣義大利風格的歌舞戲《王后喜劇芭蕾》(BalletComiquedelaReine)。儘管《皇后喜劇芭蕾》與後來嚴格意義上的芭蕾舞劇很少有相同的地方，但是，它無疑是芭蕾的雛型。它至少為後來的芭蕾確立了兩個重要特質：

第一、芭蕾的皇家身分和風格。

第二、為適應觀眾俯視的需要，在編舞過程中強調幾何型的平面圖案。

從1581年到1669年路易十四建立皇家音樂學院，在長達88年的時間中，法國宮廷一直是培養芭蕾舞的地方。法皇路易十三、路易十四都是芭蕾舞的愛好者、支持人和身體力行的實踐家。

芭蕾舞在十七至十八世紀風靡所有的歐洲宮廷，皇室及其臣屬對這種新式舞蹈的醉心，事實上是有其特殊用意的，芭蕾舞是一種包含了深刻的宮廷政治與交際手腕寓意的舞蹈遊戲。與後來在劇院舞台演出的芭蕾是由專業人士表演的不一樣，宮廷芭蕾的演員就是包括國王在內的皇室成員及其臣屬：他們既是演員又是觀眾，互相表演給對方看。

我們可以將十七世紀在歐洲宮廷和上流社會中蔓延的芭蕾熱視作一次具有普遍意義的「舞蹈魔症」。但是，這次舞蹈魔症帶來的不是參與者毀滅性的狂舞，不是沉醉至極的社會統一感，而是清晰有序的形體訓練，使形體及其舉止更符合

高層社會的規範與原則，並且表現出一種典範性的優雅和氣質。因此，十七世紀在歐洲宮廷和上流社會中「舞蹈魔症」所留下的不是酒神歌舞之後的狂亂，而是與社會秩序相應的嚴格的舞蹈秩序和圖象。這就是芭蕾的專業化和經典化的過程。

專業舞蹈演員的出現，將芭蕾舞劇的表演從宮廷移到歌劇院的舞台上，是芭蕾發展史上的一個根本性的轉變。它的重要意義不僅在於使芭蕾從宮廷走向社會，而且在於為芭蕾的經典化提供了技術前提。我們今天所看到的芭蕾表演技巧，必須有十年以上的專門訓練才可能基本達到，這是絕不是當時路易十四和他的皇室成員可以做到的藝術表現。

不同於皇室成員，專業芭蕾舞演員沒有世襲的社會地位，他們必須靠超人的舞技為自己掙得豐厚的酬金和優越的社會地位。著名的編舞家和舞蹈家布農維爾（Bournonville）擅長優美的大跳，這得益於他為大跳設計了一套連續動作，高難度雙腿空中連續擊打動作是其中之一。然而，這些動作的原始作用卻只是為了掩蓋他大跳之後落地不穩的缺陷。

圖6：竇加（Degas）舞蹈教室，1873-1876年，油畫、畫布，85cm乘75cm

以足尖跳舞現在是古典芭蕾的一種常規舞步，但是它遲到十九世紀初才出現。誰發明了足尖舞至今仍是個謎，義大利女舞蹈家塔利奧尼（M.Taglioni）是當時風靡歐洲的足尖舞皇后：她的足尖舞跳起來給人一種如入仙境的感覺。然而，她是在舞蹈教師，也就是她的父親的極端殘酷的訓練下才掌握了足尖舞的超人技巧的。

芭蕾舞的高峰是在十八至十九世紀之交的浪漫主義時代達到的。在浪漫主義的激勵下，芭蕾舞一方面在題材上極大限度地擴展想像力，使劇情更加神奇與怪異，或是富有遠古異國情調，另一方面，在技巧上大膽新奇，並且精益求精（圖6）。

塔利奧尼的飄揚如仙的足尖舞使她在舞劇《仙女》中扮演女主角小仙女出神入化，為十九世紀初的歐洲觀眾創造了一個舞蹈上的美妙絕倫、令人魂牽夢繞的仙女形象。十九世紀偉大的丹麥女舞蹈家海伯爾（J.L.Heiberg）認為塔利奧尼表演的《仙女》是她所看到的舞蹈和造型藝術中最高程度的理想之一，是一個有血有肉的希臘女神形象。她站立的時候就像一座優美而透明的大理石雕像，她一舞動就像一

座真正的大理石雕像真的開始活動起來。海伯爾說：

「是什麼使一個人體能夠表現出奇蹟般的美麗和優雅？眾所周知，塔利奧尼的形體並不完美：她的雙臂過於瘦長，雙腿也都不能說沒有缺憾。那麼，它是什麼呢？它就是那個從心靈深處放射出來的美的理想，它注入這個形體、賦予它生機、用強力提升它，創造了將不可見的東西展現在我們眼前的奇蹟。」

海伯爾對塔利奧尼的評價指出了舞蹈美的特殊涵義：舞蹈美不等於形體美，舞蹈美是利用形體的運動創造的活動的形象美，而且它是一種理想的創造。布農維爾說得更明確：「舞蹈是這樣一種藝術，它追求這樣一個理想，它不僅是造型的美，而且是抒情的、戲劇性的表現。舞蹈產生的美，不是由模糊的趣味和愉悅的原則決定的，而是建立在不可改變的自然法則之上的」。

朗格將舞蹈定義為「創造運動的幻象」，事實上，它適用於廣義的古典舞蹈。廣義的古典舞蹈，主要是指按照一種理想原則創造舞蹈形象的舞蹈。因為是一種理想的形象的創造，在古典舞蹈中，舞蹈既不是身體的自然力量的展現，也不是舞蹈家自我情感的表現，而是一種朗格所謂的「虛幻的力量」或是「想像的情感」在控制著舞蹈。對舞蹈家的形體和運動姿勢的嚴格訓練，其目的不僅為了舞蹈家的身材在造型上更優美，而且為了舞蹈家能夠更好地根據美的理想原則控制自己的身體：控制內在的自然力量和自然情感。布農維爾認為「舞蹈是身體的運動」，但不是任何身體運動都是舞蹈，而是按照舞蹈的理想原則控制的身體運動才是舞蹈。芭蕾是古典舞蹈的高峰，展現在舞台上的舞者完全是「理想化的幻象」。

第五節、現代舞

現代舞正是反叛芭蕾對身體的嚴格控制和對個性的壓抑而產生的。現代舞蹈的開創者，美國女舞蹈家鄧肯〈I.Douncan〉非常明確地將芭蕾作為她的革命對象。她反對芭蕾用緊身衣束縛著演員的身體，用足尖鞋改變了演員的自然步伐，她認為芭蕾以直線為基礎構成幾何圖形，是不美的，因為她不是從自然中獲取動作。鄧肯堅持舞蹈來自自然的觀念。她說：「一切適合人體的真正的舞蹈動作都原始地存在於自然之中」。「自然」對鄧肯具有雙重意義：人體的內部自然和外在的大自然。在人體內部舞蹈動作發源處是「太陽神經叢」〈thesolarplexus，指人體胃以下肚臍以上的部位〉，一切真實優美的舞蹈動作都應當從這裡發射出來，正如炙熱的岩漿要從火山口噴出一樣。在外在的大自然中，萬有引力作用造成了無所不在的波動運動，從樹葉的搖擺、小鳥的飛翔、動物的彈跳到海浪的滾動，都是沿著波動線條運動的。鄧肯認為，一個真正的舞蹈家是自我身體與穿越整個宇宙的偉大運動的連接者，把內外自然的運動挺健地表現在她的舞蹈中。她

一方面要求重新認識身體，再自由解放的身體中去發現舞蹈美的動作，另一方面，要求重新認識自然，如古希臘的舞蹈家一樣在真實的土地上和溫暖的陽光下與自然一起舞蹈。她說：

「我的舞蹈理想是讓我的身體自由地沐浴著陽光，體驗穿著（希臘式的）淺綁鞋走在土地上的感覺，生活在希臘的橄欖樹旁，愛撫它們。這些就是我現在的舞蹈觀念。二千年前，在這裡（希臘）生活著一個對自然之美有深刻地同情和理解的民族，這種認識的同情被完美地表現在他們身體的形態和動作中……現在，我的舞蹈就是將我的雙手伸向天空，感受燦爛的陽光並且因為我在這裡向眾神感恩」。

與芭蕾舞要求嚴格控制身體，並試圖抹掉舞者的存在感相反，鄧肯將解放身體、發現自然身體本身的美作為舞蹈的主題。在芭蕾崇拜「超身體的形式」的地方，她崇拜身體本身，將舞蹈作為崇拜身體美的宗教儀式。她說：「我的身體是我藝術的神殿。我將它展現為一個崇拜美的神壇」。她認為，人類首先是從人的形體的比例、線條和對稱性的意識中獲得了美的概念的，沒有這個意識，人類也不可能理解自己周圍的美。裸體是優美的、純潔的、高尚的，在他所有藝術中具有最高的地位，在舞蹈中也應該具有最高的地位。身體的每一部分都是真實美麗的，都應該得到自由的展示。只有通過整個身體和心靈的互動，藝術家才能表達他內在的美的信息（圖7）。

圖7：鄧肯 (Isaadora Duncan) 對二十世紀新的舞蹈風格影響深遠

她又認為，身體是美麗的，它是實在的、真實的、無拘無束的。它不應該引起恐懼，而應贏得崇敬。舞蹈台表演的許多舞蹈是粗俗的，只是因為它們遮蔽而不是展示身體—裸體的暗示是最少。鄧肯特別推崇女性身體的美，認為女性身體本身在一切時代都是美的最高象徵。然而，現代的生活和藝術都束縛和扭曲了女性身體的自然美，通過舞蹈解放女性的身體，讓它們在舞蹈中認識自己身體的美，並掌握自然的美的動作，是她進行現代舞蹈革命的主要觀念。

鄧肯父母的離異；使得她四歲時，母親獨自帶著四個孩子離開這個家庭，搬到奧克蘭生活。母親靠做家庭音樂教師和縫紉掙扎地維持五個人的生計。因為極度貧困使鄧肯很早就失去了童年的快樂，她經常跑到森林中、大海邊舞蹈。她蹬掉鞋、脫掉衣服，在大自然中赤身而舞。這時，她不再是一個受著飢餓煎熬的可

憐的女孩，而是擺脫社會現實困厄重返自然的幸福之子。她說：「我沉重的鞋子像鎖鏈；我的服裝是我的監獄。所以我脫掉一切東西。沒有任何眼睛看我，完全只有我一個人，我在海邊赤身舞蹈。我感到大海和樹林都在給我伴舞」。

鄧肯做為現代舞的開創者，她的舞蹈精神仍然保留了古典的和諧觀念。她曾在大英博物館專門研究希臘雕塑，隨後又專程到希臘本土見習。希臘雕塑不僅給予鄧肯優美造型的啟示，而且激發了她對古希臘舞蹈的美好想像，使她懂得古希臘舞蹈是自發、自然的舞蹈，是她理想的舞蹈的原型。莎士比亞等文學大師充滿激情和想像力的文學作品更豐富和深化了鄧肯的內心世界，並幫助她培養了堅強的自由觀念，古典與浪漫主義音樂也給予她的舞蹈以內在的律動。鄧肯堅持舞蹈必須合於音樂，準確地講，舞蹈必須以嚴肅的音樂為靈魂。她相信，只要認真傾聽音樂就會在內心產生要動作來表現的感覺，而且只要一個人聽到了音樂的內在生命，她就會自然地用一種完美平衡和優雅的姿勢舞動起來。在鄧肯心中，自然的運動、完美的形體與和諧的音樂是統一的。是一個真實、自由的生命體的統一表現。由此，鄧肯形成了她的舞蹈理想：創造一種合於自然的、超民族的人類舞蹈。這種舞蹈一方面是身體的外在運動形式和最內在生命的協調一致的動作，另一方面，是個體的運動在不摒棄地心引力的前提下達到同宇宙運動的和諧。她認為，未來的舞蹈家必須擁有一個完美的身體，一個將重新被視作美麗、純潔和高尚的身體，在身體之中，憑藉著舞蹈的激發，一個自由偉大的靈魂必然能夠找到和諧表達自我與自然感覺的方式。

鄧肯的觀點認為，舞蹈是一種生活的藝術，而不是娛樂生活的藝術；它是一個現代人自我解放的展現，而不是一種感官的享樂方式。舞蹈應該給人帶來快樂，但它的快樂不是提供消遣，而是給人發自內心的東西，給人真實和美麗，給人生活的藝術。她說：「我通過身體的自由宣告心靈的自由：如同婦女從緊身衣的監禁中解放出來，穿上寬鬆飄逸的希臘短袖束腰長裙所做的一樣」。因此，她反對芭蕾對豪華空洞的技巧的依賴和對人的身體的嚴重束縛，她喜歡身穿希臘式的半透明長裙，赤腳走上舞台，合著貝多芬等大師的浪漫音樂，自由地即興歌舞。鄧肯無拘無束的舞裝和任性揮灑的舞姿，給陰沉的歐美舞台帶來了新鮮的陽光和生機。

在鄧肯之後，現代舞因為解放的觀念而大為發展。自由創造對於現代舞劇有如此核心的意義，以致我們不可能用另外的概念來定義現代舞。正是由於自由創造是現代舞的核心，因此，二十世紀中期以來的現代舞日新月異地發展，它沒有統一的規範，也沒有固定的表演模式。它們之間唯一相同的是在自由的原則下對古典舞蹈（特別是芭蕾）模式和規範的反叛。相對於芭蕾的對稱、和諧、秩序和統一的原則，現代舞則突出不對稱、衝突、混亂和差異。將被芭蕾所大力排斥和

壓抑的地心引力和身體，重新進入舞蹈表現的中心（圖8）。

　　從古希臘舞蹈，到古典芭蕾，到現代舞，舞蹈給予我們一個重要的啟示：「身體，甚至是舞蹈中的身體，都應當是實在而真實的，舞蹈的靈魂應該是處於這個實際而真實的身體之中」。

圖8：光環舞集演出一景

學習評量：

1. 舞蹈藝術的起源為何，請說明之？

2. 舞蹈藝術的特性為何，請說明之？

3. 舞蹈結構（構圖）的重要性為何，請說明之？

4. 請論述音樂與舞蹈的關係？

5. 美國現代舞家鄧肯的舞蹈觀念為何，其所引發的舞蹈革命對後代的影響為何？

摘要

　　本章引導學生認識電影的起源，介紹電影機的發明，帶動電影藝術在二十世紀的發展。

　　第二節講述電影藝術的特性與基本表現手法，引導學生對電影製作過程與其特殊的表現技法有一初步的認識。

　　第三節以著名的經典電影為例子，對其中的情節、拍攝技法與特殊風格做出精簡的講述，引領學生對電影藝術進行深入的欣賞。

學習目標

一、引導學生認識電影藝術的誕生與發展。

二、引導學生認識電影藝術的特性與基本表現手法。

三、引導學生進行經典電影的欣賞。

第八章

電影藝術鑑賞

第一節、認識電影

一、電影的起源

電影的誕生，是人類科技所累積綻放的藝術花朵，是藝術與科技的完美結合。

1895年12月28日為電影正式誕生的日子，因為法國人路易‧盧米埃 (A.M.LouisLumiere:LouisNicolas,1862-1945;LouisJean,1865-1948) 在巴黎卡普辛路大咖啡館的印度廳裡，用他自製的電影放映機公開播放了自己攝製的十二部影片。

路易‧盧米埃原本是個照相器材商，1894年底，他在前人研究基礎上，找到了一種新的膠片轉動方式，即在膠片上打兩個洞，解決了拍攝與放映電影過程中膠片連續轉動的問題，進而完成了活動電影機的發明。1895年2月，盧米埃和他的兄弟一起獲得了「攝取和觀看連續照相試驗用的機器」的首項專利權。

一個多月以後，這部經過了改進和完善的機器被定名為「電影放映機」。當然，在實際上，這部機器不僅用於放映，而且也可以用於拍片和沖洗底片。這部手搖式的活動電影機讓盧米埃被後人尊為「電影之父」。

二、電影的種類

電影的分類由於標準和角度的不同，所以存在著許多不同的分類方法。倘若

以技術器材的角度進行分類，則有無聲電影、有聲電影、黑白電影、彩色電影、寬銀幕電影、立體電影和360度環幕電影等；倘若以國外對文學的三分法的角度進行分類，則有抒情電影、敘事電影和戲劇電影等；倘若以觀賞對象的角度進行分類，則有兒童電影和成人電影之分；倘若以電影流通方式或發行範圍的角度進行分類，則有商業電影（或稱娛樂片）、藝術電影、實驗電影和地下電影等分類。各種分類方式依據不同情況的需要而被廣泛地使用著，本章則以電影本身特有的系統來嘗試為電影進行分類。

以電影本身特有的系統來考量，則可以將具有相同或相似的形式、工具、手段、主題、觀賞對象和功能等要素的電影，歸納為同一種類，而稱其為同一「片種」，同一「片種」下可再細分為若干「樣式」。依此原則，本文將電影分為四類片種：

1、劇情片

2、紀錄片

3、教育片

4、美術片

劇情片是四大片種之首，所佔數量最多，範圍也最大。它具有三個基本特徵：

1、由演員扮演片中人物。

2、完整的故事情節，不論內容是反映現實生活、歷史故事、或是科幻題材的影片，大都以完整的故事情節作為吸引觀眾的主要方法。

3、運用蒙太奇等剪接手法對電影材料進行加工、整理，從而塑造出其完整可信的意象。

劇情片常見的樣式有：喜劇片、驚悚片、歷史傳記片、科幻片、動作片等。喜劇片是為觀眾帶來不同內涵笑料的劇情片，它講究總體上新穎和巧妙的喜劇性構思，運用精彩、俏皮、幽默的對白，或是誤會、巧合、誇張、諷刺等藝術手法，來達到令人歡笑的目的，如卓別林的《摩登時代》、《大獨裁者》等喜劇片，或是廣受華人歡迎的周星馳系列電影即為此類代表。

驚悚片注重懸疑的設置與情節的曲折緊張，往往將主角置於正義與邪惡反覆較量的境遇中，在驚險的氛圍中企圖帶領觀眾一起經歷劇中人物的驚險、恐懼、無助等心理變化，帶給觀眾一種超常的審美快感，著名驚悚片導演希區考克的《驚魂記》、《後窗》等作品即為經典之作，而近年以「貞子」此一角色聞名的日本恐怖片《七夜怪譚》，也應當是大家所熟知的電影。

歷史傳記片是表現重要歷史人物生平或重大歷史事件的故事片，如《梵谷傳》、《辛德勒名單》、《亞歷山大》等電影。

科幻片則透過可以自圓其說的科學概念來作為依據，對未來或過去做幻想式的描述，如《星際大戰》、《侏羅紀公園》等電影。

動作片以大量武打、槍戰等場面作為角色動作、劇情鋪陳，是需要特殊的表演技藝和製作技藝的影片，並以此增強影片的觀賞性和娛樂性，著名電影如李小龍主演的《精武門》、吳宇森導演的《英雄本色》、乃至西方近年基努李維主演的《駭客任務》等電影皆屬此類。

紀錄片是對社會、政治、經濟、軍事、文化、體育和生活實況等方面作出紀錄與報導的影片，此類影片遵守真實性的原則，不允許弄虛作假和無中生有。紀錄片是歷史最悠久的片種，它包含時事報導片（新聞紀錄片）、文獻紀錄片、傳記紀錄片、風光旅遊片、戰爭紀錄片和戲曲片等。

教育片旨在傳播知識、教育民眾、推廣先進技術，在社會生活中產生了重要的作用。這類電影的題材範圍非常廣泛，人文科學和自然科學的各個領域都有大量的題材被拍攝成影片，而政府或是公私立單位企圖宣傳政策、知識或理念時，也會以此片種為宣傳方式。

美術片是以動畫、剪紙、木偶、摺紙等美術工藝作為製作手法的電影總稱，因而美術片也包含時下很流行的卡通。由於美術片不以真人作為劇中演員，故與劇情片的片種不同，然而由於動畫技術的日趨純熟，不僅現在的劇情片已大量運用電腦動畫，就連製作精良的動畫片亦會被視為劇情片，而參加影展乃至獲獎，廣受歡迎。著名電影如日本宮崎駿的《神隱少女》、美國迪士尼的《玩具總動員》等，儘管其觀眾群許多是少年及兒童，但是也同樣能獲得成年人的共鳴。

第二節、電影藝術的特性與基本表現手法

一、電影藝術的特性

（一）綜合性的藝術

電影是一門綜合性的藝術，電影藝術的綜合性首先體現為藝術與科技的結合。電影是綜合文學、繪畫、戲劇、光學、音樂、電子學等技術，把光影、形象、聲音、色彩留取在軟片上，成為一連串的畫面，再用同速度的轉動放映，播放出連續的具有活動影象、聲響的傳播媒體。

因為電影藝術的發展與科技的進步密不可分的關係。如果沒有現代工業提供光學、電學、聲學、化學等方面的知識，也沒有感光膠片、光學鏡頭、攝影機、放映機等配套設備的問世，就不可能有電影的誕生。而且電影的最基本構成元素──畫面與聲音，也都是藉助科技的技術才得以呈現。畫面由黑白到彩色再到立

體，聲音由無聲到有聲再到立體音響，都是以科技的發展為前提的。由此可見，電影藝術的日趨完善是以科技日新月異的發展為基礎，與科技的進步息息相關。

從藝術形式上觀察，電影與文學、繪畫、戲劇等藝術的關係十分密切，但同時又存在著顯著的區別。文學是以語言、文字這一抽象的形式來反映外在世界和人的內心，並能充分展現其發展變化的過程；而電影則以具體的形式來反映外在世界與人的內心及其發展變化的過程。

繪畫和電影則都是視覺的藝術，而且繪畫中畫面的構成、層次的安排、色彩的運用等，都提供電影大量可資借鑑的元素。可是兩者卻存在著本質上的差異，一幅繪畫作品本身就是一件完整的作品，它以靜態的形式存在；而電影則是連續不斷的動態畫面，在電影裡，單一的靜態畫面只是整部電影作品中的一個片段，它本身並不具有完整的意義。

戲劇和電影雖然可稱得上是姊妹花，但是它們之間也有根本的區別。表演是戲劇的核心元素，攝影則是電影藝術的核心元素。戲劇的所有表現手段都統一於表演的藝術；而電影則是一切表現手段都統一於攝影的藝術。正是攝影這一特殊手段，為電影帶來了不同於戲劇的藝術特質。

電影在對其他藝術進行借鑑和綜合的時候，是採用一種「直接性」的綜合手法。電影將多種藝術元素和表現手段直接綜合，例如它綜合了文學的敘事性、戲劇的表演性和矛盾衝突情節、音樂的節奏與韻律、繪畫的構圖與造型等。其次，電影的綜合是「全面性」的，同時，又讓各類藝術在電影中發生了質變，各類藝術僅僅成為電影藝術中的一個構成元素。我們在一部電影裡可以看到它同時綜合了文學的結構、語彙和多方面敘事的能力，戲劇的衝突和表演，音樂的節奏感與韻律，繪畫、雕塑和建築的造型感染力等等；而這些藝術又同時必須服從電影作品的整體需要，成為個別元素來參與影片的表情達意和敘事的過程。

（二）美學原則的運用

不同電影的形式彼此可以相差甚遠，但是我們仍然可以區別出一些原則供觀眾用來認識一部電影的形式系統，這裡我們可以從功能、類似與重複、差異與變化、發展方式等方面來進行理解。

1、功能

如果電影裡的形式是不同元素之間的整體交互關係，假使我們細膩地觀察，會發現在這個整體裡的每一個元素都有一個或更多的功能。也就是說，每一個元素在整個系統裡將履行一個或更多的任務，它將負有彰顯主題或是暗喻某一事件、時間場景的功能。

在探討一個元素的功能時，我們需要考量這個元素出現的原因。因為電影是

人類的創造物，電影裡任何一個元素之所以出現在那裡，都是創作者匠心獨具的結果，例如，化妝、服裝設計、佈景設計、道具設計、情節設計等等，因電影拍攝的需要而製作。例如，**蠟燭燭台在一座城堡的房間裡出現**，這給予我們看清楚人物的理由；縱然影片在實際拍攝時有其他的現代光源來打亮場景，但是這些現代燈光器材並不能出現在畫面，電影情節仍須靠蠟燭、油燈等光源出現在畫面，才能合理解釋中古世紀的歷史背景。

2、類似和重複

重複出現的元素有一個規律的格式，就像是音樂的拍子，或是詩歌的格律，類似和重複可以建立並滿足我們對形式與秩序感的期待。類似和重複因此構成了電影形式的重要原則。

「重複」提供瞭解所有電影的基本方法。例如，我們必須能回想並認出再一次出現的人物及場景。導演或是劇作家會刻意讓觀眾觀察出整部電影中，任何事物都會自然地出現它的重複形式，從台詞、音樂的節奏、鏡頭運動、人物行為，到故事情節都有，以幫助觀眾瞭解劇情的進行。

電影裡任何有意義地重複出現的元素為「母題 (motif) 」，一個母題可能是一個物品、顏色、地點、人物、聲音，或人物的性格，也可以是打光法或攝影機位置，它在整部片子進行過程中，可以重複出現，以增加觀眾印象，或是強調某一種人、事、物的性格或是特質。

電影形式除了運用重複的手法，也運用了「對應」或是「類似」手法。這種由重複原則所衍生出來的應用手法，豐富了劇情之中層次感與厚度，可以吸引觀眾經由比較兩個或兩個以上不同的元素，而得到更為清晰、豐美或是多樣化的感覺。

由於「類似」手法的運用，觀眾會被吸引去注意，甚至期待每當某個人物或是某類場景出現時，則該場戲的高潮就一定會出現的現象，這種「對應」與「類似」手法的應用，也正是激發觀眾聯想的能力，更進一步提供了觀眾觀賞電影的樂趣。

3、差異和變化性

電影的形式不能只應用「重複」形式來構成，因為這會帶給人沈悶的感覺。不管多麼細微，其中一定有一些改變或變化。因此，造成差異性是電影形式的另一個基本原則。

在電影裡面，多樣性、對比和改變等運用是必要的。劇中主要的人物在影像裡，我們必須有不同的色調、質感、方向和運動的速度等元素來提供觀眾分辨彼此的基礎，更產生變化來吸引觀眾的注意。形式雖然需要像類似和重複等穩定的背景，但同時也需要差異等元素。這表示雖然母題（例如場景、布景、劇情、道

具、風格設計等）可以被重複，但這些主題很少是一模一樣地重複，差異的運用將使得變化不斷地出現。

「差異」使得電影的元素之間形成衝突，不只是人物、場景、劇情和其他元素，都可以因差異性而產生對立或是矛盾，這種因為差異所產生的變化，可以增加電影的張力，吸引觀眾的注意力。

4、發展

類似和差異在電影形式裡的交叉運作，形成電影情節的發展。在發展之中，導演會嘗試連結相似和相異點之間關係。他可以運用到重複和差異，但是卻同時會顧慮到整體的進展。

分析電影發展的模式，將它分段瞭解會是很方便的方法，就像是音樂裡的曲式分析一樣。分段其實是將電影大綱分開成幾個重要和次要的部分，將電影分段不但使我們能注意到各部分之間相似和相異的地方，更可以瞭解電影製作者在設計整體進展的獨特意匠。

二、電影基本表現手法

（一）場面調度

所謂場面調度，是導演為攝影某事件的場景而進行勘景、布置與協調工作，以利電影拍攝的進程。場面調度原為戲劇之術語，因此包括了許多與舞台藝術相同元素：場景、燈光、服裝、表演、空間和時間等要素。

認識場面調度所扮演的角色，觀眾必須以系統化的方法去分析電影之中的各種元素。首先要注意場景、燈光、服裝、人物表演是如何在影片中呈現，同時我們也要注意到場面調度的元素是如何在空間、時間中組織、運用（圖1）。

圖1：「蝙蝠俠」的電影海報

以下我們就與場面調度與配置有關的場景、燈光、服裝、表演、空間和時間等要素做一簡要的介紹：

1、場景

場景在電影扮演的角色比其他戲劇形式都來的活躍。它在電影中被強調出來，便不再只是一段人物行為或是事件因劇情需要的展現，而是引領觀眾進入整體敘事的發展之中的一個個場域，讓觀眾進入一個刻意經營的虛幻卻又真實的時空之中。

2、燈光

燈光的設計往往可以決定一個影像的震撼力，除此之外，燈光也能幫助影像質感的呈現。在電影之中，燈光不只是為了照明，更是進行劇情之中加強、減弱、突顯或是隱晦種種效果的工具。運用亮光可吸引觀眾去注意，或去洩漏一個重要的情節、事件；運用陰影則能掩飾某些細節，或是刻意製造神秘、懸疑。

3、服裝

廣義的服裝包含了服飾、配件、髮式、化妝及其他造型元素。服裝的作用如同場景中的道具，往往可以輔助劇情發展。如我們一提到吸血鬼，接著總是會想到他張開裹在他身上的大斗篷包覆住他的獵物。而喜劇類型的電影更常常廣泛地運用服裝和道具，幾乎每一個喜劇演員，都有一套特定服裝。譬如卓別林的枴杖、帽子和小鬍子；豆豆先生的鬍渣和吊帶褲，例子不勝枚舉，其要點在於服裝可以強化主題，可以有整合整部電影結構的功能。

4、表演

表演包含角色表情、肢體動作〈視覺〉與聲音〈聽覺〉，多半是指「演技」。當電影尚在默片階段，演員只能傳達一些視覺元素。上述場景、服裝、燈光、人物表演等元素，沒有一個元素可全然獨立存在，所有的元素都是表演的一部份。

5、空間

空間的變化可以引導觀眾視線的挪移。銀幕是平面的，然而透過燈光的明暗效果可為畫面上的空間構圖。其方法包括運用「色彩對比」，改變我們對銀幕空間的感受，例如在黑暗背景中的明亮色塊，很容易吸引到觀眾的注意力；或是運用「構圖平衡」，指銀幕空間的塊狀分配及視覺重點的平均分配，常見者為左右平衡，人物擺在銀幕中間，並簡化其他可能會分散注意力的元素；或是在空間深度處理上，「濃淡遠近法」與「比例縮減」等方法的運用，前者讓離鏡頭較遠的物象失焦，製造層次感，後者則是使離我們較遠的人物與物件在畫面比例上變小，越小顯得越遠，造成景物之間有相當距離的視覺效果。

6、時間

運用時間因素可以調整整部電影的節奏感。電影節奏牽涉節拍、速度、強弱改變等元素。在銀幕上的節奏可以藉由許多方式,如人物的移位與動作、飛車追逐的場景、燈光的閃爍,聲音與配樂的強弱與速度、或是飛機、船身的搖擺、晃動等等來表現。

(二) 鏡頭

廣義的電影藝術並非僅拍攝攝影機前面的事物,尚且需要探討「鏡頭 (shot)」的運用,這包括拍攝的內容和拍攝的方法。電影攝影(cinematography,字面上意義為「以攝影機之運動寫作」),絕大部分的原理是藉照相 (photography) 的特質來完成。電影攝影的特質包括:

1、每個鏡頭的攝影特性

2、每個鏡頭的畫面構圖

3、每個鏡頭拍攝的時間長度。

利用攝影機來控制光線在感光底片上的化學作用,可以影響影片的色調、影片的速度,並改變畫面的透視點。影像色調可以是灰濛、高反差或是多層次的色彩,景物的表面也可以是肌理分明或是模糊不清。除此之外,利用底片的種類及曝光率,也可以製造出各種不同的視覺特色。

電影底片依不同化學性質的感光乳膠而有不同的種類。底片的性質會影響畫面上影像的反差多寡。「反差」指的是明暗對比,高反差的影像就是畫面上白的區位很亮、暗的區位很黑,中間只有小部分的灰色地帶;低反差即畫面上有明顯多層次的灰色調,而較少全白或全黑的區位。反差也是可以用來引導觀眾注意力的工具之一。一般而言,感光「慢」的底片,因為對光的反應較不敏感,會產生高反差的影像,而感光「快」的底片,則因為對光非常敏感,因此可以捕捉光的細微變化。所以場景中使用的燈光會影響影像的反差,除此之外,化學藥劑的量、力道及濕度選擇,加上浸泡顯影劑的時間長短,都會影響到影片的反差效果。

依據鏡頭中影像的大小、疏密和距離等各景物之間的空間關係,可將鏡頭分為五種景別:遠景、全景、中景、近景和特寫。

「遠景」用於展示環境、表現與環境有關的劇情內容,遠景中若沒有人物則可稱之為「空鏡頭」。

「全景」指的是能夠拍攝人像全身的鏡頭,此時觀眾既可看清人物又可看見周圍的環境。

「中景」指拍攝人物超過半身的鏡頭。在中景內的環境往往只能顯現一小部分,但也可因此引起觀眾對環境與人物關係的比較與分析,或是對如人物形象外面空間的聯想。

　　「近景」指的是拍攝人物半身之鏡頭，在近景內觀眾可以看清人物的面部表情、肢體語言，因而在電影之中，人物對話的場景大多採用近景鏡頭。

　　「特寫」指以近距離拍攝人物的臉部，或人物、物象某個局部的鏡頭。特寫鏡頭注重細節的呈現，而省略總體的特徵，它迫使觀眾去注意某些關鍵性的細節，進一步激發觀眾產生與劇情相關的聯想（圖2）。

（三）聲音與配樂

　　電影在1927年開始進入有聲的時代；即使在1927以前，電影也很少以完全無聲的方式表現，大部份的劇場會有現場音樂伴奏，既可增加情緒效果，又可掩蓋觀眾嘈雜聲。時至今日，聲音仍是豐富電影藝術的重要元素之一。

　　電影聲音可分為音效、音樂和語言。三者可以單獨使用，也可混合使用。寫實主義手法的應用，

圖2：電影「蜘蛛人」海報

聲音往往和影像是同步的；而表現主義手法的應用，則往往是非同步的，其聲音與影像互不相關，有時甚至是對比的。

　　音效的主要功用在於營造氣氛，音效的聲調、音量、節奏能強烈地影響觀眾的反應。一般而言，高音調的聲音通常會使聽者產生張力，在懸疑場面及高潮場面十分管用；低頻聲則顯的較厚重，常用來強調莊嚴肅穆的場景。而音量大則會產生緊張、爆裂、威脅之感；音量小會使得觀眾產生細緻、幽雅、遲疑、衰弱的共鳴。節奏也是一樣，越快越令人緊張，越慢會提供觀眾想像的間隙。

　　配樂在電影的功能是多元的，譬如在電影字幕升起時，音樂就宛如序曲一般，能代表電影整體的精神和氣氛。好的電影配樂或是聲音效果可以達到**摹擬、敘事、抒情、言志**四種功能，除此之外，音樂還有預告情節、控制情緒轉換、角色塑造等作用。而在歌舞片中，歌曲與舞蹈卻是電影之中最重要的組成部分。

　　應用民歌、民謠或是土著的音樂能暗示環境、階級或是種族團體。在義大利的電影之中常常愛用抒情、情緒豐富的歌劇曲調來反映這個國家的歌劇傳統。應用宗教的讚美詩歌、聖歌、咒語唸誦等，則可以勾引出觀眾的宗教與神聖崇拜的情懷。

　　電影的語言運用可以是多樣化的形式，它的應用廣度可能比文學更加複雜。因為它是口說而非書寫的形式，演員能利用聲音的高低、抑揚、頓挫來製造不同的效果。

　　電影的語言分為「獨白」與「對白」兩類。獨白多用在紀錄片中的旁白技巧，做為畫面的說明；也可以運用在劇情片之中，尤其作為濃縮事件與時間，或是內心獨白之時，是很有效果的工具。

　　對白可以很寫實，就像日常生活中的對話一般，可以兩人對話，可以多人穿插對話，也可以將之以獨特風格的方式來呈現。

（四）剪接

　　從1920年代開始，電影理論家已經發現剪接的潛能，剪接成為最被廣泛討論的電影技術之一。剪接已經被當成電影成功與否的重要關鍵。然而，有些電影（尤其是1904年以前的電影）是一鏡到底，根本毫無剪接可言，目前，有些實驗電影則淡化剪接，一個鏡頭往往從開機拍到底片用完為止。

　　不可否認，剪接技術潛能無窮。剪接的好壞與否是全片結構及效果之關鍵。一部普通的好萊塢電影大約有800至1200個鏡頭剪接在一起。剪接雖然不是唯一與最重要的電影技術，但是它對影片形式、效果的貢獻、敘事的效果，以及對觀眾的影響絕對是不容忽視的技術環節之一。

　　「蒙太奇（montage）」是最為人所熟知的剪接手法。蒙太奇出自建築學上的用語，原意為「裝配、安裝」。引申到電影藝術之中，指的是電影創作過程之中的剪接與組合。

　　蒙太奇的含義有廣義與狹義之分：

　　廣義的蒙太奇不僅指鏡頭畫面的組接，也指從電影製作開始到作品完成整個過程中，電影製作者的藝術思維方式。

　　狹義的蒙太奇指的是以鏡頭畫面、聲音、色彩等諸元素為編排組合的手段，意義在於整體畫面的組合。

　　敘事式的蒙太奇是電影藝術中常用的一種敘事方法，它以交代情節、開展事件為主旨，按照情節發展的時間流程、因果關係來組合鏡頭、場面和段落，進而引導觀眾去理解劇情、激發聯想。

　　所謂「敘事蒙太奇」之中包含多種敘事技巧，如平行蒙太奇、交叉蒙太奇、重複蒙太奇、連續蒙太奇等。

　　平行蒙太奇，是以不同時間或同時異地，發生的兩條或兩條以上的情節線索，並列表現和分頭敘述而將其統一在一個完整的結構之中。

圖3：電影「哈利波特第一集」海報

交叉蒙太奇（又稱交替蒙太奇），是將同一時間、不同地域發生的兩條或數條情節發展與節奏迅速而頻繁地剪接在一起，各情節發展相互依存，最後匯合在一起（圖3）。

重複蒙太奇，是將具有一定寓意的鏡頭在關鍵時刻反覆出現，以達到刻劃人物、深化主題的目的。

連續蒙太奇，則是沿著一條單一情節線索，按照事件的邏輯順序，有節奏地進行連續方式的開展。不同的剪接手法可以依照創作者不同的需要，在電影中被交替或是混合使用（圖4）。

第三節、經典電影欣賞

一、華人經典電影欣賞

（一）梁山伯與祝英台

1963年由李瀚祥導演，凌波、樂蒂主演的《梁山伯與祝英台》，上映時曾引發觀影熱潮，並造成一時的黃梅調流行風尚，並獲得第二屆金馬獎最佳劇情片獎、最佳導演獎、最佳女主角獎（樂蒂）、最佳演員特別獎（凌波）、最佳剪輯獎（姜興隆）、最佳音樂獎（周藍萍），同年並獲得第十屆亞洲影展最佳彩色攝影獎、最佳音樂獎（周藍萍）、最佳錄音獎（王楊華）、最佳美術設計獎（陳志仁）等獎項。

圖4：電影「極地特快車」的海報

「梁山伯與祝英台」與「白蛇傳」、「孟姜女」、「牛郎與織女」並稱中國古代四大傳說，有人甚至將《梁山伯與祝英台》稱作「東方的羅密歐與茱麗葉」。以香港邵氏公司為正宗的黃梅調歌唱電影有別於中國大陸於文革前蔚為風尚的戲曲電影，亦與香港本地的粵劇電影相去甚遠。黃梅調電影運用語言以標準國語為主，演員以自然寫實方式說對白，古裝服飾與身段也以簡單的古典動作為本，兼以戲曲做表演的基本動作以及民族舞蹈的簡單姿態，整合以上種種，再襯以兼採黃梅舊調、紹興戲（越劇）、平劇、崑曲、山歌等民間戲曲音樂，透過中西合璧的編曲與樂隊編制進行配樂。

1963年至1978年之間，台港電影界一共推出五十多部黃梅調電影，堪稱黃梅調電影的黃金時期，其中最為國人所津津樂道並且回味無窮的電影尚包括《江山美人》、《紅樓夢》、《西廂記》、《三笑》、《七仙女》等。而《梁山伯與祝英台》中的「十八相送」、「哭墳」，以及《江山美人》中的「戲鳳」、「扮皇帝」、「江南好」等歌曲，都成為廣為傳唱的戲曲。

（二）小畢的故事

由陳坤厚導演的《小畢的故事》，演出演員包括有鈕承澤、張純芳、崔福生、顏正國、張世、孫鵬等。本片於1983年獲第二十屆金馬獎最佳影片、最佳導演、最佳改編劇本等獎項，當時在票房和輿論上都獲得好評，是台灣新電影浪潮的代表作之一。

本片改編自朱天文的小說原著，描寫一個眷村青少年的成長故事：一個年輕的母親——畢媽媽，遭到有婦之夫始亂終棄，並帶著沒有父親的兒子小畢（畢楚嘉）一起改嫁一個年邁的男人；除了一個安穩的家，這個男人並無法給她什麼，但是他答應會供給小畢生活費至大學畢業，這雖然無法拉近他與小畢間的生疏距離，但對畢媽媽而言，卻是讓她無限感激的恩情；在小畢青春期的叛逆下，畢媽媽面對兒子變壞、與丈夫翻臉雙重關係不佳的狀況，內心受到強烈的衝擊，有著複雜的內心曲折的細膩描寫。

本片代表台灣新電影的一個重要開端，《小畢的故事》除了擁有本土的文學情調，同時也保留著當時常民生活的真摯情懷，忠實地描繪出1970年代台灣的保守社會。

（三）悲情城市

1989年由侯孝賢導演所拍攝的《悲情城市》，這部在平穩中敘述悲情，宛若台灣自日據時代到光復初期的史詩之作，成為首次華人電影史上第一個獲得威尼斯影展金獅獎的台灣電影。

本片以台灣自1945年日本戰敗到二二八事件的年代為歷史背景，講述九份山城林家兄弟四人的遭遇和生活，長子林文雄死於江湖人的械鬥、次子到南洋當兵而失去音訊、三子文良受到國家權威的壓迫兩度發瘋、四子文清八歲失聰，最後則被捲入二二八事件。四個兒子不是瘋狂便是死亡，隱喻著台灣當時的歷史悲情。

其悲愴的情感流露從生活瑣事之中，曖昧隱約地透露於當時台灣社會的歷史敘述裏。台灣本土人和外來人之間的矛盾、本家人和國民黨之間衝突，在娓娓敘述而又暗藏殺機的故事裏講述得平實而動人，充滿詩意的運鏡和人生現實之中許多無奈的描寫讓本片顯得格外動人。

（四）臥虎藏龍

《臥虎藏龍》在二十與二十一世紀交會成為最受矚目的華人電影之一，它是少數票房和獎項成正比的電影，在全球都獲得一致的好評。導演李安以傳統中國俠義故事為底，拍出氣勢磅礴、江湖兒女情長的武俠片。

表現武打新美學的《臥虎藏龍》，結合了當時華人圈諸多菁英：由香港「武

術指導教父」袁和平擔任武術指導，設計出充滿肢體美感武術動作，漂亮而乾淨俐落；作曲家譚盾用音樂為武打電影畫龍點睛地引出劇情的氣氛，用中國樂曲搭配西洋樂器，賦予電影有聲的情感；馬友友的大提琴獨奏，使得整部電影在視覺和聽覺上均有著一流的表現。

電影劇情由一把青冥劍將所有的劇中人物和恩怨牽引進來，同時也牽引著劇中各個人物的命運，瀰漫著舊恨新仇與兒女私情。片中人物以四個個性鮮明的角色，而賦予不同的象徵意義：李慕白的江湖傳奇性、俞秀蓮的保守傳統性、玉嬌龍的慧聰精明和勇於突破傳統、羅小虎的放蕩不羈，襯托出劇中所要表達的衝突性。

二、西方與日本經典電影欣賞

（一）單車失竊記 (TheBicycleThief)

《單車失竊記》由義大利寫實主義名導演狄西嘉拍攝、LambertoMaggiorani和EnzoStaiola主演。狄西嘉被譽為二次世界大戰後偉大的電影導演之一，他的樸實無華的寫實作風，以及對於低層民眾的關懷和愛心、對現實的犀利剖析、細膩深刻的筆調和笑中帶淚的幽默和喜樂，使《單車失竊記》受到世界各地觀眾的喜愛，本片曾獲奧斯卡最佳外語片、英國電影金像獎最佳影片等獎項。

本片劇情描述爸爸賴以維生的腳踏車被偷了，父子倆便展開一場尋車之旅，單純的故事卻有著以前電影所沒有的真實、誠懇、溫馨和親切。尤其最後一幕，當父親走投無路去偷竊別人的單車而被人發現，在眾人前被辱罵，他兒子哭著握著他手的戲，是相當感人肺腑的一場戲。

這部新寫實主義電影於形式上，強調採用實景，利用現場自然光源，並清一色使用非職業演員，是一部影史地位相當重要的電影。而演員生活化的演出，更顯得真實而親切，「新寫實主義」這名詞就此開始使用在同樣風格的其他義大利導演像是羅賽里尼、路易基桑巴等人的作品，他們作品共同特色就是有著濃郁的鄉土風情與悲天憫人的人道主義胸懷。

（二）羅生門 (Rashomon)

1950年由日本導演黑澤明所拍攝，由三船敏郎所主演的黑白電影《羅生門》，是黑澤明第一部揚名全球的作品。本片改編自芥川龍之介的著作《羅生門》中的短篇故事《竹籤中》，將人性的醜陋面描寫的十分深入，甚至因為本片的聞名，使得「羅生門」三字成為「各說各話、難解的謎」的代名詞。本片曾獲奧斯卡最佳外語片、威尼斯影展金獅獎。

這部影片盡可能地省去對話，很像默片的方式。有些段落幾乎很少說話，而另外一些段落甚至可能完全依靠視覺鏡頭來講故事。一些日本導演都擅長用視聽

語言來講故事，黑澤明尤其擅長用視覺的空間關係來表現人物關系。例如在影片開端，樵夫穿過樹林的那段走路，其中的多重印象是透過空間和空間之間的切換所造成的。影片還大量地使用景深攝影，並且運用各式各樣經過精心設計的運動鏡頭和搖鏡頭（有許多搖鏡頭出現在運動鏡頭的結尾），以及縱深空間關係。透過這些設計，人物和動作被聯繫了起來，也加強了整體事件的戲劇化效果。

黑澤明的簡練風格在歐洲的電影評論中，有時會被視為「純」電影，這種風格是以直接而有具象的方式使人感覺到電影的意涵。

（三）教父 (TheGodfather)

1972年由美國導演法蘭西斯科波拉FrancisFordCoppola編導的《教父》，由眾多老牌影星馬龍白蘭度 (MarlonBrando)、艾爾帕西諾 (AlPacino)、黛安基頓 (DianeKeaton) 共同參與演出，曾獲得奧斯卡最佳影片、男主角（馬龍白蘭度）、改編劇本、英國電影金像獎最佳配樂、義大利大衛獎最佳外語片等諸多獎項。

本片是影史上相當具史詩氣魄的黑社會電影。導演以富於感情的筆觸來描寫科里昂家族的每一個角色，生動而性格鮮明。

這部電影的製作群在當年其實並非外界所期待的夢幻卡司，導演法蘭西斯科波拉只是一位年輕的新銳導演，而艾爾帕西諾在當年也不過只是初出茅廬的年輕演員，而飾演主角維多的馬龍白蘭度故意以沙啞的嗓音以及幾可亂真的義大利腔，以及許多著名的手勢也成了教父的招牌之一。

除了演員特殊的質感之外，教父的拍攝方式與場景設計即使在今日也是罕見的細緻，如刻意打暗的光線、以長鏡頭緩慢的移動來交代角色間的對話與互動等手法。

《教父》開啟了影史上的所謂的「暴力美學」，把不為人知的黑社會內幕，經由藝術渲染，變成影史的經典之作。教父電影的成功，帶動整個描寫黑社會電影的出現，劇中許多場景對白，不斷在其它藝文作品中重現，可見教父系列電影的廣泛影響力。

（四）侏儸紀公園 (JurassicPark)

美國導演史蒂芬史匹伯1993年的作品《侏儸紀公園》 (JurassicPark)，開啟了電影特效的風潮。它曾獲得奧斯卡最佳錄音、音效剪輯、視覺特效、英國電影金像獎最佳視覺特效等獎項的肯定。

故事內容講述一名野心勃勃的資本家約翰，為了建立一座世界上最神奇的遊樂園——「侏儸紀公園」，利用高科技遺傳工程學複製基因，企圖從封存於琥珀內的古代蚊子化石中所殘存的恐龍血，讓億萬年前從地球上消失的巨大恐龍重返人間。但這個向大自然常理挑戰的舉動，卻為所有人帶來了一場無法收拾的災難。

這部氣勢磅礡的影片，不管是特效與動作方面都很出色，而其電腦特效的使用，更堪稱在影史上有劃時代的意義，因為在1993年之前都沒有這種技術，如今透過特效技術，卻可以將恐龍栩栩如生地重現在觀眾眼前，為電影帶來前所未有的視覺效果。

導演史蒂芬史匹柏和一群動畫高手，將史前的巨型爬蟲類，製作得異常精巧、栩栩如生。《侏儸紀公園》的出現有其歷史意義，可以說是「電影模擬」發展史上的里程碑，不但開發出電腦動畫的先進技術，更以尖端的材質將巨型動物的各種姿態，製作到維妙維肖、生動傳神的地步，無論是恐龍誕生的情節、逼真的恐龍動作或某些動作場面的設計，即使在充滿視覺刺激的今日仍有令人驚奇之感。

學習評量：

1. 電影的分類由於標準和角度的不同，所以存在著許多不同的分類方法，請將台灣的電影依照書上的分類法蒐集資料並歸類，做出報告一份。（請寫出劇名、出片日期、劇情大綱介紹）？

2. 請論述電影藝術的特性與基本表現手法？

3. 何謂「蒙太奇」？「蒙太奇」的表現手法如何運用在電影之中？請舉兩部有使用「蒙太奇」表現手法的電影？

4. 電影的製作需要大量的人力，請就其過程述說其製作過程？

5. 請舉出你所喜歡的一部電影，並嘗試分析其運鏡、構圖、光影、配樂等表現手法？

摘要

　　本章引導學生瞭解建築的定義，並對建築在人類生活與文化之中，所扮演的角色做出精闢的說明。

　　第一節對於建築的定義，與其在人類生活之中的意涵，加以解釋。

　　第二節針對中國的古代建築藝術的發展歷程，進行解說，引領學生進行鑑賞。第三節則針對台灣本土的建築藝術發展，舉出實例，進行解說。

　　第四節則針對西方建築藝術，解說其發展的過程，並對其特色與風格進行瞭解，引導學生對西方建築有進一步的理解。

學習目標

一、引導學生對建築定義的理解。

二、引導學生瞭解並欣賞中國古代建築藝術的發展。

三、引導學生瞭解並欣賞台灣的建築藝術。

四、引導學生瞭解並欣賞西方建築藝術。

第九章
建築藝術鑑賞

第一節、建築的定義

《周易・繫辭下》說：「上古穴居而野處，後世聖人易之以宮室，上棟下宇，以待風雨。」無可疑問地，人類最早從事建築活動，只是為了給自己建造遮風避雨的場所。就此而言，我們可以說，建築的原始意義就是建置「有利於人類生存的空間」。當人類建築的空間還只是一個最低限度滿足遮風避雨要求的空間時，這個空間對於人還不具有文化的意義。直到當人類開始有意識地建築超過純物質需要的空間時，這個空間才不再只是自然的空間，而成為被人的意識賦予文化意義，與人的精神存在彼此關聯之「建築」。在世界上最早的建築學著作《建築十書》中，古羅馬建築師維特魯威 (Vitruvius) 指出了建築三要素，此乃一個三位一體的要求：堅固、適用和美觀。

堅固與適用性是一個建築必須擁有的基本條件，但這樣還不能成其為建築，有諸多相關的文化價值，它們便是建築的第三項原則，唯有同時滿足這三原則，才能稱其為建築。而維特魯威將美觀要素放在第三項，並非意味著它比較次等，而是表明了只有在堅固、適用基礎上，才可能實現建築的審美價值。歸根到底，決定一個建築物的最高標準，看來總是其美學價值。例如地中海沿岸豎立著數百個希臘神廟，從宗教功能等方面來看，這些神廟幾乎都相同，但歷代的評論僅推崇雅典的帕德嫩神廟為最優秀的典範，大家的選擇過程，不都是以美學原則為前提的嗎？

圖1：海神廟，蘇尼恩角，希臘，
約公元前440年

建築的美建立在理性的基礎之上，古羅馬時代建築家維特魯威認為建築是由模式、布置、比例、均衡、適合和經營構成的。其中比例是規定細部與整體之數量關係的系統，因此，也是建築的核心和靈魂。在建築史上，無數建築家都為了尋找適當的比例而傷神，希望能發現某種絕對理想的比例。近代西方建築家透過對希臘神廟的測量分析，提出了多種比例公式，但究竟哪一種比例是絕對有效而永恆的，專家們皆意見不一（圖1）。是否真的有一個絕對的比例，能夠成為控制一切建築的基本比例呢？站在今天的眼光看，答案是否定的，因為在具體的建築中，比例總是與建築的功能和風格相互影響著，尤其經過了19世紀建築技術革命性的發展，如鋼材等新材料的運用，使有關建築形式的所有異想似乎都成為可能。自此以後，上述這些自古羅馬時代維特魯威便屹立不搖的建築美學觀念，開始受到嚴峻的挑戰。正如弗蘭普頓 (Kenneth Frampton) 所說：「現代建築的歷史，不僅是建築自身物質意義上的，也是對其自身重新認識和爭辯的歷史」。建築美學新觀念的建立、爭辯和發展不僅貫穿整個20世紀，而且至今仍在不斷地發展之中。

第二節、中國古代建築藝術

中國古代建築經過千年的繼承，形成諸多特色。首先是木建築結構為主的結構方式。經過時間的考驗證實，中國木構建築能夠經受各種天氣的考驗及抵禦芮氏七、八級的地震，但其缺點在於易毀於火災和自然腐蝕。而在木構技術中，中國建築工匠應用七千年之久的「榫卯」，以及同樣使用了數千年之久的「台基」和「裝飾性屋頂」技術，此三者乃中國木構建築技術的核心（圖2）。經過進一步發展以後，這三個特點演變為台

圖2：紫禁城太和門

基、樑柱結構和屋頂結構,並繼而發展出第四個特點——斗栱。

如果我們歸納出中國古代建築藝術的特點,可以找出下列四項特色。

第一項特色:斗栱,斗栱應是中國木構建築中最具特色的構件。斗是斗形墊木塊,栱是弓形短木,它們逐層縱橫交錯疊加成一組上大下小的托架,安置在柱頭上以承托樑架的荷載和向外挑出的屋簷。到了唐、宋,斗栱發展至高峰,從簡單的墊托和挑簷構件發展成為聯繫樑枋置於柱網之上的一圈「井」字格形複合樑,主要功能是保持木構架的整體性,成為大型建築不可少的一部份。

宋以後木構架開間加大,柱身加高,木構架結點上所使用的斗栱逐漸減少。到了元、明、清,柱頭間使用了額枋和隨樑枋等,構架整體性加強,斗栱的形體變小,不再起結構作用了,排列也較唐宋更為叢密,裝飾性作用越發加強,形成顯示階級差別的象徵。

中國古建築的第二項特色:中軸對稱、方正嚴整的群體組合與佈局(圖3)。中國古代建築多以眾多的單體建築組合而成為一組建築群體,其佈局形式有嚴格的方向性,通常為南北向,只有少數因地勢、宗教信仰或風水觀念影響而變異方向的。在一般的情況下,建築群的布置總要有一條主要縱軸線,主要的建築物便是安置在這條主軸線上,次要建築物則布置在主要建築物的兩側,東西對稱,組

圖3:北京雍和宮後半部分鳥瞰

成一矩形院落。當一組院落不能滿足需要時,可在主要建築前後延伸布置多重院落,每一重稱為一進。

第三項特色:變化多樣的裝飾。門窗上的格子往往有各種形象的鏤空花樣,增加透過窗櫺觀賞景色時的變化樂趣。另外,在建築物上施彩繪是中國古代建築的裝飾重要項目,原本施漆繪於樑、柱、門、窗等木構件上的目的是在防腐、防蠹,後來逐漸發展演化為彩畫。古代在建築物上施用彩畫有嚴格的等級區分,庶民房舍不准繪彩畫,就是在紫禁城內,不同性質的建築物也有不同彩繪的標準。

第四項特色:寫意的山水園景。中國古典園林的重要特點是對意境的強調,且與中國古典詩詞、繪畫、音樂一樣,重在寫意而非寫實。景的意境大體分為:治世境界、自然境界、神仙境界。治世境界源於儒家思想,多見於皇家苑囿中,如圓明園四十景中約有一半屬於治世境界;自然境界源自老莊思想,講求自然恬淡和養煉身心,以靜觀、直覺為務,多可見於文人園林中,如宋代蘇舜欽的滄浪

圖4：江蘇無錫寄暢園東部

亭，司馬光的獨樂園、江西無錫寄暢園等（圖4）；神仙境界則發自佛、道兩教追求涅槃與幻想成仙，多反映在皇家園林與寺廟園林中，如圓明園中的蓬島瑤台、方壺勝境，及青城山古常道觀的會仙橋、武當山南岩宮的飛升岩。

　　大體而言，中國的古代建築發展可以分為五個階段：

一、原始住居與建築雛形的形成

　　早在五十萬年前的舊石器時代，中國原始人就已經知道利用天然洞穴作為棲身之所。古代文獻中也多有「上者為巢，下者營窟」的記載，根據考古發掘，約在距今六、七千年前，中國古代人已知使用榫卯構築木架房屋（河姆渡遺址）。進入夏、商、周三代，大型城邑興建，夯土技術與木構架取得更大的進步，屋頂開始用陶瓦、木構架上飾以彩繪等，這些都成為日後歷代建築發展的基礎。

二、中國古代建築史之第一個高潮

　　秦代建立起中國第一個中央集權大帝國，雖因窮用民力而短國祚，但奠定的宏大建築規模已掀起第一波建築高潮。漢代也一樣，中央集權下，土木興建的大刀闊斧，促成技術的成熟。此時期建築物上普遍使用斗栱，另外在製磚及拱卷結構也有了新的發展。

三、傳統建築持續發展與佛教建築的傳入

　　兩晉、南北朝是中國歷史上一次民族大融合時期，此期間，傳統建築持續發展，並有佛教建築傳入。在傳統建築表現方面，如北朝營建的洛陽都城，南朝營建的建康城，但這些都城均是在前代基礎上承繼，而沒有超越秦、漢的規模氣勢。而在佛教建築的表現方面，南北朝政權均廣建佛寺，又闢建佛窟，如雲岡石窟、敦煌莫高窟、麥積山石窟、龍門石窟、天龍山石窟、南、北響堂山等，佛寺則北朝就有三萬多所，南朝五百多所（圖5）。

圖5：山西渾源懸空寺近景

這些佛教建築，使中國建築在這一時期，融進了許多傳自印度、西亞的形制與風格（圖6）。

四、中國古代建築史的第二個高潮

　　隋代結束了南北朝的紛亂，不僅在政治上，更在文化藝術及建築等各方面，寫下波瀾壯闊一章。隋朝雖然短命，但在建築上卻頗有作為，如修築都城大興城，營造東都洛陽，經營江都（揚州）。唐代前期繼續這些規模宏大的宮殿、園囿、官署等的修築。總之，唐代興建了大量寺塔、道觀，此期間，建築技術有新的發展，且朝廷制訂了營繕的法令，設置有掌握繩墨、繪製圖樣和管理營造的官員。

五、中國古代建築史的第三個高潮

　　元、明、清三朝是中國古代社會發展的尾聲，同時也是一路邁向君主專制的進程。明清時流行大肆興建帝王苑囿及私家園林，這是此時期的建築特色，也是中國歷史上的一個造園高潮。又由於明清兩代距今最近，許多建築佳作得以保存至今，如北京的宮殿、壇廟，京郊的園林、道教宮觀及民間住居、城垣建築等。

圖7：普寧寺，承德，中國大陸

另外在宗教性建築方面，由於清朝廷信奉喇嘛教的緣故，一時蒙、藏、甘、青等地廣建喇嘛廟，僅承德一地就建有十一座，這些廟宇皆規模宏大，製作精美，成為中國古代建築史上的綺麗的孤例（圖7）。

　　上面簡單介紹過中國建築發展概況，現在我們要來探討的是，形成中國建築風貌的各種因素，包括本土的儒家思想、統一的多民族國家體質、外來因素的影響三項。

儒家思想對建築的影響大體可歸為五方面：一、儒學提倡禮制，由此產生建築上的多種類型，如殿堂、宗廟、壇、陵墓等。二、儒學主張尊君權，故建有以宮室為中心的都城宮殿。三、儒學主張敬天，對天地的祭祀是歷朝大祀，故建有天壇、地壇、日壇、月壇及社稷、先農諸壇等（圖8）。四、儒學主張孝親法祖，故有宗廟之經營。五、儒學主張尊卑有序，上下有別，注重用建築來體現尊卑禮序，舉凡建築的開間、形制、色彩、脊飾等，都有嚴格規定，不得僭越。

圖8：天壇祈年殿，北京，中國，1420年

再就中國多民族國家的體質來看其對建築的影響。中國境內有約五十六個民族，這些民族散居在東南西北各種不同的自然環境中，各按不同的需要與材料條件來形成自己的建築風貌，而經過漫長歷史中文化的不斷融合，各族風貌皆多少參與了中國古代建築面貌的形塑。

在建築技術與風格的中外交流方面，早在中國古代，特別是魏晉南北朝以後，便時常與東西鄰國交流，如石窟寺、佛教塔等，是跟著佛教從印度傳來。而在接受外來影響的同時，中國建築也對鄰國的建築發生深遠的影響，大約在隋唐以後，且多半也是順著佛教東傳的腳步，播及朝鮮、日本。今日本奈良的法隆寺便是此期間建造的中國式寺院。到了南宋時期，日本僧人重源從中國福建等地引進了中國式建築，稱為大佛樣。而伴隨著禪宗的傳入，中國禪宗寺院也一併傳入，在日本被稱為禪宗樣，此前後中國古建築對日本建築的影響幾近千年。

第三節、台灣的建築藝術

台灣的建築在三百年來，由閩粵移民的墾拓過程中有很豐富的成果，它不僅僅是記錄當時文化社會的背景，也記錄當時政治文化及科技發展等訊息。台灣開始重視早期建築的發展，包括古蹟的維護、文獻資料的整理與研究等，是近年來才起步的。台灣建築史大致可分為幾個時期：

一、**荷西時期**：明代中葉以後陸續有外人對臺灣發生興趣，首先踏上臺灣陸地的西方國家是荷蘭。當荷蘭據臺灣南部後的第二年，西班牙也出兵侵入臺灣北部。之後荷西戰爭，西班牙人被逐，整個台灣便都在荷蘭人的殖民下。荷西據臺最初的建築都是城堡要塞建築，此乃為其殖民利益之保障。目前遺存的建築大多只剩斷垣殘壁一片。也有的被修建多次，無法推斷其原來面貌了。這是西方人在臺灣建築的第一階段。

　　荷西兩國在臺灣的建築除形式及風格各有不同外，材料的選擇也不同，荷蘭善用紅磚，西班牙善用石材，與其本國之傳統相合。關於磚的來源，有兩種說法，最初之城堡石材可能由巴達維亞運來，到後來，可能在臺灣燒成，因現存熱蘭遮城及普羅文蒂亞城之城壁或臺基用磚，其色澤及硬度均與閩南傳統的紅磚有所不同，規格也略大一些。

　　論到荷西建築對清代以後臺灣建築之影響，並不顯著。可能只有臺南附近曾保有某些屬於構築技術上的影響。有趣的是南部的民間匠人，曾以荷蘭人所帶來的黑奴為題材，作為廟宇建築之裝飾，例如臺南佳里興的震興宮山牆墀頭部位即有黑人形象之交趾陶飾。臺灣民間建築多采多姿的個性，敏銳的詮釋歷史，於此，我們得到一個很好的註腳。

　　二、明鄭時期：鄭氏帶來閩南式建築是順理成章的事，荷據時期之民居建築以竹木為之，但明鄭帶來了不同的技術，據文獻記載，參軍陳永華「教匠取土燒瓦，往山伐木斬竹，起蓋廬舍」。又載「築圍柵，起衙署」。這可能促使臺灣的建築產生一革命性的演進。當時的重要建築如孔廟、寧靖王府、鄭經北園別館、夢蝶園及寺廟建築如彌陀寺、真武廟、嶽帝廟、關帝廟等現仍存在，但清代以後屢經重修，看不出當年的格局了。但以現存的少數金門明代民居來看，清代建築絕大部分承襲明代的，無論在形態格局或建材用料，都沒有什麼差別。因此臺灣的明鄭時期建築應可自現存的早期清代作品中揣知（圖9）。

　　三、清代初期：其城市型態的發展，以台南為例，其發展可上溯自荷據時期，經過明鄭之規劃，已具備了中國城市之雛型，但臺南城之建造始於清代。清代初期的住宅建築現仍以原貌留存的並不多，木造建築的年限及家族之興衰是重要關鍵。在街屋建築方面，屬於清代初期之例子，現已不多，只有在鹿港尚可以看到。這種狹長平面、街道曲折狹

圖9：金門古厝。

窄的住宅型態在清代初期末段十分盛行，主要是為了便於防禦工事。構造方面，全以磚牆承重為主，屋頂上排滿了圓桁。裝飾方面，可能因屋前要銜接「不見天」的屋頂，所以不太重視正面的華麗，倒是把裝飾重點放到廳堂的樓閣木作部分，如樓梯、神龕、格扇窗、欄干，都雕鑿很細緻的花樣。

四、清代中期：單以建築文化而言，清代中期之豪族住宅已達到臺灣中國式建築之高峰，成就最大的建築都是在這段時期完成的。鹿港在清代中期之城市中，大於艋舺小於府城，是臺灣第二大城，全盛時期（即道光年間）人口超過十萬人。為泉州風格之城市。在市街型態方面，每個街段都自設隘門防衛，街道上建有屋頂遮蓋，此即為「不見天」。隘門之設置相當多，幾乎每個區域，每個街角都有，這是按照同姓或同行或有共同利害關係之組織而設的，街可以窄，住屋可以擠，甚至有曲折的金盛巷、九曲巷，但取其曲折而有避風防禦之利。與漳州人興建的板橋街及士林街的豪族計劃城市比較就有很明顯的風格差異。

在庭園建築方面，在清代中期富庶的經濟環境及鼎盛的文風下，文士普遍受禮遇，社會上好吟詠之風頗盛，風氣所及，庭園遂隨之興起。而一般平民所居住的，在鄉間仍是三合院住宅，在城中的街屋則為狹長平面的院落店舖住宅。基本上，此時之住宅建築如同城市一樣，帶有防禦色彩，往往在住宅旁邊建築銃櫃，尤以中北部之民宅為多。

五、清代末期：由於年代較晚，此期建築現存情況相當良好。從實例中，我們可以看出很多作品均為本地的材料或技術所完成。住宅建築在表現上的特色是磚石多於木作，木雕繁雜瑣碎，且流行木材原色，不上彩繪。

庭園方面，規模均甚浩大，或許在細工的品味上稍嫌不足，但是在格局的奇巧構思上卻有其成功之處，論者常以為清末之臺灣庭園已與江南的文人庭園在觀念上大相迥異，也就是說臺灣庭園已走到另一種較為世俗化的途徑。很有可能是閩南及廣東這一帶的庭園均以商家所建為主，商家出入南洋難免帶回外來之色彩，久而久之自然走出一條特殊風格的路子來，多少是帶點南洋風的。就以清末臺北的布政使衙門內的官署庭園來看（現移建至植物園），也是歸屬於這種南洋風的庭園。

六、日據時代：日人在臺灣的都市建設是以西方的計劃觀念著手的。在這五十年中，日本為加速台灣人皇民化，破壞了不少清朝留下的建築。

在日治下的建設方面，大約可以看出幾種樣式的流行，皆是與西方的文藝復興、後期巴洛克、表現主義等現代建築潮流同步，表現在日本式及臺灣閩南式建築上。住宅方面，一般鄉間仍繼續原有清代之中國傳統，多為三合院或四合院式，只不過材料大幅度的改變了，開始以日式規格磚頭代替閩南磚，很多細部裝飾都被簡化。城市中的街屋則經所謂街道更新計劃，之後出現了大正型及昭和型之形式，建材多為洗石子及貼面磚，平面格局仍為清代街屋之延續。另一方面，日人開始在各地興建日式小住宅（日式宿舍），多為木造黑瓦之形式。1930年之後，也逐漸出現歐式的現代住宅建築。

以上是台灣建築發展分期概況，而自光復之後的建築風貌受到更多外來因素

的影響，建築師群的世代更替，也帶來新的建築風格。另外，鋼筋、混凝土技術的發展，也使得建築計畫越發大膽而前所未見。基本上，在當時隨著邁向二十一世紀的腳步，台灣與世界各國建築界的學術交流頻繁，風格漸漸產生國際化的樣式，與西方與日本建築風格與觀念相呼應。

第四節、西方建築藝術

在遠古時代，人類的精神還被自然力量神秘的控制著，人們的空間意識是指向自然及被他們神秘化的自然力量。因此，他們願意傾其所有地建築一個超人的空間意象以表達對自然的神秘意識。從這方面來看，我們便可發現，儘管世界上先後發展的遠古民族在文化上、宗教上有很大差異，但他們都以宗教建築為主要建築，而且這些建築雖形狀各異，但都是具有超人尺度的巨型建築。埃及的金字塔便是最明顯的例子。其形成背景在於古代埃及人最重要的宗教觀念：相信死後靈魂的存在，並且要居住、出入於保存完好的屍體中。故此，要求一座可供完好存放屍體的墳墓，便成為埃及墓室建築的原則。

眾多埃及金字塔中，最有名的是由約西元前2500年，埃及第四王朝的三位法老在吉薩 (Giza) 分別建造了三座最大的金字塔：孟卡拉 (Menkaure)、古夫 (Khufu) 及卡夫拉 (Khafra) 金字塔。這些建築物中最卓越的一點，就是其建造的精確性。由於其尺寸及建造技術所需之精密的數學計算，使後人對於其建築方式至今未能有一定論。

埃及除了金字塔以外，尚有宏偉的神廟。「列柱」是埃及神廟建築最重要的特徵，也是對後世建築最大的貢獻。埃及神廟是古希臘建築的一個重要資源，我們可以在所有希臘神廟的細部和整體上，發現埃及神廟的影子。不過兩者仍有很大差異，埃及神廟給人對永恆和絕對的敬畏感，希臘神廟則藉形式表現統一和諧的愉悅感。

上古的希臘羅馬時期，約從公元前1100年至公元476（西羅馬帝國亡），此時期為歐洲的古典時期，也是歐洲文明之發軔。希臘建築在現今最醒目者為神廟建築，以厚重大理石為建材，並以山牆 (Gabel) 及大量列柱為其特徵。維特魯威將這些列柱形式分為三種：

一、**多利克式** (Doric)：在義大利海岸的希臘殖民地可以發現最純粹的多利克式柱形神廟，如海神廟，年代約為公元前六至五世紀。這種柱形與後兩者相比，可說是古樸端莊，較具男性特質的表現。希臘建築中最有名的是帕德嫩神廟，此即多利克式柱之代表（內部則為愛奧尼亞式）。

多利克式柱

二、**愛奧尼亞式** (Ionic)：其最大特徵在於樑柱頂端兩側的兩個大型渦卷形裝飾，柱身則修長而輕巧。愛奧尼亞式神廟可以在小亞細亞的希臘殖民地發現。如西元前500年的月之女神阿特米斯神廟，可惜原址只剩柱腳，完整風貌僅能從文獻上的設計圖得知。

愛奧尼亞式柱

三、**科林斯式** (Corinthian)：完全呈現繁華纖細風格，特徵為樑柱頂端猶如百花爭放的花束，柱身較愛奧尼亞式更為苗條華麗，體現出希臘建築晚期追求華美之特性。此柱形較少被使用（也有可能是遺址已破壞不存）。

科林斯式柱

緊接著希臘文明的，便是羅馬文化。其建築藝術與其民族性格一致，呈現重實用、輕浮華的特色，因此羅馬人之建築雖承襲了大部分希臘式風格，卻在其中又注入自身理念，另創立厚重且雄偉的羅馬建築；在希臘神廟建築之後，古羅馬建築最大的發明便是十字交叉拱頂 (Groin Vault)。萬神廟（西元118-128）就是這種技術最著名的遺跡，它的內空間包含一個標準的球形，直徑達43.2公尺，殿內沒有一根立柱，是一個渾然一體的空間，從此，過去埃及與希臘神廟在必須使用大量列柱以支撐屋頂的情況下所造成之空間被切割的問題，便獲得根本的解決方法。

西元四世紀初，基督教取得合法宗教地位，

此後，興建禮拜用之會堂建築便蓬勃發展。以東羅馬帝國區域而言，拜占庭式建築為主要風格，主要特徵為圓頂的矩形大教堂。位於君士坦丁堡的聖索菲亞大教堂 (Hagia Sophia) 最具代表性，始建於西元360年。以西羅馬帝國及其滅亡後的區域而言，基督教的教堂分為兩種傳統模式：羅馬式與歌德式。

羅馬式又稱為仿羅馬式，這個稱呼創立於十九世紀，指的是歐洲十世紀末至十三世紀採用古羅馬時期厚重外牆及圓拱結構的建築物。仿羅馬式建築綜合了各種藝術風格，如近東、羅馬、拜占庭等，並非單純古代羅馬建築的復甦。一般來說，它被認為是歌德式的前身。其代表性建築可見位於義大利托斯卡尼 (Tuscan) 的比薩大教堂 (Pisa)。

在羅馬式建築的基礎上，十二世紀末的法國北部發展起哥德式建築 (Gothic Architecture)，並於十三世紀傳遍全歐。其最大特色是高高上拔的尖塔 (Pinnale)、瘦長的尖拱形高窗 (Pointed arch)、細櫺 (Mullions)、圓盤花窗 (Plate tracery) 及大量彩繪玻璃。與羅馬式相反，哥德式建築強調與地面垂直的力量，取代渾厚平面的安定感。

聖心大教堂

達到這種挺拔輕盈效果技術，則包括肋形穹窿 (Ribbed vault)、飛扶壁 (Flying buttress) 的使用。巴黎聖母院 (Notre Dame De Paris) 屬於哥德式最初的形式，約建於西元1160年；另外還有建於西元1145~1170年法國的夏特大教堂 (Chartres Cathedral)，也是哥德式建築的經典之作。

聖心大教堂

飛扶壁 (Flying buttress) 的使用

飛扶壁 (Flying buttress) 的使用

　　由西元十四世紀至十六世紀，發生了歐洲史上重要的轉折點——文藝復興。以義大利為中心之文藝復興一詞，意為古典文化之再生，亦即希臘羅馬文化之再生，然並非複製性再生，而是以古典文化為基礎，創造出新的文化。文藝復興建築理念是以理性主義為出發，一座理想的建築在所有的設計上，無論是水平軸線或垂直軸線，都應該是對稱的，其外觀樸實堅固、莊嚴簡潔及重視實用性。布魯內勒斯奇 (Filippo Brunelleschi) 堪稱是發軔期文藝復興建築風格的鼻祖，其代表作是佛羅倫斯的聖母百花教堂 (Cathedral of Santa Maria del Fiore)，其上的圓頂幾乎是所有文藝復興時期教堂建築的主要元素。「圓頂」是由古羅馬人所創造的（如萬神殿），至文藝復興時期又變化再生新風貌。

　　在接著認識這段時期的建築風格時，不能不提到聖彼得大教堂。其建造過程歷經一百二十年（西元1506-1626），在許多教皇的支配下，經過無數建築師集體創作而成，包括布拉曼鐵 (Bramante)、拉斐爾、米開朗基羅和貝尼尼 (G.Bernini)。教堂的主體是羅馬式的，但是融合了哥德式、文藝復興式和巴洛克式 (Baroque) 的建築風格。其中最後一項：巴洛克式，是繼文藝復興之後的另一波藝術風潮，將希臘、羅馬的古典形式與哥德式的熱情幻想結合的藝術形式，其基調是奇異、強大和輝煌。巴洛克建築的興起，體現的是宗教神權向世俗王權轉換的產物。路易十四的凡爾賽宮（西元1661-1689），是巴洛克建築的典型，而其體現巴洛克風格的方式，在於它規模的巨大無邊，而不在於其裝飾細節。巴洛克式建築壯麗的外部常與稍晚同樣興起於法國王室的洛可可 (Rococo) 風格併用於建築物上，後者通常在建築內部裝飾上極致的發揮繁縟華麗、輕巧愉悅之能事，如楓丹白露宮 (Chateau de Fontainebleau) 之表現。

凡爾賽宮

　　隨著工業及社會革命的腳步，聚落逐漸失去其自明性，傳統城邦聚落、教堂、宮殿及各類建築主題，逐漸被新的都市意象取代。十八世紀至十九世紀中葉這段時期，建築風向首先是針對前期洛可可風格產生反動，此乃由於建築家們厭倦極盡雕飾的作法，故再次回歸希臘羅馬古典時期以尋求創作靈感，而此一時期所興建的仿古典時期風格建築遂被稱為新古典主義式建築。代表建築有法國巴黎

凱旋門（西元1806），像是放大版的羅馬凱旋門，明顯承繼了古羅馬時期厚重的建築風格。

在十八世紀與十九世紀之交，歐洲建築精神逐漸進入了所謂歷史主義，各式過去曾風行過的建築樣式於此期再次被端上檯面，因此嚴格來說，十九世紀的歐洲建築，其實是處於過渡時期。

到了十九世紀中葉，從1851年英國舉辦博覽會所建的水晶宮 (Crystal Palace) 之後，其中鐵件的使用、標準化生產與快速組裝等特徵，以預示了一個新時代的來臨。1887年的艾菲爾鐵塔 (Tour Eiffel)，則是對現代建築時代的來臨，作了更明確的宣告。由於鐵建材的堅韌輕巧，使建築形式可以較以往石材有更大的變化，過去作不出來的形式，現在可以實現，現代主義式的建築，便在種種新技術的基礎上蓬勃發展。

凡爾賽宮

艾菲爾鐵塔 (Tour Eiffel)

新藝術 (Art Nouveau)，是現代主義建築的多元面貌之一，出現在十九世紀晚期。此名稱取自於在1895年的巴黎所開的一家販賣現代用品的店：L' Art Nouveau。新藝術的型態有著鬆弛、流動、彎曲如植物的捲鬚，或是

水晶宮

如火焰般的螺旋風動，總之，在在與幾何規律的古典主義或僵直的新哥德主義大異其趣。鑄鐵的使用在新藝術裝飾風格中佔了重要的一環，如在法國巴士底 (Bastille) 車站入口設計中（西元1900年），裝飾如植物般的鐵件與玻璃，便完全是當代的風格，與過去建築所使用的線條及形式，有明顯的區別。然而，事實上新藝術基本上是裝飾性的，甚至只有二度空間，並未有效的發展至三度空間，只有少數建築師將新藝術精神加以運用。首推西班牙的高第 (Antoni Gaudi) (1852-1926)。高第早期在巴塞隆

艾菲爾鐵塔

納建造的文生之家 (Casa Vicens) (1878)、奎爾公園 (Parque Guell) (1900)、巴特羅之家 (Casa Batllo) (1905)、米拉大廈 (Casa Mila) (1905)，靠著混凝土成形的流動空間、鑲嵌彩色磁磚、玻璃及裝飾性的組合鐵件，構成可說是前無古人的新形式，高第在這點上，與新藝術的精神合流。

巴特羅之家 (Casa Batllo)

繼續朝現代建築發展的腳步，來到包浩斯 (Bauhaus)，西元1919年由Walter Gropius在Weimar建立的工業設計學校，其對建築的革新有兩方面，一是教學方式的革新，二是包浩斯建築物本身。包浩斯大樓之建築上的特色，諸如非對稱、形式上呈矩形，色彩通常是自然且節制的，這些特徵在先進的建築師之間已經演變成泛世界性的國際樣式 (International Style)，確立了日後的現代主義建築主要風格（圖10）。

巴特羅之家

圖 10：柯比意：高聖母院，廊香，法國，1950-4年

二次世界大戰後，建築界越發呈現多元紛亂的現象，環境問題日漸受重視，而建築界則試圖提出解決方法。首先是針對戰前的反思，二十世紀初期的人們相信現代主義能透過科技來改善生活品質，但經過了大戰的浩劫，這一切開始受到後現代的挑戰。過去，現代主義對機器美學的強調，忽視了人性及人與環境的互動，建築變成冷冰冰的格子，所謂的水泥叢林，忽略人文角度如人體工學、環境心理學的思考，戰後，這些又重新被提起。後現代建築醞釀於五、六十年代的建築新潮中，基於對現代都市環境的千篇一律，且缺乏地域文化特色，對現代主義作出反彈，特別是「總體性」的系統，後現代主義強調解構、意義的浮動、多元、混合甚至矛盾性，不再認為理性主義是唯一的真理。後現代建築論述先行者主要是美國的藝術學院建築科系，以范裘利 (Robert Venturi) 為代表，他在1970年代末，提出向俗文化學習、向普普藝術靠攏的觀點，這些觀點爾後都成為後現代建築實踐的重要指標。

凡有人之處就有建築，並且由於地理、氣候、物產、宗教、政治、經濟等各種自然與人文之差異，使得每個區域、每個時代與每個民族皆有屬於自己特色的建築，前面介紹的中國、台灣、西洋以及日本這些地方的古建築，皆是當下時空氛圍的最佳見證者。建築鑑賞的意義，便在於此，除了認識一座建築物的風格，更要能將其風格納入大時代的脈絡中理解，如此，藝術鑑賞才真正體現了人文研究的價值。

學習評量：

1. 請論述建築對人類的意義？請針對「建築是藝術的載體」論述其意義？

2. 建築的三要素有哪些？請試舉出你所認為符合這三要素的古代與現代建築物各一個，並嘗試說出它的特點？

3. 中國古代建築的特色有哪些？各有哪些優、缺點？

4. 請試舉出三個中國古代建築，並說明它們的特色？

5. 請論述中國建築發展階段，並說明建築風格與當時的社會的關係？

6. 台灣的建築史的起源為何？大致分為哪幾個時期？其文化背景與建築特色？

國家圖書館出版品預行編目資料

藝術鑑賞／曾肅良編著. --一版. --
新北市：三藝文化，2012.02
192面；19×26公分.
--（藝術鑑賞；07）
ISBN 978-986-6192-31-9（平裝）
1. 藝術欣賞

901.2　　　　　　　100025132

藝術鑑賞　07

藝術鑑賞

作　　者　　曾肅良
企劃編輯　　廖平安
美術編輯　　全國印前有限公司

發 行 人　　薛永年
總 編 輯　　黃國鐘
出 版 者　　三藝文化事業有限公司
　　　　　　235 新北市中和區中山路二段482巷19號3樓
　　　　　　電話：(02) 2222-5828
　　　　　　傳真：(02) 2222-1213
E-mail信箱　sanyibooks@gmail.com
網　　址　　http://www.sanyibooks.com.tw
郵政劃撥　　1889261 三藝文化事業有限公司

總 經 銷　　紅螞蟻圖書有限公司
　　　　　　114 台北市內湖區舊宗路2段121巷28、32號4樓
　　　　　　電話：(02) 2795-3656
　　　　　　傳真：(02) 2795-4100

網路書店　　www.books.com.tw　博客來網路書店
出版日期　　2012年2月　　一版一刷
定　　價　　350元